한국의 붓

붓장 유필무에게서 듣는
우리 붓 이야기

한국의 붓

붓장 유필무에게서 듣는 우리 붓 이야기

1판 1쇄 인쇄 | 2017년 8월 20일
1판 1쇄 발행 | 2017년 8월 25일

지은이 | 정진명
고 문 | 김학민
펴낸이 | 양기원
펴낸곳 | 학민사

등록번호 | 제10-142호
등록일자 | 1978년 3월 22일

주소 | 서울시 마포구 토정로 222 한국출판콘텐츠센터 314호(☏ 04091)
전화 | 02-3143-3326~7
팩스 | 02-3143-3328

홈페이지 | http : //www.hakminsa.co.kr
이메일 | hakminsa@hakminsa.co.kr

ISBN 978-89-7193-245-2(03600), Printed in Korea

이 도서의 국립중앙도서관 출판시도서목록(CIP)은 e-CIP홈페이지(http://www.no.go.kr/ecip)와
국가자료공동목록시스템(http://nl.go.kr/kolisnet)에서 이용하실 수 있습니다.
(CIP제어번호 : CIP2017018122)

한국의 붓

붓장 유필무에게서 듣는
우리 붓 이야기

●

정진명 지음

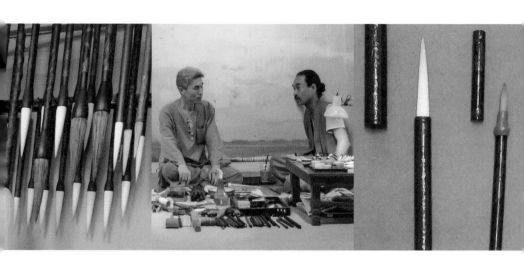

학민사

책을 내며

어쩌다보니 붓에 대한 책을 내기에 이르렀습니다. 5천년을 자랑해 온 우리 역사에서 붓 책이 없어서 그런 것인데, 애가 단 건 어쩌면 저 혼자일지도 모릅니다. 남들은 태평인 것을, 성질 급한 놈이 우물 판다고 저 혼자 넋 타령을 하고 있는지도 모르지요. 그래서 주제넘게 여기저기 끼어들어 이런 글이나 쓰고 있는지도 모르겠습니다. 활, 침뜸, 철학에 이어 이번엔 붓이니!

그러하니 미리 말씀드리건대, 저는 붓에 문외한이니 이 책은 좋은 점보다는 모자라는 점이 더 많을 것이라 생각합니다. 그렇게 모자란 것을 저의 탓만으로 돌릴 수 없음은 여러분이 더욱 잘 아실 것입니다. 그러니 이 책을 읽으면서 생긴 오류나 모자란 점은 저를 탓할 것이 아니라, 읽는 분 스스로 분발하여 채우고 보태야 할 숙제라고 봅니다. 이 책 속에 불편한 점이 있다면 그런 과제를 드러내려는 저의 태도 때문이었을 것입니다.

한 바탕 꿈처럼 짧은 인생에서 생각이 이렇게 흩어지는 것은, '인연'이라는 말로밖에 설명할 수 없습니다. 인연 따라 흘러가는 그런 나를 지켜볼 뿐.

　이 책이 나오기까지 많은 분들의 정성이 보태졌습니다. 영문 모르는 나를 전통 붓의 세계로 성심껏 안내해준 유필무 붓장은 물론이고, 좋은 사진을 제공해준 김명희 작가, 불확실한 원고를 맵씨 있는 책으로 엮어준 학민사에게 감사드립니다.

　생각하면 글은 내가 쓰지만, 책은 내가 만드는 것이 아닙니다. 지금까지는 모른 체했지만, 나를 붓 삼아 휘두르는 그 어떤 분에게도 이 기회에 감사드립니다.

<div align="right">

2017년 봄, 청주 용박골에서

정 진 명 삼가 씀

</div>

『한국의 붓』 발간에 부쳐

나는 10대에 입문하여 붓 매는 일로 잔뼈가 굵었고, 어느덧 이순을 바라보는 나이가 되었다. 힘에 부치고 두려워 도망치고 싶은 순간도 많았지만, 오늘까지 이 일에 매달린 것은 어떤 일로도 이 일을 내 삶에서 대체할 수 없다는 믿음 때문이었다. 덕분에 나는 세상을 거꾸로 살았다. 선배 털쟁이들의 얘기를 따라서 100년 전, 혹은 1000년 전으로 돌아가기를 수없이 되풀이했다. 생활고가 저절로 따라붙었지만, 그럴수록 나는 이 일에 매달렸고, 앞으로도 그럴 것이다. 이 일이 어려워서 다른 일을 했다면 나는 지금쯤 후회했을 것이다. 그만큼 붓 일은 나에게 운명이었다.

그 동안 붓 일을 하면서 아쉽게 생각한 것은 기록이 없다는 것이었다. 선배 털쟁이들도 귀동냥 눈동냥으로 얻은 것을 얘기해줄 뿐, 무엇 하나 분명한 근거를 내미는 사람은 없었다. 그래서 나의 길은 제자리걸음일 때가 많았다. 그렇지만 지난 과거는 그렇다 쳐도 내가 아는 붓 일에 관한 정보조차도 기록된 것이 거의 없어 아쉬움이 많던 차에 정진명 선생을 알게 되었고, 그것이 좋은 인연이 되어 오늘 이와 같이 귀중한 책을 내는 일로 이어졌다.

정 선생이 넘겨준 원고를 읽으며 거기 그려진 나의 모습이 새삼 부끄럽기도 하고 좀 더 치열하게 살지 못한 순간들도 생각나 앞으로 더욱 정진해야겠다는 다짐을 하는 계기가 되었다. 평소 정 선생이 몸소 쓴 여러 분

야의 책을 받아서 읽으며, 붓에서도 그런 좋은 안내서가 있다면 얼마나 좋을까 부러워했는데, 마침내 우리 붓에서도 그런 좋은 책이 나오니, 이 일에 평생을 바쳐온 나로서는 더할 나위 없이 감격스럽다.

정 선생과 나는 마침 동갑이어서 친구처럼 몇 년 간 붓 이야기를 나누었다. 그런데 정 선생을 통해 새롭게 구성된 내용을 보니, 막연히 예상한 것보다 훨씬 더 충실하고 깊게 정리되어 정 선생의 맛깔난 입담과 엄청난 내공을 새삼 확인하게 되었다. 붓이 전문 분야라서 어려운 용어 투성이인데도 한 번 펼치면 손을 놓을 수가 없을 만큼 재미있게 풀어 썼다. 이 정도만 해도 우리 붓의 실상을 이해하는 데는 충분하다고 자부한다.

이 책에 과분하게 묘사된 당사자로서, 지은이 정진명 선생에게 특별히 고맙다는 말을 하고 싶다. 돌이켜보면 힘겨울 때마다 손을 잡아준 여러분들 때문에 여기까지 왔다. 그분들에게 갚기 위해서라도 우리 붓을 제대로 보존하는 데 남은 삶을 바칠 것을 약속드린다.

2017년 2월 증평 석필원에서

붓장 유 필 무

【3】 붓과 삶

【4】 붓에 관한 말

【5】 남은 이야기

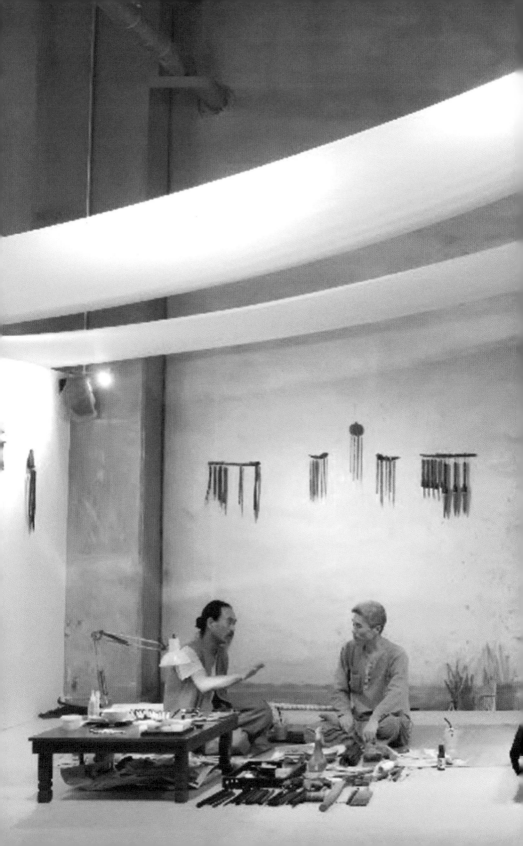

1 《붓 철학》

⋮

유필무 붓장은 한 세대 이전의 전통 방식을 몸으로 실천하여 확인한 국내 유일의
붓장이가 되었습니다. 한국 전통 붓의 단절 여부가 오직 이 한 사람에게 달렸습니다.
그의 손길 하나 숨결 하나가 수 천 년 전통의 생명과 더불어 살아 숨 쉬는 것입니다.

《들머리》

하~!

우선 한숨부터 쉬어야겠습니다. 설마 제가 붓에 관해서 글을 쓸 줄은 몰랐습니다. 붓은 동양에서 역사의 시작으로 거슬러 올라갈 만큼 오래된 내력을 지닌 분야인데, 설마 붓에 관한 책이 한 권 없을까 싶었기 때문입니다. 설마가 사람 잡는다고, 그 설마에 사람 잡힌 곳이 바로 붓 분야였음을 최근에야 알았기 때문입니다. 이를 어쩌면 좋단 말입니까? 한숨을 한 번만 쉬어가지고는 안 될 일입니다. 한 번 더 쉬겠습니다. 하아!~

붓과 관련된 세월이 얼마이고, 대학에 몸담은 수많은 관련 연구학자와 그 분야 종사자들이 얼마인데, 붓에 관해서 입방아 찧을 기회가 저한테까지 올 수 있다는 말입니까? 이건 정말 말도 안 됩니다. 이럴 수가! 어찌 있단 말입니까? 제가 처음 붓에 관해서 글을 쓰기는 써야겠다고 생각했을 때 밀려든 복잡한 생각들이었습니다.

아니, 가만히 생각해보면 이럴 수도 있다는 생각이 한편으로는 쏙 밀려들어옵니다. 왜냐하면 우리가 수천수만 년 동안 숨을 쉬었으면서도 그

게 공기속의 산소와 질소 때문이라는 것을 안 지는 얼마 안 되었기 때문입니다. 그러니 공기처럼 흔한, 그래서 너무나 당연하다고 생각한 것이어서 아예 언급을 하지 않는 것이 붓일 수도 있겠다는 생각이 드는 것입니다. 그러고 보니 활의 종주국인 우리나라에서 활에 관한 기록이 1929년에야 처음 나타난 것도 그런 것일지 모르겠습니다. 우리 활에 관한 불후의 명작 『조선의 궁술』이 그것입니다. 참고로, 이 책의 표지는 당대의 최고 명필들이 썼습니다. 겉표지는 위창 오세창, 속표지는 성재 김태석이 썼습니다.

그렇지만 아무리 그렇게 생각을 해봐도, 이건 너무 한 일이라는 생각이 듭니다. 붓글씨 인구가 얼마이며, 붓으로 한 세상을 호령한 사람들이 얼마이며, 대학에 몸담은 수많은 관련 학자들이 얼마나 많은데, 붓에 관해서 입방아 찧을 기회가 저한테까지 올 수 있다는 말입니까? 이건 정말 말도 안 됩니다. 그런데도 어쨌거나 지금 붓에 대해 떠들기 시작했네요.

이 글의 사연은 증평 도안에 붓 한 자루 사러 놀러간 일이 빌미가 되었습니다. 되도 않게 혼자서 붓글씨 좀 써보려는데, 도안에 붓쟁이 하나가 산다고 해서 구경 차 놀러간 것이고, 거기서 삐쩍 마른 붓쟁이의 설명 속으로 빨려들어 종종 놀러간 것이 지금 제가 붓에 관해 붓방아 찧는 인연의 전부입니다. 제가 붓에 관해서 아는 것은 아무것도 없습니다. 붓에 관한 지식은 초등학생과 다를 바가 없습니다. 그런데도 글을 써야겠다고 생각하기에 이른 것은, 앞서 살펴보았듯이 수천 년의 내력을 지닌 분야에 단 한 권의 책도 없다는 것과, 붓의 전통이 거의 사라져간 지금 이 순간 이후 수 천 년 이

어온 우리 전통 붓의 방식이 사라질 위기에 처했다는 것입니다.

01
붓을 찾아서

제가 붓글씨 좀 써보려고 할 때 처음 드는 고민이 좋은 붓을 구하는 것이었습니다. 그래서 군산에서 30년 가까이 붓글씨를 써온 윤백일 접장에게 좋은 붓은 어떻게 살 수 있느냐고 물었습니다. 그랬더니 답이 걸작이었습니다.

"정 접장님,• 좋은 붓 만나는 일은 팔자소관입니다. 어쩌다 우연히 얻어걸리는 거지, 시중에서 좋은 붓 살 수가 없습니다."

이런 말들은 그 후에 만난 서예꾼들에게서도 똑같이 들었습니다. 요즘에는 좋은 붓 구할 수가 없다는 결론입니다. 이 말을 듣고는 그러려니 하고 시중에서 5만원 하는 붓을 사다가 썼습니다. 그러다가 도안의 유필무 붓 공방에 들러 붓을 샀고, 그제야 좋은 붓을 얼마든지 구할 수 있다는 사실 앞에 기쁨이 넘쳐났습니다.

다른 사람에게 선물을 하려고 할 때도 고민입니다. 한 번은 저에게 잠시 붓글씨를 가르쳐준 송호식 선생님이 딴 학교로 발령이 나서 이별 선물로 붓을 하나 선물하려고

● 활터에서는 남을 대접할 때 '접장'이라고 부른다. 자신을 낮출 때는 '사말', 또는 '하말'이라고 한다. 수백 년의 전통을 이어 지금껏 쓰이는 활터만의 특수한 용어이다.

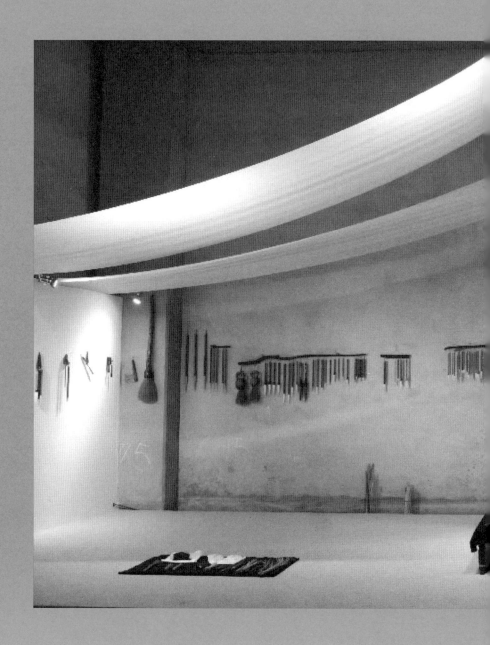

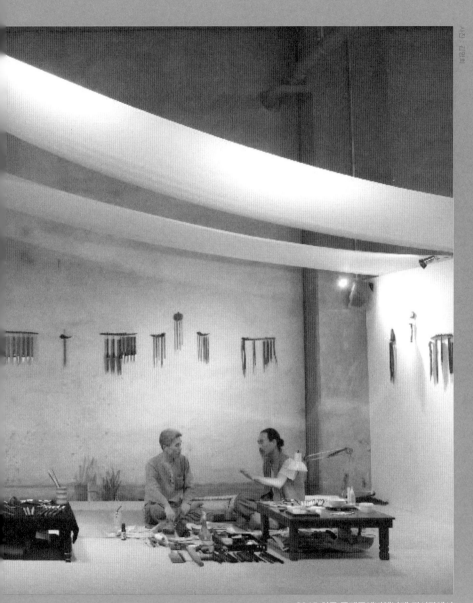

2015 청주 국제공예비엔날레 전시장에서

문구점에 가서 좋은 붓을 달라고 했습니다. 그랬더니 15만 원짜리를 권해 줍니다. 그것을 포장해서 전근 가시는 송 선생님에게 선물했습니다. 고맙다고 하고 받아가셨는데, 며칠 뒤에 전화를 하셨습니다. 앞으로 그 붓 절대로 사지 말라고 부탁을 하더군요. 붓이 정말 안 좋더랍니다. 헐! 이런 식입니다. 그러니 좋은 붓을 언제든지 살 수 있다는 것은, 비유하자면 군인에게 적군보다 더 훌륭한 무기를 구할 수 있다는 얘기이니 이게 얼마나 중요한 일입니까?

도대체 왜 시중에는 좋은 붓이 없을까요? 이게 요즘 사람들만의 고민인 줄 알았더니 그렇지 않더군요. 옛날 사람도 똑같이 한 고민이었습니다.● 답은 이렇습니다. 보통 붓을 만드는 데 드는 품은 그리 많이 들지 않습니다. 그러니 값이 쌉니다. 좋은 붓을 만드는 데는 품이 많이 듭니다. 그러므로 값이 비쌉니다. 그렇지만 붓 쓰는 사람들은 비싸고 좋은 것보다는 싼 것을 우선 고릅니다. 싼 것 중에서 제일 나은 것을 고르지요. 그래서 비싼 붓을 만드는 사람들이 좋은 붓을 만들지 못하는 것입니다. 팔리지도 않을 붓을 누가 만들겠어요? 그래서 뛰어난 붓장이도 고만고만한 붓을 만들어 팔면서 살림을 이어가는 것이지요.

또 한 가지 제가 붓에 관해 글을 쓰게 된 데는 활쏘기 때문이기도 합니다. 활쏘기도 그 실상을 알아볼 수 있는 글이 전혀 없어서 구사나 노사들을 찾아다니며 옛날 얘기를 듣다 보니, 그것들이 꽤 많은 자료가 되었고, 그것들을 토대로 책을 몇 권 썼습니다.●● 그 과정에서 자료의

● 포세신, 『예주쌍즙』(정충락 옮김), 미술문화원, 1986.
●● 『우리 활 이야기』, 『충북국궁사』(편저), 『평양감영의 활쏘기 비법』(공역), 『한국의 활쏘기』, 『이야기 활 풍속사』, 『활에게 길을 묻다』, 『활쏘기의 나침반』, 『전통 활쏘기』(공저), 『활쏘기의 어제와 오늘』

중요성과 그것을 감별하는 제 나름의 기준과 능력이 생겼습니다. 그것이 지금 붓으로 고스란히 옮겨와서 적용된 것입니다.

그렇지만 그러기에는 여러 가지 고민이 많았습니다. 활터에서 제가 만난 사람들은 모두 집궁 50~60년 된 분들입니다. 20살에 집궁했다고 해도 70~80살 된 분들입니다. 1990년대에 만났으니, 지금으로 치면 90~100살 된 분들이죠. 예상대로 이 분들은 거의 다 입산하셨습니다.● 이런 분들의 얘기를 듣다가 유필무 붓장의 얘기를 듣게 된 것인데, 유 붓장과 저는 동갑입니다. 저보다 40~50년 더 산 분들의 얘기를 듣고 받아 적다가 저와 동갑내기의 입에서 나오는 말을 듣게 되는 저의 심정이 어떻겠습니까? 솔직히 말해 제가 귀담아 들을 말이라는 생각이 들지 않았습니다. 그리고 처음 몇 년은 그렇게 한 귀로 듣고 한 귀로 내보냈습니다. 귓등으로 흘려들은 것이죠. 지금처럼 붓에 관해 글을 쓸까봐서 일부러 귀를 막은 경우도 많습니다. 유 붓장으로부터 붓에 관해 엄청나게 많은 얘기를 들었는데 아무것도 기억나는 게 없습니다.

그러다가 문화재청의 중요무형문화재 심사가 시작되었고, 신청자 10명 중 유 붓장이 최종심 대상자 2명에 올랐다는 얘기를 들었습니다. 그와 동시에 유필무 붓장은 저에게 자문을 구했습니다. 심사 절차나 과정 같은 것에 대한 간단한 지식입니다. 그도 그럴 것이 제가 2000년대 접어들어 문화재청에서 궁시장 부문을 조사할 때 거기에 관여했기 때문입니다. 말하자면 문화재청에서 위촉한 궁시장 조사위원으로 활동한 경력 때문에 그 절차나 과정을 남들보다 조금은

● 죽음을 활에서는 이렇게 표현한다. 그리고 회원들 이름을 적은 좌목 위에는 '仙'이라고 쓴다. 선가에서는 죽음을 선화(仙化)했다고 하는데, 그 영향인 듯하다.

더 알기에 설명을 해준 것입니다. 바로 그 때, 붓에 관한 볼만한 기록이 없다는 놀라운(!) 사실을 발견한 것입니다. 정말 놀라웠습니다.

그래서 혼자 곰곰이 생각해보았습니다. 저와 동갑내기인 사람의 입에서 나오는 말들이 과연 기록할 가치가 있는가? 그러자면 그가 과연 '문제의 인물'인가를 살펴보아야 합니다. 문제의 인물이 무엇이냐고요? 분명히 개인인데, 그 개인이 한 집단을 대표할 때가 있습니다. 그런 경우를 일러 제가 만들어낸 말입니다. 서양의 학문에서는 이런 말이 있을 법한데, 제가 아는 우리말에는 이런 말이 없어서 임시방편으로 만들어낸 말입니다. 예컨대 송덕기 옹의 경우가 그런 인물입니다.

송덕기 옹은 구한말 군인 출신으로 평생 서울 황학정에서 활을 쏘며 한량으로 자신의 정체성을 삼고 살다가 입산한 분입니다. 이 분이 어려서부터 배운 게 몇 가지 있습니다. 당연히 활을 배웠고 그것을 자신의 본래 사명으로 알고 살아갔습니다. 그런데 활 이외에도 태견과 격구를 배웠습니다. 바로 이런 사람을 문제의 인물이라고 보는 겁니다. 활의 경우에는 송덕기 옹 이외에도 옛 전통 활을 알고 그렇게 쏘는 사람이 많습니다. 그러니 활에서 송덕기 옹이 문제의 인물이 될 수는 없을 것입니다. 그러나 그가 자신의 곁들이 재주로 알았던 태견과 격구에서는 정말로 문제의 인물이 아닐 수가 없는 것이지요. 태견과 격구를 몸으로 직접 해본 경험이 있는 사람은 송덕기 옹 단 한 명뿐이었으니, 그의 존재가 태견과 격구의 살아있는 화석이 된 것입니다.

다행히 태견은 완전하지는 않더라도 그에게 배운 사람들이 얼마간 있어서 지금껏 이어져왔고 중요무형문화재는 물론 유네스코세계문화유산으로 지정되었습니다. 그러나 격구는 어떻습니까? 그의 죽음과 함께 끝장

났습니다. 지금 전국에는 격구를 하는 사람들이 있습니다. 그러나 그들의 격구와 송덕기 옹의 격구는 성격이 완전히 다른 것입니다. 송덕기 옹의 격구는 전통 격구이지만, 지금 사람들의 격구는 창작 격구입니다. 둘의 동작이 똑같다고 해도, 성격은 완전히 다른 것입니다. 전통이 복원되었느냐 계승되었느냐 하는 문제입니다. 계승된 것에는 전통이라는 말을 붙일 수 있지만, 복원된 것에는 전통이라는 말을 붙이면 안 됩니다. 한 번 죽은 사람은 살아날 수 없는 것처럼, 한 번 끊어진 전통은 어떤 경우라도 되살릴 수 없습니다. 그래서 단 한 명인 송덕기 옹의 존재가 바로 전통 격구의 목숨줄을 결정해버린 것입니다. 송덕기 옹의 죽음과 함께 한국에서 격구는 절대로 '전통'이라고 이름 붙일 수 없습니다. 그냥 창작 격구일 뿐입니다. 아무리 옛 문헌을 뒤적여서 그대로 따라 했다고 해도 그건 창작이지 '전통'이 될 수 없습니다. 전통에는 이런 무서운 맥락이 있는 것입니다. 이 점이 '문제의 인물'을 결정하는 가장 중요한 요소입니다.

바로 이 문제를 붓으로 옮겨올 때 과연 유필무라는 나와 동갑내기에게서 '문제의 인물'에 해당하는 조건을 찾을 수 있느냐 하는 것이었습니다. 이 문제 때문에 그럴 리 없다고 보고 그의 말을 그 동안 귓등으로 흘려들은 것입니다. 제게도 나름대로 자존심과 가치관이 있습니다. 그 자존심이나 가치관을 빼고서 저의 글은 존재할 수 없으며, 그것이 제 삶의 존재이유이기도 합니다. 이 질문을 하느라고 한 동안 고민에 빠진 것입니다.

이런 고민 끝에 유 붓장을 찾아가서 전통 붓을 고집하게 된 이유를 물었습니다. 그때 나온 얘기가 1993년의 한중 수교로 국내 붓 시장이 궤멸에 가까운 타격을 입었다는 것이었

「전통의 여운, 마사법」, 『활쏘기의 어제와 오늘』, 온깍지총서4, 고두미, 2017

습니다. 바로 여기서 저의 촉이 반짝! 하고 작동하기 시작했습니다. 그렇 잖아도 힘든 시장에서 중국의 값싼 품값과 무한경쟁에 들어간 것이고, 당 연히 싼 것을 원하는 대중들의 성향 때문에 결과는 불 보듯 훤한 것이었습 니다. 결국 수 천 년 내려온 한국의 전통 붓을 만들던 붓쟁이들은 생계 때 문에라도 더 이상 붓을 만들 수 없는 지경에 이르렀고, 이것은 수천 년의 전통을 이어온 한국 붓의 숨통이 끊어질 위기에 처했음을 뜻하는 것이었 습니다. 예상대로 붓장이들은 서둘러 붓 시장을 떠났습니다. 그렇게 떠난 사람들 중에 극히 일부는 지방의 무형문화재로 등록되어 겨우 산소 호흡 기를 단 위험한 세월을 보내는 중입니다. 아직 붓 시장에 남은 사람들은 중국의 값싼 노동력 덕에 중국으로부터 붓을 수입하여 국내 시장으로 공 급하는 중간 공급업자로 생존 형태를 바꾸었거나, 중국산 싼 붓 재료를 수 입하여 재조립하는 방식으로 시장의 한 구석을 차지하여 자신의 명줄을 유지하는데 급급한 실정입니다. 1993년에 한중 수교가 이루어졌으니 2017년 현재 24년이 흘렀습니다. 그러면 전통 붓의 형태가 완전히 끊어질 중요한 전환기에 와있는 셈입니다.

　문제는 한중 수교 이전에도 비용을 절감하기 위한 여러 가지 편법으 로 인해, 그 이전 세대에 해왔던 전통 방식이 거의 사라져가고 있었다는 점입니다. 한중 수교 이전까지 붓을 매던 사람 중에서 지금 살아있는 사람 들은 정확히 전통 방식으로 붓을 매는 사람은 없다고 봐야 합니다. 예컨대 다듬잇돌을 눌러서 털의 기름을 빼는 방식은, 1990년대에 이미 사라졌고, 그 이전 세대 붓쟁이들의 입을 통해서 옛날에는 그랬다는 식으로 전해져 오는 것이었습니다. 굳이 그렇게 1년 걸려 빼지 않아도 전기다리미를 통 해서 열처리를 하면 30분이면 되는 방법이 있습니다. 당연히 그런 붓은 수

명이 짧지만, 서예가들이 몇 년 쓰는 데는 아무런 문제가 없습니다. 그러니 누가 미련 맞게 시간도 품도 많이 걸리는 방법을 택하겠어요? 그리고 전기다리미 이전에는 숯불 다리미로 열처리를 했기 때문에 이미 1970년대부터 다듬잇돌로 눌러서 빼는 방식은 사라지기 시작했다고 봐야 합니다. 일본 붓 매는 방식을 통해 상업화의 잔꾀를 거친 제작기법이 한중 수교 전까지 대세를 이루었고, 그나마 전해들은 말로만 남았던 전통 제작기법이 한중 수교 이후 국내시장의 공황 상태를 맞음으로써 궤멸 직전에 이른 것입니다.

바로 이 참혹한 궤멸 직전의 상황에 홀로 우뚝 선 존재가 유필무 붓장입니다. 전통이 변질과 단절을 맞은 이 상황에서 유 붓장은 오히려 반대의 길을 걸어왔습니다. 중국산 싼 붓이 밀물져 들어오자 더 이상 붓 값으로는 승부를 보기 어렵다고 판단하고 붓의 품질로 결판을 보기로 하였고, 그 결과 극히 일부 사람들만이 찾는 멸종 위기 종의 동물 같은 상태에 놓였습니다. 이런 선택이 가져온 결과는 분명합니다. 전통을 지킴으로써 생기는 혹독한 부메랑을 맞이하게 되었으니, 한 중 수교 이후 그를 따라다닌 가난, 가난 중에서도 극빈(極貧)이 그것입니다. 집이 없어 여기저기 떠도는 것은 물론이고, 생계가 잘 안 되어 연명만 겨우 할 정도로 힘겨운 살림살이에서도 전통에 대한 유필무 붓장의 집념은 오히려 시간을 거슬러 올라갔습니다. 이미 1990년대에 변질된 붓 매는 방법을, 그 이전 세대 사람들이 했던 경험을 구전으로 듣고 그 방법으로 직접 해보는 방식입니다. 다듬잇돌로 기름을 빼는 방법을 한 중 수교 이후 유 붓장이 꾸준히 했다는 것은, 시간을 거꾸로 돌리는 일이었지만, 한 세대를 건넌 방법이 한 세대를 건너서 오직 유필무에게만 허락된 유일한 일이 되었습니다. 이럼으로써 유필무

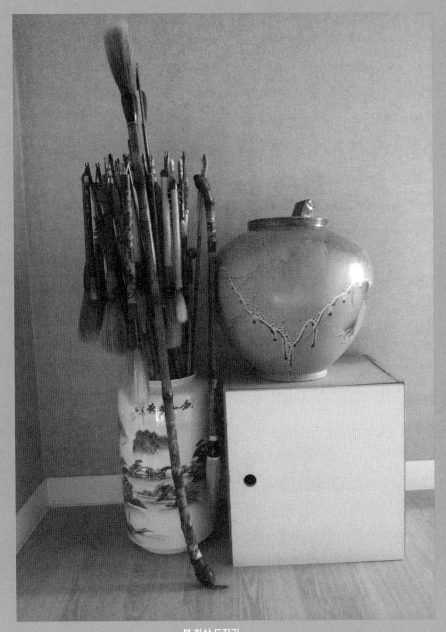

붓 화살 도자기

붓장은 한 세대 이전의 전통 방식을 몸으로 실천하여 확인한 국내 유일의 붓장이가 되었습니다.

이런 것은 제가 유 붓장의 말을 들었다고 해서 꾸며낸 것이 아닙니다. 전국의 붓 상황을 조사한 다른 사람의 이야기입니다. 유필무는 2015년 문화재청의 국가무형문화재 심사 대상에 올랐고, 조사위원들의 엄정한 조사를 받았습니다.● 그 과정에서 작성된 보고서를 보면 유 붓장에 대한 그들의 인식을 엿볼 수 있습니다.

자, 이 정도면 그가 충분히 '문제의 인물'이 되고도 남음이 있겠지요? 그렇습니다. 한국 전통 붓의 단절 여부가 오직 이 한 사람에게 달렸습니다. 그의 손길 하나 숨결 하나가 수 천 년 전통의 생명과 더불어 살아 숨 쉬는 것입니다.

유필무 붓장의 가치는 또 하나 있습니다. 그의 붓 제작기법이 우리나라 서울 붓의 전통이라는 점입니다. 전국에는 수많은 붓장이들이 흩어져서 그 지역의 붓을 공급했습니다. 당연히 서울이라면 어떨까요? 서울의 붓이라면 전국 제일이라고 할 수 있을 것입니다. 시장이 크니 당연히 좋은 붓이 모여들었을 것입니다. 따라서 서울의 붓장이들이 지닌 기술이라면 우리나라를 대표할 만한 충분한 가치가 있는 것입니다. 그런데 충북 충주 출생인 유필무 붓장이 어려서 무작정 상경하여 떠돌다가 우연한 인연으로 서울의 전통 붓을 배운 것입니다. 그러니 우리가 유필무의 붓을 알아본다는 것은 서울의 붓을 알아본다는 것입니다. 서울 붓의 전통을 유필무에게서 보는 것입니다. 이것이 유필무가 우리의 전통 붓을 대표하는 '문제의 인물'로서 가장 적합한 인물임을 알 수 있는

● 붓장 심사가 진행되던 중에 이름이 '중요무형문화재'에서 '국가무형문화재'로 바뀌었다.

증거입니다. 그리고 붓에 문외한인 제가 감히 붓에 대해 글을 써야겠다고, 오랜 의심 끝에 마침내 결심한 이유이기도 합니다.

이 글 속의 내용은 저의 것이 아닙니다. 글만 저의 것일 뿐, 글이 전하고자 하는 내용은 유필무 붓장의 것입니다. 표현이나 글의 맥락에 대한 책임은 제가 지겠지만, 나머지 붓에 관한 내용은 유 붓장에게 물어야 합니다. 애초부터 오류가능성을 품은 책을 내는 것이지만, 그런 것을 따질 겨를이 없다는 것이 이 책을 내는 데 유일한 핑계임을 고백하지 않을 수 없습니다.

02
붓의 시작

대필(-筆)이라는 게 있습니다. 대나무를 얇게 깎아서 잉크에 찍어 커다란 글씨를 쓰는 것을 말합니다. 저는 야전군 소총수로 군대생활을 했습니다. 그러다가 일병을 달고 나서 몇 달 후에 대대 작전과로 뽑혀갔고 거기서 글씨를 써야 하는 딱한 처지에 놓였습니다. 그 당시 27사단은 예비사단으로 늘 훈련을 하느라 정신이 없었고, 그에 따른 갖가지 시범을 많이 보였습니다. 그러면 큰 글씨를 쓰는 차트 병을 각 대대에서 뽑아 올렸고, 그들이 모여서 시범 장교가 대상자들에게 설명을 할 때 한 장씩 넘기는 거대한 차트를 써야 했습니다.

보통 차트는 유성 매직이나 큰 사인펜으로 썼습니다. 모조지 전지 1장짜리는 그 정도의 글씨로 써도 충분합니다. 그런데 당시 27사단장은 무슨 욕심인지 야외에서도 볼 수 있는 커다란 글씨를 원했습니다. 모조지 전지 3장을 위로 이어 붙여서 1면으로 만든 커다란 글씨였습니다. 학교 칠판을

길게 세운 것과 비슷한 크기입니다. 그러자면 모조지 1장에 맞는 유성 매직의 굵기로는 어림 턱도 없는 일이었습니다. 그래서 생각해낸 것이 대필이었습니다. 대필은 대나무를 길게 깎아서 끝을 납작하게 한 다음에 그것으로 잉크를 찍어서 획을 긋는 것입니다. 모조지를 3장 이어붙이면 4~5미터 가량 되는 긴 종이가 됩니다. 거기다가 굵은 획으로 글씨를 써서 30~40미터 밖에서도 잘 보이도록 하는 것입니다. 그래서 동원된 차트 병들이 그 대나무 글씨를 쓰기 시작했고, 거기에 저도 포함되었습니다.

희한한 건, 갈수록 글씨가 는다는 것이었습니다. 대나무를 얇게 깎은 것이기 때문에 당연히 수평이나 수직으로 그을 때 가장 정확한 획이 나옵니다. 그러나 한글에는 둥근 획이 많습니다. 그럴 때마다 애를 먹습니다. 종이에 평면으로만 따라가는 대나무와 달리 손목은 둥글게 돌아가는 구조이니 말입니다. 그렇지만 몇날 며칠 같은 일을 되풀이하니, 몸이 거기 적응하더군요. 둥근 획을 쓸 때도 손목 놀림이 자유로워 한 획으로 써지고, 나중에는 굳이 자를 대지 않고서도 팔꿈치를 종이에서 뗀 채로 쓸 수 있게 되었습니다. 말하자면 현완법으로 쓴 것이죠. 그 때 중봉(中鋒)이 무엇을 뜻하는가를 분명히 깨달았습니다. 그때는 그렇게 쓰는 요령을 알았을 뿐이지만 나중에 붓글씨를 흉내 내면서 보니 이것을 붓글씨에서는 그렇게 표현한다는 것을 알게 된 것입니다. 이 대나무 글씨의 평면 성질을 물컹한 붓으로 옮겨놓은 것이 '중봉'이라고 저는 생각합니다.

이 중봉의 성질은 동그라미를 그려보면 대번에 알 수 있습니다. 대나무 깎은 것으로 잉크를 찍어서 동그라미를 그리면 좀처럼 그려지지 않습니다. 대나무 날이 평면을 따라서 이동해야 하는데 손목의 놀림이 그것을 따르지 못하기 때문입니다. 대나무의 이 평면성을 붓털로 옮겨놓은 것이

바로 중봉일 것입니다. 그래서 동그라미를 붓으로 그릴 때 중간에 몇 차례 멈추어야만 붓털이 꼬이지 않고 가지런히 섭니다. 이렇게 붓털이 꼬이지 않도록 하는 것이 중봉의 의미일 것이고, 그것은 글 쓰는 이의 힘으로부터 나오는 것일 것입니다.

전에 제천의 강명운 명궁한테서 활을 배울 무렵, 강 명궁의 사무실에 갔을 때 벽에 액자가 한 폭 걸려있었는데 붓으로 동그라미를 크게 그린 것이었습니다. 그걸 그림이라고 해야 할지 글씨라고 해야 할지 잘 모르겠는 것은, 그걸 쓴 사람이 성철 스님이었기 때문입니다. 아마도 깨달음을 원으로 표현한 것(一圓相) 같은데, 지금 생각해보면 붓이 멈춘 자취가 서너 군데에 먹물을 많이 머금은 기억이 또렷합니다. 붓털을 가지런히 세워, 말하자면 중봉을 유지하기 위해 붓을 잠시 멈추었던 자취겠지요. 이른바 '누우면 세워라!'는 원칙이 저렇게 자국을 내며 마디를 만든 것입니다. 성철 스님의 붓글씨 실력을 저는 잘 모르겠습니다만, 그 중봉의 자취를 보면 기본은 충실한 글 솜씨라는 것은 확인할 수 있습니다.

생각하면 동양에서 처음으로 무언가 글씨를 써야 하는 상황을 맞닥뜨렸을 때 옛 사람들은 처음 과연 어떻게 대처했을까요? 부엌의 그을음에 찹쌀 풀 같은 풀을 묽게 먹여서 잉크로 썼을 생각은 누구나 쉽게 했을 것입니다. 오늘날 먹은 부엌의 그을음으로 만든 것이 분명하죠. 그렇지만 처음부터 글씨를 쓰는 도구를 붓이라고 생각하지는 않았을 것입니다. 아마도 나무를 뾰족하게 깎아서 획을 그었을 것이고, 거기에서 먹물이 금방 닳는다는 사실을 곧 깨달았으며, 이 상황을 해결하는 과정에서 먹물을 오래 머금은 털을 이용했을 생각에 이르렀을 것입니다.

다른 문명권과 다른, 동양만의 독특한 쓰기 형태가 붓입니다. 단순히

딱딱한 나무나 날짐승의 깃을 뽑아서 깎아 쓸 생각을 한 데서 그치지 않고, 나무와 종이 사이에 먹물을 머금을, 그래서 한 획으로 끝나지 않고 여러 획을 한 달음에 쓸 수 있는 방법을 찾으려 했다는 것이 동양 고대 사회의 독특한 점이고, 그것을 멋지게 성공시킨 붓이 그 이후의 문명 형태를 결정했다는 것이 중요합니다. 그 형태란, 단순히 의사전달의 도구로 그치는 것이 아니라 예술로 승화될 수 있는 수많은 방법을 말하는 것입니다. 동양의 예술세계는 이 도구가 이루어놓은 것입니다.

잉크를 여러 번 찍는 불편을 감수하느냐? 한 번 찍는 편리함 대신 자신을 단련하여 도구에 익숙해지느냐? 이 질문에 단순함을 버리고 자신의 몸을 단련하여 무궁한 변화를 부릴 수 있는 다양성을 택한 옛 사람들의 선택이 위대한 것입니다. 그 선택이 붓이라는 수단을 만들었고, 동양은 그 수단 하나로 하여 인류가 만든 무궁무진한 예술 세계로 발을 들여 정신을 한껏 승화시키게 된 것입니다. 붓 속에는 가장 높은 산이 있고, 가장 넓은 바다가 있으며 가장 깊은 골짜기가 있습니다. 인류가 아직 아무도 가보지 못한 세계가 아직도 우뚝, 좌악, 움푹(!) 남아있습니다. 붓은 에베레스트 산이고, 태평양이고, 마그마가 솟는 해구입니다. 오늘도 사람들은 붓 한 자루를 잡고 구양순, 안진경, 왕희지를 밟으며 더 높고 더 넓고 더 깊은 세계로 나아갑니다.

닮음과 다름

구양순의 구성궁예천명 탁본
사진첩을 보고 똑같이 쓴다.
똑같이 써지지 않는다.

똑같이 써지지 않는 곳에

눈썰미로는 안 되는 것이 있다.

사방이 그대로 천길 벼랑이다.

더는 길도 없고 스승도 없으나

언젠가는 똑같아질 것이다.

그날이 구양순의 제삿날이다.

제삿밥으로 생일상을 받은 글씨들

벽이나 기둥에 무심히 걸려

먹물 속 한없이 먼 길을 보여준다.

<div align="right">

4340. 6. 16

歐陽詢, 九成宮醴泉銘

</div>

붓을 보는 저의 눈이 어디서부터 시작되었는가를 꺼내는 것으로, 제 스스로 책임지지 못할 붓 이야기를 시작하겠습니다. 그 책임을 저에게 묻지 마시기 바랍니다. 읽는 분 스스로 자책해야 할 일임을 여러분 스스로 더 잘 아실 것입니다. 저는 이 글이 가져올 오류와 실수가 두렵지 않습니다. 수 천 년 전통을 무식한 저에게 떠넘긴 잘난 선인과 뒷짐 진 여러분의 탓이지 저의 탓이 아니기 때문입니다. 그런 것마저 제 책임이라면 그건 너무 가혹한 일입니다.

고맙습니다.

《 붓 잡는 마음 》

01

붓글씨, 왜 쓰는가?

저는 활량입니다. 활쏘기 하는 사람을 한량이라고 하는데 여기서 활을 쏜다는 의미를 강조하려고 특별히 '활량'이라고 부릅니다. 활쏘기 하는 사람들에게 왜 활을 쏘느냐고 물으면 답은 저절로 나옵니다. 당연히 건강 때문에 활을 쏘는 것이지요. 누구나 처음에는 이렇게 시작합니다. 그러나 몇 년 뒤에 그 사람이 하는 행동을 살펴보면 그렇지 않다는 것을 금방 알게 됩니다. 어떤 사람은 과녁 맞추는데 재미 들려 한 발이 맞느냐 안 맞느냐에 따라 희비가 오르락내리락하고, 어떤 사람은 활터의 감투를 맡아서 일을 하느라 정신이 없습니다. 활쏘기를 배워서 화살이 과녁으로 흘러들기 시작하면 과녁 맞추는 재미에 빠져서 몸이 어떻게 되든 돌아보지 않습니다. 오늘날 활터에는 승단 제도라

> ● 정진명, 『한국의 활쏘기』, 개정증보판, 학민사, 2013. 188쪽

는 것이 있어서 누구나 과녁 맞추기에 현혹되어 헤어나지를 못합니다.

과녁을 잘 맞히려고 하는 것은 사람들에게 칭찬을 받으려고 하는 것입니다. 이른바 명예욕이지요. 또 세월이 지나서 경력이 제법 되면 이제는 활터를 운영하는 임원을 맡게 됩니다. 모든 제도의 운영자는 그 영역 안에서 꼴심을 쓰기 마련이고, 그런 일을 하는 감투도 역시 사람들로부터 존경을 받는데 목적이 있습니다. 목적이 건강을 지나서 명예욕으로 넘어가면 어느 경우에도 활쏘기의 본래 의도로부터 멀어지는 것은 분명합니다. 그런데도 사람들은 그것을 자각하지 못한 채 그렇게, 그렇게 흘러갑니다.

이와 똑같은 질문을 붓글씨에서도 해 볼 수 있습니다. 왜 붓글씨를 쓸까요? 크게 세 가지를 생각해 볼 수 있습니다.

①호구지책 ②잘 쓴다는 칭찬 받기 ③심성수련

①은 생계를 유지하기 위해서 붓글씨를 쓰는 경우입니다. ②는 오랜 전통을 이어온 서예의 질서를 착실하게 익혀서 붓글씨를 잘 쓴다는 칭찬을 받으려는 것입니다. 종이 위에 나타나는 글씨의 질서와 품격 같은 것을 보고 평가를 하게 됩니다. 거기에 맞춰서 전통의 계승과 변화를 추구하는 서예계 일반의 특징들이 있어서 그것이 가치 평가 기준이 되어 사람들에게 잘 쓴다 못 쓴다 하는 평가가 나오는 것이겠지요.

그러나 ③으로 가면 사정은 달라집니다. 그런 것은 마음이나 태도여서 종이 위에 먹물로 그려지지 않기 때문입니다. 그러므로 이 영역에서는 글 쓰는 사람의 마음이 중요합니다. 다른 사람이 평가할 수 있는 기준이 없으므로 첩첩산중이요, 암중모색일 수밖에 없고, 글 쓰는 사람 자신의 마음가

짐이기 때문에 남들이 평가할 수도 없습니다.

그러나 붓글씨 쓰는 사람 치고 이런 질문을 피해갈 사람은 아무도 없습니다. 내가 오래도록 붓글씨를 써 왔는데, 왜 그 짓을 해 왔는가 하는 것을 묻지 않는다면, 그것은 영혼이 없는 짓을 해 왔다는 뜻이기 때문입니다. 그런데 정작 웃기는 것은, 어떤 사람이 한 분야에 몸을 담아서 오래도록 똑같은 행위를 반복하다 보면, 그러한 질문을 까맣게 잊고 지낸다는 것입니다. 그렇지 않은가요? 지금 이 글을 읽고 있는 분들은 어떤 식으로든 붓글씨와 관련이 있는 분들입니다. 그러므로 여러분에게 제가 묻습니다. 왜 붓글씨를 씁니까? 그러면 여러분들은 무엇이라고 대답을 하시겠습니까? ③을 택하기는 쉽지 않을 것입니다. 왜냐하면 ③을 선택하는 순간 여러분들은 다른 사람의 모든 평가를 거부하게 되기 때문입니다. 평가를 거부하는 것은 칭찬 받고 싶지 않다는 뜻입니다. 그러므로 남의 눈치 안 보고 자신이 쓰고 싶은 대로 쓰다가 말겠다는 선언이기 때문입니다. 그렇지만 어느 면에서는 그 사람이 어떤 태도로 어떤 까닭으로 붓글씨를 쓰느냐 하는 근본문제이기 때문에 실제로 종이에 나타나는 글씨의 형태보다 더 중요한 것일 수 있습니다.

저는 붓글씨에 관심이 없기 때문에 사실은 세 번째 답이 저의 가슴에 가장 와 닿습니다. 이 문제는 활쏘기를 하면서 늘 생각했던 문제입니다. 화살이 과녁에 맞느냐 안 맞느냐 하는 것으로 나의 활쏘기를 평가 받는다는 것은 정말 어이없는 일입니다. 화살이 과녁에 가서 맞든 안 맞든 그 화살을 한 발 한 발 쏠 때의 그 마음가짐과 자세가 가장 중요한 것이라고 생각하고 지금까지 활쏘기를 대해왔기 때문입니다. 붓 이야기를 하는 이 마당에 다시 한 번 이 문제가 가장 중요한 것임을 느낍니다. 앞으로 제가 말하려는

것도 이런 것입니다.

02

영화 〈영웅〉 이야기

장예모 감독이 만들고 이연걸이 주연한 〈영웅: 천하의 시작〉이라는 중국 무협 영화가 있습니다. 독재자 진시황을 암살하려고 하는 중국 무림 고수들의 이야기입니다. 그 중에 가장 대단한 고수가 파검(양조위)이라고 하는 검객입니다. 그런데 그는 처음 진시황을 암살하려고 하던 목적을 버리고 암살하지 말자는 쪽으로 마음을 바꿉니다. 그래서 연인인 비설(장만옥)과 갈등이 생기고 그 갈등을 소재로 하여 영화의 줄거리를 만든 것입니다.

그런데 재미있는 것은 중국 무림 최고수인 파검이 자신의 검법을 붓글씨로 완성했다는 것입니다. 검과 붓이 같은 원리 위에서 이루어진다는 것입니다. 시대 배경은 당연히 중국 진나라 때입니다. 그러면 이런 문제가 자연스럽게 따라옵니다. 우리가 쓰는 종이는 한나라 때 처음 만들어집니다. 채륜이라는 사람이 처음 만들지요. 그러면 이 영화에 나오는 주인공들은 붓글씨를 종이에다가 쓸 수 없었다는 얘기입니다. 그러면 어디에 썼을까요? 죽간이라고, 대나무를 얇게 쪼개서 끈으로 엮은 곳에다가 썼습니다. 그래서 공자가 주역을 하도 많이 읽어서 그것을 엮은 끈이 3번 끊어졌다고 하여 생긴 고사성어 '위편삼절(韋編三絶)'이 나온 사연이기도 합니다.

그렇게 쓰기 전에 글씨를 연습할 때는 막대기로 모래에다가 썼습니다. 부지깽이 같은 긴 막대기로 모래에다가 써보면 붓으로 한지에다가 쓰는 느낌과 아주 비슷합니다. 상자에 모래를 담아서 밀대로 평평하게 민 다음

거기에다가 막대기로 글씨를 쓰고 다시 밀어서 지운 다음에 그 위에 또 쓰는 방식입니다. 무한히 되풀이할 수 있으므로 종이 값도 들지 않습니다.

그런데 이때 모래 긁는 막대기를 길게 하면 어떻게 될까요? 자루가 짧을 때보다 훨씬 더 힘들겠지요? 자루를 칼처럼 1미터쯤 되도록 길게 해서 쓰면 어떻게 될까요? 자루가 그 정도로 길어진다면 끝으로 글씨를 쓰기가 정말 힘들어 질 것입니다. 만약에 1미터짜리 붓채를 잡고서 글씨를 자유자재로 쓴다면 어떤 일이 벌어질까요? 그때는 단순히 손목의 힘으로 쓸 수는 없을 것입니다. 틀림없이 손목의 힘이 아닌 또 다른 어떤 기운이 작용하지 않는다면 1미터짜리 자루를 움직여서 작은 글씨를 쓸 수는 없을 것입니다. 만약에 그런 일이 자유자재로 이루어진다면 그때는 손에 무엇을 잡든지 못하는 일이 없을 것입니다. 붓을 잡으면 글씨를 마음대로 쓸 수 있지만, 만약에 칼을 잡으면 마음대로 적을 제압할 수 있는 신기한 힘이 나올 것입니다. 이것이 붓글씨로 자신의 검법을 완성했다는 파검의 말뜻입니다. 참고로 옛날의 칼은 날의 길이가 1미터(3척)를 넘지 않았다고 합니다. 1미터가 넘는 칼은 일본에서만 쓴 것입니다. 그래서 일본의 칼은 장검으로 분류됩니다.

이 영화 속 이야기를 보고나니, 칼이나 붓이 작든 크든 그것이 중요한 것이 아니라, 그러한 도구를 쓸 수 있는 어떤 내면의 힘을 기르는 것이 중요하다는 결론에 이르렀습니다. 그런 힘을 무협지에서는 내공이라고 하죠. 칼이든 붓이든, 결국 내공이 문제라는 결론입니다. 그리고 활쏘기를 하면 이 내공의 문제에 직면하게 됩니다. 정말 심각하게 느낍니다. 그래서 저도 그런 차원에서 붓글씨를 한번 써보고 싶은 충동이 일었습니다. 그러자면 1m쯤 되는 긴 자루가 달린 것이 있어야 하는데 그런 붓을 구할 방법이 없

었습니다. 시중에 나오는 붓 자루라고 해봐야 길이가 한 뼘 정도에 지나지 않습니다. 그래서 시누대를 잘라서 길게 이어 붙여서 써 볼 생각도 했으나 그걸 만들자니 또 귀찮고 해서 그만 두었습니다.

자루 길이가 1m까지는 못 되더라도 적어도 40cm 정도 되면 좋겠다는 생각은 종종 해왔습니다. 보통 붓글씨를 쓰려고 책상에 천을 펴고 종이를 깔고 붓 자루를 잡으면 자루 길이가 작아서 윗몸을 약간 구부려야 합니다. 저는 이것이 영 못마땅했습니다. 자루를 좀 길게 해서 허리를 꼿꼿이 펴고 쓰면 될 것을, 짧은 자루 잡고 몸을 앞으로 수그려서 쓴다는 그 발상이 영 마음에 안 찼던 것이지요. 그래서 상체를 꼿꼿이 펴고 선 채로 붓글씨를 쓴

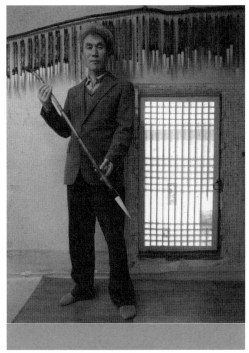

다고 가정할 때 자루의 길이가 얼마면 되는가 하는 것을 측정해 보았습니다. 그랬더니 40~50cm 정도면 되더군요. 그래서 이렇게 자루가 조금 긴 것이 있다면 붓글씨를 한번 배워 볼 만 하겠다고 생각했습니다. 그렇지만 저 하나를 위해서 누가 그렇게 만들어 주겠습니까?

앞서 말씀드렸듯이 지금 제가 생각하는 붓글씨는 글씨 모양을 예쁘게 잘 써서 남들에게 칭찬 받고자 함이 아닙니다. 내공을 길러서 붓글씨로 붓의 세계를 넘어, 칼로도 활로도 다다를 수 있는 그 한 세계에 닿아보자는 또 다른 의도가 있는 붓글씨입니다. 남들이 알아주거나 말거나 그것은 중요한 게 아니라는 것이죠. 순전히 저의 정신이 시험을 하고자 하는 의도가 있는 것입니다. 그러니 글씨를 잘 쓴다 못 쓴다 하는 세상의 평가에 대해서는 완전히 초연한 상태입니다.

그러다가 지금 증평의 유필무 필방, 즉 석필원(石筆苑)을 우연히 찾게 되었습니다. 침뜸 때문에 알게 된 고건축 전문가 김명원 선생을 따라서 방문하게 된 것입니다. 그때 김 선생이 말하기를, 증평 도안에 붓쟁이가 하나 사는데 정말 멋진 것을 많이 만든다고 했고, 또 태모 붓을 잘 만든다고 해서 호기심에 한번 따라 가본 것이었습니다. 태모 붓이 뭐냐고요? 태모는 태아의 머리카락을 말하는 겁니다. 엄마 뱃속에 있을 때 자란 머리카락을 잘라서 그것을 붓으로 매는 겁니다. 막 태어난 아이에게는 이보다 더한 훌륭한 기념품도 없겠지요? 붓 자루에 아이에게 하고픈 부모의 마음을 몇 글자 담아서 새겨 넣는다면 나중에 더 멋진 선물이 될 것입니다. 사람들한테 이런 것을 주문 받아서 그것을 만들어 준다고 하더군요. 그래서 크게 감동했습니다.

증평의 붓방으로 구경 갔을 때 영화 〈영웅〉에 대해서 제 생각을 얘기

했고 그런 자루 긴 붓을 만들 수 있겠느냐고 물어 보았습니다. 그랬더니 그런 붓을 만드는 것은 자신에게는 어려운 일이 아니라고 하더군요. 어차피 모두 손으로 작업하는 것이니 길이만 길게 하면 된다는 것입니다. 그래서 자루 길이 1m짜리로 만들어 달라고 부탁을 했습니다. 대나무 때문에 시일이 좀 걸린다고 하더군요. 그래서 지금 갖고 있는 붓 자루 중에서 가장 긴 걸로 우선 먼저 만들어달라고 부탁했습니다.

그리고 1주일 뒤에 찾으러 갔습니다. 시중에서 보는 붓보다는 자루가 길었습니다. 시중의 붓은 자루가 보통 23cm인데, 자로 재보니 30cm가 나오더군요. 7cm나 더 긴 붓이죠. 붓을 건네주며 설명을 하는데, 붓 자루에 정성스럽게 새긴 무늬가 불수감(佛手柑) 무늬라고 합니다. 불수란 부처님 손이라는 뜻이고, 감이란 밀감류의 나무를 말하는 것입니다. 불수감나무는 중국의 남부에서 자생하는 나무인데, 열매의 모양이 부처님 손을 꼭 닮아

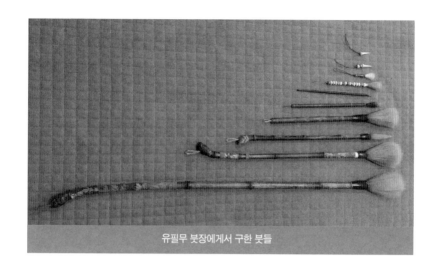
유필무 붓장에게서 구한 붓들

서 붙은 이름입니다. 고려 때 절간의 단청 같은 곳에 많이 쓰였고, 옛날부터 붓 자루에 많이 새기는 문양이라고 합니다. 한눈에 보기에도 그것을 파기 위해 들인 공이 만만찮았습니다. 붓의 용도가 털인데, 붓 자루 따위에 무슨 공을 저렇게 들이나 싶은 생각도 한 편으로 들었지만, 모든 부분에 온 힘을 다 기울여 집중하는 장인의 정신으로 보면 당연한 것이기도 하여 고마운 마음이 들었습니다. 시중에서 보통 붓 한 자루에 5만 원 정도 하는데, 모든 과정을 손으로 작업하는 그 붓은 15만 원 정도 합니다. 값을 보면 3배나 주고 사야 한다는 생각이 스치는데, 만드는 과정에 대해 설명을 들으면 결코 비싸다고 할 수 없는 제작비 최저선의 값입니다.

열흘 쯤 뒤에 다시 큰 붓을 찾으러 갔습니다. 정말로 자루가 긴 붓이 주인을 기다리더군요. 끄트머리 손잡이 부분은 대나무의 뿌리를 통째로 뽑아서 다듬은 것이라 약간 구부러지고 둥그스름했습니다. 거기로부터 아래로 몇 마디까지는 공들인 불수감 무늬와 제 시집 속의 시가 새겨졌습니다.

제 붓대에 제 시가 새겨진 것을 보는 느낌은 삼삼했습니다. 그걸 받아 와서 종이를 땅바닥에 펴 놓고 똑바로 서서 붓글씨를 썼습니다. 당연히 글씨가 제대로 될 리가 없지요. 며칠 그렇게 써보니 손가락에 물집이 잡히더군요. 그 긴 붓으로 입춘 방을 써서 출입문에 붙였습니다. 그렇지만 쓸 때마다 이건 정말 힘든 일이라는 생각이 거듭 들었습니다. 그래서 처음부터 이렇게 긴 것은 무리다 싶어서 다시 50cm짜리로 만들어 달라고 부탁을 했습니다.

이번에도 오죽을 뿌리째 뽑아서 다듬었고, 무늬 또한 몇 마디까지 내려가면서 새겼습니다. 이번에는 종이를 바닥에 놓고 의자에 걸터앉아서 써보기로 했습니다. 한결 나아졌습니다. 그렇게 한동안 붓글씨를 썼습니다. 지금은 방바닥에 책상다리를 하고 앉아서 바닥에다 종이를 놓고서 붓글씨를 씁니다. 그것이 가장 편한 자세로 자리 잡았습니다. 그렇게 하기에 딱 좋은 자루의 길이는 40cm 정도입니다. 그래서 그런 것을 하나 더 만들어 달라고 부탁했습니다.

자, 이렇게 되니 벌써 저는 붓을 4자루나 구한 셈입니다. 붓을 3자루 지니면 필산을 지닐 자격이 있다면서 필산을 하나 선물해주더군요. 고맙게 받았습니다. 필산이란, 붓을 눕힐 때 받치는 나무 베개를 말합니다. 우리말로 하면 붓베개가 될까요? 그게 더 좋은데 굳이 한자말을 쓰더군요. 중국에서 들어온 것이니 따라갈 밖에요!

유 붓장의 붓을 받을 때마다 저는 늘 감동을 하곤 합니다. 붓은 털을 사용 하는 것인데, 그 무슨 자루에도 섬세한 그림이나 세공이 들어가기 때문입니다. 40cm 붓은 오죽을 뿌리째 캐어 만든 것이었습니다. 게다가 맨눈으로는 잘 보이지 않을 작은 글씨로 제 시집의 서문을 새기고 거기에 금가루를 입혔습니다. 들여다볼수록 거기에 들어간 정성과 공이 눈에 보여서

언제나 마음 한쪽이 따스해집니다. 이보다 더한 선물이 있을까요? 한 마디로 그 모든 게 속에서부터 장인의 정신이 느껴집니다.

03

추사 김정희의 붓글씨 론

활쏘기는 참 어려운 운동입니다. 이건 제 이야기가 아니라 활을 몇 십년 쏜 분들의 이야기입니다. 활에 막 입문한 애송이들은 활이 어렵다는 소리를 하지 않습니다. 과녁을 꽝 꽝 맞힐 수 있거든요. 그런데 한 20년 쯤 쏜분들을 만나서 얘기하다 보면 이 세상에 활보다 더 어려운 운동은 없다고딱 잘라 말합니다. 그도 그럴 것이, 20년 쏜 사람이 활 배운 지 1년 밖에 안된 사람보다 못 맞추는 일이 다반사거든요. 어떤 무술도 이런 것이 없습니

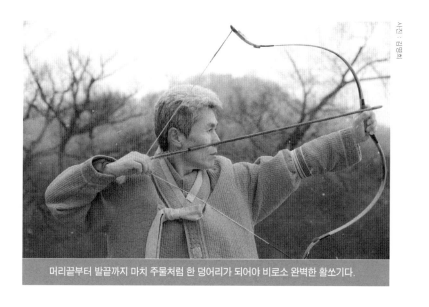

머리끝부터 발끝까지 마치 주물처럼 한 덩어리가 되어야 비로소 완벽한 활쏘기다.

다. 검도 1년 한 사람 10명이 덤벼도 검도 20년 한 사람을 이길 수 없습니다. 경지가 있기 때문입니다. 그런데 유독 활쏘기에서만큼은 이게 통하질 않습니다.

이 정도 세월 활을 쏘면 활쏘기에는 다른 운동과는 다른 독특한 점이 있다는 것을 발견합니다. 그것을 분명히 자각하지 못하고 막연히 느끼기 때문에 이런 소리를 하는 것입니다. 그러면 왜 그럴까요? 그것은 활쏘기가 다른 운동과 달리 온몸 전체를 다 쓰는 운동이기 때문입니다. 활과 자신의 싸움에서, 자신의 온몸 구석구석을 다 긴장시켜 활의 탄력과 맞서야 하기 때문입니다. 바로 이 점 때문에 몸 어느 한 구석이 허하거나 실하면 화살은 엉뚱한 곳으로 날아갑니다. 머리끝부터 발끝까지 마치 주물처럼 한 덩어리가 되어야 비로소 완벽한 활쏘기가 이루어집니다.

게다가 활쏘기는 근육의 힘이 아니라 단전의 힘으로 하는 것입니다. 그래서 다른 나라의 활쏘기와 달리 한국의 활쏘기는 태극권이나 팔괘장 또는 형의권 같은 내가권 무술로 분류할 수 있습니다. 어찌 보면 인류가 만들어낸 가장 완벽한 내가권 무술이 한국의 활쏘기이기도 합니다. 내가권 무술의 특징은 양생의 비법을 가장 잘 간직하고 거기에 맞는 원리를 이용한다는 것이며, 양생의 비결은 단순히 근육의 힘만이 아니라, 온 몸에 흐르는 기운을 마음과 일치시켜서 마음으로 몸을 통제하는 단계에 이른 것입니다. 한국의 활쏘기가 꼭 그렇습니다. 그래서 활쏘기를 전통사법으로 1시간만 제대로 수련하면 온몸이 마치 기로 샤워를 한 듯이 개운해집니다.

붓글씨는 어떨까요? 붓글씨도 마찬가지입니다. 그냥 붓글씨를 쓸 때와 활쏘기 수련을 하고 와서 붓을 잡을 때 붓의 흐름이 전혀 다릅니다. 흐름이 매끄럽고 마치 다른 사람이 앉아서 글씨를 쓰는 것 같습니다. 이것은

기운의 작용이라고 할 수 있는데, 그 기운은 반드시 온몸이 부분을 잊고 완전히 하나(一)로 완성되었을 때 나타납니다. 활쏘기는 부분을 모두 잊고 자신이 활을 쏜다는 사실도 잊을 때 완벽한 발시가 이루어집니다. 화살이 150미터 밖의 과녁으로 블랙홀처럼 빨려드는 것은 더 이상 말할 것도 없습니다. 이런 상태가 종이 위로 고스란히 옮겨오는 것입니다. 가끔 스님들이 말하기를, 남이 쓴 붓글씨에서 기운이 느껴진다고 하는 경우가 있는데, 붓글씨에도 그것이 나타나기 때문입니다. 이것을 모르는 사람과 아는 사람이 붓글씨를 쓸 때 나타나는 글씨 모양은 같을지 모르겠으나 붓이 흘러가는 상황은 완전히 다를 것입니다.

제가 학교에서 학생들에게 시를 쓰라고 가끔 시키는데, 한 녀석이 정말 잘 썼습니다. 그런데 그 시를 어디다 둔지 잃어버렸다고 해서 다시 써보라고 했습니다. 그랬더니 어떻게 썼는지 전혀 기억이 안 난다고 합니다. 아깝지만 사실입니다. 그래서 제가 한 마디 했습니다. 가장 훌륭한 연주를 할 때는 자기가 악기를 어떻게 탔는지 전혀 기억이 나지 않는다는 것이었습니다. 그 녀석은 첼로를 전공한 학생이었거든요. 그랬더니 대번에 알아듣더군요. 자신의 악기가 어떻게 움직이고 있는지 자각하는 순간 음악은 불완전해집니다. 완전한 연주가 이루어지면 소리만 남고 모든 것이 사라집니다. 자신이 타는 첼로도 사라지고, 활도 사라지고, 자신도 사라집니다. 소리만 남아서 홀을 가득 메우고, 온 우주가 통째로 울리죠. 매미가 그렇게 울지 않던가요? 제가 그 녀석에 한 말은 활쏘기를 통해서 제가 깨달은 것이었습니다.

붓도 마찬가지일 것입니다. 구양순이 〈구성궁예천명〉을 쓸 때나 왕희지가 〈난정서〉를 쓸 때는 자신을 완전히 잊었을 것입니다. 오직 움직이는

붓 속으로 완전히 빨려 들어가서 자신이 무엇을 하는지조차 잊었을 때 나온 글씨였을 것입니다. 부분이 사라지고 몸 전체가 한 덩어리가 되어 움직일 때 위대한 작품이 나옵니다. 제멋대로 노는 붓털은 붓 자루에 매달렸고, 붓 자루는 손에 잡혔으며, 손목은 팔에 매달렸고, 팔은 어깨에 꽂혔으며, 어깨는 등뼈에 붙었고, 등뼈는 골반까지 내려와서 땅바닥에 놓였습니다. 결국 손끝에서 움직이는 붓털의 움직임은 배꼽 밑 단전의 힘으로 연결되었다는 것을 알 수 있습니다. 한 획이 단전으로부터 나온다는 사실을 자각할 때 붓끝에 작용하는 기운은 단순히 손목을 까딱거려서 쓰는 글씨와는 전혀 다른 세계일 것입니다. 나를 잊으면 단전의 기운이 작용하고, 단전의 기운은 우주의 기운이며, 땅은 북극성을 중심으로 돌아가니, 마치 온 별이 북극성을 중심으로 돌아가듯이 손가락에 잡힌 붓이 단전을 중심으로 움직일 때 사람은 우주와 한 덩어리가 되어 자신마저 잊는 완벽한 붓글씨를 쓰게 됩니다. 이 비유는 저의 것이 아니라, 추사 김정희의 것입니다. 소설가 이문열이 〈금시조〉라는 단편에서 한 말을, 젊은 날 후다닥 읽다가 머릿속에 잔상으로 남은 것을, 지금 30년 세월이 지난 후에 끄집어내본 것입니다.

04

붓글씨를 배우다

생각해보면 옛날에는 붓글씨에 관한 기억이 많았습니다. 며칠 전에는 책장을 정리하다가 고등학교 때 쓴 붓글씨 자취를 발견

하기도 하였습니다. 아마도 2학년 여름방학 때쯤이었던 걸로 기억하는데, 그때 『손자병법』인가를 읽었던 기억이 납니다. 머리가 나쁘니 한 장만 넘어가면 내용을 잊곤 해서 오래 기억하려고 작은 붓으로 종이에 썼던 모양입니다. 그것을 일일이 접어서 한지 책을 만들듯이 엮어놓은 것이었습니다. 『손자병법』 앞부분 몇 장을 썼습니다. 그것을 버리지 않고 30년이 넘도록 지녔으니, 그때 들인 공이 아까워서 버리지 못했던 것이겠지요.

저는 붓글씨를 배울 기회가 없었습니다. 기회가 없었다기보다 나서서 배우려는 마음이 없었던 것입니다. 주변에 서예학원이 널렸는데도 거길 가서 글씨 배울 생각을 안 했으니까요. 당연히 제 멋대로 삐뚤빼뚤 쓸 밖에요. 그렇지만 마음 한 켠에는 정말 기본기라도 한 번 점검 받았으면 하는 생각이 있었습니다. 내가 쓰고 있는 것이 틀린 것은 아닌지 궁금했던 것이지요. 게다가 모든 분야에서 기초라는 게 있는데, 그게 한 번 잘못 잡히면 영원히 고치기 힘들다는 것을 알기 때문입니다.

그러던 중에 제가 회인중학교에서 근무하던 2008년 2학기에 송호식 선생님이 교감으로 부임해 오셨습니다. 어느 날 2층 미술실에 올라가니 벼루와 먹이 책상에 펼쳐졌고, 벽에 붓글씨 연습한 종이들이 철사에 빨래처럼 죽 걸렸습니다. 알고 보니 20년 넘게 붓글씨를 쓰신 분이었습니다. 그래서 저도 어깨 너머로 배우면 안 되겠느냐고 여쭈었더니 얼마든지 올라와서 쓰라고 하십니다. 그래서 기본글자 쓰는 법을 배웠습니다. 기본 글자란 가로획과 세로획을 말합니다. 붓글씨가 그거 둘이면 끝나는 거 아닌가요? 나머지는 그 두 획의 변형이니 그 두 획만 정확히 쓰면 나머지는 스스로 알아서 연습하면 될 일입니다. 그래서 틈나는 대로 2층 미술실로 올라가서 연습을 했습니다. 어쩌다 미술실에서 마주치면 제가 쓴 글씨를 걸어놓고서

몇 군데 고칠 곳을 지적해주는 정도였습니다.

　이렇게 해서 재미를 붙일 무렵에 해가 바뀌었고 교감선생님은 다른 학교로 전근 가셨습니다. 이렇게 해서 6개월만의 인연도 끝났습니다. 송호식 선생님은 떠나면서 저에게 벼루와 붓을 그대로 두고 가셨고, 당신의 스승님이 당신에게 준 것이라며 글씨 체본을 한 뭉치 주고 떠나셨습니다. 물론 그 체본은 제가 통 보지를 않아서 몇 달 뒤에 택배로 보내드렸습니다. 짧은 시간이었지만, 붓글씨를 제대로 아는 분에게 몇 가지 중요한 배움을 얻었다는 점에서 송 선생님과 함께 한 시간은 정말 소중한 것이었습니다. 제가 붓글씨에 대해 아는 것이라고는 이 6개월간의 체험이 전부입니다.

　송 선생님으로부터 〈구성궁예천명〉이라는 책을 소개받았습니다. 그리고 그것을 쓰기 시작했습니다. 한 20차례는 되풀이해서 쓴 듯합니다. 〈구성궁예천명〉과 닮기 위해 나를 모두 버리는 것이 붓글씨의 첫 번째 공부였습니다. 한 20차례 쓰고 나니 지루해지기 시작합니다. 그래서 화방에 가서 구양순체로 나온 다른 체본은 없느냐고 물으니 〈난정서〉라는 것을 줍니다. 〈난정서〉는 왕희지가 행서로 써서 유명해진 글입니다. 그것을 구양순이 해서체로 썼다는 책이었습니다. 반가운 마음에 얼른 그것을 사 들고 돌아와서 붓을 잡았습니다. 몇 자 써보는 순간 〈구성궁예천명〉과 〈난정서〉는 도저히 같은 사람이 쓴 글씨일 수가 없다는 판단을 내렸습니다. 글씨의 짜임도 다르고 획을 찍고 당겨가는 힘도 두께도 방향도 깊이도 모두 달랐습니다. 두 체본이 시간차를 두고 동일인이 썼다고 말할 수 있을지 몰라도 이것은 그렇지 않았습니다. 아무리 시간이 흘러도 그 사람의 필체는 벗어날 수 없는 한 세계와 독특한 버릇이 있기 마련입니다. 그래서 저는 혼자서 속으로 결론을 내렸습니다. 〈구성궁예천명〉이 구양순의 진짜 글씨라면 〈난정

서〉는 가짜 글씨다! 〈구성궁예천명〉으로 구양순의 글씨를 배운 누군가가 구양순을 가탁하여 글씨 배우려는 사람을 위해 교과서를 만들려고 쓴 글씨다. 건방지지만 이런 결론을 내렸습니다.

그렇지만 이런 얘기를 어디서도 듣지 못했습니다. 하지만 두 체본을 펼쳐놓고서 글씨를 쓰려고 하면 한 획 한 획이 완전히 달라집니다. 그러니 어찌 이걸 같은 사람이 썼다고 할 수 있단 말입니까? 이것이 또한 놀라운 점이었습니다. 그래서 도대체 한국의 서예 하는 분들이 쓰는 글씨는 누구의 글씨냐 하는 생각에 이르렀습니다. 구양순의 글씨라도 그것을 익힌 사람들의 특성에 따라서 다양한 기세가 있을 것이고, 그것은 스승과 제자를 거치면서 나름대로 한 세계를 만들었을 것인데, 제가 소견이 좁아서 그런지 모르겠으나 그런 얘기를 듣지 못했습니다. 송호식 선생이 저에게 준 체본을 제가 거들떠보지도 않는 이유도 바로 이것입니다. 체본의 글씨와 〈구성궁예천명〉의 글씨가 달라도 너무 달랐습니다. 그렇게 다른 것을 모두 '구양순체'라고 이름 붙인다는 것이 참 이상했습니다.

서체 연구는 연대를 비교할 때 정말 중요합니다. 이름 모를 비석이나 글씨가 발견되었다고 할 때 서체의 발달과정에 따라서 시대를 추정하게 됩니다. 그때 선후 관계를 정하는 데는 글씨의 발달과정이 확립되어야 합니다. 그러지 않으면 엉뚱한 시대의 작품으로 잘못 산정하게 됩니다. 그런 경우가 실제로 있었습니다. 청주에는 직지가 유명한데, 금속활자를 연구하는 한 교수가 〈무구정광대다라니경(無垢淨光大陀羅尼經)〉의 서체를 연구하다가 서예하는 사람들에게 자문을 부탁했더니 대뜸 구양순체라고 하더랍니다. 그러니 그 목판본의 글씨는 아무리 올려 잡아도 구양순이 살던 시대 이전으로 올라갈 수가 없는 것이지요. 그런데 '光' 자에서 이상한 것을 발견했습

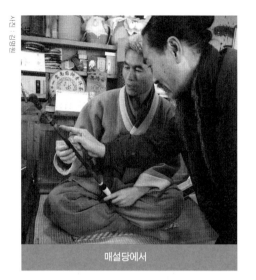

매설당에서

니다. '光'의 마지막 획이 여느 구양순체보다 조금 더 작고 낚싯바늘처럼 꼬부라진 것을 발견한 것입니다. 그래서 일본으로 건너가서 서예에 관한 모든 판본을 구해 와서 연구를 시작했답니다. 구양순 출생 이전에도 그런 똑같은 필체가 많이 발견되더랍니다. 그래서 출판 연대를 앞당긴 연구 사례가 있습니다. 문제는 서예 하는 분들이 글씨를 쓰는데 몰입하여 이런 편년 같은 것을 의외로 소홀히 한다는 것이죠. 남의 글씨와 나의 글씨가 어디가 같고 어디가 다른지를 구별하는 것부터 감상이 시작되는 일인데, 그런 점에서 보면 이것은 참 이상한 일입니다.

〈구성궁예천명〉과 〈난정서〉를 놓고서 같은 사람이 쓴 글씨라고 하니, 두 글씨가 달라 보이는 저로서는 미칠 일이지요. 옛날 같으면 두 서체를 비교분석해서 그렇지 않다는 것을 입증하려는 오기를 부렸을 법도 한데, 이제는 나이 먹고 나니 그럴 힘도 없거니와, 한 발 더 나아가 붓글씨 전문가들로 넘쳐나는 세상인데 제가 굳이 그럴 필요는 없다는 시큰둥한 결론에 이릅니다. 더욱이 저는 붓글씨를 배우려는 목표를 벌써 이루었습니다. 입춘방과 편사 획지를 쓰는 것이 저의 붓글씨 목표였는데, 이제 그럭저럭 그것을 쓸 수 있으니, 더 이상 붓글씨에 매달릴 필요도 없는 일이지요. 그래서 〈구성궁예천명〉과 〈난정서〉가 동일인의 작품이 아니라는 것을 입증하

는 숙제는 다른 서예 연구가에게 넘겨드리겠습니다. 하하하.

붓글씨를 쓰면 좋은 이유

저는 붓글씨를 따로 배운 적이 없습니다. 〈구성궁예천명〉 글씨를 앞에 놓고서 그대로 그리는 것이 제가 붓글씨를 배우는 유일한 방법입니다. 그러면 글씨가 당연히 〈구성궁예천명〉의 글씨와 다릅니다. 다른 그 글씨를 놓고서 왜 다를까 고민하고, 어떻게 하면 글씨가 같을까 하는 것을 고민합니다. 그러다보면 세월이 흘러 점점 〈구성궁예천명〉 글씨를 닮아갑니다. 그러다보면 붓이 흘러가야 할 길을 하나씩 깨우치게 되고, 아하 저획은 이렇게 써서 나온 거구나 하는 것이 하나씩 보입니다.

붓글씨를 잘 못 써도, 붓글씨를 배운 것이 좋을 때가 있습니다. 남의 붓글씨를 감상할 때입니다. 남의 붓글씨를 감상할 곳은 많습니다. 굳이 전시회가 아니라도, 아는 분들이 전시회를 연 뒤에 남긴 도록 같은 것이 있고, 또 한정식 식당 같은 데 가면 액자로 걸린 것들이 있습니다. 저절로 눈이 가지요. 압권은 중국 여행이나, 여행기가 나오는 방송입니다. 중국에 가면 고색창연한 글씨들이 기둥마다 처마마다 있습니다. 그런 글씨들이, 붓글씨를 조금 배우고 나면, 단순한 배경이 아니라 입체감을 갖고 다가옵니다. 고리타분한 옛 전통이 갑자기 용처럼 꿈틀거리며 다가오는 놀라운 일을 겪을 수 있습니다.

그러니 붓글씨를 쓴다는 것은, 꼭 내가 잘 써서 남들로부터 칭찬을 받기 위함이 아니라, 옛 사람들이 얼마나 글씨를 잘 썼는가 하는 것을 알아보

기 위한 감상 방법으로도 좋은 것입니다. 일반인들이 판소리를 배우는 이유는, 소리를 하고자 하는 것보다 명창들이 하는 소리를 더욱 생동감 있고 입체감 있게 이해하고 감상하기 위한 것임과 같은 경우라고 보면 되겠습니다. 이렇게 되기까지 저 또한 붓글씨와 그에 따른 여러 전통 문화에 대해서는 문외한이었습니다.

활터에서는 여자 활량을 '여무사'라고 합니다. 참 독특하죠? 남자는 한량이라고 하는데, 여자는 여무사라고 부르는 것입니다. 다음은 청주의 활터에서 제가 직접 겪은 일입니다. 봄이면 대문에는 봄기운을 맞이하려고 붙이는 방이 있습니다. 입춘방이라고 하는데, 보통 '건양다경, 입춘대길'을 많이 쓰죠. 어떤 분이 한지에 네 글자씩 곱게 써서 활터 유리문에 붙였습니다. 그리고 필요한 사람 가져다 집에 붙이라고 많이 써서 여분을 갖다놓았습니다. 그런데 그것을 본 여무사 두 분이 화살을 주우러 가면서 한다는 소리가 이렇습니다.

"저런 거, 미신 아냐?"

저는 제 귀를 의심했습니다. 우리는 이런 시대를 살고 있습니다. 2천 년 넘게 지속된 풍속이 미신으로 비치는 그런 시대를 살고 있는 것입니다. 그 여무사분들을 탓할 게 못됩니다. 그리고 그 여무사분들을 탓하는 것도 아닙니다. 먹으로 글씨를 써서 봄이 오는 것을 환영한다고 써 붙이는 행위가 부적을 붙이는 것과 같은 행동으로 인식되도록 방치한 우리 사회의 탈전통성과 반동양성을 말하려고 하는 것입니다. 사실 부적이라는 것이 그런 염원의 연장이기도 하죠. 다만 노란 종이에 붉은 글씨로 알아보기 힘든 그림이나 문자를 그려 대서 그렇지 봄이 왔으니 우리 곁에도 따스한 봄볕이 내리쬐었으면 하고 바라는 마음을 글씨에 담아내는 것이라는 점에서

는 마찬가지입니다. 그렇지만 그것을 종교행위가 아니라 우리 사회를 따뜻하게 하는 전통 풍속의 한 가지로 보지 못한다는 것은 정말 깊이 생각해 보아야 할 문제입니다.

붓글씨를 쓰면 전통의 묵은 향기를 느낍니다. 수천 년 전의 사람들이 그것을 보는 사람에게 말을 걸어옵니다. 그 말을 조용히 듣는 맛도 일품입니다. 정말 좋은 차를 마시다가 혀가 깜짝 놀라 온 생각이 잠시 멎는 것과 같습니다. 조상들은 세월을 건너서 우리에게 조용히 말하는 법을 마련해놓았습니다. 정말 멋진 분들입니다.

이런 멋진 경우를 하나 소개하겠습니다. 괴산에 청산 정순오라는 분이 삽니다. 한글 붓글씨를 하시는 분인데, 좋은 구절이 있으면 꼭 기억했다가 달력도 만들고 만나는 사람들에게 손수건도 써주고, 큰 행사 붓글씨 퍼포먼스도 하는 분입니다. 이 분의 아들딸이 모두 회인서당에서 한학을 공부합니다. 자식들에게 의미 있는 선물을 하겠다기에 무언가 했더니 어느 날 화첩을 두 권 갖고 와서 보여줍니다. 그 화첩에다가 자신이 아는 묵객들을 찾아가서 일일이 글씨를 받고 그렇게 해서 완성된 화첩을 선물하겠다는 것입니다. 그러면서 그 동안 받은 몇 편을 보여주는데, 붓글씨도 있고, 수묵화도 있고, 채색화도 있습니다. 물론 그림은 모두 동양화입니다. 참 멋진 선물이라고 생각하며 감탄에 감탄을 했습니다. 평생을 갈 좋은 선물일 것입니다. 이렇게 전통이 우리 삶 속에 살아 움직이는 경우도 드물 것입니다. 모두가 전시회 같은 '죽은 형식' 속에 갇혀 질식해가는 것으로만 알던 저에게는 신선한 충격이었습니다.

제가 붓을 잡으려고 한 이유가 따로 있습니다. '획지'가 그것입니다. 획지는 옛날에 활터에서 편사를 할 때 시수를 기록하는 것을 말합니다. 활터

끼리 시합하는 것을 터편사라고 하는데, 그때 제 편의 사원이 몇 발을 맞추었는가를 서로 기록하는데, 전지 한지를 옆으로 펴놓고서 씁니다. 맨 위에 이름을 쓰고 한 발 한 발 맞출 때마다 그 밑에 한자로 '변(邊)'이라고 쓰고 한 순이 끝나면 합계를 씁니다. 편사는 모두 3순을 하는데, 나중에 이를 합산하여 양쪽의 시수를 비교하면 저절로 승패가 결정되죠. 이때 시수를 붓글씨로 썼는데, 이 사람을 획관이라고 합니다.

그런데 요즘은 이런 풍속이 사라졌습니다. 1970년대 중반부터 사라지기 시작해서 지금은 그것을 아는 사람조차 드뭅니다. 다만 인천 지역에서 아직도 편사가 살아있어서 획지를 작성하기는 하는데 붓글씨를 쓰는 사람이 없다 보니 '邊'이라는 도장을 모조지에 찍습니다. 바로 이것 때문에 제가 붓글씨에 욕심을 내게 되었습니다. 그러니 저의 목표는 처음부터 분명했습니다. 획지를 쓸 정도의 수준이면 만족하는 것입니다. 그리고 이제 저로서는 목표를 거의 완성했습니다. 근래에 뚝방터에서 벌어진 온갖지 편사

제1회 뚝방터 사수미 상사회(2013) 획지

에서 제가 획지를 썼기 때문입니다.

'뚝방터'는 경기도 이천 장호원의 청미천 둔치에 있는 활터입니다. 다른 활터와는 교류가 거의 없습니다. 그도 그럴 것이 지금 국궁계는 과녁 맞추기에 골몰하는 데 반해 이곳은 옛날 활쏘기 방식을 그대로 이어받으려고 하는 곳이기 때문입니다. 이런 공통된 생각은 온깍지활쏘기학교의 교육을 통해 이루어졌습니다. 이 학교를 졸업한 동문들이 1년에 두 차례씩 장호원의 강가에 모여서 활쏘기 대회를 합니다. 전통을 잇자는 모임이니, 당연히 획창을 하고, 획지도 옛날식으로 한지 전지를 펴놓고 붓글씨로 씁니다. 제가 붓글씨를 쓰기 시작한 후로는 제가 붓을 잡기도 하는데, 멀리 전북 군산의 진남정에서 부사백(副射伯)을 맡고 있는 윤백일 접장이 오면 윤 접장에게 부탁합니다. 윤백일 접장은 평생교육원에서 붓글씨를 접한 후 30년 가까이 서예에 매진하여 일가를 이룬 사람입니다. 그래서 윤 접장에게 부탁하다가 윤 접장이 일이 있어서 참석하지 못하면 제가 붓을 잡습니다. 윤 접장에게 견주면 형편없는 글씨지만 붓을 들고 획창소리 들릴 때마다 '邊'자를 쓰노라면 제법 운치가 납니다. 글씨가 좀 서툴러도 전통 문화를 계승한다는 차원에서 생각하면 고무도장을 파서 찍는 것보다는 훨씬 낫지요. 그러니 제가 붓글씨를 배우려는 목표는 벌써 이룬 셈입니다.

그러면 말이 나온 김에 활터에서 붓으로 인해 벌어진 아름다운 이야기를 하나 소개하겠습니다. 앞서 잠시 살펴본 『조선의 궁술』은 조선궁술연구회에서 만든 책입니다. 그런데 그 모임을 만들어서 책 내는 일을 주도한 사람이 황학정의 성문영 사두입니다. 그 모임의 회장을 함께 맡았죠.

> ● 활터 대표를 사두(射頭)라고 한다. 射首, 射長, 射伯이라고도 한다. 활터에는 이미 사라진 특별한 용어들이 많다.

그가 1931년에 61세가 됩니다. 이른바 환갑이죠. 그러자 그를 잘 아는 분들이 여러 가지 선물을 합니다. 손완근과 유해종은 붓글씨를 써주고, 강필주는 활터 황학정을 그림으로 그려줍니다. 마침 붓글씨를 다루는 마당이니 그 중에서 붓글씨 한 점을 소개합니다. 내용은 다음과 같습니다.

謹賀雲老成射頭 六十一歲壽
人福觀德我觀心黃鶴亭高萬機深六藝
第三承禮樂此規宜古更宜令仁人得壽
是天心萊舞趨庭善懼凉瑤室中堂蓬矢
設六旬甲子迨其今畫侯箭箭中紅心與
我周旋歲月溪平日爲君香一辮非惟此
術冠當令
　　　庚吾肇秋上浣 石泉 劉海鍾 謹稿

운로 성 사두의 육십일 세수를 삼가 축하함
세상 사람들은 그 덕에서 복을 찾지만 나는 그 마음을 보네. 황학정의 온갖 기틀 심히 닦은 그대의 덕은 높기만 하네. 활쏘기는 禮樂의 다음으로 육예의 세 번째를 잇는데

이 법도는 고금에 변함이 없네. 하늘의 뜻으로 어진 사람이 장수하였으니, 자식은 즐거이 춤추어(萊舞) 효도하였고, 어버이는 공자가 그 자식 교육함(趨庭)을 닮지 못할까 삼가 두려워하였네. 옥당의 한 가운데 쑥대화살을 설한 이래, 오늘에 이르러 60수를 누리게 되었네. 화후의 화살들이 과녁의 홍심에 박히는 동안 나와 함께한 그 세월이 얼마인가.

평소에는 임금을 위해 향기로이 한 갈래 머리를 땋았으니 궁술뿐만이 아니라 그대의 갓(冠)조차도 마땅한 것이네.

　　　　　　- 경오년 초가을 (음력 7월경) 석천 유해종 삼가 지음.

● 『국궁논문집』 제8집에 실린 글로, 번역은 윤백일(군산 진남정) 접장.

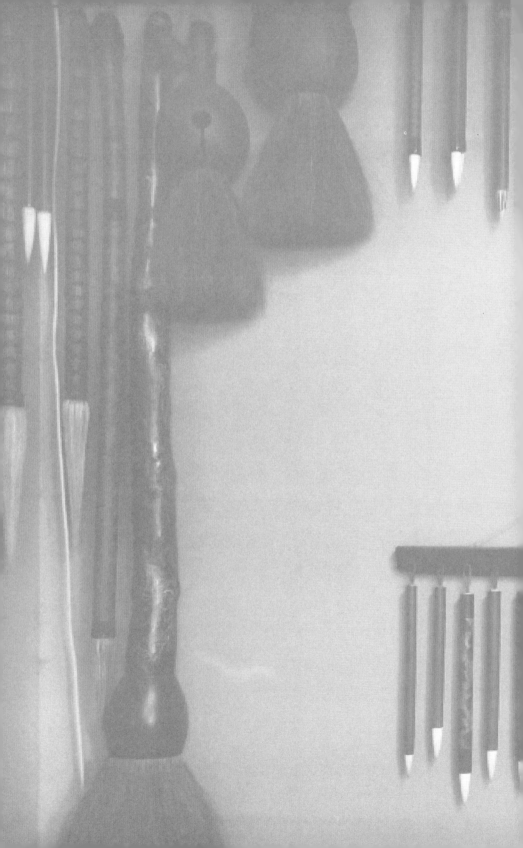

2 《붓 만들기》

⋮

모든 손재주가 그렇듯이, 그 분야에 공통으로 작용하는 부분이 있고, 그것을 넘어서 개인이

이루는 부분이 있습니다. 사실 전통이라는 말에는 이 두 가지 요인이 다 존재합니다.

전통을 똑같이 이어 받아도 개인에 따라 능력에 따라 성향이나 수준이 조금씩 다릅니다.

그렇지만 그런 편차를 걸러내고 남는 것이 오롯이 전통이라고 할 것입니다.

《붓의 전통》

　'전통'의 세계는 무겁고 무섭습니다. 무엇을 만드는 사람은 개인인데, 그 개인 속에 그가 몸담았던 영역의 전체가 들어있기 때문입니다. 한 전통공예 부문에서 어떤 사람이 터득한 기술은, 그 사람의 재주가 만든 것이 아니라, 오랜 세월 흘러온 어떤 힘이 만든 것입니다. 마치 사람의 몸속에 신의 영역과 짐승의 영역이 공존하는 것과 같습니다. 사람은 포유류로 진화한 동물의 몸으로 살아가지만 그 속에는 도덕을 비롯하여 개인을 넘어선 사회 공동의 가치가 있는 윤리나 종교 같은 것이 있는 것과 같은 이치입니다. 우리는 지금 그 세계로 발을 들여놓는 중입니다. 그러니 개인과 전통의 관계에 대한 고민도 함께 해야 합니다.

　이 글을 쓰는 원칙도 이와 같이 한 개인의 취향이나 생각에 따라 좌지우지 되지 않고 지금까지 일관되게 수많은 사람들을 건너 면면히 흘러온 '전통'에 있습니다. 여기서는 유필무라는 한 개인 속에 들어있는 '전통'을 끄집어내어 그것을 글로 옮기는 것이 가장 중요합니다. 유필무 개인을 넘

어서 다른 사람에게 넘어갈 수 있는 공통의 그 어떤 것을 말합니다. 이 생각을 놓치는 순간 우리는 전통을 왜곡하게 됩니다. 이렇게 왜곡된 개인의 생각을 전통과 뒤섞어놓으면 그 분야 전체가 망가지고 맙니다. 무형문화재로 지정된 당사자가 이걸 구분하지 못하면 전통은 순식간에 전통으로부터 벗어납니다. 전통에서 벗어난 전통은 죽도 밥도 아니게 됩니다. 그래서 전통이 무서운 일이라고 한 것입니다.

01

붓의 부분 용어

이제부터 붓 만드는 과정을 살펴볼 것인데, 그러자면 붓의 부분 이름부터 알아야 합니다. 무엇을 만드는지 알아보려면 그것을 가리키는 말부터 아는 것이 순서겠지요. 붓의 부분에 붙여진 이름을 보면 우리말이 얼마나 아름다운지를 아주 잘 알 수 있습니다. 붓은 외국에서 들어온 물건이지만 그것을 스스로 만들어 쓸 수밖에 없던 우리 조상들은 모든 과정을 우리말로 이름 붙였습니다. 그 과정에서 사물과 행동에 달라붙은 말의 오묘한 작용이 느껴집니다. 붓에 관해서 글을 쓰려고 이것저것 자료를 뒤지니, 붓에 관한 단행본은 단 1권도 없고, 국립중앙도서관에도 논문이라고는 딱 1편뿐이어서 제가 정말 놀랐습니다. 이 지경이니 자료 조사 또한 제대로 되었을 리가 없지요.

그래서 서예에 관한 책은 어떨까 하고 몇 권 뒤져보니, 그런 개론서 속의 붓에 관한 이름이나 글들이 중국 책이나 일본 책을 번역한 냄새가 풀풀 나서, 두 번 다시 거들떠보기도 싫어졌습니다. 붓에 관한 용어도 모두 한자

입니다. 실제로는 쓰지도 않는 말을 외국에서 수입해 와서 우리나라 용어인 양 소개하는 것을 보고 제 정신이 다 아득해졌습니다. 이를 어쩐단 말입니까? 그런 책을 들여다보지 않는 일이 우리의 전통을 지키는 첫걸음이라는 절망스러운 생각을 하게 되었습니다. 생각할수록 이 분야의 앞선 전문가들이 원망스럽습니다. 그러니 저 같은 문외한이 책을 쓰겠다고 나서는 것이겠지요.

전통 분야로 들어가면 우리말이 활짝 꽃을 피웁니다. 우리말이 전통문화의 구석구석에서 그렇게 잘 살아있습니다. 이제부터는 우리말의 아름다운 향내를 맡아 보시기 바랍니다.

초가리 : 붓의 털 부분입니다. 이 털 부분의 끝쪽 1/3 부분을 한자말로 '호'라고 부릅니다. '초가리'란 〈촉+아리〉의 구성을 보이는 우리말인데, 촉은 '화살촉', '촉(새싹)'에서 보듯이 뾰족한 부분을 가리키는 우리말입니다. '아리'는 '아지'와 같이 작은 것을 나타내는 접미사, 즉 축소사입니다.

붓대 : 손으로 잡는 부분입니다.

꼭지 : 끈을 고정시켜서 붓대에 붙이는 끝부분의 덮개를 말합니다.

꼭지끈 : 붓을 못에 걸도록 만든 끈을 말합니다. 걸이끈이라고도 합니다.

각통 : 큰 붓은 호가 붓대보다 굵어서 털을 꽂는 부분을 따로 만드는데, 그것을 각통이라고 합니다.

붓뚜껑 : 붓털을 보호하려고 겉에 끼우는 뚜껑. 큰 붓에는 뚜껑이 따로 필요 없습니다.

이것을 그림으로 정리해보면 이렇게 됩니다.

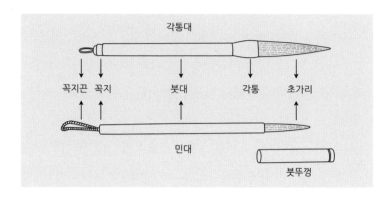

족제비꼬리

2016년 입춘 무렵에 증평 도안의 붓방에 놀러 간 길에 사진을 몇 장 전해주었습니다. 유필무 붓장이 2015 청주 국제 공예 비엔날레 전통 공예 부문 전시에 참가했는데, 부부동반으로 구경 갔다가 아마추어 사진작가인 우리 집사람이 전시장에서 자리를 지키는 붓장을 사진기에 담았고, 그 중 괜찮게 나온 것을 인화하였습니다.

공방에 앉아서 건네준 사진을 한 장씩 살펴보고 난 뒤 유 붓장은 기다렸다는 듯이 말문을 열었습니다. 중요무형문화재 '붓장' 지정을 위한 심사에 대한 얘기였습니다. 2015년에 문화재청에서 붓장 부문 중요무형문화재를 지정한다는 공고를 냈고, 그 공고에 지원을 한 9명을 모두 현지 실사한 결과, 간단히 끝날 것 같았던 심사가 2차 심사까지 가게 된 것입니다. 유 붓장은 결선에 올라온 그 2명 중의 1명이었고, 당연히 폭풍 전야의 긴장감이

그의 공방에 감돌았습니다.

유필무는 대쪽 같은 사람입니다. 말투나 행동거지 하나하나가 흐트러짐 없는 강인한 선비의 인상을 풍깁니다. 이런 인상은 당연히 그의 정신에서 비롯하는 것입니다. 자신이 배운 전통의 무게를 절감하고, 그 전통을 지키려는 비장한 결단을 거쳐 그것이 먹고 사는 현실의 참담한 상황과 싸워서 지켜야 하는 그 무엇이 될 때 양보하지 않고 스스로를 벼랑 끝에 세우는 일이 되어도, 그것을 자신의 운명으로 기꺼이 받아들이는 지난 40년의 세월에서 만들어지고 다져진 것입니다. 정신은 가난을 만날 때 가장 영롱한 빛을 냅니다. 그런 빛이 그의 공방에는 서렸습니다. 매번 그의 공방에 갈 때

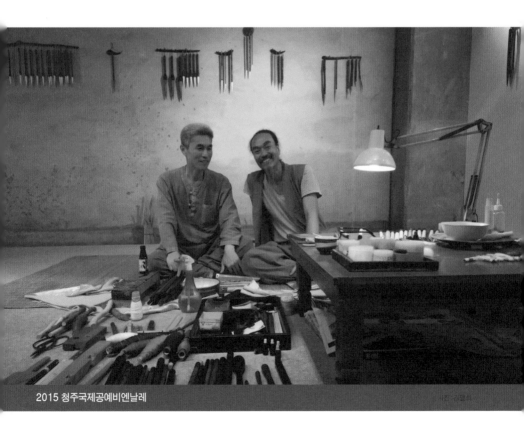

2015 청주국제공예비엔날레

사진·김명수

마다 느끼는 일입니다.

　아니나 다를까! 유 붓장의 입에서 나오는 말 속으로 빨려들며 저의 머리도 복잡하게 헝클어지기 시작했습니다. 유 붓장이 저에게 이런 말을 털어놓은 것은, 저 또한 문화재청에서 추진하는 궁시장 조사위원으로 몇 차례 참여한 적이 있고, 그 때문에 처음 중요무형문화재 지정에 참여했다고 했을 때 그 과정에 대한 간략한 설명을 해준 적이 있기 때문입니다. 1차 현지조사와는 달리 2차 실사는 공정성을 위해 붓장들의 공방이 아닌 제3의 장소인 전주에서 하기로 했다는 것, 그에 따른 준비물은 후보자가 모두 마련해야 한다는 것, 그리고 기간도 10일 정도로 하여 붓 제작 과정 일체를 보여주어야 한다는 것이었습니다. 당연히 열흘 정도의 시간이란 붓 한 자루를 만들어내는 과정에는 턱없이 부족한 기간입니다. 그러나 프로라면 그런 요구에 맞게 응하는 실력도 갖추어야 하지 않겠는가 하는 말을 하며 유 붓장은 제작 기간을 단축하기 위한 자기만의 방법을 고민 중이었습니다. 시간이 가장 많이 필요한 것은 털을 매만지는 것입니다. 털에 있는 기름기를 빼는 일에 가장 많은 시간이 들어갑니다. 털의 기름기를 빼려면 최소한 1년을 다듬잇돌로 눌러놓아야 하기 때문입니다.

　1시간 가까이 유 붓장은 무형문화재 심사와 관련된 이야기를 저에게 했습니다. 그 말을 듣고 나서 저도 한 마디 거들었습니다. 어찌 보면 당사자에게 충분히 상처가 될 법도 한 말을, 천연덕스럽게 했습니다. 이런 것이지요.

　"유 붓장님, 사람이 어떤 상황에 빠지면 점점 시야가 좁아지고 그 속으로 빨려 들어서, 나중에는 자신이 무엇을 하는지조차도 잊는 경우가 많습니다. 나에게 절실한 문제일수록 그렇습니다. 그럴 때일수록 때로 그 상황으로부터 몸을 빼내어 마치 남의 일인 양 멀리서 바라볼 필요가 있습니다. 그

래야만 상황이 제대로 파악되고, 문제점을 쉽게 볼 수 있고, 그에 따라 해답도 저절로 드러납니다. 이 문화재 일은 유 붓장님에게 처음부터 없던 것이고, 되든 안 되든 0에서부터 시작한 일이기 때문에 이 일로 하여 손해날 일이 없습니다. 그러니 주어진 대로 최선을 다 하시고, 결과에 대해서는 하늘의 뜻이 맡기는 게 가장 좋은 일입니다."

어찌 보면 찬물을 끼얹는 말입니다. 마음이 다급한 당사자에게는 얼마든지 오해를 불러일으킬 수 있는 말입니다. 바로 이런 충언(?)에 대한 반응에서 그 사람의 마음 그릇과 성향을 알아볼 수 있습니다. 저의 말이 끝나자마자 유 붓장도 대번에 냉정을 찾더군요.

"맞습니다. 저도 누군가에게 들어서 안 것인데, 내 것을 남이 배워간다고 해서 뭐라 할 것도 아니죠."

그렇지만 절박한 순간에 마음을 이렇게 가볍게 내려놓는 것은, 결코 평범한 사람이 흉내 낼 수 없는 일입니다. 자신의 운명을 바꿀지도 모를 상황

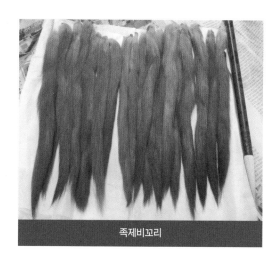

족제비꼬리

에서 이렇게 가볍게 마음속의 욕심을 털어낼 수 있는 사람은, 정신이 삶을 지배하는 사람이 분명합니다. 그런 점 때문에 저는 유필무 붓장을 정말 존경하면서도 좋아합니다.

자신을 잠시 떠다밀었던 욕망을 내려놓고 금세 평정을 되찾은 유 붓장은 특유의 그 꼼꼼한 말투로 이번 심사에 임하는 자신의 태도를 말하기 시작했습니다. 큰 붓을 매는 것보다 작은 붓을 매는 것이 더 힘들다고 합니다. 작은 붓을 매는 데는 보통 양털을 많이 씁니다. 그렇지만 가장 좋은 전통 붓은 황모 붓입니다. 황모 붓은 보기 힘듭니다. 황모는 족제비 꼬리 털을 말하는데, 족제비가 천연기념물로 지정된 동물인 데다가 요즘은 도무지 구경할 수도 없고 중국에서도 요즘에는 잘 잡히지 않습니다. 그러다 보니 붓을 황모로 만든다는 것은 굉장히 어려운 일이 되었습니다. 그렇지만 이번 심사에서 붓의 성질이 전혀 다른 두 붓, 즉 양모와 황모 두 가지를 다 만들어야겠다는 결심을 하고 어렵게 족제비꼬리를 구했다면서 제 앞에 신문지로 싼 것을 펼쳐놓았습니다. 밤색처럼 진한 족제비 꼬리 10개가 한지를 열고 나란히 나타났습니다.

인간의 역사에 길이 남을 붓을 위해 꼬리를 바친 족제비의 명복을 빌

며 아름다운 꼬리털을 손으로 매만져보았습니다. 느낌이 정말 부드러웠습니다. 이 꼬리털에는 털 특유의 기름기가 있습니다. 이 기름기를 빼야만 붓으로 쓸 수 있는데, 문제는 기름기를 빼는 전통 방법으로는 시간이 너무나 많이 걸린다는 것입니다. 즉 다듬잇돌로 1년간 눌러놓아야 합니다.

그렇지만 심사기간은 단 열흘입니다. 그 안에 황모 붓을 완성하려면 3~4일 안에 기름기를 빼야 합니다. 그래서 유 붓장은 특단의 조치를 취했습니다. 나무로 압착기를 만든 것입니다. 이웃집에 사는 매설당 이진우 씨에게 부탁하여 나무를 깎아서 강제로 누를 수 있는 도구를 만들었습니다. 잿물에 하루 담가서 뽑아낸 족제비 꼬리털을 한지에 싼 다음, 이 압착기에 넣고서 뚜껑을 닫고 끈으로 양쪽을 둘둘 두르는 겁니다. 그리고 끈 밑으로 쐐기를 박아서 조이는 것이죠. 하루쯤 지나면 끈이 느슨해져서 누르는 힘이 약해집니다. 그러면 다시 쐐기를 더 칩니다. 이런 식으로 3~4일 하면 다듬잇돌로 1년간 눌러놓은 효과를 냅니다. 당연히 이것은 궁여지책입니다.

황모 붓을 만들 때 족제비 꼬리의 털이라고 하여 아무 거나 다 쓰는 것이 아닙니다. 꼬리 중에서도 가운뎃부분의 털을 많이 씁니다. 꼬리의 끝으로 가면 털이 길어서 5cm까지도 나옵니다. 그렇지만 그 끝 쪽의 털은 거칠어서 잘 닳기 때문에 황모로 적당하지 않습니다. 그래서 그 끝 부분의 털은 모아서 주련에 글씨를 쓸 때 쓰는 붓으로 매곤 합니다. 주련은 나무이기 때문에 아무래도 붓이 잘 닳습니다. 주련에 글씨 쓰는 데 쓰이는 붓을 '주련붓'이라고 합니다. 이 붓은 말하자면 황모의 대필로 만드는 것이죠.

말이 나온 김에 족제비에 대해 말하자면, 새끼 족제비의 꼬리를 '애물'이라고 하고, 큰 족제비의 꼬리를 '대황'이라고 합니다. 애물은 '애물단지'에서 보듯이 어린 것을 말하는 것이고, 대황은 한자말 '大黃'으로 추정됩니

다. 족제비털을 황모라고 하니, 큰 황모라는 뜻이겠지요. 당연히 주련 붓 같은 경우는 대황의 꼬리 끝 털로 만드는 게 더 좋겠지요. 더 거칠 테니까요.

이렇게 해서 황모 붓을 만들면 됩니다. 이 일체의 과정은 중요무형문화재 2차 심사 때 심사위원들 앞에서 고스란히 보여주었습니다. 그 과정을 통해서 붓을 2자루 만들었습니다. 황모 붓 1자루, 양모 붓 1자루. 이 2가지는 우리의 전통 붓 중에서도 가장 중요한 고갱이에 해당하는 붓들입니다.

우리의 전통 붓은 크게 양모 붓과 황모 붓으로 나눌 수 있습니다. 우리 조상들이 가장 많이 쓴 붓을 말하는 것입니다. 양모는 양의 털을 말하고, 황모는 족제비꼬리털을 말하는데, 색깔이 하얗고 노랗기 때문에 붙은 이름

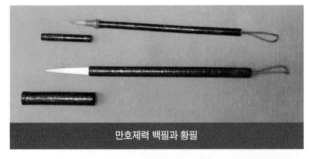

만호제력 백필과 황필

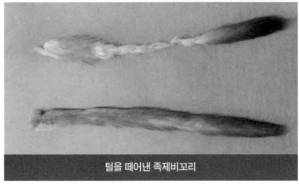

털을 떼어낸 족제비꼬리

입니다. 그래서 각기 백필과 황필이라고 부릅니다. 털의 성질에 따라서 백필은 유호(柔毫)를 대표하고 황필은 강호(剛毫)를 대표합니다. 유호란 부드러운 붓이라는 뜻이고, 강호란 굳센 붓이라는 뜻입니다. 유호는 재질이 부드럽기 때문에 다루기가 쉽지 않습니다. 그렇지만 내공이 생기고 붓을 쓰는 힘이 손에 붙으면 무궁무진한 변화를 나타낼 수 있습니다. 반면에 강호는 물을 먹으면 단단해지기 때문에 다루기가 쉽지만, 단조로운 특징이 있습니다. 이 두 붓은 어느 것이 더 좋다고 말할 수는 없습니다. 붓이 쓰이는 상황이나 여건에 따라 글을 표현하기에 더 좋은 붓이 생기는 것이고 그때마다 골라서 쓰는 것입니다. 그래서 우리의 전통 붓을 대표하는 두 가지 붓이라고 말하는 것입니다.

그렇다면 이 두 가지를 겸한 붓은 없을까요? 두 가지 붓의 장점을 골라서 부드러우면서도 필요에 따라 심이 서서 단단한 느낌까지 지닌 그런 붓 말입니다. 그런 붓을 겸호필이라고 합니다. 유와 강을 겸했다는 뜻입니다. 이것은 뻣뻣한 황모를 심으로 쓰고, 부드러운 양모를 위채로 써서 만드는 것입니다. 심은 붓의 속에 쓰는 털을 말하고, 위채는 그 심을 싸서 바깥에 두르는 털을 말합니다.

위채는 의채라고도 하고 의체라고도 하는데, 한자로 적기도 합니다. 衣體. 의체는 한자처럼 보이는데 실은 우리말을 한자음으로 적은 것입니다. 말뜻이 흐릿해지면서 그 말을 쓰는 사람들 스스로가 한자말이라고 착각을 한 것이지요. 유 붓장은 의체나 위채보다는 '우아기'라고 말하는데, 이것은 윗옷을 뜻하는 일본말입니다. 기술 분야의 용어에는 일본어가 많습니다. 일제강점기부터 시작된 근대화의 영향입니다. 게다가 한국의 값싼 노동력을 이용하려는 일본 업체의 한국 진출로 이런 용어의 수입은 빠르

게 일반화되었을 것으로 짐작됩니다. 기술 용어가 일본어라고 해도 우리나라에서 하던 방식을 당시 공방 사람들의 관습에 따라 일본어로 표현했을 것으로 보입니다. 일본어 '우아기'에 해당하는 우리말이 따로 있는 것으로 보아도 그런 정황을 알 수 있습니다. 우리말의 '위채'가 일본어의 '우아기'에 해당합니다. '의체'는 순 우리말 '위채'를 한자말인 줄로 알고 적은 것 같습니다. '채'는 '위채, 아래채' 할 때의 그 '채'입니다. 겹친 것을 가리키는 한 단위를 나타내는 말입니다. 그리고 '머리채, 채끝' 같은 말에서도 자취를 확인할 수 있습니다. 그러니까 일본어 우아기에서 보듯이 털이 두 종류로 나뉘어 각기 속과 겉에 싼다는 뜻입니다. 그렇지만 뜻이 그렇다고 해도 현장에서 '의체, 의채, 위채, 우채'라고 쓴다면 낱말의 모습이 한자를 닮았다고 해도 현재의 그 모습대로 표기하는 것이 맞다고 봅니다. 따라서 서울 지역의 털장이들이 일본어 '우아기'로 나타내고자 한 대상을 '의체, 의채, 위채, 우채'로 표기하겠습니다.

한 번은 제가 붓글씨를 쓰다가 붓이 좀처럼 서지 않아서 심이 좀 단단한 붓을 사서 쓰면 어떨까 하고 문구점에 가서 그 얘기를 했습니다. 즉 붓으로 먹을 찍어서 글씨를 쓰다보면 붓이 흐믈흐믈 해서 글씨가 점점 굵어지니, 먹물을 머금었을 때 좀 단단하게 서는 붓은 없느냐고 했더니 한 붓을 추천하더군요. 그래서 집에 와서 먹물을 찍어 글씨를 써보았습니다. 그랬더니 마치 막대기처럼 단단하고 빳빳하게 붓털이 섭니다. 그래서 써 보니 글씨 쓰기에는 참 좋더군요. 그렇지만 붓글씨가 지닌 무궁한 변화는 찾아보기 어려워서 그 즉시 붓을 버렸습니다. 쓰기 편한 붓이 반드시 좋은 것은 아닙니다. 딱딱한 자루와 종이 사이에는 흐믈흐믈 한 붓털이 있는데, 붓글씨는 그 붓털이 일으키는 조화를 통해 만들어지는 것이거든요. 사람의 의도대로 놀

아나지 않는 붓털로 사람의 의도를 최대한 담아서 그려낼 때 예측불가능성을 예측가능성으로 최대한 이끌어내려는 예술의 본래 영역이 확보됩니다.

예술은 본래 인간의 인지수단과 표현수단으로 담아낼 수 없는 것을 담아내려는 노력입니다. 시에서 말하는 감성이란, 엄밀히 말해 언어로 담을 수 있는 것이 아닙니다. 그런데도 불편하기 짝이 없는 언어로 담아내려고 할 때 위대한 시가 탄생하는 것입니다. 붓글씨 또한 이와 같다고 저는 믿습니다. 그것이 예술로 이루어지는 영역은 바로 먹물을 머금은 붓털이라고 생각합니다.

03
만호제력

글씨의 굵기에 따라 필요한 붓의 크기가 있습니다. 붓털은 모든 부분이 종이에 닿는 것이 아닙니다. 서예 하는 사람들은 붓털의 전체 길이를 호(毫)라고 합니다. 이 호를 3등분 합니다. 붓끝 쪽의 1/3 부분을 봉(鋒)이라고 하고, 중간의 1/3 부분을 '허리'라고 합니다. 그러니까 '봉' 부분이 종이에 닿아서 먹물 자국을 남기는 부분입니다. 따라서 붓을 눌러서 쓸 때 붓털의 1/3 이상이 넘는 너비의 글씨를 쓰고자 하면 붓을 좀 더 큰 것으로 바꾸어야 한다는 말입니다.

봉은 글씨를 쓰는 부분이고, 붓대 쪽의 털 1/3은 먹물을 저장하여 글씨를 쓸 때 흘려보내는 먹물 탱크 노릇을 합니다. 중간 부분인 허리는 부드러우면서도 굳건한 특성을 동시에 지녀야 합니다. 탄력이 있으면서도 부드러워야 붓이 휘어졌다가 다시 일어설 수 있기 때문입니다.

'봉' 부분을 다시 셋으로 나눕니다. 붓끝 쪽의 1/3을 1분필이라고 하고, 가운데의 1/3 부분까지를 2분필이라고 하고, 위의 1/3 부분까지를 3분필이라고 합니다. 이렇게 나누면 붓털 전체의 길이는 9분필까지 할 수 있겠죠? 자, 종이에 닿는 부분은 보통 붓의 경우 3분필까지 해당되는 경우가 많습니다. 조금 더 굵을 획을 그으려면 4분필까지도 가능하겠죠. 더 세게 눌러서 쓰면 굵은 획을 그릴 수 있겠지요. 그러나 실제로 시중에서 산 붓으로 그렇게 눌러 써보면 잘 눌러지지 않습니다. 속에 굵은 털을 써서 심을 박았기 때문입니다. 억지로 눌러 쓰면 붓이 망가지죠.

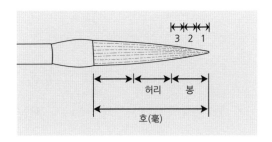

그러면 9분필까지 다 눌러지는 붓은 없을까요? 앞에서 눈치 채셨겠지만, 속심을 다른 털로 넣지 않고 겉의 털과 같은 것으로 쓰면 됩니다. 이렇게 겉과 속이 같은 털로 만드는 방식을 '몰아매기'라고 합니다. 이렇게 몰아매기로 만든 붓을 무심필이라고 하는데, 처음과 끝의 올 수가 같은 만호제력이기 때문에 얼마든지 눌러 쓸 수 있습니다. 그러다 보니 심이 없어서 흐물흐물 하기 때문에 초보자들이 쓰기에는 참 어려운 붓입니다. 고수들이나 다룰 수 있는 붓이죠. 그래서 무심 붓을 마음껏 쓸 수 있는 사람은 대가 중의 대가라고 할 수 있습니다. 심이 없는 까닭에 물을 먹으면 낭창거려서 필

력이 없는 사람은 세울 수도 없는 붓입니다. 이런 붓을 쓰려면 진짜 필력이 필요한 것이죠. 그래서 무심 붓 앞에서는 이런 역설이 성립합니다.

가장 부드러운 것이 가장 강한 것이다!

부드러운 것을 세울 수 있는 사람이 정말 내공이 강한 것이죠. 또 한 가지 무심 붓의 장점은, 끝이 닳아도 계속해서 쓸 수 있다는 것입니다.

붓을 만드는 사람이나 붓을 쓰는 사람들이 꿈꾸는 최상의 붓이 있을까요? 당연히 있습니다. 그러면 인류가 꿈꾸어온 꿈의 붓, 최상의 붓은 어떤 붓일까요? 바로 무심 붓이 그것입니다. 무심 붓은 속 털과 겉 털이 같습니다. 털 올 하나하나가 붓의 모양을 갖추어서 수 천 개 올을 하나로 묶었을 때도 그것이 붓이 되는 그런 붓을 가장 좋은 붓으로 쳤습니다. 당연하다고요? 그렇지 않습니다. 예컨대 실을 5천 가닥 묶었다고 가정해보십시오. 그러면 끝이 뭉툭해지지 않을까요? 그렇습니다. 그래서 안 되는 겁니다. 붓은 끝이 뾰족해야 합니다. 마치 바늘처럼 뾰족해야 하죠. 그러자면 몸통부터 끝까지 굵기가 점차 줄어들어야 합니다. 그런데 실 여러 가닥을 매어놓으면 끝은 당연히 뭉툭해집니다. 이런 일을 피하고 우리가 생각하는 붓이 되려면 털 올 하나하나가 그런 모양이 되어야 합니다. 바로 이와 같은 붓을 만호제력(萬毫齊力) 또는 만호제착(萬毫齊着)이라고 했습니다. 털붙이는 것을 부호(附毫)라고 하는데, 부호의 방식을 말하는 것입니다.

그렇지만 현실에서 이런 털을 구하기가 쉽지 않습니다. 당연히 그런 붓을 만들기가 쉽지 않습니다. 그래서 붓 만드는 사람들은 붓이 끝으로 가면서 점차 가느다래지도록 하는 여러 가지 방법을 찾아냈습니다. 어떻게 하

면 좋을까요? 털의 길이가 다른 것을 쓰는 것입니다. 길이가 다른 것을 적
당히 섞어서 쓰면 붓의 모양이 점차 끝으로 가면서 가늘어지겠지요. 털을
가지런히 정리하는 것을 정모(整毛)라고 합니다. 정모한 털을 날카로운 칼
로 대각선으로 자르는 겁니다. 그러면 다양한 길이의 털이 나오겠지요. 그
렇게 해서 긴 털과 섞어서 붓을 엮는 것입니다. 보통 그렇게 많이 합니다.
그리고 일본에서는 이런 방법을 주로 씁니다. 중국이라고 해서 다르지 않
습니다. 일본처럼 이렇게 해서 쓰지는 않지만 붓끝을 뾰족하게 하려고 길
이가 다른 털을 많이 씁니다.

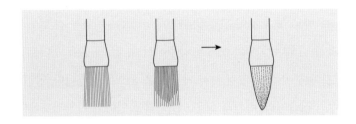

　　그러나 유필무 붓장은 이런 편법을 쓰지 않습니다. 최대한 털의 길이가
같은 털을 쓰려고 하기 때문에 당연히 털을 많이 버릴 수밖에 없습니다. 재
료비가 훨씬 더 많이 들어간다는 말입니다. 그래서 시중의 붓이 5만원 할
때 유 붓장은 15만원을 받습니다. 그것도 거의 재료값에 지나지 않습니다.
전통을 지키려고 죽자 사자 애쓰는 그의 태도에서 천년의 세월이 모진 바
람 앞에 흔들리는 등불 같다는 생각이 절로 듭니다. 전통은 여러 사람이 오
랜 세월에 걸쳐 만드는 것이지만, 이럴 때는 전통의 수천 년 무게가 단 한
사람의 손끝에게 오롯이 달렸다는 생각이 듭니다. 천 년 전통이 한 순간에
사라질 수도 있는 것입니다. 그 '한' 사람과 함께!

《 붓 만드는 과정 》

　　모든 손재주가 그렇듯이, 그 분야에 공통으로 작용하는 부분이 있고, 그것을 넘어서 개인이 이루는 부분이 있습니다. 사실 전통이라는 말에는 이 두 가지 요인이 다 존재합니다. 전통을 똑같이 이어 받아도 개인에 따라 능력에 따라 성향이나 수준이 조금씩 다릅니다. 그렇지만 그런 편차를 걸러내고 남는 것이 오롯이 전통이라고 할 것입니다. 그러나 이런 단정 또한 개인의 능력에서 전통이 이루어진다는 점에서 섣부른 것일 수 있습니다.

　　이와 같이 '전통'에는 양날의 칼 같은 면이 있습니다. 게다가 유필무 붓장의 경우 자신이 실제로 배운 것뿐만이 아니라 옛날 어른들로부터 들은 것을 몸소 실천해서 얻은 것이 많습니다. 아무도 하지 않고 옛날에 그랬다고 한 말을 듣고 그것이 실제로 그런가 하는 것을 확인하는 과정에서 얻은 귀중한 체험이 많습니다. 이런 체험들은 '전통'에 개인의 창의력이 결합된 것으로 개인의 창작과는 또 다른 면모를 지닙니다. 그러므로 전통을 바라볼 때 전통이라는 말이 지닌 다양한 변수와 본질을 꿰뚫어야만 면면히 이

어지는 전통의 숨결을 이해하고 잡아낼 수 있습니다. 그러므로 여기서는 관찰자인 저의 시각을 최대한 버리고 유필무 붓장의 말과 행동에 기준을 두고 정리해갈 것입니다.

그러면 붓 만드는 과정을 살펴보겠습니다. 붓은 붓털과 붓대로 이루어집니다. 그러므로 붓 만드는 과정도 이 순서대로 살펴보고, 이 둘을 결합하는 과정으로 정리하겠습니다. 당연히 여기서는 양호필을 기준으로 설명하면서 다른 붓에 관한 내용이 필요하면 거기에 설명을 추가하는 방식으로 하겠습니다.

이를 위하여 증평군 도안면의 유필무 붓방으로 현지조사를 나갔습니다. 그 전의 잡다한 방문은 빼고, 조사를 위해 방문한 날짜만 정리하면 다음과 같습니다.

2016년 2월 29일 09:45~14:30

2016년 3월 5일 09:30~14:10

2016년 5월 7일 09:20~13:40

2016년 7월 29일 14:00~16:00

2016년 8월 5일 09:20~12:00

2017년 1월 10일 09:35~13:25

2017년 2월 11일 10:15~13:10

2017년 2월 13일 10:45~13:00

붓의 털 부분을 '초가리'라고 합니다. '초가리'란 〈촉+아리〉의 구성을 보이는 말입니다. '아리'는 작은 것을 뜻하는 접미사입니다. 송아지의 '아지'

와 같은 말이죠. 붓털 부분이 붓의 전체 길이에 견줄 때 작아서 붙은 이름입니다. '촉'은 화살의 끝부분을 가리키는 말이기도 하고, 새싹을 가리키는 말이기도 합니다. 뾰족하게 튀어나온 것을 가리키는 우리말입니다.

유 붓장과 얘기를 나누다보면 '촉알'이라고 말하는 경우가 참 많습니다. 초가리의 〈ㅣ〉가 빠져서 저절로 촉알로 발음되는 것인데, '알맹이'의 〈알〉과 같은 말이 아닌가 생각되기도 합니다. 이 둘의 뜻을 갈라서 보는 것도 힘든 일입니다. 어느 쪽이든 이 말이 순 우리말에서 온 것임은 분명합니다.

이 초가리 만들기가 붓 만들기의 첫 번째 과정이고 가장 중요한 과정입니다. 초가리 과정은 몇 단계로 나눌 수 있습니다. 이 부분은 지금까지 제대로 보고된 적이 없기 때문에 제가 임의로 나누었음을 미리 밝힙니다. 여러 가지 붓에 관한 문화재 조사보고서를 보아도 일치하는 구분 방식은 없었습니다. 앞으로 학계에서 논의하여 토론하고 결정할 일입니다.

01
털 구하기

먼저 털을 구해야 합니다. 보통 털을 구해다주는 사람이 있습니다. 당연히 장사꾼입니다. 우리의 전통 붓 시장이 큰 변화를 겪은 것은 1990년대 중반입니다. 1993년 한중 수교로 중국과 교역이 트이면서 중국에서 만든 싼 붓이 대량으로 쏟아져 들어오면서 한국의 붓 시장을 완전히 점령해버렸습니다. 그래서 붓을 매서 먹고 살던 붓장이들이 하루아침에 몰락을 맞았습니다. 당연히 그 후에는 중국 시장으로부터 붓과 붓 재료를 들여오는 일

이 일상이 되었습니다.

　그 당시 컨테이너 박스로 붓을 들여왔는데, 컨테이너 1박스에 담긴 붓은 20만 자루 정도 됩니다. 그런데 1년에 컨테이너가 10개 이상 들어와서 국내 시장에 풀렸습니다. 결국 붓장이들은 두 가지 선택을 해야 했습니다. 중국시장으로 진출하여 중국에서 붓을 만드는 방법과 문을 닫는 방법. 몇 년 지나지 않아서 한국에는 쭉정이들밖에 없다는 말이 공공연히 떠돌았습니다. 폐업을 하고 다른 직종으로 떠난 사람들은 붓과 상관없는 삶을 살아갔지만, 중국으로 진출한 사람들도 사정은 크게 다르지 않았습니다. 중국에 가서 중국인들에게 한국 붓 매는 기술을 알려준 뒤로는 사용가치가 없어지자 그들에게 중국인들이 더 돈을 줄 이유가 없어진 것입니다. 그래서 기술만 빼앗기고 국내로 돌아오는 일이 다반사가 되었습니다.

　당시 중국 법이 10만 불 이상 투자가 아닐 경우에는 사업 등록을 허용하지 않았습니다. 그래서 10만 불 이하일 경우에는 현지인 바지사장을 고용하고, 또 일꾼을 고용하여 기술을 가르쳐준 다음에 붓을 국내로 들여와야 하는데, 그렇게 하는 데 몇 년이 걸릴 뿐더러, 그렇게 한 뒤에 명의를 빌려준 중국 현지인들에게 사업체를 고스란히 빼앗기는 경우도 많았습니다. 이런 실패과정을 거쳐서 한국의 붓 매는 기술은 중국에 유출되고, 중국에서는 그런 기술을 바탕으로 한국에 싼 값으로 붓을 공급하여 국내 붓 시장을 통째로 흔들어놓았습니다.

　현재의 상황도 크게 다르지 않아서 중국에서 반(半)제품으로 들여와서 한국에서 간단한 조립을 하여 자신들의 필방 이름으로 공급하는 경우가 대부분입니다. 중국 붓과 우리 붓은 매는 방식이 다릅니다. 우리는 주로 털이 마른 상태에서 작업을 합니다. 잿물에 하룻밤을 담가서 물기를 빼고 빗으

로 딱지와 솜털을 없애고 조임틀로 조여서 기름을 뺍니다. 시간이 없을 때 하는 방법입니다. 시간이 넉넉하면 다듬잇돌로 눌러서 기름을 뺍니다.

중국식은 가죽이 붙은 채로 물에 담가서 불린 뒤 쇠뼈 빗으로 가죽과 솜털을 없애며 젖은 상태로 정모 재단 작편 같은 작업이 진행됩니다. 게다가 기름을 뺄 때 생석회 섞은 물에 털을 하룻밤 담가서 뺍니다. 이렇게 하면 기름이 잘 빠지고 털도 하얗게 탈색이 되어 언뜻 볼 때는 아주 좋아 보입니다. 그렇지만 그것을 쓰면 쓸수록 털이 빠지는데, 부서지는 겁니다. 그래서 농담 삼아 탈모증에 걸린 붓이라고 합니다. 품질이 좋지 않은 붓이 대량생산되는 이유입니다.

여기서 말하는 모든 방법은 이렇게 되기 이전의 상황임을 미리 말씀드립니다. 한중 수교 이전, 그러니까 1980년대까지는 국내에 털 공급업자가 있었고, 그들에게 요구하면 털을 갖다 주었습니다. 털 장사에게 주문하는 방식입니다.

당시 쓰던 양모는 남쪽의 섬 지방에서 방목한 양들의 털입니다. 주로 해녀나 바닷가 사람들이 몸을 보양하려고 무인도에 양을 방목했는데, 이때의 양은 우리가 오늘날 흔히 보는 면양이 아닙니다. 언론이나 방송에 나오는 양들은 면을 만들기 위해 키우는 면양입니다. 특히 몽골 초원 같은 곳에서 기르는 양들을 우리는 양이라고 부르지요. 그렇지만 방목한 양은 면양이 아니라 흰 염소인데, 그것이 산양입니다. 요즘은 산양인 이 흰 염소들을 보기가 쉽지 않습니다. 이것도 1980년대 이후에 생긴 풍속입니다. 1980년대 접어들어 흑염소가 몸에 좋다는 소문이 퍼져서 흰 염소 대신 흑염소를 키우고 그것을 먹기 시작한 것입니다. 그러다보니 요즘은 흰 염소를 보기가 오히려 더 힘들어졌습니다. 그렇지만 1980년대까지만 해도 시

골에는 대부분 흰 염소가 할아버지 소리를 내며 집집마다 소와 함께 살았습니다.

염소를 보신용으로 잡아먹으려면 먼저 털가죽을 벗깁니다. 이 털가죽도 옷이나 가방을 만들기 때문에 배를 갈라서 좌우로 나눈 뒤에 가장자리를 잘라내고 좋은 부분을 파는 것입니다. 고물상이나 모피상들이 거두어다가 가방 만드는 공장이나 옷 공장에 공급했죠. 이때 양털의 집결지가 어디냐면 광주 송정리역 앞입니다. 거기서 전국의 모피와 털이 모여서 필요한 곳으로 재분배되었습니다.

추호라는 말이 있습니다. "양심에 꺼릴 일은 추호도 없었다"고 할 때의 그 '추호'로, 아주 작은 양을 가리킬 때 쓰는 말입니다. 모든 짐승은 추운 겨울을 나기 위해 가을에 털갈이를 합니다. 그래서 가을에 나는 털이 가늘면서도 길고 좋습니다. 붓 매는 털도 그 추호로 합니다. 추호 중에서도 뒷다리 안쪽의 사타구니 쪽 털이 가장 좋습니다. 그래서 가을에 양을 잡아서 털을 만들었다가 설 전후에 시장이 형성되는 광주 송정리역 앞으로 모이는 것입니다. 한중 수교 이후 이 시장은 사라졌습니다. 그렇게 되기 전에 서울 인사동의 예문당에서는 1년 치 털을 이때 한꺼번에 구합니다. 100관 넘게 구해서 썼습니다.

1990년대 이후에는 중국에서 보따리 장사꾼들이 털을 구해옵니다. 그들이 털에 대해서 알고 구해오는 것이 아니라 필요로 하는 사람들이 있으니까 이것저것 구해오는 것입니다. 당연히 그 털 속에는 이것저것 잡다한 털들이 다 섞입니다. 등털, 수염, 발꿈치털…. 이런 것들을 정리해서 골라 쓰는 것입니다.

원모 고르기

예문당은 인사동에 있었지만, 붓 공방은 마포구 용강동에 있었습니다. 6층짜리 시영아파트의 6층이 공방이었는데, 바로 위는 옥상이었고, 그곳에서 털 고르기 작업을 했습니다. 털은 당연히 뒤섞여 들어옵니다. 그 중에서 좋은 털을 고르는 것입니다. 털은 대부분 가죽에 붙은 채로 옵니다. 양가죽은 모피 옷을 만드는 데 쓰기 때문에 모피 옷에 좋은 모양으로 자르고 남은 털들이 옵니다. 양을 잡을 때 배를 가르고 잡기 때문에, 가장 좋은 털이 있는 뒷다리 사타구니 안쪽은 다행히 모피의 양쪽 가장자리로 펴집니다. 가장자리에 놓이기 때문에 모피의 모양대로 잘라내면 그 털들이 있는 곳이 잘려나갑니다. 그런 털들을 모아서 가져오는 것입니다.

털 고르기는 3차례 작업을 거칩니다.

제일 먼저 하는 1차선별은, 우선 털들을 크게 상 중 하 셋으로 나눠서 고르는 겁니다. 상품은 호가 가늘고 긴 것입니다. 올이 가늘고 섬세한 것을 고릅니다. 중품은 그 다음으로 좋은 것이고, 하품은 중간치에도 끼지 못하는 털들입니다. 그런 것들은 모아서 페인트칠하는 솔이나 백붓(평필) 만드는 곳으로 다시 팔아넘깁니다. 일하다가 떨어뜨린 잔 부스러기 털인 낙모(落毛)나 가죽들은 또 모아서 사료 만드는 공장으로 넘깁니다. 이런 것들은 쓰레기에 가깝기 때문에 담뱃값 정도를 받고 넘깁니다.

2차선별은 털을 길이별로 나누는 것입니다. 3~5가지 정도의 길이로 나눕니다. 당연히 긴 털일수록 좋습니다. 1관을 기준으로 할 때 11cm 이상이 한 움큼만 나와도 좋은 털이라고 평가합니다. 대체로 다음과 같이 나눕니다.

이름	길이(cm)	붓 지름 굵기(mm)
특대장봉	11이상	20
특장봉	10	18
장 봉	9	16
중 봉	8	14
	7	12
한글용	6	11

이보다 더 짧은 것은 그림 용 붓을 만드는 데 쓰입니다. 3cm, 4cm들은 지름 10mm 이하짜리를 만드는데, 종류가 다양해서 일일이 거론할 수 없습니다. 이 중에서 양 발꿈치 털(양족모)은 그림 용 붓으로 좋은 털입니다.

3차선별은 앞서 상과 중으로 나눈 털을 다시 나누는 작업을 말합니다. 상품과 중품으로 나눈 것을 다시 질에 따라 상질과 하질 둘로 나눕니다. 가늘고 섬세하고 곧은 것이 상질이고, 굵고 구불거리고 안 좋은 것이 하질입니다. 상질의 것을 따로 모아서 정모한 다음에 종이로 묶은 다음 '심'이라고 써놓고, 하질의 것도 마찬가지로 정돈한 다음에 종이로 묶어서 '위'라고 써놓습니다. 중품도 마찬가지로 상질과 하질로 나눈 다음 역시 '심'과 '위'로 나누고 써놓습니다.

'심'이라고 써놓은 털은 심소에 쓰이는 것이고, '위'라고 써놓은 털은 위채인 우아기에 쓰이는 털입니다. '심소'는 심으로 쓰이는 속털이라는 말입니다. '소'라는 말은 많이 쓰입니다. 만두 속을 채우는 것을 '만두소'라고 하고, 각궁의 중심에 쓰이는 얇은 대나무를 '대소'라고 합니다. 〈속〉의 '기역(ㄱ)'이 떨어져나간 것입니다. 성질이 서로 다른 털을 초가리에 쓸 때 심으로 쓰는 것과 겉털로 쓰는 것이 있는데, 심소는 속에 쓰는 털을 말하는 것입니다.

위채는 심소와 달리 겉에 쓰이는 털을 말합니다. '위채'는 衣體라고 한 자로 적기도 하는데, 순 우리말입니다. '채'는 '머리채, 채끝' 같은 말에서 볼 수 있습니다. 옷의 경우, 윗도리와 아랫도리가 상체와 하체에 걸치는 상하 개념으로 나눈 옷인 반면, 위채는 겉과 속의 내외 개념으로 나눈 것입니다.

03

딱지 솜털 털어내기

털은 조각난 가죽에 붙은 채로 옵니다. 그렇게 털에 붙어있는 작은 가죽들을 '딱지'라고 합니다. 뿐만 아니라 긴 털 사이에는 눈에도 잘 보이지 않는 잔털들이 잔뜩 붙어있습니다. 그런 잔털을 '솜털'이라고 합니다. 이런 솜털과 딱지는 붓 매는 데 필요가 없기 때문에 털어내야 합니다.

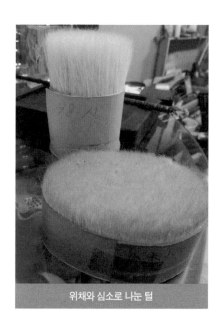

위채와 심소로 나눈 털

방법은 간단합니다. 가죽 조각을 다시 더 잘게 찢은 다음, 치게 빗으로 빗겨서 떼어냅니다. 이때 솜털도 함께 떨려나 갑니다. 털을 한 손으로 적당량 움켜쥔 다음에 빗질을 합니다. 적당량이란 참 애매모호한 표현인데, 무게를 억지로 재 보니 2~4그램 정도가 나옵니다. 털

에 붙은 조각을 털어내는 것이기 때문에 한 번에 되는 것이 아니라 수도 없이 되풀이해야 합니다. 빗질을 많이 하다보면 동작이 저절로 가락을 탑니다. 재주꾼은 당연히 손이 빠르지요. 이렇게 해서 붓에 매는 데 필요한 털만 남깁니다.

04

기름 빼기

기름 잘 먹는 종이(한지 중에서도 순지)를 펴고 그 위에 가지런히 털을 늘어놓습니다. 왕겨 태운 재를 고루 뿌립니다. 한꺼번에 하는 양은, 중필을 기준으로 할 때 20점 만드는 정도이면 딱 좋습니다. 순지를 빡빡하게 꽉 말아서 다듬잇돌로 눌러놓습니다. 돌의 무게가 고르게 퍼져야 하기 때문에 털을 종이에 깔 때 고른 두께로 펴놓아야 합니다. 놓는 곳은 대청마루처럼 바람이 잘 통하는 그늘이 좋습니다. 보통 1년 가까이 놓아두는데, 1달에 1번씩은 종이를 바꾸고 재를 다시 뿌리고 처음 한 것처럼 다시 해야 합니다.

기름이 많은 털, 예를 들면 너구리나 말총 또는 소귓속털은 사람들 왕래가 많은 대문간에 묻어서 밟게 합니다. 보통 1자 깊이로 묻는데, 습기가 먹지 않도록 기름종이로 싸야 합니다. 1자란 미터법으로 30cm 가량을 말합니다. 이 척관법도 참 할 말이 많습니다. 오늘날 우리가 대입하여 쓰는 30.3cm는 일본의 옛 자 길이입니다. 우리나라는 원래 30.8cm였고, 중국은 31.1cm였습니다. 이랬던 것이 고종 때 강제합병의 전 단계 작업으로 척관법을 개정합니다. 그때 일본 기준이 적용된 것입니다. 이후, 우리나라는 해

방이 되었는데도 여지껏 일본의 자 길이를 환산하여 씁니다. 씁쓸합니다.

이것은 옛날에 한 방식입니다. 1970년대에는 빨리 기름을 빼기 위해서 편법을 썼습니다. 불다리미로 빼는 것인데, 방법은 다음과 같습니다.

신문지를 펴고 털을 고르게 폅니다. 털 뭉치를 쇠빗에 끼우고 조금씩 뽑아내는 것은 같습니다. 재를 치고 종이를 덮고 뜨거운 다리미로 누릅니다. 그렇게 얼마간 대고 있으면 냄새가 나면서 다리미 밖으로 수증기가 올라옵니다. 그것을 보고서 판단하는 것입니다. 그것이 미심쩍을 경우에는 다리미를 자주 들춰서 털을 확인합니다. 2~3회 반복합니다. 10분을 넘으면 안 됩니다.

당시에는 비록 수작업이지만, 분업화하여 각기 공정을 맡아 공동으로 대량생산했기 때문에 견습 2년차 이후에 다리미를 잡았습니다.

다리미라고 하여도 일반 여염집에서 쓰는 다리미와는 다릅니다. 다듬잇돌 크기와 비슷하게 만들어서 그 안에 철선을 넣어서 전기를 꽂으면 뜨거워지는, 일종의 전기다리미입니다. 그리고 이렇게 전기다리미를 쓰기 전에는 숯불 다리미를 썼습니다.

기름 뺀 털을 쇠가죽에 놓고서(이미 재는 묻은 상태임.) 단단하게 말아서 양손으로 밉니다. 털은 쇠가죽 속에서 서로 부대며 비벼집니다. 이렇게 하면 털이 윤나고 질이 좋아집니다.

05

아시 정모

붓털의 끝을 호라고 하는데, 호 쪽으로 털을 가지런히 맞추는 것을 정모

라고 합니다. 다음에 한 번 더 정모를 하는데, 그때와는 방향이 다릅니다. 두 번째 하는 정모 때는 뿌리 쪽으로 정리하지만, 지금 하는 첫 번째 정모 즉 아시 정모 때는 호 쪽을 맞추어 정렬합니다. 이 아시 정모는 뿌리를 끊어내기 위해서 털을 가지런히 정리하는 것입니다. 작업 순서는 다음과 같습니다.

① 추기기

정모를 하려면 얇은 나무판이 필요합니다. 그것을 '판대기'라고 합니다. 붓털 끝을 판대기에 대고서 추깁니다. 추긴다는 것은 손으로 한 움큼 움킨 털의 끝을 판대기에 살짝 두드리는데 그냥 두드리면 털이 부드러워서 정리가 잘 안 되므로, 털 쥔 손을 한번 슬쩍 추켜올리면 털이 허공에 잠시 뜹니다. 그렇게 털이 무중력 상태에 놓인 순간에 털끝을 판대기로 탁 치는 것입니다. 그러면 가지런히 정리됩니다.

이때 장치(긴 털)는 따로 모읍니다. 이 장치는 아주 귀한 것이어서 모아두었다가 큰 붓을 맬 때 쓰는데, 붓방 운영하는 사람들은 아주 특별히 좋아했습니다.

거꾸로 박힌 털을 도모(倒毛)라고 하고, 이런저런 모양 때문에 붓 매기에 안 좋은 털을 싸잡아서 악모(惡毛)라고 합니다. 이런 것들을 걸러내기 위해 빗질을 하고 체질을 합니다.

② 빗 질

쇠빗으로 빗어서 솜털이나 이물질 제거합니다. 쇠빗질을 하면 엉킨 털이 풀리면서 가지런해집니다. 초가리 만드는 전 과정에서 쇠빗질을 끝없이 되풀이됩니다.

③ 체 질

이렇게 정리된 털에 체질을 합니다. 체질이란, 아주 고운체를 털끝에 대서 나쁜 털들을 걸러내는 것입니다.

방법은 이렇습니다. 추긴 털을 한 움큼 쥐고서 체를 가지런한 털 뭉치 끝에 대면 털끝이 체를 뚫고 나오는데, 이때 체를 약간 틀어서 밀어내면 도 모나 난호가 체에 걸려서 빠집니다. 털끝이 제대로 된 털은 체에 걸리지 않 는데, 털끝이 뭉툭하거나 구부러지거나 해서 문제가 있는 털은 체의 고운 눈에 붙잡혀 뭉치에서 뽑혀 나옵니다.

옛날에는 정모 작업 중에 빠진 털을 추려서 다른 용도로 또 활용하기 도 했습니다. 정모 중에 빠져나온 털들은 방향이 제각각입니다. 그래서 이 것을 재활용하려면 끝 쪽이든 호 쪽이든 어느 한쪽으로 가지런히 정리해 야 합니다. 그렇게 하는 방법이 있습니다. 그것을 '다대기 작업'이라고 합니 다. 털끝이 서로 다른 방향으로 뒤섞였을 때 정리하는 방법입니다.

먼저 부드러운 쇠가죽을 펴놓고 정모 중에 추려낸 털 뭉치를 놓습니 다. 털 뭉치 중간 부분에 왕겨 태운 재를 한 줄로 뿌립니다. 재가 뿌려진 털 의 허리를 판대기의 모서리를 대어 누르고서 자근거리며 문댑니다. 이렇 게 힘주어 눌러서 문대면 털들이 뿌리 쪽으로 밀려납니다. 왕겨 재 때문에 털 겉에 있는 기름기가 빠져서 털이 결 따라서 움직이는 것입니다. 털이 워낙 가늘어서 안 보이지만 그 가는 털에도 나뭇결 같은 결이 있어서 비비 면 어느 한 방향으로 밀려납니다. 한 참 이렇게 밀면 양쪽으로 털이 완전 히 밀려납니다. 그렇게 밀려난 털을 집어서 한 쪽으로 가지런히 맞추어서 모읍니다.

정모 때 추겨도 잘 안 추겨지는 털들이 있습니다. 그런 것은 가장 좋은

털입니다. 이런 것을 '난호'라고 하는데, 나쁜 털을 뜻하는 난호와 소리가 같지만 전혀 다른 말입니다. 나쁜 털을 뜻하는 난호는 한자말이지만, 여기서 말하는 난호란 '삐져 나온' 털이라는 뜻입니다.

④ 칼 질

칼질은 체질로도 뽑아내지 못한 털들을 제거하는 방법입니다. 이때는 대나무칼을 씁니다. 쇠칼을 써도 되는데 쇠칼은 털을 상하게 할 수도 있어서 대나무 칼이 제격입니다. 대나무를 얇게 깎아서 만든 칼인데, 날이 대나무와 수직으로 선 평칼이 아니라, 45도로 빗겨서 선 뾰족칼을 씁니다. 칼날에 털끝을 대고 검지로 눌러서 뽑습니다.

06
재 단

재단은 털을 자르는 것을 말합니다. 이것은 굉장한 비법이라도 있는 듯이 붓방의 최고 책임자들이 했습니다. 중요한 비밀이라서 그랬을 것 같은데, 아무리 가리고 해도 날마다 같이 생활하는 붓장이들에게 모든 것을 감출 수는 없는 것이어서, 쓰레기통에 버려진 털 자른 모양이나 분위기로 알게 모르게 다 아는 과정입니다.

이것은 호 쪽으로 털을 가지런히 맞춘 상태에서 뿌리 쪽을 잘라내는 과정입니다. 이 과정에 왜 붓쟁이들에게 최고의 기술이 되냐면, 그 자신이 만들어야 할 붓 전체의 모양이나 의도에 맞춰서 잘라야 하기 때문입니다. 붓의 마지막 과정까지 완성했을 때 만들어지는 붓의 모양을 염두에 두고 잘라

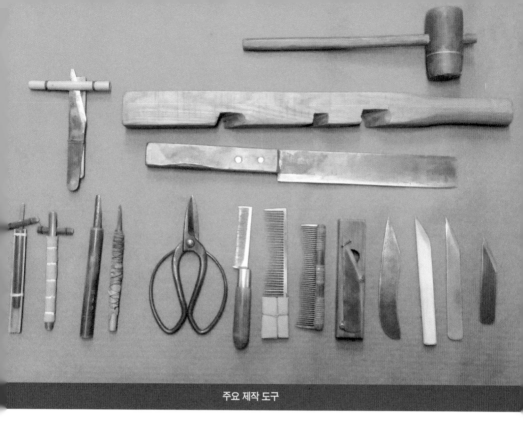

야 합니다. 그래서 초심자에게 맡길 수 없는 과정입니다.

　두꺼운 종이로 털을 감아서 종이 밖으로 나온 부분을 자릅니다. 털이 가위 날에 밀리지 않도록 주의하여 자릅니다. 털 기장은 이미 결정된 것이기 때문에 결정된 그 길이대로 자르면 됩니다. 만들어질 붓의 온 기장(촉 전체의 길이)에 맞춰서 자릅니다. 온 기장보다 길게 자르면 호가 너무 첨(尖)해서 볼품이 없는 붓이 되고, 온 기장보다 짧게 자르면 좋은 붓이 되지만, 많이 잘려나가서 털이 아깝게 됩니다. 그래서 적당한 곳을 지혜롭게 잘라야 합니다. 그렇지만 봉 쪽을 채우려면 과감하게 잘라야 합니다.

　이상은 사람들이 많이 쓰는 흔한 붓을 맬 때의 이야기입니다. 가장 좋은 붓, 최상 질의 붓을 만들 때의 재단법은 좀 다릅니다. 털끝의 맑고 투명한 부

분은 속이 찼습니다. 중간 부분의 흰 부분은 속이 비었습니다. 워낙 가느다란 것이니, 실제로 해부해보지는 못했지만 옛날부터 그렇게 말해왔습니다. 이런 털이 먹물을 머금고 말랐다 젖었다를 되풀이하면 나중에는 끊어집니다. 털을 요즘처럼 열처리 하면 이 과정이 빨라집니다.

뿌리는 많이 잘릴수록 짧은 털이 적어지므로 만호제력에 가까워집니다. 당연히 털이 많이 들어가므로 비용이 더 들어갑니다. 붓이 비싸지지요.

털타기

털타기는 털이 고루 섞이도록 하는 과정을 말합니다.

① 털 빼기 동작

왼손에 털을 오그려 잡고 오른손으로 털끝을 잡아 뽑습니다. 엄지 뿌리의 도톰한 살 부분(침뜸의 어제혈 근처, 활쏘기의 반바닥 자리)에 나머지 네 손가락의 끝이 닿도록 잡습니다. 그곳에서 털이 잡히도록 동작을 해야 합니다. 이것이 어려운 동작이어서 연습도 많이 해야 합니다. 이렇게 하지 않고 그냥 잡아 뽑으면 털이 뭉턱뭉턱 뽑혀 나옵니다. 제대로 털 뽑는 동작을 하면 털이 조금씩 골고루 뽑혀 나옵니다.

털 뽑을 때는 언제나 이 동작이 적용됩니다. 5년 이상 숙련해야 동작이 제대로 나옵니다. 붓쟁이로서 기본이 갖춰진 것입니다.

② **손 바꾸기 동작**

털을 빼서 털 타기 위해 손을 바꾸어야 합니다. 바닥에 털을 놓고 다시 집어도 되지만, 그렇게 하면 두 번 동작이 되어 시간이 걸리고 번거롭습니다. 그래서 털을 움켜쥔 왼손의 약지와 새끼손가락 사이에 끼웠다가 다시 잡는 방법을 씁니다.

③ **털 타기 동작**

작업대 바닥에 털을 조금씩 뿌려서 길게 늘어놓는 것을 말합니다. 동작이 중요합니다. 엄지와 검지 사이에 털을 잡고 비비면서, 저절로 삐져나오는 털을 바닥에 늘어놓습니다. 왼손의 털이 다할 때까지 되풀이 합니다. 이렇게 섞인 것을 다시 모아서 또 털타기 합니다. 기본은 8회 정도 하는데, 많이 할 때는 16회를 넘기기도 합니다. 많이 할수록 좋습니다. 그래야 털이 잘 섞이기 때문입니다.

털타기 하는 이유는 2가지입니다. 첫째 질과 종류가 다른 털이 고루 섞이도록 하는 것이고, 둘째 길이가 다른 털을 섞는 것입니다. 같은 털이라도 짐승 몸통의 어디에 붙었던 털이냐에 따라서 성질이 다릅니다. 그러므로 한 가지 털을 쓰는 강호나 유호라도 털타기를 많이 해서 골고루 털을 섞어야 좋은 붓이 됩니다. 겸호는 서로 다른 털을 2가지 이상을 쓰는 것이므로 털타기가 더더욱 필요합니다.

털타기를 하다보면 정전기가 생겨서 털이 움직입니다. 이것을 막으려면 습기를 주어야 합니다. 옛날에는 엄지와 검지에 물을 찍어서 썼지만, 요즘은 분무기로 칙칙 뿌려서 습도를 조절합니다.

08
완정모

아시 정모가 털의 뿌리부분을 잘라내려고 털의 호 쪽으로 맞추는 것인데 반해, 완정모는 털의 뿌리 쪽으로 맞추는 것입니다.

털타기 할 때의 동작으로 털을 조금씩 뽑아서 쌓습니다. 한 움큼이 되면 모아서 뿌리가 바닥에 닿도록 세웁니다. 바닥에 탁탁 소리가 나도록 쳐서 털을 세웁니다. 뿌리 쪽으로 몰리게 합니다. 이때도 빗질을 수없이 합니다. 빗질은 전 과정에 걸쳐서 이루어지는데 수없이 많이 합니다.

뿌리 쪽으로 삐져나온 털을 모두 빼내줍니다. 털 타기 과정에서도 도모가 생깁니다. 털은 '버리기의 과정'이라고 할 만큼 털 고르는 일이 많습니다. 이렇게 한 털을 종이로 감싸놓습니다. 나쁜 털을 빼내는 작업은 눈에 보이는 대로 계속합니다.

09
털 달기

털을 필요한 양만큼 떼어서 저울에 다는 것을 말합니다. 이때 저울은 접시저울을 씁니다. 접시저울이란 천평을 말합니다. 한쪽에 쇠로 된 저울추를 올려놓고 다른 한 쪽에 저울이 수평을 이룰 때까지 털을 올리는 것입니다.

이렇게 해서 적당량을 떼어냈으면 종이 띠에 단 털을 놓고서 꼬옥 말아둡니다. 종이의 한 끝 쪽으로 털을 말아 쥐고서 바닥에 탁탁

뿌리를 맞춘 다음, 대칼로 종이를 꼭 눌러서 털 다발을 조입니다. 그 상태로 남은 손이 대를 감아서 찹쌀 풀로 붙여 종이를 고정시킵니다.

유심필의 경우, 위채와 심소 용으로 따로 다룹니다. 중소를 쓰면 3겹 이상의 심이 되므로 여러 가지 심소를 만들어야 합니다. '위채'는 '의채'라고도 하고, 또 의체(衣體)라고도 쓰는데, 순우리말입니다. '의'는 '위'가 변형을 일으킨 말입니다. 즉 위채라는 뜻입니다. 심소 위에 치마처럼 입히는, 아래인 심소가 아니라 그에 입히는 '위'의 털 묶음을 뜻하는 말입니다. '채'는 '머리채, 채끝' 같은 말에서 보듯이 털의 묶음을 뜻하는 말입니다.

몰아매기 한 붓은 심이 따로 없이 의체 한 가지 털로 만듭니다. 그러므

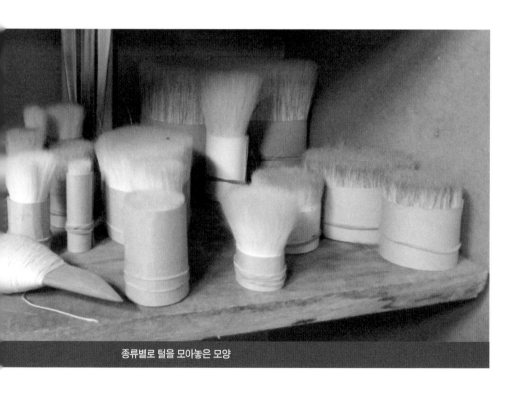

종류별로 털을 모아놓은 모양

로 무심필의 털을 유심필로 만들면 10개 이상 만들 수 있습니다. 당연히 이런 붓은 비싸기 때문에 시중에서는 볼 수 없습니다. 사는 사람이 없으니 만드는 사람도 없습니다. 유심필 1개에 15만원이라면 무심필 1개는 그것의 10배인 150만원 합니다. 그러니 그런 붓을 누가 사겠어요? 값싼 붓만을 요구하는 사람들 때문에 이런 붓은 구경할 수도 없습니다.

10

물끝보기

① 물 적셔 털 고르기

물에 털끝(초가리의 1/3가량)을 적십니다. 이렇게 적시면 절반까지 물을 먹습니다. 물 적신 털을 빗질합니다. 끝에서부터 빗겨 들어가지 않으면 좋은 털도 빠지므로 조심스럽게 합니다.

젖은 상태에서 붓끝이 미얄 붓처럼 납작해지도록 펴서 대칼로 털끝을 눌러서 뿌리 쪽으로 약간 밀어 넣으면 털이 휘는데, 그때 휘지 않고 뻣뻣이 서있는 털들이 있습니다. 이런 것들은 대부분 도모입니다. 대칼로 밀어 넣으면 칼 밑의 털과 칼 위의 털로 구분됩니다. 이때 칼날을 엄지로 눌러서 칼날 위에 뻣뻣이 선 털들을 뽑아냅니다.

털뭉치를 돌려가면서 수없이 되풀이합니다. 여기서 못 빼내면 붓이 안 좋아지므로 많이 할수록 좋습니다. 1시간 넘게 하는 경우도 있습니다. 감이 올 때까지 물고 늘어집니다. 나중엔 털뿌리를 묶은 종이가 헐거워지기도 합니다. 아깝다고 생각하지 말고 과감하고 철저하게 합니다.

② 초가리 묶기

밀 먹인 목실(면실)로 뿌리 끝을 2번 돌려서 옭아매고, 한 번 더 되풀이해서 묶고서 끊습니다.

털끝을 잡고 빗질하고 종이 속에 가려졌던 부분의 도모나 악모를 또 뽑아냅니다. 다른 붓장이들은 이 과정을 생략합니다. 털 손실이 많기 때문입니다. 그런 뒤에 종이를 다시 감싸둡니다.

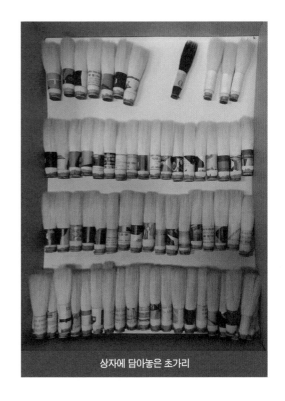
상자에 담아놓은 초가리

11
초가리 굳히기

이 과정은 둘로 나눌 수 있습니다. 아주 작은 붓들은 실로 묶을 수 없습니다. 이 두 과정은 실로 묶는 붓에 해당하는 얘기입니다. 실로 묶지 않고 밀지짐으로 하는 가는 붓은 굳이 구별할 필요가 없습니다.

① 초가리 묶기

1차 초가리 묶은 끈을 끊어내고 다시 단단히 묶습니다. 끈 묶는 방법은 이렇습니다.

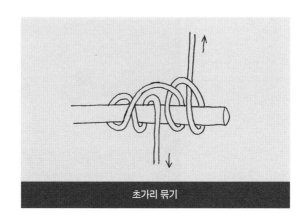

초가리 묶기

실패를 발로 누른 다음, 털뿌리 부분에 손톱을 대고 실을 걸어서, 시계
반대방향으로 2바퀴 감아서 당겨 조입니다. 그런 다음 실패 쪽의 실을 엄
지와 검지중지로 잡아서 손목을 시계방향으로 비틀어 돌립니다. 그러면
실이 동그랗게 되는데, 그 동그란 올가미를 먼저 감긴 실 위에 겹쳐 감아
서 조입니다. 이 상태에서 실을 당기면 당길수록 털이 조여집니다. 이때
털 뭉치를 돌려가면서 조이면 더 잘 조여집니다. 1번 더 되풀이 합니다. 그
러면 매듭이 없이, 먼저 감긴 실과 나중에 감은 실이 서로 맞물려서 풀리
지 않습니다. 그래야 실이 맞물려서 풀리지 않습니다.

목실에 밀을 먹이는 것은 물이 배지 않도록 한 것입니다. 그래서 나일
론이 나온 뒤로는 대부분 붓방에서 3합사 5합사로 나오는 폴리에스텔 실을
썼습니다.

② **굳히기**

밀판을 등잔불(화로)에 올려놓고 밀랍을 녹입니다.

초가리의 뒤를 밀랍에 찍어서 들어 올리면 밀랍이 금세 굳습니다. 달

귀진 인두로 밀랍 굳은 뒤를 지지면 부글거리면서 털 속으로 밀이 스며듭니다. 이 방법의 장점은, 붓을 적시면 털의 모세관 현상으로 물이 올라오는데, 밀랍이 기름기이기 때문에 물을 막아서 붓대속이 젖지 않는다는 것입니다. 그렇지 않을 경우 붓대 속이 젖으면 곰팡이가 나고 썩습니다. 붓이 상합니다.

12

붓대 만들기

① 붓대감 구하기

붓대로 가장 많이 쓰는 것은 대나무입니다. 대나무 중에서도 시누대를 가장 많이 쓰고, 왕대와 오죽을 많이 씁니다. 시누대는 대나무 중에서 아주 가는 대나무로 새끼손가락 굵기와 엄지 굵기로 자랍니다. 그래서 화살로도 많이 쓰이는 대나무입니다. 산지는 주로 전남 지역입니다. 담양 같은 대 산지에 시누대를 잘라서 붓대 감을 만들어주는 업자들이 있었습니다. 오죽도 많이 씁니다. 오죽을 구해주는 사람으로는 충남 서산군의 대산면에 살던 분도 있고, 다른 지역에도 몇 분 있습니다. 벌써 10여 년 전의 일입니다. 꼭 그 지역에서 난다기보다는 다른 지역에서라도 구해다 주는 분들입니다. 지금은 수지가 맞지 않아서 그 일을 하는 사람이 없습니다.

붓대 감 대나무는 1년 산 햇대를 씁니다. 햇대는 단단하지 않기 때문에 다루기 쉽고 가벼우며 구멍이 큽니다. 대나무는 묵을수록 단단해져서 쪼개지기 쉽습니다. 그래서 물 내린 겨울철에 작업을 하여 햇대인 청죽을 골라

길게 자른 다음, 겉껍질을 까서 탈색을 시킵니다. 모든 대나무는 푸릇푸릇합니다. 세월이 가면서 조금씩 누렇게 변하는데, 이것이 고르지 않기 때문에 은은하고 좋은 색깔이 나도록 황토를 발라둡니다. 황토와 쌀겨를 물로개서 천으로 문질러서 대나무에 바른 것입니다. 이렇게 해서 담장 같은 곳에 기대어 세워서 1달 이상 눈비를 맞춥니다. 그러면 황토 빛깔이 대나무에배어 은은하고 좋은 색깔이 납니다. 1번으로 안 되면 이 과정을 2~3차례되풀이합니다.

10여 년 전(2005년 무렵)에 대나무를 구할 때 장죽 1개 당 가격이 천원했습니다. 장죽 1개에서 5~7개가 나옵니다. 10여 년 전에 구한 대나무는저절로 누렇게 변하는데, 색이 점차 좋아집니다. 그래도 색이 고르지 않아서 황토 입히기를 다시 합니다.

② 진빼기

그것을 갖다가 소금물에 삶습니다. 그러면 진이 빠집니다. 그것을 마디마다 잘라서 붓대로 씁니다.

③ 대나무 자르기

미리 준비해둔 붓대 감을 알맞은 길이로 자릅니다. 대나무는 톱으로 자르면 겉의 단단한 부분이 일어나는 경우가 많습니다. 몽침이 위에 놓고 칼날을 대고 누른 다음에 칼끝 방향으로 밀면 대나무가 굴러가면서 저절로잘립니다. 칼을 누르며 몇 차례 밀고 당기면 대나무는 목침 위에서 뒹굴거리다가 두 동강 납니다.

④ 치죽

칼로 붓대의 끝을 평평하게 자릅니다. 칼 잡은 손의 엄지손가락으로 대나무를 받치고, 칼날을 대나무 단면에 대고서, 다른 손으로 잡은 대나무를 천천히 돌립니다. 그러면 대나무가 돌아가면서 날에 닿은 부분이 조금씩 깎여나갑니다.

⑤ 상사치기

그 다음으로 상사치기를 합니다. 이것은 '각을 죽인다'고 표현하는데, 칼로 붓대의 끝을 자르면 붓대 끝 모서리가 날카로워서 손을 베일 정도입니다. 그래서 그 날선 부분을 부드럽게 다듬어주는 것입니다. 붓대를 굴리면서 칼날의 각도에 약간 변화를 주면 예각으로 선 날이 깎이면서 둥그스름하게 변합니다.

⑥ 실묶기

그리고 붓대에 실을 묶습니다. 그러자면 실이 감길 부분에 칼로 금을 그어야 합니다. '그무개칼'이라는 금 긋는데 필요한 도구를 씁니다. 그 금에 끈을 묶어서 붓대가 터지는 것을 방지하기도 하고, 문양을 넣을 영역을 구분하기도 합니다.

그무개칼이란 금 긋는 칼이라는 뜻입니다. '금 긋개 칼'로 어원을 재구할 수 있겠습니다. 붓대 끝으로부터 일정한 거리에 금을 긋자면 붓대를 돌리면서 긋는 것이 가장 좋습니다. 한 쪽이 붓 끝에 턱이 걸리도록 조절하는 걸침 막대를 대고, 칼날이 적절한 거리까지 오갈 수 있도록 조절할 수 있는 자루를 달아서 만든, 금 긋기 용 특수 칼입니다.

⑦ 문양 새기기

문양을 새깁니다. 붓대에 무늬를 놓는 일은 거의 하지 않던 일이고, 그렇게 하는 사람이 없었습니다. 유 붓장이 자신의 붓을 차별화하기 위하여 공을 들이는 과정에서 나온 것입니다. 전통 길상 문양을 주로 새기는데, 불수감 무늬, 포도 무늬, 당초 무늬, 구름 무늬, 모란 무늬 같은 것들로 10장생을 새깁니다.

자루는 손으로 잡는 부분이기 때문에 문양을 새겨도 너무 깊게 해서 손바닥이 불편할 정도가 되면 안 됩니다. 아주 작은 깊이로 새겨서 손으로 만져도 우툴두툴하다는 느낌이 들지 않을 정도이면서 미끄러짐만을 방지하는 정도의 느낌이 나야 합니다.

⑧ 붓대 칠하기

그리고 붓대에 옻칠을 합니다. 옻칠은 3회 이상 합니다.

⑨ 속파기

속을 파냅니다. 이렇게 속 파내는 데 쓰는 칼을 '호비칼'이라고 합니다. 끝이 뾰족하게 생긴 날카로운 칼입니다. 평평한 받침대에 붓대를 놓고 구멍에 호비칼을 끼운 채 붓대를 손바닥으로 밀면 붓대가 굴러가면서 그 안에서 저절로 칼날을 긁게 됩니다. 그래서 속이 후벼지는 것이죠. 그래서 이름도 호비칼입니다. 속을 후벼내는 칼이라는 뜻입니다.

밀지짐붓은 워낙 가는 붓이기 때문에 끈을 묶을 수가 없어서 밀로만 고정시킵니다. 그래서 구멍도 속으로 갈수록 좁아지게 팝니다. 그러나 실묶음붓은 입구와 속의 너비가 고르게 같아야 합니다. 속으로 가면서 좁아지

면 초가리가 빠지는 수가 생깁니다.

⑩ 각 통

각통은 물푸레나무나 층층나무를 많이 씁니다. 그 밖에도 여러 가지 나무를 씁니다. 붓털은 늘 물에 젖습니다. 그러므로 물에 젖은 부분이 마르기를 되풀이하면서 부피도 늘었다 줄었다 합니다. 따라서 부풀었다 줄어드는 그 폭이 털과 가장 비슷한 재료를 쓰는 것이 좋습니다.

옛날에는 광물질인 옥 같은 것을 쓰거나 동물성 재료인 뿔이나 상아 같은 것을 써서 자기의 부와 신분을 자랑하곤 했습니다. 옥관필, 상아필이라고 할 수 있겠지요.

⑪ 꼭 지

꼭지는 각통을 쓰는 나무를 깎아서 만드는 것이 보통입니다. 붓대 굵기로 잘라서 마치 모자를 씌우듯이 붙이고 끈을 넣는 것입니다. 유 붓장은 몇 년 전부터 주로 율무를 씁니다. 율무가 겉은 단단하고 속은 비어서 붓대 속에 집어넣으면 딱 좋습니다.

⑫ 꼭지끈

꼭지끈은 보통 매듭에 쓰는 실을 씁니다. 특별히 무엇을 써야 한다는 것은 없고 옛날에 쓰던 실을 붓에 걸맞은 적당한 굵기나 길이로 씁니다.

초가리 맞추기

붓대와 붓털을 끼워 완성하는 과정을 '초가리 맞추기'라고 했습니다. 군이 공정에 이름을 붙이자면 '붓 완성하기' 쯤이 될 텐데 붓 공방에서는 이런 말을 쓰지 않았습니다. 그저 크게 초가리 맞추기라고 했습니다. 그래서 앞서 알아본 대나무 작업 중에서 3~9 과정까지도 이곳의 '초가리 맞추기' 과정에 포함된다고 보아야 합니다. 그렇지만 대나무 작업을 따로 떼어서 설명하는 바람에 여기서는 편의상 분류를 이렇게 했습니다.

① 풀 바르기

찹쌀풀과 생칠(옻)을 5:5로 섞어서 붓대 안쪽 구멍에 바릅니다.

옻은 2가지가 있습니다. 옻나무에 생채기를 내어서 거기서 나온 진물을 모아둔 것을 생칠이라고 합니다. 반면에 화칠이라는 것도 있습니다. 옹기에 옻나무를 잘라서 가득 채우되 뒤집어도 쏟아지지 않게 놓습니다. 그리고 또 다른 옹기 위에 엎어놓고서 밑에서 불을 때는 겁니다. 그러면 불기운 때문에 진이 빠지면서 아래 옹기로 쏟아집니다. 이렇게 해서 만든 옻을 화칠이라고 합니다.

② 초가리 끼우기

촉을 밀어 넣어서 맞춥니다. 빡빡할수록 좋습니다. 털이 2~3cm가 들어갈 정도로 밀어 넣습니다. 깊이 넣을수록 털의 길이가 줄어듭니다. 털이 길이로 붓 값을 결정하는 상황에서는 아깝기 그지없는 일이죠. 그러나 좋

은 붓을 위해서는 이렇게 깊이 밀어 넣습니다.

이렇게 해서 완성한 붓은 칠장에서 3일 정도 말립니다. 칠장이란 옻칠을 건조시키는 장입니다.

③ 풀 먹이고 빼기

초가리를 풀에 적십니다. 풀은 겨울에 채취한 우뭇가사리를 물에 끓입니다. 그러면 풀어지면서 묽은 풀이 됩니다. 이렇게 한 것을 손으로 먼저 풀을 훑어냅니다. 그런 뒤에 실질을 해서 쪽 짜냅니다.

실질의 방법은 이렇습니다. 1자(30cm쯤) 조금 넘는 실을 한쪽은 입에 물고 한쪽은 손에 잡은 다음에, 그 실로 털을 한 번 감습니다. 그런 다음에 실을 당겨서 조이고, 그 상태에서 붓을 살살 돌려가면서 아래로 잡아당깁니다. 그러면 실이 조이는 만큼의 압력을 받은 초가리에서 풀이 빠져나옵니다. 그런 다음에 아귀로 붓털을 짜면서 붓 모양을 냅니다.

이렇게 풀을 먹였다가 빼서 붓털을 고정시키는 것은, 먼저 유통과정에서 붓털이 꺾이거나 망가지는 것을 예방하자는 것도 있고, 다음으로 붓털이 제 성질에 따라 구부러지거나 휘어지지 않고 붓글씨를 쓰기에 좋은 모양을 지니도록 단련시키는 것도 있습니다. 곧게 뻗은 모양으로 풀을 먹여놓으면 털이 그 형상을 기억합니다.

14
붓뚜껑

붓뚜껑을 한자말로 뭐라고 하는 모양인데, 이것이야말로 참 이해할 수

없는 일입니다. 뚜껑을 뚜껑이라고 하지, 뚜껑을 뜻하는 다른 나라말로 불러야 한단 말입니까? 한자말로 하면 붓의 모자쯤이 될 테고, 영어로 하자면 무슨 캡 쯤 되겠지요. 도대체 왜 그런 말을 쓴단 말입니까? 이런 허영기부터 버리는 것이 '우리' 붓을 사랑하는 첫걸음이 될 것입니다. 사랑하지 않는 자는 이해하는 것이 아니라 왜곡합니다.

붓 뚜껑 하면 생각나는 것이 문익점의 목화씨입니다. 고려 때 중국에서 목화를 들여오는데, 중국 변경에서 목화 반출을 못하게 막으니까 붓 뚜껑 속에 몇 개를 숨겨 들어와서 경상도에서 재배하였다는 그 목화 씨 말입니다. 제가 기억하는 그 옛날이야기 속의 낱말도 '붓 뚜껑'이었습니다. 아마도 우리나라 사람이라면 누구나 붓 뚜껑이라고 기억할 겁니다.

이상의 제작과정을 사진으로 정리하면 다음과 같습니다. 이 사진은 유필무 붓장이 국가무형문화재 지정신청을 할 때 작성한 보고서에서 가져왔음을 밝힙니다. 노고를 아끼지 않으신 담당 학예사께 특별히 감사드립니다.

붓 제작과정

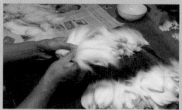
털 고르기

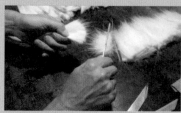
딱지솜털 털어내기

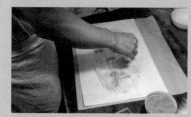
털 펴고 재 뿌리기

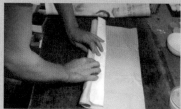
털 편 종이 말기

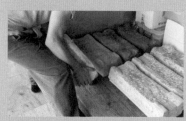
다듬잇돌로 눌러놓기

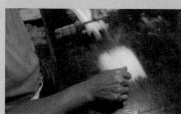
양털을 빗으로 빼어 쌓기

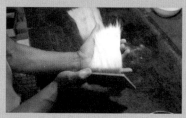
추기기

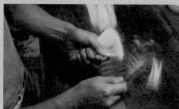
빗 질

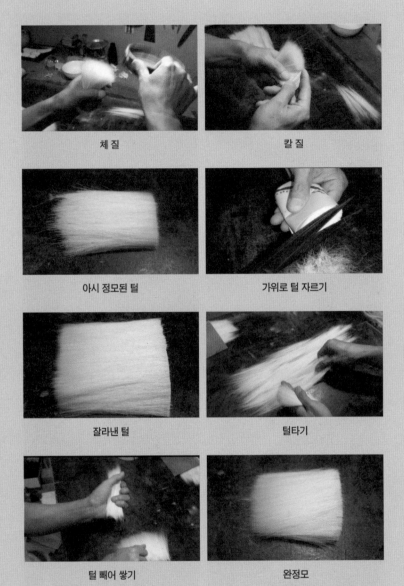

체 질

칼 질

아시 정모된 털

가위로 털 자르기

잘라낸 털

털타기

털 빼어 쌓기

완정모

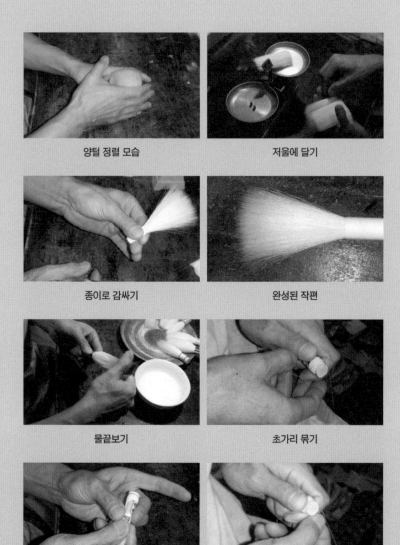

양털 정렬 모습

저울에 달기

종이로 감싸기

완성된 작편

물끝보기

초가리 묶기

종이를 빼고 끝을 보는 과정

초가리 다시 묶기

녹인 밀랍에 초가리 뿌리 찍기

초가리 뿌리 지지기

시누대에 쌀겨 섞은 황토 바르기

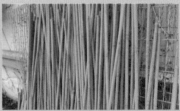

시누대 말리기

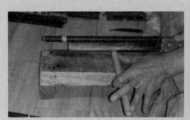

시누대 자르기

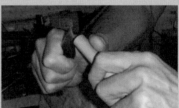

치 죽

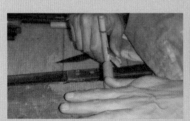

상사 따기

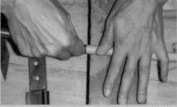

호비칼로 대나무 속 파기

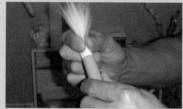

붓대에 초가리 끼우기

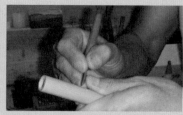

붓대에 무늬 새기기

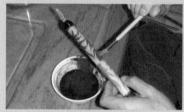

붓대 칠하기

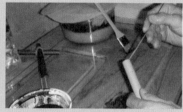

5:5로 섞은 찹쌀풀과 칠을 붓대에 바르기

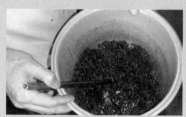

우뭇가사리

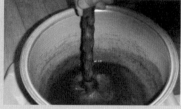

우뭇가사리 풀에 붓 적시기

풀 짜내기

실 질

《전통을 넘어서》

전통 부분에서 일하다 보면 전통의 경계가 나타날 때가 있습니다. 전통은 개인을 넘어선 어떤 흐름인데 그 흐름을 만들어가는 것은 또 사람이거든요. 그러다보니 개인의 창의성이 전통이 될 때가 있고, 반대로 전통이 개인에 의해 왜곡될 때가 있습니다. 이런 것은 그 분야에 종사하는 사람들이 전통의 흐름을 이해하고 전통의 기준을 확립할 때 좋은 방향으로 흘러갑니다.

그런데 전통은 변하지 않는 요인도 있지만, 그 시절의 분위기에 맞게 변화하는 면도 있습니다. 그런 데는 전통에 몸담은 사람들의 능력이 돋보일 때 전통도 살고 개인도 삽니다. 그런 점에서 전통을 몸에 익힌 사람이 또 다른 실험을 하는 것은 전통을 새로운 세계로 이끄는 실마리가 되기도 합니다. 그런 점에서 전통예인의 실험 의식은 많은 사람들이 관심을 갖고 지켜보아야 할 일입니다.

전통은 지켜야 할 것도 있지만, 지켜져온 그 영역의 끝에서 또 다른 수준으로 넘어서야 할 것도 있습니다.

칡 붓

유 붓장이 붓의 새로운 경지를 여는 데 전환점이 된 것이 칡붓입니다. 평생을 남의 붓방에서 일을 하던 유 붓장이 1990년대 중반 청주에서 붓 가게를 열면서 수많은 소비자들을 만나게 됩니다. 이것이 붓방에서 붓만 만들 때와 다른 점이 무엇이냐면, 소비자들의 성향이나 기호에 따라 붓에 대한 요구가 천차만별이라는 것입니다. 붓 공방에서는 붓을 사가는 붓 장사들한테 트집 잡히지 않는 붓이 가장 좋은 붓입니다. 트집 잡히지 않는 붓이란 성깔이 없는 흐리멍덩한 붓을 말합니다. 이 사람이 써도 좋고 저 사람이 써도 좋은 그렇고 그런 붓을 말합니다.

그렇지만 붓 가게를 하면서 실제로 붓을 쓰는 당사자들의 의견을 들어 보면 사람마다 요구하는 것이 모두 달라서 백인백색입니다. 그러니 붓 공방에서 만드는 붓과는 전혀 다른 요구에 맞닥뜨린 것입니다. 그래서 각 개인의 요구에 맞는 붓이 필요하다는 인식에 이르렀고, 그 상황에서 여러 가지 재료로 새로운 붓을 만드는 실험을 합니다. 수많은 시행착오를 겪으면서 칡으로 만든 붓을 통해 '식물성'의 특징을 완전히 파악하게 되었고, 그 뒤로는 어떤 식물성 재료를 갖다 주어도 모두 붓으로 만들 수 있는 새로운 붓의 세계를 열었습니다. 이것이 유 붓장의 큰 공적입니다.

칡붓을 통해서 수많은 종류의 식물성 붓을 만들었지만, 가장 흔히 그리고 가장 자주 만드는 붓은 칡붓 이외에 짚붓, 억새붓, 띠풀붓, 종려나무 붓 같은 것입니다. 모두 재료를 망치로 두드려서 잘게 섬유질을 뽑아낸 다음 그것을 붓으로 엮는 것입니다. 식물성 붓의 새로운 세계를 연 칡붓에 대해

설명을 하면 나머지는 이와 거의 비슷합니다.

칡붓 만들기 과정을 간단히 소개하면 다음과 같습니다.

칡은 뿌리가 있고 줄기가 있습니다. 이 둘 다 붓으로 만들기에 좋습니다. 차이가 있다면 칡뿌리는 아주 부드럽고, 칡 줄기는 뻣뻣하고 거칠다는 것입니다. 이에 따라 작업이 진행됩니다. 이 중에서 칡 줄기로 만드는 것이 칡붓의 특징을 가장 잘 드러냅니다.

새로운 붓을 만들면 그 붓을 쓰는 서예가들의 의견이 중요합니다. 서예가들에게 새로운 붓이 의미가 있는 것이기 때문입니다. 그래서 유 붓장은 새로운 붓을 만들어서 그의 서예 스승인 운당 이쾌동(청주)에게 시필하여 붓의 기능을 확인해달라고 합니다. 그러면 운당은 자신의 스승인 서울의 여초 김응현 선생에게 그 붓을 들고 가서 시필을 부탁합니다. 칡으로 만든 붓도 마찬가지였습니다. 칡뿌리와 칡 줄기로 만든 2가지 붓을 시필해달라고 부탁을 했을 때 돌아온 답은, 칡 줄기 붓이 칡붓의 특징을 잘 드러낸다는 것이었습니다. 칡뿌리로 만든 붓은 부드럽습니다. 이 부드러움은 우리가 흔히 쓰는 양호필과 같은 것입니다. 양호필에 있는 기능을 또 다른 재료인 칡으로 한다는 것이 큰 차별성이 없다는 것이죠. 결국은 거칠면서도 뻣뻣한 붓의 쓰임이 칡붓의 차별성이라고 본 것입니다. 따라서 이후 칡으로 하는 붓 작업은 칡의 줄기를 이용하여 거칠지만 양호필과는 다른 특징을 드러내는 붓을 만드는 것입니다. 이렇게 운당과 여초 두 분의 시필담을 들으며 붓을 개선해 나갔습니다.

칡 줄기는 3~5년생이 좋습니다. 찌고 말리는 데 가장 중요한 비법이 있습니다. 칡에는 녹말과 기름(진) 분이 있습니다. 이것을 뽑아내는 것이 중요한 요령입니다. 식물성을 다루는 데는 소금물에 삶거나 찌는 것이 가장

흔한 방법입니다. 약제에서 법제로 여기는 방법이 9증9포인데, 이것은 약 기운을 최대로 살리기 위해 농축하는 방법입니다. 칡붓에서는 이 반대의 효과를 내야 합니다. 그래서 삶거나 찌되, 녹말과 진을 뱉어내도록 합니다. 이렇게 몇 차례 반복하여 섬유질만 남깁니다. 9번 이상 하는데 말릴 때는 그늘에서 말립니다. 붓대 쪽은 3~4번 정도 찌고, 초가리 부분은 계속 찝니다. 반쯤 말린 상태에서 망치로 섬유질을 달래듯이 두드립니다. 이때의 두드리는 감각이 중요합니다. 너무 세게 두드려도 안 되고 너무 약하게 해도 안 됩니다. 수많은 시행착오를 거쳐서 적당한 느낌을 얻어야 합니다. 성근 붓으로 이물질을 걷어내고 초가리 부분을 삶아서 다시 두드리고 하여, 촉 상태가 좋아질 때까지 되풀이하여 손질합니다. 이 작업과정은 3개월 정도 걸립니다. 시기로는 겨울에 하는 것이 가장 좋습니다.

칡붓은 어떤 특징이 있을까요? 왜 칡붓을 쓸까요? 옛날에 식물성 붓은 값비싼 모필의 대용품이었습니다. 모필이 좋기는 한데, 비싸고 귀하다는 것이 문제였죠. 그래서 값싼 재료로 쉽게 만든 식물성 붓을 대신 쓴 것입니다.

칡붓은 창작자의 특별한 욕구를 채워줄 수 있습니다. 식물성 소재의 특징은 크게 두 가지입니다. 먹물을 머금는 능력이 떨어져서 만약에 운필 중에 붓을 멈추면 먹물이 종이로 많이 쏟아진다는 것입니다. 그래서 섬유질을 잘게 쪼개는 것이 이런 단점을 최소화하는 열쇠입니다. 그렇다고는 해도 모필을 따라갈 수는 없습니다. 가장 큰 특징은 운필 시에 느낌이 모필과는 다르다는 점입니다. 글씨의 느낌도 당연히 달라집니다. 모필이 부드럽고 매끄러운 맛이 있는 반면, 칡붓은 거친 맛이 있고 비백이 자연스럽게 표현됩니다. 우연성이 빈번합니다. 우연성이란 서예가가 의도하지 않은 뜻밖의 먹물 모양을 말합니다. 모필에서는 이런 우연성이 심하지 않습니다. 그렇지

만 붓털이 거친 식물성 붓에서는 이런 우연성이 아주 잘 나타납니다. 그래서 서예가나 화가들이 이 우연성을 이용할 때 가장 적절한 붓이 칡붓이기도 합니다.

칡붓은 유필무 붓장의 삶을 새롭게 바꾼 붓입니다. 그래서 유 붓장의 애착과 자부심도 남다릅니다. 이에 관한 유 붓장의 메모를 잠시 들여다보겠습니다.

'칡붓'

1996년도 전승공예대전에 처음 출품하여 선에 들었는데, 이후 방송 출

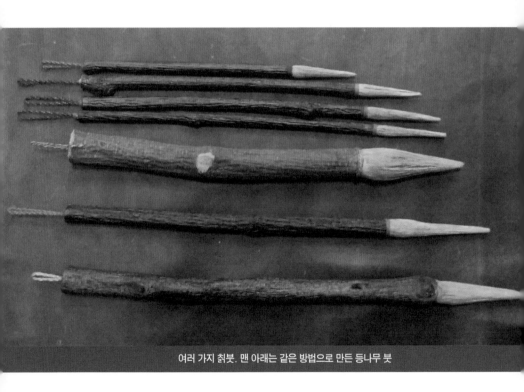

여러 가지 칡붓. 맨 아래는 같은 방법으로 만든 등나무 붓

연도 잦았고 방송을 보고 찾아오는 이도 많았다. 방송을 보고 찾아온 이 중에 한 분이 칡붓에 관하여 많은 이야기를 하였는데 중요한 내용들이 참으로 많았다.

그 분은 자신을 조선시대 높은 관직에도 오르셨던 허목 선생의 직계 후손이라고 소개했으며, 허목 선생의 호를 딴 '미수체'는 칡붓이 없었다면 완성되지 못했을 거란 말씀까지도 하셨다. 그리고 내가 맨 칡붓은 칡붓이 아니다, 라고 까지 하며 10을 버려야 1을 취한다고 하셨다. 세세하게 많은 얘기를 전하셨고, 그것이 칡붓을 매는 나의 기본이 되었다. 그 분이 내게는 칡붓의 선생님이라고 하겠다.

한 가지 지금도 후회되는 일은, 집안 어른 중 한 분이 안동에 계시는데 그 분이 칡붓을 직접 제작도 하시고 많은 칡붓을 가지고 계시며 사용도 하신다고 하셨는데, 찾아뵙지 못한 것이다. 내게 칡붓의 비결을 전해주신 분은 서울에 사시는 허정 선생이신데, 허목 선생의 직계후손이시다.

미수 허목 선생께서는 칡붓을 즐겨 쓰셨으며 미수체를 완성하셨고 문중에는 칡붓을 직접 제작하고 사용하는 이가 늘 있어 대를 이었다고 한다. 내가 허정 선생을 만났을 때가 1990년대 후반쯤인데, 안동에 거하신다는 분이 팔순을 넘긴 노인이라 하셨고, 그 분 아래로는 칡붓을 이은 이가 없다고도 했던 것 같아서 직접 찾아뵙지 못한 것이 두고두고 아쉽고 후회가 된다.

재료 선택은 발상의 문제입니다. 이밖에도 질경이, 베, 꿩털, 공작털, 닭털 같은 것들로 붓을 만들었습니다. 그 특징에 따라서 글씨의 특징도 다양하게 나타납니다. 그렇지만 이런 재료들로 붓을 만들 때의 가장 중요한 비결은 재료에 본래 있는 기름을 어떻게 뺄 것이냐 하는 점입니다. 주로 잿물

을 이용하는데, 각 재료마다 기름을 빼는 방법이 조금씩 달라서 일일이 설명할 수 없습니다. 하나하나 해가며 겪어보는 수밖에 없습니다. 그렇지만 몇 차례 해보면 이들 재료에 관통하는 일정한 원칙이 발견됩니다. 이것을 발견하면 붓의 세계는 무궁무진한 새로운 차원을 엽니다.

02
관주 붓

2015년 여름 무렵입니다. 증평에는 쇠머리 국밥집이 있습니다. 군내도 안 나고 제법 맛도 좋은 데다가 값도 싸서 증평에 가서 점심을 먹을 때는 종종 이용하곤 하는 곳입니다. 당연히 유 붓장의 소개로 갔습니다. 붓방에 실습 오는 학생들을 이끌고 유 붓장도 가끔 온다고 하여 맛을 보러 간 것입니다.

점심을 먹고는 붓방으로 와서 이런 저런 얘기를 하는데, 묘한 장난감 하나를 보여주는 겁니다. 율무 한 쪽에 구멍을 파고 거기에다가 붓털을 넣어서 휴대폰 걸이처럼 만든 것입니다. 그래서 그게 뭐냐고 물었더니, 아는 사람으로부터 율무 한 말을 선물로 받았다는 것입니다. 원래 율무는 유 붓장이 붓대에 꼭지끈을 고정시키는 꼭지를 달 때 쓰는 것입니다. 그런데 그 용도로 쓰기엔 너무 많았던 것입니다. 그것을 받아놓고서는 뭘 할까 고민을 하다가 붓을 만들기로 했습니다.

처음엔 율무를 하나만 파서 붓을 장난감처럼 만들었는데, 나중에는 율무를 2개, 3개, 4개, 5개…. 이런 식으로 해서 15개, 20개까지 꿰어서 붓대를 만들었습니다. 율무를 구멍 뚫고 그것을 쏘시지 만드는 대나무 꼬질대에 꽂아서 길게 만든 것입니다.

그것을 보여주더니 그 자리에 앉은 김명원 씨와 저에게 대뜸 숙제를 내는 것입니다. 이 붓의 이름이 필요하다는 것입니다. 과연 이 붓을 뭐라고 불러야 할까요? 그래서 저는 작명가가 아니라고 대번에 발뺌을 했습니다. 그랬더니 그것을 골똘히 들여다보면 김명원 씨가 여기에 걸맞은 표현이 있다면서 어두운 머릿속을 휘저어 쥐어짜내는 겁니다. 그리곤 스마트폰으로 인터넷에 접속하여 이것저것 검색을 하더니, 드디어 자료를 찾아냅니다. 즉슨, 아침에 풀잎 끝에 매달린 이슬방울을 보고 옛날 중국의 어느 시인이 그걸 뭐라고 표현했다는 것입니다. 큼지막한 이슬을 길고 날카로운 풀잎이 꿰고 있으니, 그것을 뭐라고 했을까요? 구슬을 꿰다! 초로관주(草露貫珠)입니다. 그래서 관주 붓이라고 부르기로 했습니다. 2개 꿴 붓대이면 관이주, 3개 꿴 붓대이면 관삼주, 관사주, 관오주⋯. 이런 식으로 이름을 붙여나가겠지요.

이렇게 만든 관주 붓은, 정말 멋집니다. 누가 봐도 운치가 있고 옛 멋이 흠뻑 묻어납니다. 옛날에는 없던 것이라고 해도 전통의 멋이 살아납니다. 이거 참 희한한 일입니다. 전통이 창작된다는 게⋯.

그리고 처음엔 율무로 시작했지만, 곧 다른 재료들도 쓰기 시작합니다. 예컨대 복숭아씨앗이나 연꽃 씨앗 같은 것이죠. 그러니 복숭아씨앗으로 만들면 도자관주, 연실로 만들면 연자관주가 되겠죠. 무한히 응용할 수 있습니다.

03

배냇머리(태모) 붓

배냇머리(태모)는 아기가 뱃속에 있을 때 생긴 머리카락을 말합니다. 그것을 잘라서 붓으로 만드는 것입니다. 그것으로 글을 쓴다기보다는 기념

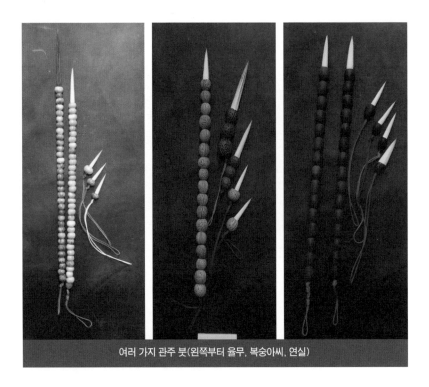
여러 가지 관주 붓(왼쪽부터 율무, 복숭아씨, 연실)

으로 만드는 것이죠. 돌상에 보통 붓을 놓고서 아이가 그것을 집으면 학자가 된다고 하여 옛날부터 사람들이 좋아했던 풍속이었습니다. 그런 자리에 뜻깊은 붓을 놓는다면 더욱 좋겠지요. 그래서 만들기 시작한 것입니다.

머리카락이 적으면 양털을 섞어서 채워 만듭니다. 만드는 방법이나 과정은 똑같습니다. 부모가 아이에게 들려줄 좋은 구절을 받아서 그것을 붓대에 기록하고 이름까지 적어줍니다. 그것을 받아든 부모는 굉장히 좋아합니다.

요즘은 아기들의 발바닥이나 손바닥을 찍어서 석고로 만들어 기념하기도 합니다만, 태모붓은 전통의 의미도 있는 것이니 여러모로 좋은 풍속입니다. 붓이 풍속과 결합한 예입니다.

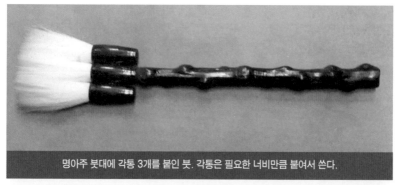

명아주 붓대에 각통 3개를 붙인 붓. 각통은 필요한 너비만큼 붙여서 쓴다.

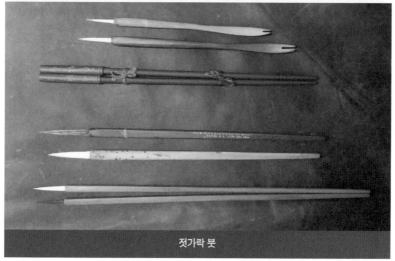

젓가락 붓

04

연필(連筆), 젓가락 붓

이것은 화가들의 특별한 요구 때문에 생긴 붓입니다. 넓은 선을 그릴 때는 넓은 붓이 필요합니다. 말하자면 미얄붓 같은 것이지요. 그런데 시중의 미얄붓은 거칠고, 너비에도 한계가 있습니다. 그래서 붓 옆에다가 붓을 계속 붙여서 넓이를 확장하는 것입니다. 붓자루는 하나지만 각통 옆에 또 각통을 붙이는 것입니다. 각통에 옆으로 구멍을 둘 뚫어서 거기다가 꿰는

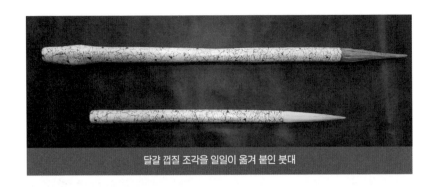

달걀 껍질 조각을 일일이 옮겨 붙인 붓대

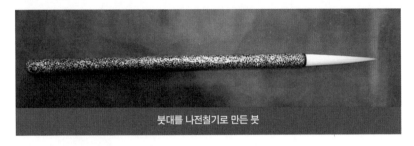

붓대를 나전칠기로 만든 붓

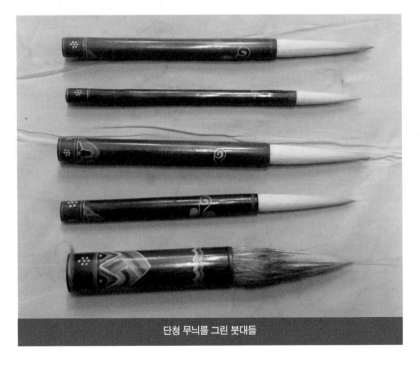

단청 무늬를 그린 붓대들

것이죠. 그러면 넓은 면적을 한꺼번에 칠할 수 있습니다.

유 붓장은, 수많은 재료들로 붓을 만듭니다. 일생 생활의 모든 소품들도 붓으로 만들 수 있다고 믿고, 여러 가지 재료로 붓을 만드는 시도를 합니다. 오래 전부터 그런 작업을 해왔지만, 최근 들어 관심을 받은 붓이 있습니다. 젓가락 붓이 그것입니다. 2016년도에 청주시에서 젓가락페스티벌을 처음으로 했는데, 그때 젓가락과 연관된 공예품으로 젓가락 붓을 출품해서 관심을 받았습니다. 젓가락뿐만이 아니라 포크 같은 것에도 붓털을 끼워 붓대로 썼습니다. 이와 같이 어떻게 보만 장난처럼 느껴지던 것들도 때를 만나면 특별한 대접을 받으며 사람들의 관심거리로 떠오릅니다.

05
달걀껍질 붓, 나전칠기 붓, 단청무늬 붓

한 번은 붓방에 놀러갔다가 입을 딱 벌린 적이 있습니다. 신문지와 한지로 겹겹이 싼 붓을 하나 보여주는데, 붓대가 하얀 바탕에 잔금 간 것이 둘이었습니다. 이게 뭐냐고 물었더니, 달걀껍질을 벗겨서 풀로 붙여 만든 붓대랍니다. 아시다시피 달걀 껍질은 얇고도 잘 부서집니다. 그런 껍질을 일일이 펴서 기름기를 없애고 말려 붓대 겉에다가 붙인 겁니다. 그리고 고운 사포로 겉을 문질러서 질감을 고르게 합니다. 그런 일은 시간과 싸우는 것이죠. 그래서 이런 거 얼마나 하느냐는 속물 같은 질문을 했습니다. 그랬더니, 값을 매길 수 없는데, 굳이 팔자면 2천만 원쯤 받아야 본전이 된다고 하였습니다. 붓대 하나 잘못 구경했다가 턱 떨어질 뻔했습니다.

이뿐만이 아닙니다. 붓대 전체를 나전칠기로 만든 것도 있습니다. 그리

고 단청에 쓰이는 무늬를 붓대에 입혀서 만들기도 합니다. 시간을 퍼다 부어도 모자랄 그런 작업들입니다. 무모하기 짝이 없어 보입니다. 매번 이런 식입니다. 유 붓장의 작업은 일반인의 상식을 뛰어넘는 곳에서 이루어집니다.

06

손안에 붓, 양쪽 붓

유 붓장의 기지가 번득이는 순간이 있습니다. 그럴 때는 뜻밖의 작품이 나오기도 합니다. 다음 페이지 사진의 붓이 그런 것입니다. 보통 붓은 붓대가 커서 아무리 작아도 한 뼘을 넘습니다. 자루도 반듯한 나무로 많이 하죠. 붓대가 구부러지거나 짤막하다는 생각을 미처 하지 못하고 삽니다. 그런데 과연 꼭 그럴 필요가 있을까요? 손안에 쏙 들어오는 크기의 붓대와 잡기 편하게 구부러진 모양을 생각할 수도 있을 것입니다. 그래서 자연스럽게 구부러진 채로 나무를 깎아서 붓대를 손에 잡기 좋은 크기와 모양으로 만든 것입니다. 그래서 이름도 '손 안에 붓'이라고 붙였습니다. 생각도 재미있지만, 거기에 붙인 이름도 참 예쁘고 아름답습니다.

상식을 뛰어넘은 이 작품은, 아니나 다를까, 2012 청주공예문화상품대전에서 금상을 탑니다. 붓에서 보여준 창의력과 상상력이 뜻밖의 결과를 낸 것입니다.

붓털이 양쪽에 붙은 모양으로 만든 것입니다. 이런 붓은 우리나라 발굴 유적 중에서 가장 오래된 삼한 시대의 다호리 붓에서 벌써 나타난 것이기도 합니다. 새로운 것이기보다는 원래 있던 것을 한 번 따라 해보는 것이죠. 옛것에서 발상을 빌리면 얼마든지 응용하여 일상용품을 만들 수 있습니다.

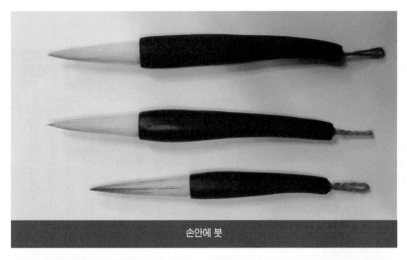

손안에 붓

양쪽 붓

07

액필과 목탁붓

빗자루만큼 큰 붓을 액필(額筆)이라고 합니다. 현판 같은 곳에 큰 글씨를 쓸 때는 보통 붓의 크기로는 어림없어서 그 현판에 맞는 큰 붓을 써야합니다. 그럴 때 쓰는 붓이 액필입니다. 자루는 큰 나무로 하고, 털은 보통말총으로 합니다. 말총은 말의 꼬리털을 말합니다. 이런 붓은 현대에 들어서 퍼포먼스용으로 쓰이기도 합니다. 아래 사진에서 왼쪽의 가장 큰 붓이

액필과 목탁붓

액필입니다.

이 사진의 왼쪽 위에 있는 목탁 붓은 목탁에다가 붓털을 붙인 것입니다. 장식용이나 퍼포먼스용으로 가끔 쓰입니다. 행사를 하는 사람들이 가끔 요구하여 만드는 붓인데, 이것도 털은 말총으로 만듭니다. 이런 것을 보면 붓을 만드는 재료는 정말 한계가 없다는 생각이 듭니다.

08
불 자

앞의 사진에서 오른쪽 아래에 있는 이상한 붓이 보일 것입니다. 털이 유난히 길죠. 이상한 붓이라고 했는데, 사실은 붓이 아닙니다. 만드는 방법이 붓과 비슷하기 때문에 털쟁이들에게 가끔 주문이 들어오는 것입니다. 이것은 불자(拂子)라고도 하고, 불진(佛塵)이라고도 하는데, 우리나라에서는 총채라고도 합니다. 이것은 실용성이 있는 것이기보다는 불교에서 의식용으로 쓰는 장엄구입니다.

인도의 힌두교나 자이나교 같은 종교에서는 수행자나 구루(스승)들이 다닐 때 보면 긴 빗자루로 앞을 쓸며 다닙니다. 혹시 개미나 애벌레 같은 작은 생명들이 발에 밟힐까봐 조심하는 것입니다. 생명을 존중하는 종교상의 이유로 인하여 그렇게 하는 것입니다. 불자도 마찬가지입니다. 파리 같은 미물들을 쫓으려고 할 때 이 불자를 쓰는데, 실제로 쓰이기보다는 상징성이 더 큰 물건입니다. 그래서 한 소식 얻은 큰 스님들이 의식을 행할 때 대중 앞에서 꼭 지참하는 것이기도 합니다. 그래서 큰 스님들을 그린 옛 그림에서는 꼭 등장하는 소품이었습니다. 용상에 앉은 큰 스님이 어깨

위로 털을 걸치고 자루를 가슴 부분에서 잡은 모습으로 그림에 등장하곤 합니다.

유 붓장이 광제사의 원행 스님한테 주문을 받고서는 만들려고 자료조사를 했는데, 성보박물관을 비롯하여 불교 관련 자료를 찾아보아도 실물은 없고 그림이나 사진뿐이었습니다. 그래서 스스로 그림 속의 불자와 같은 모양이 나도록 만들어야했는데, 중요한 것은 털을 많이 쓰면 안 되며 그러면서도 부풀어 보여야 한다는 것이었습니다. 그래서 그 방법을 찾던 중에 뜨개질하는 분들에게 부탁하여 실로 뜨개질을 하여 층층이 털을 덮어서 밖으로 드러난 털이 풍성하게 일어나도록 하는 방법을 썼습니다. 그림에 나타난 대로 털을 많이 하면 오히려 그 털 무게 때문에 미물들이 죽을 수 있기 때문에 털의 양은 가능한 줄이고, 풍성하게 부풀게 하려면 그것이 가장 좋은 방법이었습니다. 잡귀를 쫓는다는 상징성이 있기 때문에 주로 흰말의 말총을 씁니다. 하얀 게 깨끗하여 보기 좋죠.

사진에 나타난 불자를 보면 자루가 제법 깁니다. 그런데 광제사에서 본 불자 중에는 자루가 유난히 작은 것들도 있었습니다. 이 이유인 즉슨, 옛날에 중국에서 문사나 서생 같은 유학자들도 소품으로 공작선만 들고 다닌 것이 아니라, 이 불자도 들고 다녔다는 것입니다. 스님들의 생명 존중 사상을 존중하여 그것을 따라 한 것이겠죠. 그래서 자루 짧은 불자가 나타난 것입니다. 뜻밖에 참 재미있는 사실에서 유불 습합의 모습을 보게 됩니다.

붓대를 종이 삼아 그림을 그리다

전통 방식으로 붓을 매면 품이 훨씬 더 많이 들어갑니다. 대량 공급하기 위해 막 매는 것보다 3배는 더 들어갑니다. 시중에서 보통 붓값이 5만 원한다면, 전통 붓값은 15만 원 정도 한다는 말입니다. 사는 쪽에서 이것을 보면 언뜻 납득하기 어렵습니다. 붓의 질이 눈으로 보이는 것도 아니고 오래써봐야 나중에 드러나는 것이기 때문에 붓을 보고서는 그것이 전통방식으로 맨 것인지도 분명히 알 수 없습니다.

이러다보니 유필무 붓장으로서는 늘 듣는 얘기가 '붓이 비싸다!'는 것과 '다른 붓과 뭐가 다르냐?'는 것입니다. 그래서 겉눈으로 보기에 다른 붓과 다른 특징을 만들어야겠다는 생각에 이르렀고, 그래서 처음 시도한 것이 붓대에 무늬를 넣는 것이었습니다. 처음엔 당초문 같은 간단한 그림을넣었습니다. 그것만으로도 유필무의 붓과 시중의 다른 붓은 변별성을 지니게 되었습니다. 이렇게 하다 보니 붓대에 될수록 좋은 그림을 넣어야겠다는 생각이 들었고, 그 결과 오늘날 유 붓장의 붓에서 보는 다양한 그림이나문양이 나타나게 된 것입니다.

당연히 이것은 시간이 걸립니다. 상업용 붓을 매는 방식으로는 도저히감당할 수 없는 일입니다. 그렇지만 유필무 붓장은 붓 하나를 예술로 생각합니다. 그래서 하나하나 모두 작품으로 생각하고 만듭니다. 그러다보니 붓자루에서도 뜻밖의 예술세계를 창조하게 된 것입니다. 남아도는 것이 시간이니 붓털을 매고 난 뒤 어차피 흘러갈 시간을 붓대에 담아보는 것입니다. 붓을 받아보는 사람이 그 그림을 보고 감동한다면 그 또한 붓을 잡는 즐거

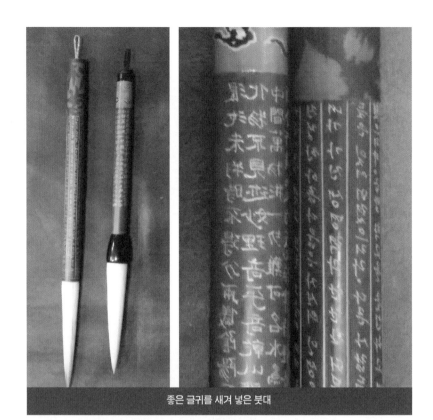

좋은 글귀를 새겨 넣은 붓대

무늬를 새겨 넣은 붓대들: 하나하나가 예술품이다.

움을 배가시키는 것이지요. 그래서 유 붓장의 붓대 예술이 생겼습니다.

붓대에 그려 넣는 그림은 다양합니다. 단순한 덩굴 무늬부터 시작해서 불수감 무늬, 쐐기 무늬, 헤아릴 수도 없이 많습니다. 주로 십장생 길상무늬를 원용하여 새깁니다.

10
—
애프터서비스

유 붓장의 붓을 쓰면 좋은 점이 있습니다. 애프터서비스가 가능하다는 것입니다. 다른 붓은 그럴 필요가 없습니다. 5만원 하는 붓이 어딘가 맘에 안 들면 버리고 새로 사면 되기 때문입니다. 맘에 안 드는 부분을 고쳐 달라고 해보아야 오가는 데 드는 우송료 값이 더 들 것이기 때문입니다.

그렇지만 유 붓장의 붓은 쓰는 사람의 용도나 요구에 따라서 얼마든지 만들거나 고칠 수 있습니다. 제가 유 붓장으로부터 처음 산 붓은 자루가 30cm 정도 되는 붓이었습니다. 그런데 그 붓을 쓰면서 아쉬운 것이 조금만 더 길었으면 하는 점이었습니다.

그런데 2년쯤 지났는데, 털이 한 올씩 빠지는 것입니다. 그래서 몇 달 후에 석필원 가는 길에 가져다주고는 털이 빠진다는 얘기를 했습니다. 그랬더니 이런저런 얘기를 하던 중에 붓대가 얼마 정도면 쓰기 좋으냐고 묻기에 35~40cm정도면 좋겠다고 했습니다. 그리고는 돌아왔는데, 며칠 뒤 붓 찾아가라는 연락이 왔습니다.

붓을 뜯어보니 붓대가 조금 갈라졌고 각통에도 약간 실금이 나서 새로 고쳤다고 하면서 붓을 넘겨줍니다. 그런데 붓대가 길어졌습니다. 원래의 붓

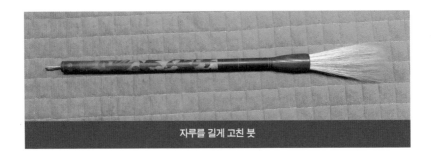

자루를 길게 고친 붓

은 30cm 정도였는데, 여기에다가 고치는 김에 8cm를 더 잘라 붙여서 자루를 38cm짜리로 만든 것입니다. 제가 자루 긴 붓을 좋아한다는 사실을 알고서 이미 쓰던 붓대에 이어붙인 것입니다. 물론 붓대 속으로 심을 넣어서 단단하게 했습니다. 위의 사진에서 무늬 없는 부분이 이번에 고치면서 이어붙인 부분입니다.

이와 같이 자신이 선택한 붓을 언제든지 고칠 수 있고, 자기 마음에 들 때까지 쓸 수 있습니다. 붓장을 곁에 두면 이런 복이 절로 생깁니다. 그리고 이런 붓은 한 번 사면 평생을 쓸 수 있다는 점에서 서예하는 사람에게는 마음까지 편안해집니다.

《 스 승 계 보 문 제 》

유 붓장이 이번 중요무형문화재 심사 과정에서 겪은 또 한 가지 심기 불편한 일이 계보 문제였습니다. 이번에 신청한 사람들의 명단 중에는 유 붓장이 계보 상 스승으로 적어낸 분도 같이 신청했기 때문입니다. 단순논리로 얘기하자면 스승과 경쟁하겠다는 말이 되니, 그것이 과연 그래도 되는 일이냐고 조사 나온 분들이 물었다는 것입니다. 말하자면 붓 만드는 사람의 도덕성을 물어본 것인데, 정말로 아픈 질문이 아닐 수 없습니다.

그러나 제가 각궁 때문에 조사를 다녀보니, 이런 질문이 일견 그럴 듯하지만 때로는 의미 없는 질문일 경우가 많다는 것을 알게 되었습니다. 예를 들어 예천 궁장의 경우, 처음에 예천권씨 가문에서 각궁을 만들었는데, 그 동네에 사는 거의 모든 사람들이 각궁을 만들었습니다. 그 동네는 집성촌이어서 거의가 6촌 이내의 사람들이고 이들이 모두 활을 만드는 일에 관여했습니다. 이 상황에서 누군가 문화재로 지정된다면 어떤 일이 벌어질까요? 모든 사람들이 자격이 다 비슷하거나 똑같았는데, 문화재로 누군가 한

명이 지정되는 순간 나머지는 모두 기능이 없는 사람이 되고 마는 겁니다. 실제로 1970년도에 예천궁장이 문화재로 지정될 때 이런 일이 벌어졌습니다. 그리고 이런 것은 꼭 각궁만의 얘기가 아니라 다른 여러 분야에서도 끊임없이 갈등을 일으킨 원인이 되었습니다.

유 붓장의 경우도 이와 다르지 않습니다. 충북 충주가 고향인 유 붓장은 어려서 서울로 올라갔고, 서울의 붓방(예문당, 운담필방)에서 붓 매는 법을 배웠습니다. 인사동에는 붓을 매는 공방이 여러 군데였는데, 유 붓장이 속한 공방에도 직원 10여명이 함께 일을 했습니다. 한 공간에서 주문이 들어오면 붓을 매는 것입니다. 그런 사람들이 10여명이 모여서 10년 20년 같은 공간에서 생활합니다. 당연히 먼저 들어온 사람에게 나중에 들어온 사람이 붓 매는 법을 배우죠. 그리고 붓과 관련된 이런저런 이야기들을 들으면서 생활하는 겁니다.

유 붓장이 자신의 스승으로 적어낸 사람은 그 공방의 대표 책임자였습니다. 이 대표 책임자라는 말은 좀 특별한 사정이 있습니다. 제작과정을 책임지는 사람과 공장을 경영하는 사장이 다를 수 있기 때문입니다. 공방에서 일하는 사람들은 사장이 아니라 대표 책임자로부터 이렇게 만들어라 저렇게 만들어라, 이 붓을 만들어라 저 붓을 만들어라 하는 주문을 받기 마련이고, 또 일이 끝난 후에 술이라도 한 잔 하면 자기네 집안에 내려오는 옛날 붓 만드는 방법이라든지 붓 세계의 뒷이야기들을 듣기 마련입니다. 이런 말들은 말하는 사람도 말하고 나서 잊고, 들은 사람도 듣고 나서 잃어버리는 것과 기억하는 것이 있습니다. 그러니 두 사람을 대질심문 해도 서로 다른 얘기를 할 것입니다. 한 공간에서 생활을 5년, 10년 함께 했다고 할 때 그때의 사승 관계란, 우리가 생각하는 것처럼 도제 관계로 맺어진 그런 관

계가 아닙니다. 그러다보니 문화재청에서 요구하는 방식대로 정리할 때, 그렇게 선뜻 쉽게 정리되지 않는 부분이 있는 것이고, 이것이 왕왕 기술 전수상의 문제점처럼 보이기도 하는 것입니다.

그렇다고 사승 관계가 명확히 정리되지 않는다고 해서 못 배운 것이라고 잘라 말할 수도 없습니다. 기술자들이 한 공간에서 10여년 같이 머물렀다고 할 때 말 한 마디로도 비법을 스스로 깨우치는 경우가 대부분이고, 서당개 3년이면 풍월을 읊는다고, 대부분 보고 듣는 것에서 기술의 반을 배우기 마련입니다. 그리고 그런 기술을 배워서 자기 나름대로 개척해나가는 부분도 있습니다. 그러니 한 개인이 어떤 전통을 잇는다고 할 때 단순히 이어받는 것은 기술이지만, 그 기술을 실제로 옛날 방식대로 적용하느냐 하는 것은 그 사람의 사명감에 딸린 경우가 많습니다. 왜냐하면 현대로 올수록 기술이 발전하면서 붓 만드는 일에도 수많은 새 도구들을 활용할 수 있기 때문입니다. 조각칼로 파던 것을 드릴이나 치과에서 쓰는 절삭기 같은 것을 활용할 수 있거든요. 그렇게 해서 시중에 나온 붓의 결과는 같습니다. 그렇다면 여기서 전통의 문제를 물을 때 당연히 드릴을 썼다고 말할 사람은 없을 것입니다. 결국 전통 기술을 실제로 쓰느냐 안 쓰느냐는 것은 당사자의 신념에 맡길 수밖에 없다는 말입니다. 다만 그런 기술을 구사할 줄 아느냐 하는 것이 확인할 수 있는 마지막 방법이겠지요. 그런 점에서 유 붓장의 신념은 눈물겨울 정도입니다. 그가 겪는 삶의 궁핍은 대부분 그런 고집과 지조로부터 파생한 것들입니다. 삶을 위해서 그런 불편한 것들을 좀 버리라고 주변 사람들이 그렇게 얘기하는데도 유 붓장은 그러지를 못합니다. 저는 이런 분들이 살아있는 전통문화의 화석이라고 봅니다. 그래서 존경하고, 심지어 경배합니다.

한 분야에 몸담다 보면 그 분야에 대한 옛날이야기를 많이 듣습니다. 그러나 그렇게 귀로 들은 것들은 환경이 달라진 지금에는 거추장스러운 것들이 많습니다. 밀을 녹여 바르나 몇 백원짜리 물풀을 바르나 큰 차이가 나지 않는 것을, 군이 불편하게 옛날 방식을 고수한다고 밀을 불에 녹여서 바를 사람이 누가 있겠습니까? 이처럼 지금의 도구나 환경 때문에 하지 않는 것들을, 그런 도구들이 생기기 이전의 분들은 했고, 그런 이야기들이 그 분야에 몸담은 분들의 입을 통해서 전해오는 것입니다.

문제는 그렇게 해도 될 부분이라면 그렇게 해도 되지만, 그렇게 해서는 안 될 부분까지 그렇게 하려는 잔꾀 때문에 생깁니다. 붓털은 짐승의 털을 쓰기 때문에 기름이 있습니다. 그 기름을 빼려면 한지에 펴서 다듬잇돌을 1년간 눌러 놓아야 합니다. 그러나 그보다 더 빠른 방법이 있습니다. 다리미로 다리면 됩니다. 간단하죠. 그리고 그렇게 만든 붓도 쓰는 데 아무런 지장이 없습니다. 그리고 붓을 쓰는 사람들이 그런 것을 구분해가면서 붓을 고르지 않습니다. 다듬잇돌로 눌러서 기름을 뺀다는 사실은, 붓장이들치고 모르는 사람이 거의 없는 방법입니다.

문제는 그런 것을 알면서도 그대로 하는 사람이 없다는 것이죠. 문화재로 지정받으려면 그것을 원칙대로 해야 하는 것 아닌가요? 설령 그렇게 하려고 하면 누구나 그렇게 하는 것처럼 흉내 낼 수 있습니다. 어차피 문화재 조사위원들이 와서 들여다보는 것은 한 나절에 지나지 않습니다. 그러니 다듬잇돌로 눌러놓고서 1년 전에 눌러놓은 거라고 둘러대면 그걸 어찌 믿지 않겠습니까? 이래서 문화재 지정이 어려운 것입니다.

실제로 수많은 공정이 옛 방식을 고집하지 않고 편의대로 바뀌었습니다. 그런 변화의 소용돌이 속에서 옛것을 고집스럽게 지키느라 남들보다

돈도 되지 않는 고생을 하는 사람이 바로 유필무 붓장입니다. 그의 주변에 있는 거의 모든 사람들이 쓸데없는 짓을 한다고 나름대로 애정이 담긴 핀잔을 주곤 합니다. 그런 핀잔에는 두 가지 뜻이 담겨있습니다. 돈도 안 되는 짓을 하느라 고생이 많다는 것과, 안타깝지만 그렇게 하는 것이 당신의 참가치라는 것이죠.

중국 붓의 무자비한 물량공세와 값싼 것만을 찾는 소비자의 요구에 떠밀려 생계가 되지 않는 상황에서도 다듬잇돌로 눌러서 1년 걸려 기름을 빼는 붓장이는 이 세상에서 오직 유필무 한 명일 뿐입니다. 유필무만이 이 무모한 짓을 몇 십 년째 해오는 중입니다. 이것은 자신이 책임져야 할 전통의 무게를 자각한 자가 아니라면 감히 할 수 없는 일이기에, 옆에서 보는 객꾼의 눈에는 거룩해 보이기까지 합니다. 전통이 한 사람의 손에 온전히 달린 우리나라의 운명을 그에게서 봅니다. 이게 왜 이토록 눈물겨운지 모르겠습니다.

사진 : 김명희

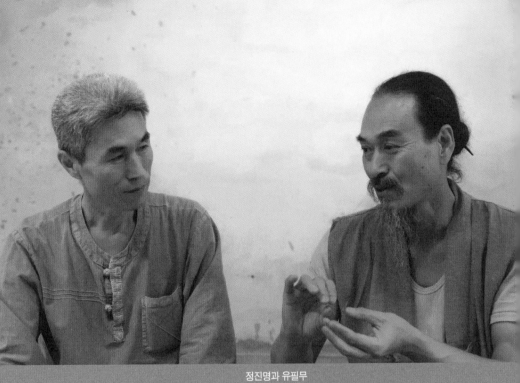

정진명과 유필무

《 유필무에게 듣는 붓 이야기 》

정진명(이하 정) : 2017년 1월 10일, 유필무 씨 공방에서 이야기를 나눕니다. 시작하겠습니다. 전에 얘기하듯이 편하게 말씀하시면 돼요. 서울에서 붓을 배우셨는데, 고향이 여기 충북이라고 그러셨잖아요? 고향하고 집안에 어떤 내력이 있으신지 한번 좀…. 서울에서 가서 그걸 할 때는 생활이 여유롭진 않았을 테고, 그래서 기술 쪽으로 나아가셨을 것 같은데, 그 얘기 좀 해주시죠.

유필무(이하 유) : 제가 나서 자란 곳은 충북 중원군 앙성면 용대리라는 곳인데요. 지역 사람들은 안용댕이라고 해요. 제가 태어낸 동네를.

정 : 안용댕이?

유 : 동네 이름이 한자로 내룡이에요. 안 內자에 용 龍잔데, 그래서 안용댕이. 면소재지를 바깥용댕이. 이렇게 얘기 했어요. (제가) 7남매 중 막내로 났거든요. 어머니가

> 이 글은 녹음해서 글로 옮긴 것이다. 녹취 기록 작업은 정선우와 정다래의 도움을 받았다.

저를 마흔 여섯에 낳으셨어요.

정 : 아버님, 어머님 존함은 어떻게 되시는지?

유 : 아버지는 유, 원자, 형자시구요. 어머니는 이, 어자, 연자. 이어연이고.

정 : 농사지으면서 사신 분들인가요?

유 : 촌에 살았지만 농사는 짓지 않았어요. 그리고 특이하다면, 보통 촌에 사는 사람들 하고는, 지금 와서 생각해보면, 굉장히 다른 생각을 가진 분이셨어요. 촌에 살지만 땅 한 평 소유로 되어 있는 것이 없으셨으니까. 그리고 지론이, 자식들 농사짓게 하지 않는다, 하셨다는 거예요. 내가 어려서 아버지가 돌아가셨기 때문에 형님들에게 들은 얘기에 의하면….

정 : 몇 살 때 (아버님이) 돌아가셨어요?

유 : 열 살 때요.

정 : 일찍 돌아가셨네요.

유 : 69년에 돌아가셨어요.

정 : 그럼 유필무 선생이 60년생이신 거지요?

유 : 그렇죠. 제가 7살에 학교를 들어가서 그때 4학년이었는데요. 양성국민학교를 다녔으니까. 그래서 아버님에 대한 것을 직접 보고 들은 것이 실제 짧지요.

정 : 그럼 시골에서 농사 안 지으면 뭐 하고서?

유 : 아버님 이력은 형님이나 어머니에게서 들은 것이 대부분이거든요. 내가 겪은 것은 적으니까. 아버지는 3형제 중에 막내였다고 하는데요.

정 : 예, 아버님이?

유 : 예.

정 : 할아버님 성함은 기억이 나세요?

유 : 할아버지 성함은, 병 자 영 자. 빛날 炳에 꽃부리 英. (아버님이 어려서) 동
네 서당을 다니셨는데, 주로 어머니가 해주신 말씀인데, 매일 가서 공
부를 했는데 훈장님이 아는 것만 가르쳐 줘서 재미가 없었대요. 전혀
재미를 못 느끼셨대요. 그래가지고, 열여섯에 집을 나서신답니다. 혼자.

정 : 그럼 아버님도 그 동네 출신이신가요?

유 : 아니에요. 잿말이라고 하는 덴데요. 음성군 하고 중원군 하고의 경계
어디께였던 걸로. 그러니까 장호원 쪽에 가까운 그런 지역이었던 거 같
아요. 근데 열여섯에 집을 나선 이유는 선생님을 찾아서 나선 거래요.
무작정 나서신 거 같더라고요. 전국을 다 주유하고도 선생을 만나지 못
했고, 이야기 듣기로는 만주 지역까지 다니셨대요. 3년 만에 집에를 돌
아오셨는데.

정 : 그럼 16세에 집을 나셨으면 그 때가 몇 년도쯤일까요?

유 : 아버님이 몇 년 생인지를 내가 지금 기억을 못해요. 따져봐야 하는데,
돌아가셨을 때가 환갑 진갑 지나시고 이듬해에 돌아가신 걸로 기억하
고 있거든요. 그러니까 69년에 63,4세였다고 보면 1903년생이나 이런
정도 되겠죠?

정 : 그럼 20, 30년대, 일제강점기 이야기네요?

유 : 그러셨겠죠.

정 : 알겠습니다. 3년 만에 돌아왔으면 열아홉이 되는 거지요?

유 : 예. 열아홉에 돌아오셨는데 책을 한 수레 이상 싣고 집에 오셨다고 하
니까. 당시는 인쇄술이나 이런 것들이 여의치 않아서, 어디서 귀한 책이
있는 집을 만나면 그 집에서 유하면서 아버님이 필사를 했다 그래요.

정 : 그렇지요.

유 : 그렇게 해서 그 자료들을 가지고 독학을 하셨다고 그래요. 의학, 경전, 그 외에 여러 가지 학문을 다룬 그런 책들로 공부를 하셨는데, 어머님 이 저한테 얘기를 해준 것에 의하면, 결혼 하셔서 농사는 짓지 않으셨 어도 동네 위 산속에 절이 있는데, 스님이 공부하다가 탁발 나오게 되 면 제일 먼저 들르는 집이 저희 집이었대요. 근데 대문간에 서가지고 스님이 경문을 하잖아요? 불경을 외잖아요? 사랑채에서 듣고 계시다 가 느닷없이 쫓아나가셔서 호통을 치기도 하시고. 탁발 나온 스님에게 호통을 친 이유가 뭐냐 하면, 경의 어느 어느 부분이 틀렸다.

정 : 경 하고 틀리다?

유 : 예. 틀린 부분을 지적하기 위해서 쫓아 나가셨다고 할 정도니까. 굉장 히 다양한 공부를 하셨던 거 같아요. 또 장호원에서 한약방에서 사셨다 죠. 셋째형님이 아버님의 영향을 가장 많이 받았는데, 거기서 일하면서 한약을 배우셨다고 해요. 결혼 전에요.

정 : 한의원 이름은 기억 안 나세요?

유 : 노승원 약방이었다고 해요. 거기서 오래 하지는 못하셨대요. 우리 외가 쪽으로, 어머니가 전주이씨신데, 지금도 그 쪽에 가면 공덕비도 있고 그래요. 이 참봉 어른이라고, 은자 성자 쓰시는 분이 계셔요. 어머니의 가까운 인척이었는데, 천석꾼이셨다고 그래요. 그 분이 등창인가가 나 서 백방으로 약을 쓰고 그렇게 했는데도 병을 못 고치셨대요. 거기가 어디냐면 강천리라고, 강정말이라고 하는 데예요. 세인께. 거기 남한강 가에 지금은 이제 충주시가 됐죠. 중원군 앙성면 강천리.

정 : 새안께요?

유 : 생깨, 생깨.

정 : 생깨?

유 : 예. 그 동네 이름이 생깨. 남한강갑니다. 그 강을 건너면 바로 강원도에
요. 남한강을 건너면 강원도고, 이쪽은 충북이고 그런 지역인데. 거기
강천국민학교가 있는 동네에 가면 그 참봉 어른의 공덕비가 있어요. 그
분이 어쨌든 아프셨는데, 차도가 없어서 그런다는 이야기를 듣고 인편
으로 약 세 첩을 지어서 보내드렸대요. 근데 그거 드시고 바로 쾌차를
하셔서, 이리 재주 있는 사람을 가까이에 두고 싶어 하던 이 참봉 어른
이 불러들였대요. 그래 그 동네 가서 사시게 된 거죠. 그러니까 독학으
로 의학이 됐든, 할 수 있는 공부는 다 하셨던 거 같아요.

정 : 그러면 서울로 올라가서 붓 만드는 걸 배우게 된 계기는 어떻게?

유 : 아버님 이야기 조금만 더 할게요. 어떻게 생활했는지가 굉장히 중요할
수도 있어서. 6.25가 나기 전까지는 진짜 머슴도 좀 부리고 그랬다니
까, 농사도 좀 있고 그랬던 모양이에요. 근데 전쟁이 터져서 피난을 갈
때 다 잃으셨더라고요. 1.4후퇴 때 피난을 갔는데, 피난길에서 돌아오
고 나니까 (집에) 아무것도 없더래요. 다른 사람들이 차지하고 있고. 그
래서 노은면 가맛골이라는 산동네에 들어가서 사셨대요.

정 : 가맛골은 무슨 면이에요?

유 : 노은면이지 않을까 싶어요. 가맛골이라는 동네가 있대요. 전쟁 이후에
는 아버님이 우체국에 다니셨대요.

정 : 우체국?

유 : 예. 집배원이셨는지 뭐였는지 정확히는 모르지만, 6.25 이후에는 한때
그러기도 하셨다고 하더라구요. 동네 이장도 보시고, 셋째형님이 기억

하시더라구요. 우리 형제 7남매 중에서 국민학교 졸업한 사람이 저하고 저 위의 57년생 형님 한 분하고 두 사람밖에 없어요.

정 : 그럼 딴 분들은?

유 : 최고학력이 국졸인데, 7남매 중에 막내인 저하고, 바로 위에 형 57년생 춘무인데요, 봄 春자에 무성할 茂자 쓰는 형인데. 둘째형도 2학년인가 다니다가 말았고, 넷째 형 같은 경우는 입학조차도 안했다고 하니까. 그리고 셋째형은 그래도 공부를 시킬 생각이 있으셨다고 그러는데, 6학년 때, 앙성국민학교를 다니셨다 그러는데, 퇴학을 당해요.

정 : 왜요?

유 : 이유인즉슨, 학교에서 신발을 잃어먹었는데, 선생님에게 신발 잃어먹었다, 찾아 달라, 이런 이야기를 했는데, 여선생님이 욕을 하면서 아주 나무랐대요. 그래서 형이 너무 화가 났었던 모양이에요. 그 초등학교가 정문하고 후문이 있거든요. 그 다음날 아침에 친구 몇하고 정문, 후문을 막아 버렸대요. 아이들이 그날 공부를 못했대요. 하루를.

정 : 성깔 대단한 분이구만.

유 : 믿거나 말거나 한 얘기지만, 그걸로 인해 아버님이 열심히 교장선생님에게, 선생님들에게 하소연하기 위해 찾아갔는데도 퇴학된 것을 어찌 하지 못했대요. 그래서 상급학교에 진학을 못했어요. 그래도 그 형은 강의록, 그 강의록을 내가 자라면서도 봤어요. 책상 위에 셋째형이 공부했던 강의록이 집에 있었거든요. 강의록 공부를 해서 아마 검정고시를 하셨겠죠. 그 형이 사실상 우리 형제 중에서는 가장 공부를 많이 한 사람이에요. 아버님이 기본적으로 한학과 풍수지리, 별의별 지식을 가지고 계신 분인데. 의학까지, 경전은 물론이고. 셋째형님은 아

버님한테 사서삼경을 다 배우셨어요. 저도 어깨 너머로 배웠는데도 서울 올라갔을 때, 그때 신문은 전부 한자로 썼잖아요? 그때 제가 신문에 나오는 한자를 다 읽었으니까요. 그런데 셋째형님이야! 주식회사 모나미.

정 : 예. 볼펜 만드는?

유 : 예. 그때 난 뚝섬에서 가발공장 완구공장에서 일할 때 그 형은 번듯한 회사 모나미에 다니고 계셨어요. 물론 결혼도 하셨고, 가정을 이룬 상태셨는데. 지척에 번듯한 형, 친형이 있었지만, 몇 차례 도움을 요청한 적이 있었던 적도 있는데, 자립심을 키워 주려고 그랬는지 저한테 굉장히 혹독하게 하셨고, 매몰차게 하셨기 때문에, 지금의 제가 있는지도 모르죠.

정 : 서울로 올라가서 붓 만들게 된….

유 : 간단해요. 7남매 막내이지만 내 바로 위의 형이 저랑 세 살 차이가 나는데, 어려서 병치레를 하면서 학교를 꿇어가지고, 제 1년 선배에요.

정 : 그럼 2년 꿇었네.

유 : 예. 내가 1년 먼저 학교를 들어간 탓도 있죠.

정 : 예.

유 : 제가 양성국민학교 44회인데, 형은 43회에요. 당시 상급학교를 들어가려면 5학년 2학기말에 진학을 할 것인지 말 것인지를 학교에 알려줘야 돼요. 근데 4학년 말이니까 아버님이 돌아가시고 한 6, 7개월 정도 지난 거예요. 서울에 형님들이 나가 사셨고, 어머님은 경제력이 없으신 분이고, 아버님은 평생 땅 한 평 안 사 놓으신 분이고. 어머니 모셔 가려고 형제들이 상의를 했는데 어머니가 끝내 거절하신 거죠. 그 이유는

(아이들이) 국민학교 마칠 때 까지는 내가 여기 살아야 된다. 지금 서울을 가게 되면 얘들 다른 형제들처럼 국민학교도 못 마칠 거 같으니 내가 품을 팔아서라도 얘들을 끼고 있겠다. 그래서 국민학교를 제가 마칠수 있었는데, 바로 위의 형이 5학년 말, 아버님 돌아가신 해 늦가을 이후에 서울로 편지를 맨날 쓰는 걸 내가 봤어요.

정 : 서울 누구한테?

유 : 형들한테요. 나 중학교 어떻게 하느냐. 형이 답장을 아무도 안 해 주더라고. 그래서 그 형도 중학교 진학을 못 했어요. 나는 물어 조차도 안했어요. 아무도 얘기를 안 하는데. 명절 때 1년에 한두 번 보는 형, 동기간이, 내 중학교에 대해서 얘기하는 사람이 아무도 없었어요. 그래서난 졸업식날도 학교 가질 않았어요. 6학년 되면 진학반 무진학반으로 이렇게 나뉘어졌거든요. 반이 세 개였는데, 1반 2반은 진학반이에요. 3

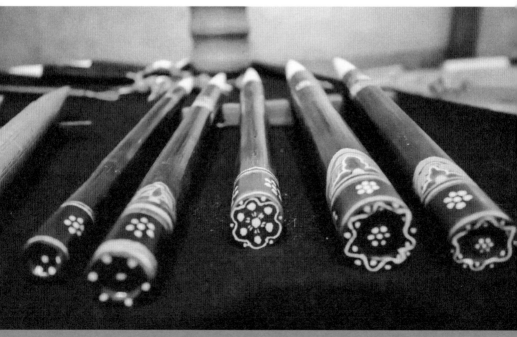

반은 무진학반이에요. 난 네 시간 끝나면, 새로 지은 교사여서 교실이 2 층이었는데, 창밖으로 책보.

정 : 책보로 됐죠. 그 때 전부.

유 : 책보를 창밖으로 던져요. 그리고 뛰는 거에요. 어쨌든 국민학교를 마치고 일주일 있다가 무작정 상경인 거죠. 무작정 상경같이 생각이 들었는데, 둘째형님이 그 때 직장이 국방부에, 출근을 하셨는데

정 : 큰형님이요?

유 : 둘째형님.

정 : 그럼 둘째형님한테 찾아간 거예요?

유 : 둘째형님이 그래도 여러 형제 중에 곁을 줬던 분, 의지할 만 한 형이 둘째형이었는데. 서울을 올라가서 그 형네로 일단 가서 기댔죠. 삼남매를 두고 계셨는데.

정 : 서울로 간다고 그러니까 어머니가 안 말려요?

유 : 어머니도 말릴 수가 없으셨죠. 난 가야 된다. 내가 여기서 뭐하느냐?

정 : 바로 위의 형은 그 때 어떻게 됐어요?

유 : 이미 서울로 올라가서 이런저런 공장들 전전하고 있었고, 기댈만한 사람이 둘째형밖에 없었어요. 그때 삼각지에 국방부가 있었는데, 이태원으로 형님이 살림집을 옮기셔서 제가 주민등록도 이태원에서 만들고. 이태원에 친구가 많은데요, 상당히 많은 시간들을 이태원에서 지냈죠. 둘째 형네가 방 두 칸이었는데 애들 하고 같이, 조카들 하고 같이 며칠 지냈는데, 국방부에 취직시켜준 분이.

정 : 같은 고향 사람?

유 : 예. 고향 사람. 그 양반이 서빙고동에서 구내식당하고 다방을 운영했어

요. 조달본부 내에. 그러니까 조달본부 구내식당에서 일을 했어요. 저의 첫 직장이 된 거죠.

정 : 그럼 거기선 몇 년 일하신 거에요?

유 : 몇 년까지는 아니고요. 나이가 어렸으니까. 그때 열세 살 나인데 식당이 2층에 있었거든요. 근데 식당 이런 데서 썼던 연탄이 중탄이라고 해서, 지금 주로 쓰는 연탄보다 좀 큰 연탄이 있어요.

정 : 예, 맞아요. 큰 연탄 있었지.

유 : 중탄이라 그랬어요. 계단 밑이 연탄광이었는데 그거를 집게로 들어가지고, 1층, 2층 올라가는 그걸 저한테 시켜요. 내가 제일 막내였으니까. 근데 집게로 들어가지고 한 장을 들어 옮길 힘이 없었어요. 제가 완력이 없었어요.

정 : 무겁지! 그게.

유 : 비리비리한 열세 살의 아이가, 기를 쓰고 집게로 들어서 계단으로 올라 2층에 들어 옮길 기운이 없었어요. 어떻게 했느냐면, 종이로 연탄을 감싸서, 신문지로 감싸서 끌어안으면 한 장을 들고 올라갈 수 있어요. 그렇게 옮겼던 기억이 나요.

정 : 왜 이렇게 몸이 약했어요, 그래?

유 : 약했어요.

정 : 막일하기엔 힘든 몸이구만! 그러니까.

유 : 그리고 주방일도 하고 홀 청소도 하고, 요즘 말로 서빙도 하고. 식당 뽀이죠. 야! 꼬마야! 우린 주로 점심만 영업을 하고, 점심 영업은 일반인을 대상으로 기본적으로 하는 거구요. 그건 뭐냐면 업자들, 조달청이 그때 없을 때였거든요. 그러니까 군납과 관련된.

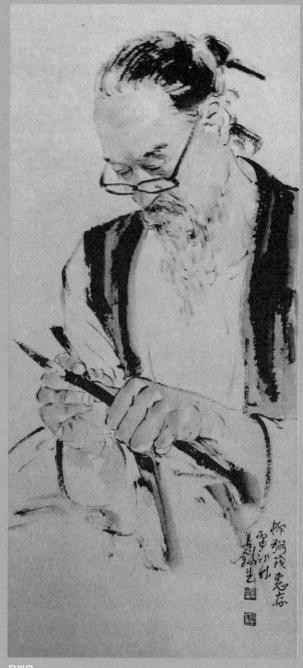

유필무

그림: 강호생 화백

정 : 관계자들이 와서 먹는?

유 : 관계자들이 와서 먹는. 그리고 거기 근무하는, 군속이라 그래야 되나? 군인들, 거기 경계를 하는 헌병들, 이런 병사들이 거기 내무반이 있었 거든요. 그들이 세 끼를 그 식당에서 먹었어요. 그리고 숙직하는 사령, 완장 찬 사령 이런 사람들, 자면서 거기 근무하는 사람들, 그러니까 그 사람들은 직위가 좀 높은 사람들이었고. 그 사람들 해서 제 기억으로는 점심에 많으면 한 이삼백 명?

정 : 꽤 많네.

유 : 이백 명 정도는 월요일부터 토요일까지 먹었고. 그 옆엔 2층에 다방이 또 있었어요. 월급은 주지 않았고 먹여주고 재워주고, 옷은 주인이 사줬 던 거 같아요. 식당 뽀이로 있을 때. 그리고 추석이 다가 왔는데 집에 다 녀오라고, 제 기억으로 한 2천원인가 얼마를 줬던 거 같아요. 그게 처음 사회생활을 시작해가지고 내 수중에 들어온 수입이라 그래야 될까?

정 : 아주 기념비가 될 만한 첫 월급이구만요, 그게?

유 : 서울서 용댕이까지 직행버스는 없었고 완행버스가 있었는데, 제 기억 으로 차비가 삼백 원 대였어요.

정 : 집에 갔다 오라고 차비 준 거네.

유 : 예.

정 : 2천원인지 3천원인지 지금 정확히 기억은 안 나는데 굉장히 큰돈이었 어요. 제게는. 그렇게 명절 쇠러 내려왔는데 엄마 혼자 계셨거든요. 그 안용댕이에. 근데 올라가기가 싫더라구요.

정 : 어린 마음에 뭐!

유 : 올라가기 싫어서 그해 겨울을 집에서 지냈던 거 같아요. 엄마랑. 겨울

을 나고 그 이듬해에 서울을 올라가서 떠돌아 다녔는데, 굶기도 하고, 그러면서 이제 내가 할 일이 뭐가 있을까 헤매고 다닌 거죠.

정 : 거처는?

유 : 처마 밑에서 자고 이랬죠.

정 : 떠돈 거네요? 그냥. 거리를.

유 : 예. 그러니깐 막연했죠. 그런데다가 형들에게 손을 벌려봐야 형들도 근근이 생활을 하는 사람들이라, 자기 가족들이 있고. 나를 돌볼 여력이 없는 상황이라, 소도 뭐 비벼볼 둔덕이 있어야 비벼본다고 그러잖아요? 그나마 곁을 줬던 분이 둘째형님이라, 또 거기 가서 부탁해봐야 거기 식당을 가라고 하든지 뭐 그러겠죠.

정 : 그렇죠. 지난번에 소개해줬던데 거기 가라 그러겠죠?

유 : 예. 거기 가서 일하긴 또 싫고, 지금 기억에 주방장이 되게 혹독하게 하고 욕을 아주 달고 살았어요. 가는 데마다 폭력과 욕은 기본이었거든요 그때. 그게 싫어서 다시 가고 싶은 생각은 없었어요. 근데 마침 모나미를 다니는 셋째 형네가 뚝섬 살았는데, 집 주인이 가발공장을 했어요. 정영산업이라고. 성수동 2가 뚝섬에서. 어쨌든 거기를 셋째 형네가 소개시켜줘서 거기 취직해가지고 뚝섬에서 생활이 시작되죠. 거기는 영세공장이 많았던 지역이니까. 당시에.

정 : 가발은 몇 년 동안 일 하신 거예요?

유 : 햇수로는 3년이 넘어요. 그러니까 열네 살부터 열일곱 되던 해까지 그 지역에 있었으니까.

정 : 가발기술을 배우는 데 몇 년이나 걸려요?

유 : 어차피 그건 분업화 돼 있어서요, 전체 공정을 배울 기회는 안 오고, 사

람 손이 많이 필요한 그런 일이었고, 그게 효자 종목이었어요, 당시에.

정 : 당시는 그랬죠.

유 : 70년대 중반이라고 봐야 되겠죠. 대부분 하청공장이어서 그게 오래 할 일은 아니다, 라는 생각을 늘 가지고 있었죠. 적성에 맞지 않았고. 뭐냐 면, 하청공장들은 선적날짜에 맞추는, 그런 일 때문에 2박3일, 3박4일 잠을 안 재우고 일을 시키기도 했거든요. 일이 없을 때는 몇 달을 놀기 도 해요. 집으로 보내요, 일거리가 없을 때는.

정 : 벼락치기 같은 거구만요, 그러니까.

유 : 그래가지고 일 들어오면 직원들 연락을 해서 다시 모이게 하고. 그랬 던 기억도 나요. 제가 마지막 가발공장에서 일했던 게 뚝섬인데요, 삼 익피아노 옆에 화성산업이라고 있었는데요, 거기는 규모가 좀 있어서, 처음에 일했던 정영산업이라는 데는 규모가 아주 작았거든요. 전체 인 원이 삼십 명에서 오십 명 이런 정도밖에 안 됐는데, 화성산업이라는 데는 2백 명이 넘었어요. 여자 직공만. 근데 거기도 마찬가지였어요. 하 청공장이다 보니까 본청에서 주는 일만 하는 거죠. 직접 일을 따다가 수출을 하고 이러는 회사가 아니고 하청업체였는데, 남자 직원이 사장 포함해서 과장이나 이런 사람들, 남자들은 저 포함해서 일곱 명이었는 데, 여자 직원은 2백 명이 넘었어요. 그런 공장에서 일하다가 정말로 이건 희망이 없다, 스킨 반이라고 해서 제가 일했던 부서는, 고무로 된 얇은 스킨 있잖아요, 피부처럼 만들어 놓은 얇은 고무판에다가, 아주 부드럽고, 그런데다가 제모라고 해서 이렇게 박아요, 털을 박아요. 그 래서 한쪽에 이렇게 코에 의해서 올라온 부분을 깎아요. 바리캉으로. 깎은 다음에 인두를 달궈가지고 지져요. 그러면 안 빠져요. 스킨 반에

서 그거 했어요. 못 두 개에다가 사각으로 된 고무에다가, 얇은 고무판에다가 머리카락을 박아가지고 나한테로 오면 미싱으로 그걸 하거든요. 그러면 한쪽은 길게, 머리카락이 인조모에요. 화학재료로 만든. 그러고 한쪽은 짧게, 이렇게 코에 걸려나온 거니까 전부 U자로 붙어있는 형탠데, 그걸 바리캉으로, 제 기억으론 1센치 이내, 5밀리 요런 정도 올라와 있거든요. 고무판 한쪽으로. 근데 다음 공정으로 넘어가려면 애를 깎아가지고 지져줘야 되는 거예요.

정 : 빠지지 않게.

유 : 예. 제가 주로 한 일은 그거에요. 스킨 반에서 바리캉으로 한쪽으로 깎아서 인두로 지지는. 그 냄새가 아주 고약해요. 불에 달군 인두로 지지면 타야 되거든요.

정 : 머리카락 타는 냄새?

유 : 화학사니까 머리카락이 아니고, 그러니까 몸에 좋았을 리는 없죠. 어쨌든 그 일을 하면서 지겨웠죠. 일 있을 땐 야간작업하고, 또 선적날짜 맞추려고 하는 경우에는 각성제를 먹었어요. 2박3일 잠 안 재우고 일을 하는 그런 혹사도 당하고.

정 : 70년대에 가내수공업에서 흔한 일이었죠, 뭐.

유 : 다들 그렇게 했어요. 공돌이, 공순이로 불리던 그런 시절을 보냈는데, 그야말로 적성에도 맞지 않았고 너무 싫었죠. 지겹기만 하고. 재미도 없었고.

정 : 그런데 어떻게 하다가 붓 쪽으로?

유 : 친척이라고 해야 되죠. 둘째 형수님의 친정동생이 로꾸로 가게를 하고 있었거든요. 선반 형식으로 해서 나무 깎는 걸 로꾸로라고 하는데, 마

포 용강동에서 소파 다리나 계단 핸드레일, 이런 거 나무로 깎고 하는 가게를 하고 있었는데, 용강동에 붓 공방이 하나 있었는데, 거기 나무를 깎아서 공급하는 그런 일을 했어요.

정 : 붓 공방에 나무 깎아서 공급해주는 업자다?

유 : 예. 각통도 깎고 그런 것. 로꾸로. 그래서 그 형이 붓 일을 배우면 어떻겠냐? 할 마음이 있느냐? 지겹기도 하고 희망이 없는 일이어서 솔깃한 마음이 있었죠. 그래 소개를 시켜줘서 가서 보니까 이건 여지껏 해왔던 일들 하고 차원이 달랐던 거죠. 일로 보이더라고. 가만히 생각을 해보니까, 이 일 하면 참 귀한 일 하는 사람으로 세상을 살아갈 수 있겠구나. 이걸 잘 배워서 내가 붓을 맬 수 있게 되면. 그런 생각이 들어서 거기서 일하기 시작했죠. 그때는 먹여주고 재워 주고가 기본이었어요. 대부분 그랬어요.

정 : 용강동. 업체는?

유 : 마포구 용강동 예문당.

정 : 예문당?

유 : 예. 인사동에 필방을 운영하면서 용강동 시민아파트, 강변에 지은 아파트였는데, 거기가 공방, 6층짜리였던 걸로 기억하는데요, 6층 한 동은 공방으로 쓰고, 5층은 예문당 사장님 살림집이었어요. 용강아파트 6층 공방에서 일하고 거기서 자고.

정 : 먹고 숙식?

유 : 예. 작업실이 또 밤에는 숙소가 됐죠. 치우고 이불 펴면 숙소고.

정 : 거기서 몇 년 일 하신 거예요?

유 : 햇수로는 7년, 8년?

정 : 그러면 많이 하신 건데, 지겹진 않으셨어요?

유 : 맨날 도망 다녔죠. 거기도 맨날 잔업, 야근 시키고, 눈뜨면 일하고, 어른들이 늘 하는 얘기는, 눈뜨면 일하고 먹고 돌아앉으면 일하고, 졸릴 때까지 해야 먹고사는 직업이다.

정 : 그럼 도망갔다 다시 오는 거예요? 아니면 붙잡혀 오는 거예요?

유 : 밤일 안하고 도망갔구요. 또 징글징글하면 일주일씩 도망 다녀요. 주머니에 돈 있으면 일주일 친구들하고 여기저기 놀러 다니고, 또 그 일하기 싫어서, 돌아오기 싫어서 노가다도 며칠 해 보고. 하지만 이상하게 다시 돌아오게 되더라고요. 다시 고개 숙이고 와서 '죄송합니다!' 하면 또 일 하게 되고.

정 : 그 무렵에 같이 일하던 분들이 몇 분이나 되셨어요?

유 : 제가 일하던 예문당은 평균 열 명은 넘었구요. 많을 때는 뭐 열다섯, 열여섯.

정 : 그 분들이 한 공간에서 숙식하는 거예요?

유 : 다는 아니구요, 어른들은 다 살림들을 하시니까 출퇴근 하는 분들이 대부분이고.

정 : 숙식하는 분들은 그럼, 비슷한 또래인 거예요?

유 : 또래도 있고, 나이는 많이 먹었지만 홀아비이신 분이나, 가족이 있어도 집이 멀다든지, 이런 분들은 주말부부처럼 쉬는 날, 그때는 한 달에 한두 번 정도 쉬는 거였거든요. 첫째, 셋째 일요일만 쉰다든지.

정 : 그 무렵에는 월급은 어느 정도예요?

유 : 처음에는 월급이 한 오천 원 선이었던 걸로 기억을 해요. 76년, 77년 이때 이야기거든요. 76년에 처음 받았던 기억이 오천 원에 잔업수당

형식으로 해서 일이천 원 정도. 그래서 만원 미만이었는데 몇 해 하다 보니까 이만 원도 되고, 삼만 원도 되고 뭐 이렇게 됐던 걸로 기억이 돼요. 지금은 한 번도 해본 적이 없어요.

정 : 쓰는 거예요?

유 : 쓰는 거죠.

정 : 붓 만드는 생활을 하면서 노는 거라든지, 여가생활은 어떻게, 그런 게 없었어요?

유 : 붓 일을 하면서 당시에는 '죽돌이'라 그랬는데요, 음악다방들이 영등포, 다리 건너 여의도 지나서 영등포 역전, 또는 시장통 주변, 음악다방이 유명한 데가 많았고 종로통에도 음악다방 많았거든요. 그런데 디제이가 LP판 틀어주는 그런 음악다방에 가는 게 취미라고 할까, 밖에 외출하면 으레 음악다방 가는 게 다였어요. 그런 데서 죽치고 앉아있는 거죠. 그래서 죽돌이!

정 : 음악에 조예가 좀 있으셨던 거예요?

유 : 음악이 좋았던 거죠. 좋아하는 음악을 직접 신청해서 듣기도 하고, 그런 부류의 아이들을 통칭해서 당시 죽돌이라고 했어요. 그러니까 해만 떨어지면.

정 : 죽치고 있다 그거죠, 다방에 와가지고?

유 : 예. 죽돌이가 포스가 있습니다. 그때 당시 포스가 괜찮았어요. 유필무 죽돌이 포스가 괜찮았던 거 같아요. 하하.

정 : 음악에 대한 이해나 이런 게 있어야, 그런 게 또.

유 : 그렇죠. 일할 때는 라디오를 틀어놓고 했거든요. FM도 열심히 찾아 들었죠. 그땐 팝송이 주류, 음악방송, 음악프로가 팝송 위주가 많았어요.

당시 박원홍이나 이종환인가요, 그 양반이? 그리고 김기덕이 하는, 김광한이 하는, 이런 음악프로들을 열심히 들었죠.

정 : 그러면 붓 만드는 직장을 옮긴 건 몇 번이나 되세요?

유 : 세 군데, 정확하게는.

정 : 처음에 예문당이었고.

유 : 예문당 사장으로 돼 있는 분이 황혜정 여사였는데요, 여자 분이셨어요. 그분은 기능이 있는 분이 아니고, 돈을 가지고 계신 분이죠.

정 : 물주네요? 그러니까.

유 : 예. 재력이 있으신 분이고. 그리고 기술을 가지고 있는 분은 기술자 대표인데, 그분이 요즘말로 공장장이에요. 그러니깐 제작, 만드는 것은 그분이 책임을 지고. 황혜정 사장은 판매. 붓방 대표가 나중에 한 얘기에 따르면, 동업형식으로 처음에 시작을 했는데 그게 아니어서 내가 틀었다, 그러니까 처음엔 그렇게 시작했는지 모르나, 나중에 자본 가진 사람에게 기술 가진 사람이 좀, 불리한 상황이 대부분 됐거든요. 그런 사례였던 거 같아요. 처음엔 잘 몰랐는데 제가 들어가서 2년인가 3년 지나고 그 양반이 독립을 해 버렸거든요.

정 : 황 여사로부터?

유 : 예. 신림동에서 운담필방이라고, 가게 없이 공방만, 붓 공방만 운영을 했는데, 그때 자기 마음에 드는 사람을 빼갔어요. 그러니까 독립을 하면서. 근데 나는 가자 소리를 안하더라구요. '아, 내가 기술이 없나보다.' 아니면 '내가 자기 마음에 별로 안 드는 모양이다.' 이런 생각을 어린 마음에 혼자 해봤던 적도 있는데, 어쨌든 예문당에 계속 남아 있을 수밖에 없었어요. 다른 직장을 알아볼 생각조차 안 했던 거죠.

정 : 대표라는 분이 독립하면서, 말하자면 둘로 분리가 된 거네요? 직공들이.

유 : 예. 그래도 예문당은 일단 가게가 있으니까, 인사동 주변에.

정 : 열 몇 명이라고 그랬잖아요. 직원이?

유 : 적을 때는 일곱 명으로 줄기도 하고.

정 : 일정한 건 아니고.

유 : 예. 다섯 명으로 줄을 때도 있어요.

정 : 그럼 몇 명이 빠져나갔어요, 그쪽으로?

유 : 반 정도는 빠져나갔다고. 이렇게.

정 : 그럼 반은 남아서 그 전 방식대로 계속 만드는 거구요.

유 : 근데 제작방식이 뭐 중요한 것은 아닐 수도 있는데요, 제가 배운 것 자체가 전통적인 제작법이 아닌 걸 알아요. 그때는 몰랐죠. 다들 그렇게 하는 건 줄 알았는데, 그 붓방 대표가 일을 배운 것은, 물론 전통으로 배웠습니다. 전통적인 방법으로, 제가 알기로는. 근데 그 전통적인 방법이라는 것이 계속 개량, 시대에 따라서.

정 : 편리함을 따라서 계속 변하게 되지요.

유 : 예. 계속 변천을 거듭하는데 대부분 그걸 전통이라고, 우리 아버지도 이렇게 했으니까, 라는 말씀들을 하거든요. 근데 지금 결과론, 지금쯤이니까 할 수 있는 이야기인데, 그 당시엔 그런 개념조차도 없이 그냥 하라는 대로, 가르쳐주는 대로 작업을 할 수밖에 없었고. 이 부분에 대해서 제가 이렇게 할 수 있는 얘기는, 일본의 붓 제작하는 방법과 한국의 전통적인 붓 제작 방법들, 기법들, 제작과정들을 보면, 일본의 제작공정과 한국의 제작공정을 접목한, 예문당에서 당시 만들었던 붓들이 그런 방식이에요.

정 : 접목이 된 방식이었다?

유 : 예. 일본의 어떤 제작기법, 그런 것들을 접목해서. 그래서 예문당이 한때
는 굉장히 잘 나갔는지도 몰라요. 그게 먹히던 시절이었던 거 같아요.

정 : 제작기법 얘기 나오니까 드는 생각인데, 우아기라는 말을 쓰던데, 이건
일본말이거든요.

유 : 우리는 공방에서 작업할 때 주로 우아기라는 말을 썼어요. 의채라는
말도 있었는데….

정 : 의, 뭐요?

유 : 의채.

정 : 의채?

유 : 의채라고도 가끔 쓰는 사람이 있었는데, 뭔 뜻인지는 잘 모르겠어요.
위채, 의채, 우채… 이런 식이었어요. 발음이 조금씩 달라서. 근데 공방
에서는 이런 말보다 우아기라고 하는 게 보통이었어요. 의채는 저도 몇
번 들은 기억만 어렴풋이 있고, 대부분 우아기라고 했어요. 이게 일본
말인 거죠?

정 : 아, 네.

유 : 공방에서 쓰는 말 중에 일본말이 꽤 있었어요. 옛날에는 기술용어가
다 일본어였잖아요.

정 : 네. 기법에 대해서는 조금 있다가 다시 한 번 얘기하구요, 그래서 예문
당에서….

유 : 예문당에서 계속 일을 하다가, 예문당이 살림집이랑 공방을, 아파트에
서 합정동으로 이사를 가게 돼요. 그 1층이 살림집이었고, 거기도 2층
이 작업실이었어요. 그래서 많이 축소가 됐고 장사가, 시장 환경이 좀

바뀌었던 걸로 기억을 하는데요. 84년, 84년에서 85년쯤으로 기억이 되는데요, 저는 최고 기술자는 아니었지만 숙련된 기능공이라고 그래야 될까?

정 : 84년이 몇 년차였죠? 붓에 발을 들인지?

유 : 약 8년? 만 7년 이런 정도 됐을 땐데, 제가 처를 만나서 막 살림을 시작했던 시절이에요. 살림집을 구로공단 주변 가리봉동에다가 마련해놓고 합정동으로 출퇴근을 하던 시절이거든요. 84년 얘기에요. 그때 사실은 해고를 당한 거예요. 그 이유가 뭐였냐면, 우리 이제 그만 만들 거다, 그러면서 그때 책임자로 있었던 분이 주신권이라는 분이었는데, 그 분이 통보를 했어요. 사장이 안 한다고 하니까 인제 그만 나와라. 이력서를 받고 취직을 한 것이 아니기 때문에 그냥 구두로 통보하면 그만 두는 그런 시절이었는데요. 해고예요. 그렇다고 퇴직금이 있는 것도 아니고. 자기들 붓 안 만들겠다는데, 아야 소리도 못하고 그만두게 되었어요. 나중에 알고 보니까 배짱 맞는 몇 사람만, 축소를 해서 서너 명이 일을 하는 그런 시스템으로 끌고 나갔더라구요. 그러다가 나중엔 결국 주인이 기술을 안 가지고 있기 때문에 흐지부지됐고, 예문당이라는 그 필방도 그냥 사라지게 된 걸로 제가 기억을 합니다.

정 : 그럼 그 후에는 어떻게?

유 : 가리봉동에서 살림을 시작해서, 처가 당시 도림동에 있었거든요. 해고될 때가 신길동이었어요. 이제 붓 일을 다시 하겠다, 라는 생각이 안 들더라구요. 그래가지고 그냥 며칠 놀면서 궁리를 했는데 고향 형이 당시 그 주변에 살았는데, 그 형이 부천의 대신산업이라는 도살장을 다녔는데, 그 형 말이 새벽에 출근해서 늦어도 열두시 이전에 퇴근해서 오후

에 시간이 많다. 그 일이. 자기는 그 일을 하는데 수입도 적지 않다. 그 래서 거의 첫 전철을 타고 출퇴근을 했는데, 그게 좀 힘들긴 했지만 힘 든 건 거기 아니었어요. 오래 지속은 못했는데 거길 다녔어요. 붓 일은 그야말로 그때는 환멸을 느꼈다고 할까, 그런 게 있었어요.

정 : 기술에 대한 환멸은 아닐 테고, 그 과정에서 벌어지는 사람들의?

유 : 예. 사람들도 그렇고, '야 이렇게 참 냉혹하구나!'서부터. 근데 정말로 마 음의 상처를 받은 거는 공장을 그만 둔다고, 더 이상 만들지 않겠다고.

정 : 속인 것?

유 : 날 속였다는 배신감이 컸어요. 사정상 우리가 이렇게 축소를 해서 꾸 려나가야 될 상황이다, 이런 식으로 사정 얘기를 했더라면 그래도 동의 했을 거거든요. 난 그런 주의니까. 근데 그게 아니고 자기들 편리하게 그냥 해버리고. 나중에 확인해보니까 공장은 계속 하고 있다고.

정 : 그때 그쪽으로 합류하지 못한 사람들이 또 몇 명 있을 거 아니에요?

유 : 다들 흩어졌죠.

정 : 그 도살장에서는 그럼 몇 년 일하신 거예요?

유 : 오래 할 수 없었던 게, 힘들어서 오래 하지 못한 게 아니라, 제가 하는 일이 뭐였느냐 하면 껍질을 벗기는거든요? 반자동이에요. 하루에 적게 는 7백두에서 많게는 천 2백두 정도 껍질이 떨어져요. 껍질이 모이는 데, 털이 붙어있는 상태에서 껍질 쪽만 이렇게 벗겨내는데요, 그게 떨 어지면 그걸 수레에 옮겨 담아서 이쪽에 와가지고 염장을 하는 거예요.

정 : 가죽이나 뭐 이런 것 쓸려고.

유 : 그렇죠. 돈피. 그러니깐 피혁으로 만들기 위해서 그걸 옮겨오면 기계, 반자동식으로 껍질을 벗겨내는데 거기에 부분적으로 살이 붙어 있고

사진 : 김명희

이럴 수도 있잖아요? 그럼 그것들을 한 장 한 장 펴서 고기 같은 붙어 있는 부분들을 떼 내고 기름을 빼내요. 가죽에 붙어있는 기름을 빼내 그 기름을 모아 두면 화장품 회사, 비누공장 이런 데서 가져가거든요. 그 기름을 빼, 기름과 가죽을 분리해서, 최대한 분리해서 한 쪽에 염장을 해가면서, 소금 뿌려가면서 켜켜이 쌓아요. 냄새는 많이 나진 않았는데, 문제는 뭐냐 하면 기름독이라는 게 있어요. 제일 먼저 사타구니에 기름독이 올라요.

정 : 기름독이라는 게 있어요?

유 : 예. 기름독이 올라가지고 가렵기 시작하면서 도돌도돌 돌출이 되는 거죠. 종아리, 발목, 팔목 매일 열심히 씻고, 비누공장 같은 데서도 비누를 가져오니까, 빨랫비누서부터 비누도 많이 늘 쌓여있고, 늘 열심히 닦죠. 그런데도 기름독이 올라요. 어느 정도까지 버틸 수 있으면, 오래 하는 사람들은 버틸 수 있는 사람들이 하는 거고, 저 같은 경우에는 3개월인가 하고 나니까 더 이상 못 하겠더라고요.

정 : 체질하고도 연관이 있겠지요? 그게.

유 : 기름독이 저는 굉장히 심하게 번져 약도 발라보고 별 방법들을 다 써봤는데.

정 : 가려운 건가요?

유 : 가려우면서 계속 막 오돌토돌, 땀띠가 심한 것보다 더하게, 늘 대단했죠. 그래서 이 일을 더 하고 싶어도 할 수가 없겠구나, 하고 접게 되었는데, 나름 치료를 하면서 지내다가 보니까 마냥 놀 수도 없잖아요. 뭔가를 해야 되는데 붓방 대표 책임자가 생각이 나서 거기를 찾아갔어요. 찾아갔더니 당장 출근해라, 이런 식으로 얘기를 하더라구요.

정 : 그럼 그 쪽은 잘나가고 있었다는 얘기네요?

유 : 가게는 없었지만, 전국을 상대로 물건 만들어서 납품도 하고 주문도
받았어요. 내가 처음에 입문했을 때의 예문당 규모, 공방 규모가.

정 : 그럼 잘 되어 가고 있었다는 얘기네요. 그 쪽에서는.

유 : 운담필방에서 일할 때, 방송이나 이런 거 출연도 많이 하고 그러더라
구요. 거기서도 역시 내가 할 줄 아는 일들의 수준을 대표가 아니까 적
합한 일을 했죠.

정 : 거기선 또 몇 년 더 일을 했어요?

유 : 그렇게 오래 하진 못했어요. 한 2년, 햇수론 3년 정도 했는데, 84, 85
년? 왜 기억이 나냐 하면, 85년쯤이었던 거 같네요. 그때 첫애를 낳거
든요. 큰놈이 85년생이에요.

정 : 딴 데로 또 옮기신 거예요?

유 : 거기서 2년 남짓 있었어요.

정 : 그럼 2년 있다가, 그러면 또 어떻게?

유 : 마포구 상수동에 원봉필방이라고, 정확히 말하면 84년에서 85년 말,
이때까지가 운담필방, 거기서 일을 했고, 86년 아시안게임 때 마포 상
수동에 있었거든요. 86년부터 88년 9월까지, 8월 초에 그만뒀던 걸로
기억하는데.

정 : 원봉필방 사장도 붓 만드시는 분이에요?

유 : 운담필방 대표하고 나이 차이는 두 살인가, 한 살인가 밖에 안 나지만,
운담필방 선생의 선생이에요.

정 : 운담필방 대표의 선생?

유 : 운담필방 대표의 제자예요. 나이 차이도 많지 않고 그래서 그렇긴 하

지만, 비슷한 또래니까. 한두 살 어리고. 하지만 운담필방 대표에게 붓일을 배웠대요. 운담필방 대표는 열 세 살서부터 붓 일을 한 사람이거든요.

정 : 그러면 원봉필방 사장님하고는 몇 년 같이 일하셨어요?

유 : 2년 정도 했어요. 88년 7월 말에서 8월 초였던 걸로 기억하는데요, 그 때 제가 월급생활을 그만 두게 되는 결정적인 일이 있어요. 월급 올려 달라 소리를 한 번도 못하고 세 번째 원봉필방까지 와서 일을 했는데, 주는 대로 받았다는 거죠. 그러니까 얼마 주쇼, 하고 요구 해 본 적도 없고, 월급을 더 올려 달라 소리를 해본 적도 없고, 그렇게 지냈는데 어느 날 퇴근을 하는데 한 아이가, 원봉필방 공장 앞 구멍가게 파라솔에 앉아가지고 퇴근하는 나를 불러 세웠어요.

정 : 애가?

유 : 예. 홍창기라는 앤데, 제가 예문당 그만 두고 운담필방 대표한테 들어 갔잖아요? 거기서 일하는 중에 초보자로, 견습생으로 들어왔던 애예요. 운담에서 그만두고 이쪽 원봉필방에 와서 일을 하고 있어 그 아이와는 그때 헤어졌죠. 근데 거기에 계속 있지는 않고, 몇 군데를 거쳤던 모양이에요. 근데 특이한 게 거기 신림동 지역이라는 데가 서울대생들이 야학도 하고 그래가지고 홍창기라는 아이는 야학을 다니면서 의식이 틔었달까. 80년대에 임금투쟁, 약칭 임투라고 해서 노동자들의 인권이나 이런 목소리들이 막 높아지던 시기였거든요. 대규모, 이를테면 노조가 있는 큰 회사들 이런 쪽에서는 일찍 시작됐지만 영세한 가내수공업이나 이런 쪽은 그런 것들이 제대로 작동이 안 됐거든요. 그래서 그냥 주는 대로 받고 이렇게 생활하는 게 당연한 것으로. 이 아

이는 의식이 깬 아이라 몇 군데를 거치면서 자기 인건비를 굉장히, 자기 나름대로 업 시켜 온 애더라구요. 근데 내가 일하는 원봉필방에 취직하기 위해서 사장과 면접을 했는데, 제가 그때 31만원인가 월급을 받았거든요. 원봉필방에서 난 31만원을 받고 있었는데, 이 아이가 돌고 돌아서 내가 일하는 원봉필방에 취직을 하러 와가지고 사장 하고 면접을 하면서 요구한 월급이 100만원이었어요. 그러니까 사장이 네 선배인 유필무가 얼마 받는 줄 아느냐, 라고 얘기를 하더래요. 그러면서 형 "월급이 그거밖에 안돼요?"라고 나한테 묻더라구요. 그래서 "그렇다, 나는 월급 올려 달라 소리를 한 번도 해본 적이 없다. 물어본 적은 있지만." 술을 한잔 했더라구요. 구멍가게에서 이미 소주 깐 거야, 나름 화가 나서 나한테 따지는 거예요. 선배가 돼서 한 게 뭐가 있느냐, 이거예요. 후배들 생각은 해봤느냐 이거예요. 자기 같은 후발주자들. 아니 생각해본 적 없다. 근데 네 말 듣고 나니까 내가 창피하다. 미안한 생각까지 든다. 한 번도 요구해본 적도 없고 뒤따라오는 사람들 위해서 내가. 나는 참을 수 있어도 뒤따라오는 사람들 생각했다면 참을 수 없었던 부분도 많았을 것인데, 그런 쪽에 대해서 내가 한 번도 생각해 본적이 없으니까 미안하지. 뒤따라오는 사람한테. 그래서 달래서 일단 보냈어요. 미안하다고 하면서. 그러고 보니까 자기가 백만 원을 요구했더니 형 월급이 대체 얼마냐고, 얼마다, 그랬더니 얘가 굉장히 황당해 하는 거지. 그래 나한테 몰아붙인 거죠. 그 얘기를 듣고 집에 왔는데, 버스를 두 번 갈아타고 다녔어요. 살림집이 이태원이었거든요. 이태원에서 상수동을 다니려면 버스를 갈아타야 돼요. 그래서 그때 당시 솔담배 한 갑하고 왕복 버스비 네 번 타는, 시내버스비 하

고 하면 하루 용돈이 천원에서 20원인가 40원인가 남았어. 친구를 만나도 커피 한 잔 살 돈이 없었어요. 그 시절에. 그러니까 하루 내 용돈이 토큰 네 개, 솔담배 한 갑, 이게 다였어요. 그러니까 천원이에요. 그리고 월세 팔만 원 짜리에 살았어요. 월세 팔만 원. 세 식구. 그렇게 궁색하게 살면서도 한 번도 월급 올려 달라 소리를 해 본적이 없는 거예요. 다음날 출근해서, 일주일 후가 월급날이었거든요. 내 기억으로 일주일인가 열흘 후가. "나 그만 둔다, 더 이상 일 못한다"라고 통보를 했고, "월급 받고 그만 둘 거니까 사람 구해라," 이렇게 얘기를 했어요. 그 다음날 출근해서 바로. 그게 직장생활에 끝이 왔다, 라는 자각이었거든요. 더 이상 하면 안 되겠다.

정 : 뭐라 그래요, 사장은?

유 : 일단 조용히 있었어요. 아무 말도 안하고. 가타부타 말도 없고. 그렇게 지냈는데, 월급 받고 그 다음날부터 안 나갔고. 통보 했으니까, 미리. 안 나갔더니 부부가 한 달 매일 교대로 저희 집에를 오더라구요. 음료수 사가지고 오고, 애 먹을 과자 사오고 매일 그랬어요. 그래서 그때 얘기 했어요. 그러면 내 앞날에 대한 비전을 한번 얘기해보라고. 날 위해서 뭘 해 줄 수 있는지. 그렇게 얘기했죠. 전에 받던 월급 그대로 나오는 거예요. 더 해줄 거 없대. 그럼 얘기 끝난 거죠. 난 더 이상 못하겠다. 더 이상 우리 집에 찾아오지 마라! 그러고 끝났어요.

정 : 그래서 어떻게 하신 거예요?

유 : 그게 올림픽이 개최되는, 올림픽이 가을에, 88년이에요. 그래 통보하고서는 창업할 생각은 못하고, 올림픽을 앞두고 있으니까 관광객, 외국인 대상으로 붓을 팔면 어떨까, 장사를 좀 해보면 어떨까. 돈이 없으

니까, 이태원에 친구들이 많으니까 이태원에서 벼루, 먹, 붓, 종이는 빼고. 리어카를 꾸며가지고 좌판을 해볼 생각을 한 거예요. 그래서 리어카를 한 대 사가지고 '와꾸'를 짜요. 뚜껑이 있는, 그게 진열장이지. 이렇게 짜가지고 뚜껑을 열면 이쪽에서 진열하면 되니까. 당시 삼만 원인가를 주고 리어카를 사고 합판 하고 각목 좀 사가지고 뚝딱거려 만들어요. 스프레이로 칠까지 하고, 원봉필방을 갔죠. 인사동의 원봉 필방. 가게를 그만두긴 했어도 다시 일을 할 생각보다는, 올림픽도 있고 하니 장사를 좀 해보려고 한다. 그래서 저축된 돈이 없었으니까. 그때 생각으로는 백만 원까지는 어찌 해보겠다, 이런 생각이 들어서 오십만 원 정도로 일단 물품을 구입을 해요. 붓, 먹, 벼루 몇 개, 연적 뭐 이렇게 해가지고 리어카를 꾸며요. 그 다음날부터 끌고 나가는 거죠. 이태원 제일 번화한 쪽으로. 근데 거기 노점상들이 쭉 있었는데, 일주일도 내가 못 끌고 나갔어요. 그만 둬야 했어요. 바로 접었어요. 와서 막 악다구니를 하고.

정 : 못하게?

유 : 예. 행패를 부리면 내가 버텼을 거예요. 근데 노점 하는 사람들이 인간적으로 와서 하소연을 하더라고. 그래서 못한 거예요.

정 : 근데 업종이 같지 않으면.

유 : 그것과 상관없이. 공간이 없는 건 아닌데, 뭐냐 하면 그 사람들 하는 얘기가 진정성 있게 여겨졌기 때문에 결국 접을 수밖에 없었는데, 곧이곧대로 받아들였다는 얘기죠. 그 사람들 말을…. 내가 이태원에 친구가 백 명도 넘거든요. 내가 방위도 거기서 받았고. 이태원에 친구들이 많은데, 직접은 아니지만 친구 형이 이태원에서 클럽을 일곱 개 정

도 하는 그런 친구도 있고. 하여튼 발이 넓은 편이었는데, 거기에서는.
힘으로, 물리적으로 나한테 싸움을 걸어왔다면 제가 그걸 헤쳐 나갈
수가 있었는데, 애 들쳐 업고 노점상 하는 아줌마가 그야말로 진지하
게 얘기해요. 내용이 뭐냐 하면, 그게 핵심인데, 동사무소 하고 또 구
청 하고 약속한 게 있대. 그게 상인회. 노점상 하는 사람끼리 그게 있
어요. 가장 중심이 되는 약속이 뭐냐 하면 자기들이 자정을 한다는 거
예요. 약속을 했대요. 주 내용이 뭐냐 하면, 숫자를 늘리지 않겠다는
거였죠. 교통에 불편을 주거나, 자기들이 얘기하는 거로는 풀이라는
거예요. 내가 들어올 틈이 없다. 이미 약속도 그렇게 했고. 숫자를 이
미 오버하는 거다, 내가 들어오면. 계약서를 본 것은 아니지만, 그 약
속을 어기게 되면, 자기들이 그 약속을 깨게 되면 다 못하게 하는 조
건이 붙어있다고 그러더라구요. 너 하나로 인해 우리 다가 장사를 못
하게 된다는 식으로 설명을 하는 거예요. 아주 진지하게. 내가 못 버
틴, 내가 사람인데. 그냥 우격다짐을 벌인다든지, 힘으로, 물리적으로
한다면, 내가 힘이 약하지도 않고.

정 : 그럼 일주일 만에 그만둔 거예요?

유 : 예. 접었어요. 원봉필방엘 가 다시 반납하고. 리어카는 고물장사 줘 버
리고. 그리고 저는.

정 : 그 다음엔 어떻게 했어요?

유 : 다시 붓을 만들어야겠다는 생각이 든 거죠.

정 : 그래서 필방을 차리시기로 한 거예요?

유 : 그러니깐 붓을 만들어야 되겠는데, 내가 생활하는 단칸방, 거기 서울서
작업한다는 것은 너무 어려우니까, 생각난 게 어머니랑 넷째형님이, 고

향 떠난 지는 오래됐고, 안용댕이를 떠난 지. 음성 감곡에 넷째형님이 지금도 사셔요. 넷째형님이 어머니를 모시고 감곡에 사셨거든요. 어머니가 생존해 계실 때니까. 일단 감곡으로 내려왔죠.

정 : 서울생활 청산하고 감곡으로?

유 : 아니요. 일단 이사 오기 전에 먼저 와서 물어봤지. 형수한테도 물어보고. 그랬더니 감곡 왕장리 매괴여상 앞에 보증금 없이 월세 3만 원짜리 집들이 많았어요. 근데 살림집만 가지고는 안 되잖아요. 일할 공간이 있어야 되잖아? 안 쓰는 공간, 광이 있었는데, 문짝도 없는, 두 세평 될 거예요. 옛날 광으로 쓰던 자리야. 그것을 치우고 쓰기로 하고 내가 문짝을 달면 되니까. 만원 더 달래요. 그래가지고 보증금 없이 월세 4만 원. 일단 계약을 해요. 그리고 이사를 내려와요. 1988년, 잊어먹지도 않아요. 9월 9일 날, 용달차 하나 빌려서, 살림살이가 용달차 반도 안찼어요. 1톤 용달차.

정 : 예, 됐습니다.

유 : 아버님에 대한 평가일 수도 있구요, 결론적으로 아버님을 이해하는 결정적인 표현일 텐데요. 아버지가 공부를 안 가르친 이유는, 당신이 했듯, 공부할 놈은 스스로 알아서, 옛날 사람들 논리로.

정 : 자기 길을 찾아간다?

유 : 예. 그런 쪽의 여지도, 생각이 있으셨던 거 같고. 땅을 갖지 않으신 주된 이유, 주변에서 많이 권유도 하고, 현금도 있으셨던 거 같아요. 주변에서 땅 몇 마지기, 논이 나왔다, 사라고 권했던 분들이 계셨다고 그러는데, 그걸 "난 자식들을 농사꾼으로 만들고 싶지 않다"라는 말로 거절하셨다고 하거든요. 그러니깐 바라셨던 거는 촌에서 농사지으면서 사

는 자식들을 원치 않으셨고, 공부를 안 시킨 건 그런 주관이 있으셨던
거 같아요.

정 : 제가 지난번에 들었던 얘기 중에서 제일 중요한 게, 유 선생님이 전통
을 찾아서 가게 된 계기가 북방정책으로 중국과 교류를 하면서 국내
붓 업계가 몰락을 하게 되는, 그런 계기잖아요? 그게 중요하거든요. 그
걸 좀 자세히 하고, 그 앞에 음성으로 이사, 음성이었죠? 음성으로 이사
하게 된 그 사이까지는 짧게 정리하고서 그 얘기를 좀 하죠. 음성으로
이사를 오신 거죠, 일단?

유 : 예. 9월 9일 이사하기로 일정을 잡아놓고, 서울서 준비할 수 있는 것들
은 서울서 준비를 해야 되니까. 우선 연장이 없었으니까. 전혀! 그러니
깐 선생-사제지간을 맺고 내가 붓 일을 배운 사람이 공식적으로는, 형
식적으로라도 없었던 거예요. 그냥 월급 받고 일하고, 이런 관계였지
사제지간으로 일을 한 건 아니란 말이죠. 그러다 보니까 연장 하나 선
생에게 물려받은 것도 없고! 그래서 우선 연장부터 만들어야 됐죠. 만
들거나 맞추거나, 살 수 있는 건 사고. 칼이라든지 이런 것들은 동대문
시장 뒤쪽에 연장 취급하는 그런 가게들, 또는 철공소들이 있었는데,
거기서 치죽칼, 호비칼, 그 외 가위, 이런 필요한 연장들을 구할 수 있는
것은 구하고, 또 구해지지 않는 것은 직접 주문을 해서 맞추기도 하고,
나름 준비를 했죠. 털도 자본이 많은 상황이 아니어서 최소한의 털을
샀던 거 같아요. 그러니까 아주 좋은 털을 살 순 없었고, 그저 중급, 하
급의 털 몇 킬로와, 털이라고 하는 건 양털이 주입니다. 그때는 그런 것
을 취급하고 공급해 주는 사람들이 서울에 몇몇 있었어요. 그런 곳에서
최소한의 붓을 매기 위한 준비들을 해서 이삿짐을 싸서 내려오죠. 무턱

대고 내려와 가지고 촉을 먼저 만들었죠. 초가리라고 하는데, 가죽 있는 털로 촉을 만들고 나니까 대나무를 구입하지 못한 거예요. 근데 돈이 또 없어요. 목돈이 어느 정도 있어야 되는데. 당시에는 대나무도 공급을 해주는 사람들이 있었어요. 전화로 필요한 양을 보내달라고 하고 입금시켜주면 보내주는. 그런 일을 하는 사람들이 있었기 때문에. 그래 동기간한테, 당시 이십만 원으로 기억을 하는데요, 이십만 원어치 대나무를 사요. 돈을 빌려서.

정 : 음성에 와서 그렇게 해서 만들면 이걸 파는 게 문제잖아요? 어떤 경로를 통해서….

유 : 그렇죠. 일단 처음에 한 이백 자루의 붓을 맸는데, 요것을 각 필방이나 이런 곳에다가 일단 홍보를 해야 하니까 샘플을 돌릴 생각을 했죠. 그래서 가방에다가 백여 자루인가 이백여 자루를 포장을 해가지고 서울에 올라와서 여관을 잡아요. 처음에 올라간 곳은 남산. 남산은 제게는 굉장히 익숙한 곳이었거든요. 십대 때부터 남산을 수백 번 오르내렸는데. 남산에 올라가서 서울시내, 특히 필방들이 많이 몰려있는 인사동쪽 방향을 보고 내려다보면서 다짐을 해요. 일부러 여관을 잡은 것도 그래서예요. 동기간들도 있고 친구네도 있지만 다 찾아갈 생각을 안 하고 여관부터 잡아놓고 남산에 올라가서 마음으로 다짐을 한 다음에.

정 : 무슨 여관인지 기억 안 나세요?

유 : 여관 기억은 안 나요. 하여튼 그 다음날부터 각 필방, 인사동에 있는, 쓱 들어가서 내가 아는 사람이 공급을 한다든지, 내가 아는 사람의 붓이 눈에 띄면 그냥 인사만 하고 나왔던 거 같아요. 거래하고 싶지 않았던 거예요. 밥그릇 싸움하는 것이 될 거 같아서. 제 나름대로 도의라고

생각했어요.

정 : 상도라고 할 수 있는 거죠.

유 : 후발주자이긴 하지만, 이미 앞서간 사람들이 보면 내 나름의 도의는, 상도의는 지켜야 되겠다.

정 : 그럼 붓을 보면 알 수가 있는 거예요?

유 : 대략 감이 있거든요. 그래서 모르는 사람이, 모르는 붓들만 진열이 돼 있는 집 같으면 자신 있게 이야기하고, 내가 얼마 얼마에 붓을 공급해 줄 수 있다, 라든지 이런 식으로. 전화도 없었어요. 안집 전화, 감곡의 안집 전화를 명함에 박아가지고 돌리고 다녔어요. 근데 다행인지 불행인지, 인사동의 유명 필방이라고 하는 곳들은 내가 파고들어갈 틈이 별로 없더라구요. 이미 내가 알 만한 사람의 거래처고, 그래서 그런 쪽과 굳이 경쟁하고 싶지 않아 그런 집을 빼다 보니까. 옛날엔 지업사, 지물포로 시작한 사람들은 붓에 대해 잘 몰라요.

정 : 이것저것 다 취급하니까.

유 : 예. 종이 위주로 취급하는 집들, 그런 집들은 A급 거래처라기보다는 사실은 B급으로 분류된 거래천데, 필방의 정통성에서는 조금 벗어난 집들일 수도 있죠. 어쨌든 나름대로의 정서가 있었는데, 그런 집들이 오히려 저는 편하더라구요. 그런 집들에서 연락이 와요.

정 : 좋은 붓보다는 그냥 쉽게, 싸게 팔 수 있는?

유 : 그리고 일거리라는 게, 시간이 촉박한 일거리, 또는 만들어 봐야 별로 마진이 크지 않은 재미가 별로 없는 일거리도 있어요. 가리지 않고 했죠. 그야말로 허구한 날 밤을 새웠죠. 주문해 주는 것만으로도, 그렇게 몇 달 있었는데, 전에 세 군데에서 일을 했잖아요? 그때 알았던 사람들

중에 연락이 오는 사람들이 있었어요. 찾아오고. 그래가지고 그 사람들을 데리고 일을 하게 된 거죠.

정 : 음성으로 불러 내린 거예요?

유 : 예. 서너 명 이렇게 앉아서 일을 하니까 생산량이 많죠. 인사동 한두 군데에, 또는 서너 군데 지업사나 이런데 공급하는 것보다 훨씬 더 많은 양이 만들어지니까, 각 지방도시에 산재해 있는 필방, 그래서 그때 세운 계획이 각 도시마다 두 군데도 아니고 한 군데씩만 거래처를 가져야 되겠다. 그래가지고 지방, 그땐 차도 없어서 대중교통을 이용할 땐데, 돌아다니면서 한 군데씩 거래처를 만들어요. 전라도 광주, 이를테면 붓의 메카라고 당시에 그랬는데, 진다리필방 같은데 납품을 하고. 대구에 한 군데, 대전에 한 군데, 광주에는 두 군데, 나중에는 세 군데까지 했어요. 그러다가 보니까 잘 돌아갔죠. 93년에 내가 청주로 나오거든요.

정 : 몇 년 만에 청주로 나오시는 거죠?

유 : 햇수로 5년 만에.

정 : 5년. 그러니까 거기서 같이 일하던 친구들 다 데리고 나오시는 건가요?

유 : 아니에요. 청주로 나온 계기가 있어요. 일하던 사람들 중에 주축인 성진이라는 아이가 있었는데 나보단 후배예요. 그 아이는 황모붓 매는 일을 예문당에서 했었는데, 나는 주로 털만 만졌어요. 대를 맞춰본 적이 없어요. 붓 공방 세 군데 옮기면서 일을 했지만, 전 과정을 다 할 수 없게 주인들이 분업화시켜서 부분작업 위주로 시켰거든요. 그래서 대 맞추는 애는 계속 몇 년이고 대만 맞추고. 이를테면 저 같은 경우는 털을 정모하고, 선별하고, 그런 촉알까지 만드는 그 과정에 계속 십년 넘게 일을 했던 거죠. 창업을 제가 망설였던 이유는, 전 과정을 다 해본 적이

없기 때문에. 물론 알죠, 봤으니까. 알고는 있었지만 붓(의 전 과정)은 그
때 모르겠더라구요. 그래서 두려움이 창업하기 전에도 있었어요. 잘 알
지 못하는, 전 과정을 해 본적도 없고, 그래서 섣불리 창업하기가 어려
운 상황이었지만, 창업을 안 할 수도 없는 상황이었죠. 그때 당시 재료
를 많이 확보하게 돼요. 전국에 도매를 내면서 실질적으로 수중에 쥔
돈은 별로 없었는데, 원자재가 많이 축적되고, 비축되는 그런 시기였어
요. 그 이유는 뭐냐 하면, 내가 늘 얘기 하는데, 세 번을 깎거든요? 유통
구조가 그래요. 주문하면서 한번 깎고, 주문자 생산방식이거든요. OEM
방식이라고 그러죠. 대부분 주문자 생산 방식인데, 주문을 하면서 많이
붓을 쓸 거니까, 붓을 많이 파는 집이니까 공장도 가격을 일단 정상가
에서 내가 받아야 될 가격에서 깎아요. 주문하면서. 한번 깎이고 붓을
가져가면 물건 가지고 하자나 뭐 이런.

정 : 타박을 하면서 깎고?

유 : 타박하면서 한번 깎고 결제방법을 가지고 깎아요. 그래서 세 번 깎이
는 게 기본이었어요. 당시는 가계수표가 유통되던 시절이었고, 가게 하
는 사람들은 누구나 가계수표를 쓸 수 있었구요, 한도가 5백만원, 기간
으론 6개월, 약속어음과 같은 형식이죠. 근데 보통 6개월짜리 5백만 원
짜리를 주게 되면 선이자 떼고 깡이라는 걸 하게 돼요, 현금으로 만들
어 쓰려면. 선이자 4프로, 4부죠. 4부의 선이자 떼서 6개월 하면 상당히
많은 부분이 까져 나가요. 깎여나가는 거예요. 그래서 공공연히 거래선
에서 그걸 가지고 협상을 해요. 외상, 현금, 가계수표, 세 가지 놓고 택
일하라는 거래처가 많았어요. 외상은 받아야 될 돈인데, 몇 년이 지나
도 이자 한 푼 안 늘어요. 그리고 가계수표는 어차피 깡을 해야 되기 때

문에 깎이는 거거든요, 내가 받아야 될 액수에서 깎이는 거거든요. 그래서 현금을 잡으면, 현금이니까 또 몇 퍼센트, 전체 액수에서 몇 퍼센트 깎자 이런 식으로 나오고. 이도 저도 싫어서 가계수표를 받아서 그 기간만 버티면 온전하게 내가 원하는 액수를 받는 방법이거든요. 다행히도, 털을 공급해주는 오퍼상이라 그러죠, 저기 무역하는 사람들이 국내산이 없는 상태여서 다 그 털을 수입해다가.

정 : 그러면 그게 몇 년도죠?

유 : 89년부터.

정 : 그러면 노태우 정권이 북방정책 해가지고 중국하고 교류를 한 이훈가요?

유 : 중국하고 수교가 이루어진 것은 93년이에요.

정 : 93년, 그럼 그 직전이네요.

유 : 예. 그래서 삼국을 통해서 왔어요. 주로 수입되는 중국 털들이 홍콩에서 들어왔어요, 그 시절에.

정 : 우회해서 들어온 거구나, 직접 들어온 게 아니고.

유 : 예. 어쨌든 그 재료상에서 받아췄어요. 재료를 공급해주는 사람들이 그 가계수표를 받아췄고, 나중에는 가계수표를 일부러 날짜가 되기도 전에 거래처, 그러니깐 재료상이 일부러 엿 먹이려고 그랬던 거 같아요, 돌렸어요. 은행에 갖다 넣으면 돈이 나오거든요. 그걸 발행한 사람에게 바로 압력이 가죠.

정 : 그 사람들도 머리 좋은 거네 뭐.

유 : 자꾸 그걸 받으니까 부담이 됐던 거 같아요. 그래서 한번 엿을 먹이겠다는 생각을 했던 거 같아요. 그게 형사범이 되어버리니까.

정 : 그러니까 은행 측에서 집행을 하니까 꼼짝없이 줘
　　야 되는 거죠.

유 : 빼도 박도 못해요, 발행한 사람은. 그런 일까지 생
　　기기도 했는데, 내가 받다가 털 공급해주는 사람
　　에게 줬던 가계수표가 그런 식의 일이 있고 난 다
　　음부터 가계수표 받는 게 되게 껄끄러워지기도 하
　　고, 그랬던 기억이 있어요. 근데 92년에 우루과이
　　라운드가 타결이 되고, 제가 정확하게 기억하는
　　건, 우루과이 라운드부터예요. 그때는 나름 세상이
　　보였거든요. 읽을 수 있었거든요. 앞으로 어떤 예
　　견도 할 수 있었고, 앞날을 내다볼 수도 있었고. 그
　　러니까 촉이 이렇게 살아있었다는 표현을 내 나름
　　하는데, 92년에 우루과이 라운드 타결되면서 앞날
　　이 예견됐던 게, 언론에서는 늘 했던 얘기예요. 중
　　국 하고 곧 교류가, 수교가 이루어진다. 사회주의
　　국가지만.

정 : 한중수교?

유 : 예. 수교가 이루어진다, 그러더니 93년에 한중수교 이뤄졌잖아요.

정 : 92년 우루과이 라운드고. 93년 한중수교고요.

유 : 예. 93년에 한중수교. 정확히 내가 기억해요.

정 : 이게 붓 시장을 완전히 판도를 흔들어 놓는 일이죠?

유 : 그렇습니다. 제 인생에서도 결정적인 전환점이기 때문에 제가 정확히
　　기억을 하는데요, 그 무렵에 운담필방에서, (우리)집에서 일하고 있던

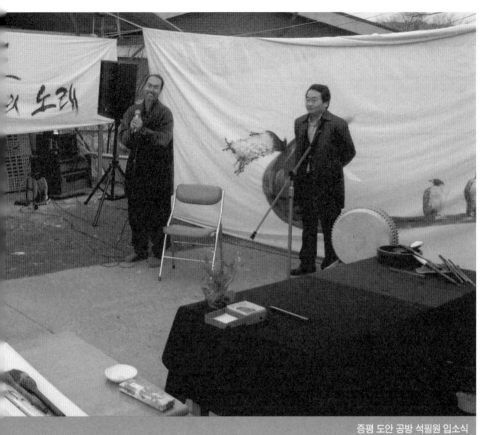

애를 빼가요.

정 : 유필무 선생 집에서 일하고 있던 직원을 빼간다?

유 : 예. 그게 결정적인 계기가 된.

정 : 아까 음성에서 청주로 나올 때 누구 얘기 했잖아요?

유 : 예. 성진이란, 오씨라고.

정 : 성진이란 친구를 데리고 청주로 나와서?

유 : 아니에요. 나오게 된 결정적인 계기가 된 거죠. 시기적절하게.

정 : 그러니까 그 친구를 빼간 거예요?

유 : 예. (그때) 한편으로는 그 대표가 원망스럽기도 했었는데, 시간이 많이
　　지나면서는 원망할 일이 아니었던 거 같아요. 그걸 난 순리처럼, 운명
　　적으로 받아들이는…. 물론 계획이 있었죠. 당시 일하는.

정 : 그럼 청주로 혼자 나온 거예요?

유 : 홀로 돼가지고 인사동으로 갈 것이냐, 가게를 열어야 되겠다는 생각을
　　하게 된 거 같아요. 중국 물건이 쏟아져 들어오면, 거래처가 다 없어지
　　게 될 게 눈에 뻔히 보였었던 상황이라.

정 : 중간상인들이 휘젓고 다닐 거니까.

유 : 그러면 내가 간판을 거는 일이 그걸 헤쳐 나갈 수 있는 길이었거든요.
　　그래서 인사동을 알아봤더니 권리금하고 해서 내게 너무 부담스럽고
　　너무 어렵게 여겨졌어요. 그러니까 수중에 현금은 별로 없고 재료는 많
　　이 돼 있고 외상값이 깔려 있는, 그때 외상 깔아놓은 데가 많았었는데,
　　외상을 다 회수해도 당시 최소 5천에서 맥시멈 1억 정도가 필요했는
　　데, 나는 현금화할 수 있는 게 5천에 미치지 못했어요. 재료까지 다 하
　　면 물론 억대의 재산이지만 재료를 되팔 생각은 반푼어치도 없었으니
　　까. 재료를 현금화하려면 내가 붓을 만드는 방법 이외에는 없었으니까.
　　어쨌든 일하고 있던 그 친구랑 해가지고 나름대로 작업에 대한 계획이
　　있었는데 운담 대표가 인사동에 필방을 내면서 일하고 있던 녀석을 빼
　　간단 말이에요.

정 : 인원이 부족하니까 연락을 해서?

유 : 필요한 아이니까. 제안하기를, 인사동 필방 사람들이 낙찰계 같은 것도
　　하고 그랬는데 언제 목돈 만들겠느냐, 인사동 와서 나랑 같이 있으면
　　낙찰계를 받게 해주고, 그래서 서울에다가 전세거리도 만들고 이렇게

할 수 있으니까, 애들에게 희망을 주면서 회유했겠죠.

정 : 그래서 그 사람들이 떠나면서 청주로 나오고.

유 : 혼자 남게 돼가지고 인사동을 타진해보다가 안 되겠어서, 무리할 필요는 또 없거든요. 도박을 할 순 없고. 내가 충청도 사람이니까 충북의 중심지인 청주를 일단 가야되겠구나, 이런 생각을 한 거죠. 청주에 거래처가 한 군데 있었어요. 중앙표구사라고. 중앙시장 근처 그 표구사에서 붓들을 놓고 팔았는데, 거기 내가 납품을 했었어요. 몇 번 와본 적은 있었지만 청주에 대해 내가 알지 못했고. 아는 사람도 한 명도 없고.

정 : 그래서 어디로 정리를?

유 : 중앙공원, 그때 문화가 중앙공원을 중심으로 이루어졌거든요.

정 : 그렇죠. 필방들이 그 근처에 많이 퍼져 있죠.

유 : 문화원이 중앙공원에 있었고. 천천히 살펴보니까 중앙공원 주변에 있어야 되겠더라구요. 그래서 그쪽을 쭉 알아보니까 주단가게들 있고, 그런 중앙공원 옆에 살림도 할 수 있고, 가게도 할 수 있고, 작업도 할 수 있고, 찾다보니까 있더라구요. 조그만데 2층이야. 전체를 다 나와 있는 게 있더라구요. 2층에선 살림집, 잠을 자고, 1층에서 2층 올라가는 계단 있는데다 가스레인지 하나 놓고 조석 끓여먹고. 아이가 하나 있어 세 식구니까, 2층엔 방이 두 개였고. 앞쪽으로는 가게를 하고 뒤쪽으로 방처럼 꾸며놓은 데가 있어요. 이게 유리만 달면 완전히 독립된 방이 돼요. 작업실로 썼던 곳은 두 평도 안 됐던 거 같아요. 하여튼 궁하면 통한다고 그런 데가 딱 있어서 거기에서 수풀 林자, 제가 버들 柳니까 '유림필방'이라고 간판을 걸어요. 그게 93년이에요.

정 : 유필무 선생이 필무가 본명이신가요?

유 : 예. 그렇게 해서….

정 : 그게 몇 년도죠?

유 : 93년에 청주로 나와서.

정 : 그럼 한중수교 하던 그 해네요.

유 : 그 해예요. 내가 그때 아직은 여지가 있어서 청주에서 붓 한 자루를 못 팔아도 자신감이 아주 넘쳐있었죠. 전국에 거래처가 있었고, 일단 청주에서 판매가 안 되면 내가 도매를 내서 하던 거래처, 내가 할 수 있는 것만 하면 되니까 자신만만했죠.

정 : 그러면 청주에서 몇 년 그걸 하신 거예요?

유 : 2년, 3년 하다 보니까, 소비자들이 가게에 오면 되게 설움을 주더라구요. 붓 쪽에서 유명 브랜드라고 할 수 있는 인사동의 몇몇 유명 필방인 대신당이라든지, 운림필방이라든지, 또는 사거리에 있는 동신당이라든지, 광주 진다리붓이라든지, 이런 필방 이름을 대면서 난 거기 붓만 쓴다는 둥 어깨에 힘주고 목에 힘주는데, 그런 사람들을 만나면 난 내세울 게 아무것도 없는 거예요. 그래서 세상에서 인정해주는 어떤 잣대, 이런 것들을 어떻게 내가 맞출 수 있을까, 아니면 상승시킬 수 있을까, 이런 것을 찬찬히 살펴보니까, 우선 인정하고 싶지는 않았지만 자타가 인정해주는 공모전이라든지, 이런 것들이 눈에 띄더라구요. 94년, 95년 때쯤이었던 거 같은데, 가게에 찾아오는 사람들 중에 공예를 하는 사람들도 있었어요. 도자기를 한다든지 목공예를 한다든지. 그런 사람들 중에 한두 사람이 공예협동조합 얘기를 하더라구요. 공예협동조합에 95년에 가입을 해요. 그리고 드문드문이지

만 그 모임에도 나가보고. 그러면서 각 분야의 공예인들을 알게 되고. 그리고 공모전을 하게 되고. 그래서 96년에 처음 공모전을 나가요. 95년에 공예품경진대회나, 지역에서 하는 충북공예품경진대회 이런 데 출품을 했는데, 큰 성적을 내진 못했어요. 96년에 갈필을 완성해요. 이것은 그 이전 과정이 있는데, 청주에 나가 필방을 하면서 제일 먼저 느꼈던 게 뭐냐 하면 백인백색, 만인만색이었어요. 사람마다 다 달라요.

정 : 붓에 대한 요구가?

유 : 예. 붓이 만 가지가 되어도 사람들이 요구하는 것을 다 맞춰주기가 어렵구나, 라는 것을 느끼고 있었던 차였거든요. 그래서 일대일 맞춤으로 하는 것 이외에는 방법이 없다. 십만 가지 백만 가지를 가져도 사람들 입맛을 다 충족시키기 어렵다, 그래서.

정 : 갈필은 그전에 만들어낸 사람이 있었던 건 아니잖아요?

유 : 구전으로 내려오는 거였는데, 우연하게 드나드는 사람들 중에 민속품이라고 그러나, 골동품이라고 그러나, 이런 가게를 하는 사람도 있었는데, 언제 한번 자료집을 주는데 칡으로 만든 붓이라고, 내가 볼 땐 형태가 그냥 솔 같더라구요. 그게 골동품 하는 사람들 간에 회자가 된다고 그러더라구요. 그래서 갈필에 대해서 알아봤어요. 그런데 자료는 없고, 그냥 입에서 입으로 전해지는 이야기들이 다였더라구요. 94년, 93년 이때인데, 청주 나가면서 바로 그런 것들을 알게 됐는데, 이런 거를 해야 되겠더라구요. 붓은 털이 다가 아니다. 그래가지고 제일 먼저 옛사람들의 발자취를 좇기 시작한 게 갈필이에요. 칡으로 만든. 여기에 한 2년 남짓 하니까 어느 정도 완성도가, 붓이라고 일컬을만한 수준까지,

스스로 평가할 때 아직도 진행형입니다만, 이만하면 사람들에게 내놓을 만하겠다, 생각이 들기 시작한 게 96년인 거죠.

정 : 그러니까 그건 그림 그리는 데 쓰는?

유 : 글씨든 그림이든 다 가능하다는 거죠. 늘 서화라고, 제가 붓을 매면 용도는 서화용이에요. 글씨거나 그림 그리거나.

정 : 그거를 찾는 사람들이 좀 있나요?

유 : 96년 이후로 판 것은 정확한 기억으로는 백 자루도 못돼요.

정 : 옛것을 붓으로 쓸 수 있게 만들어 본다, 그런 의미가 있는 거네요.

유 : 예. 그래서 남들 안하는 그런 것이기도 하고. 그래서 더 열심히 했던 지도 몰라요. 뭐냐 하면 개나 소나 다 하는 거면 사실 의욕이 그렇게 안 나거든요. 시쳇말로 개나 소나 다 하는 거는 하고 싶지 않았고.

정 : 그러면 전통과 관련된 쪽으로 방향을 바꾸게 된 게 여기에 시발점이, 출발점이, 계기가 될 수 있는 그런 것이었나요, 갈필이?

유 : 좌우로 살펴보게 되고, 찾게 되고, 관심이 있다 보니까 이것저것 보이는 게 많은데다가 또 일을 하면서 늘 보고 듣고 한 것들이 있잖아요. 서울서 직장생활 하면서 보고 듣고, 붓과 관련된. 특히 운담 대표가 인터뷰, 방송 인터뷰를 하는 걸 옆에서 지켜본 적도 몇 차례 있었고.

정 : 서울 생활에서 보고 들은 것들이?

유 : 붓과 관련된 것들은 그것들이 모티브죠. 그런 내용들이 꽤 많았는데 새록새록 그런 것들이 생각이 나고, 그런 것들 추구할 만한 상황들이 자연스럽게 만들어 진 거죠.

정 : 그럼 청주에서 생활하신 건 몇 년까지예요? 그 사업하신 건?

유 : 96년까지 작업을, 96년 여름까지는 청주에서 작업을 했어요.

정 : 그러다가 어디로 옮기셨어요?

유 : 진천 초평에다가 작업실을 96년에 지어요.

정 : 그 다음에 마동인가, 그쪽으로 옮긴 거는요?

유 : 2004년에 마동으로 들어갑니다.

정 : 마동에선 얼마나 계셨어요?

유 : 마동에선 2010년까지, 햇수로 7년이죠.

정 : 그러다가 여기 도안으로 오신건가요?

유 : 예.

정 : 자, 그러면 한중수교 때문에 벌어진 그 후에 변화에 대해서 좀.

유 : 한중수교가 94년에 이루어지긴 했지만, 이건 예견된 일이어서 값싼 중국 물건들이, 수교하고 이삼 년이 채 되지 않았던 것 같은데요. 문방구에서부터 화방, 전문필방 이런 곳을 중국산 문방사우가 잠식을 하게 되죠. 그런데 저는 예견된 일이어서 준비를 한다고 한 것이 간판을 걸고 필방을 청주에서 운영하게 되면서, 경제적으로나 밀리질 않았어요. 오히려 저축도 꾸준하게 해서 96년이 되었을 때는 공방을 번듯하게, 전체 건축비용이 칠팔 천(만원) 정도를 들여서 50평짜리 내 땅까지 매입을 해서.

정 : 어디에?

유 : 진천 초평에. 건평 50평짜리 공방을 소유하게 되죠.

정 : 한중수교 되면서 국내 붓 시장에 이때 변화가 왔을 텐데, 그때 붓과 관련된 사업에 종사하던 사람들이 어떤 식으로 대응해서 살아남았나요?

유 : 일부 발 빠른 사람들, 경제력이나 활동력이 있었던 분들, 그런 분들은 중국으로 나갔죠.

정 : 중국 현지에서 붓을 만들어가지고 수입하는 건가요?

유 : 그렇죠. 그런데 십중팔구는 깨졌어요. 깨져서 접어버린 사람도.

정 : 어떻게… 뭐가 잘못돼서?

유 : 저도 주변에서 권유를 해서 중국산지를 다 둘러보고, 합자형식으로 중국에서 붓을 만들어서 들여와서 국내에 유통하는….

정 : 중국 사람들 하고 합작?

유 : 합자. 합자라고 하는 것.

정 : 중국 사람들 하고?

유 : 예.

정 : 중국에서는 한국인이 영업을 못 하니까 중국인을 끼고서 사업을….

유 : 중국 법이, 제가 현지에서 알아본 바로는, 그것 때문에 여러 날 중국에 나가서 산지들 다 둘러보고 알게 되었는데, 98년으로 기억이 돼요. 절강성 항저우시 일대, 안휘성 이런 쪽을 다 둘러보게 되는데요, 현지법이 10만 불 이상을 중국에 투자하면 내가 사장이 될 수가 있는데, 그 이하인 경우에는 내 명의로 사업을 할 수가 없어요. 공장을 설립할 수가 없는 거. 그러면 흔히 하는 대로 바지사장을 내세워야 되는데, 나하고 소통도 돼야 하니까 한국말도 할 줄 아는 조선족이나 이런 사람을 사장으로 내세울 수밖에 없는 거예요. 그리고 현지인을 고용해서 써야 되는데, 기술을 가르쳐야 하고. 부분작업이더라도 부분공정들을 나누어서 사람들을 고용해 일을 내 식으로 가르쳐야 하는데, 내가 작업을 하고, 현지인 고용하고, 또 현지인 사장 내세우고, 이렇게 할 정도로까지 투자여력은 없었어요. 그러면 돈을 대는 사람이 있고, 나는 기술을 대고, 중국 현지인을 사장으로 내세우고, 이런

시스템으로 하자고 나한테 다가온 사람들이 이때 있었거든요? 불 보듯 뻔히 보이는 거예요. 제일 먼저 궤도에 오르면 도태될 사람이 저였던 거죠.

정 : 그런데 실제로 그렇게 가서 한 사람들이 많지 않았나요?

유 : 그래서 다들 깨진 거죠. 그렇게 시작한 사람은 백 프로 깨진 거죠.

정 : 그러면 현지 바지사장이 나중에 진짜 사장이 돼가지고 물건 만들어서 국내로 공급을 하는 거죠.

유 : 그렇죠. 나는 기술만 제공하는 거. 돈도 못 벌고. 그것이 눈에 뻔히 보여서 나는 안 했거든요. 그리고 돌아와서 오히려 더, 아까 얘기하다가 만 전통적인 방법으로, 거꾸로 배워보지도 않고 작업해보지도 않았던 그런 것에 시간을 쓰기 시작하는 거죠. 그게 궤도에 오른 것이 98년이에요.

정 : 중국에도 붓을 만드는 장인들 나름대로의 시장이 있을 것 아니에요? 그러면 그 사람들이 자기네 붓을 만들어서 한국에 공급을 하면 되지 왜 그런 식으로?

유 : 붓도 붓이지만, 먹만 가지고 얘기를 해도요, 송연이니 유연묵이니 이런 중국 전통의 좋은 먹들이 중국에서는 좋은데, 최고이기도 하고. 얘들이 한국에 일단 건너오면요, 스스로 터져요. 스스로 먹이 막 분해가 되고 깨져요.

정 : 왜 그렇지?

유 : 먹 같은 경우는 풍토, 기후 이런 것에 직접적으로 영향을 받거든요.

정 : 그 정도예요?

유 : 중국에서는 괜찮은데, 우리나라에 들어오면 중국에서 들어온 먹 이런 것들이 스스로 수백 조각으로 깨져 버려요. 유통 중에 그렇게 되면 소

비자에까지 전가되지는 않지만, 소비자가 사용하려고 구입한 먹이 수백 조각으로 깨져버린다는 거죠.

정 : 조선시대에는 중국에 가서 그런 유명한 붓들을 많이 사왔는데, 그런 것들을….

유 : 안 그런 것도 있지만, 그런 일들이 비일비재하게 생기는 거예요. 중국식으로 만든 붓이 중국에서는 좋을지 모르나 중국 사람들이 붓을 사용하는 방법이 한국 사람들이 붓을 사용하는, 운필하는 그것이 달라요. 그리고 제작방법이 그래서 달라요. 그래서 중국식으로 만든 붓이 국내에 들어와서 좋은 대접을 받기가, 중국에서는 좋을지 몰라도.

정 : 그러면 중국 필법 하고 우리 필법 하고 달라서 그렇다는 얘긴데…

유 : 그런 것도 있어요. 그런 측면도.

정 : 그거 이상하다.

유 : 이상할 거 없어요. 달라요. 미세하지만 달라요.

정 : 지난 이천 년 동안 중국 하고 우리 하고 같은 붓글씨를 썼는데 그게 다르다는 게….

유 : 분명한 차이가 있어요.

정 : 추사 김정희나 이런 사람들은 옛날 중국 서법부터 배운 사람들인데?

유 : 최고의 것도 중국에 있고 최저의 것도 중국에 있어요. 세상에서 가장 좋은 것도 중국에 있고 가장 나쁜 것도 중국에 있다고 말할 정돈데, 또 하나의 문제는, 제가 중국 현지를 둘러보면서 얼굴이 뜨뜻해졌던 그런 일들을 몇 차례 겪었는데, 어느 정도 전문성을 갖춘 사람이, 식견을 갖춘 사람이 문방사우를 수입해온 게 아니에요?

정 : 모르는 사람, 장사꾼들이 가서 저질제품만 사온다는 그런 얘긴가?

유 : 중국의 생산자들, 종이를 생산하는 사람이나, 붓을 생산해서 유통하는 사람이나, 이런 업자들, 그런 사람들과 여러 차례 밥도 먹어 보고 이 사람 저 사람 만나봤는데, 그 사람들이 이구동성으로 얘기하는 것이, 네 한국이라는 나라, 니들은 살 만큼 사는 나라인 줄 알고 있는데, 도저히 자기들은 이해가 안 된대. 무슨 얘기냐 하면, 일본 사람들을 예로 들어서 얘기해요. 일본 사람들은 가격을 안 따지고 좋은 물건 달라고 한다고. 최고의 물건을 달라고 한다는 거야. 가격 안 따지고. 근데 한국에서 문방사우를 사가려는, 중국에서 수입해가려는 사람들은 이구동성으로 질을 안 따지고 싼 것을 찾는다는 거야. 얼굴이 뜨뜻해지더라고. 그런 얘기 들으면. 지금은 그렇지 않을 거라고 믿는데요. 그게 10년 넘게 계속 진행돼요, 그런 식으로. 그러다 보니까 이제 중국 물건은 값 싸고 안 좋은 것의 대명사가 됐고, 그런 사람들이 계속 설쳐대면서 그나마 꿋꿋하게 버티는 사람들이 오히려 숨통이 생긴 거죠. 제대로만 만들면 값 따지지 않고 구입해주는, 소수이긴 하지만 그런 친구들이 생기기 시작했고, 제가 계속 이렇게 근근이 존재감을 잃지 않고 살아갈 수 있는 그런 틈도 있었다는 거지. 지금은요, 몇몇 살아남은 그런 사람들을 보면, 한국사람 기호에 맞는, 중국에서 만들어도 한국사람 기호에 맞게 맞추어서 들어오고, 중국도 인건비가 수직상승이란 얘기를 하더라고요. 그래서 한국에서 진출했던 사람들 대부분 실패했지만, 그나마 버텨내던 사람들도, 끌어나가던 사람들도 거의 다 철수한 걸로 알고 있어요. 중국 붓도 좋은 것들이 종종 국내에 유입이 되는데, 제가 듣기로는 그 붓들의 값이 결코 저렴하지 않다.

정 : 중국에서 붓 만들던 사람들이 철수했으면, 지금 한국시장의 상태는 어

떻게 된 것인가? 중국에서 여전히 생산하는 건지, 국내에 공급하는 사람들이 있는지?

유 : 대부분 시중에 유통되는 것들은 국산이라고 하지만, 이미 반 이상의 공정, 반제품이라고 하죠. 초가리를 만들어서 중국에서 들여 와가지고 국내로, 대만 맞춰서 국산으로 둔갑하는 것들도 있고요, 싸게 공급되는 붓들의 정체는 제가 알기에는 그런 것 같아요. 도저히 처음 공정에서부터, 물론 원자재 자체는 국내에 없으니까 수입을 해다 쓰더라도, 원자재를 첫 공정서부터 완성 짓기까지 인건비랑 시간이 너무 많이 걸리기 때문에 단가를 낮추는 데 한계가 있거든요.

정 : 일손이 제일 많이 가는 초가리 같은 경우에는 중국에서 해오고?

유 : 그래서 대나무에 맞춰 완성을 지으면 국산으로 둔갑하는 거죠. 그런 경우 내가 한다면, 한 달에 만 자루, 십만 자루도 만들 수가 있어요. 혼자. 그런 상황인 걸로 여겨져요.

정 : 그러면 전 과정을 국내에서 만들면 단가가 한 15만 원정도 나오는 건가요?

유 : 제가 그걸 십 년 전에 정한 값인데, 그러면 할 만 해요. 타산이 맞아요. 내가 자선사업가가 아니잖아요.

정 : 중국에서 들여오는 경우, 초가리 만들어 들어오면 어느 정도까지 떨어져요? 단가가.

유 : 공장도가 만 원, 이만 원, 좀 더 귀한 재료로 한다고 해도 오만 원 정도까지 가능해요.

정 : 그렇게까지 떨어져요?

유 : 며칠 전에 중국에서 수입된 붓, 꽤 좋다는 붓, 소비자가 7~8만원 혹은

10만원, 그런 정도의 붓들을 제가 봤거든요? 제가 그렇게 만들려면 삼십 만 원쯤은 되어야 하는데 사람들은 그걸 몰라요. 저는 십오만 원이라는 값을 정할 때, 비싸게 받는 것이, 높은 가격의 붓을 내는 것이 자랑할 일은 아니잖아요? 요새도 저한테 전화 걸어가지고 이런저런 말끝에 "당신 붓이 제일 비싸요." 항의 반 원망 반 이렇게 얘기하는 분들을 드문드문 만나는데 죄송하다고 얘기를 해요. 제가 가격을 더 이상 그 이하로는 낮출 수가 없어요. 그렇지만 속마음은 그와 반대로 '제 붓은 오히려 저렴한 것입니다'라고 얘기해요. 우선 수명을 담보할 수 있는 기법이고, 열처리를 하지 않은 거, 털이 손상이 안 된 상태, 건강한 상태로 붓이 만들어지기도 하고.

정 : 열처리 기법이 우리 것이 아니고 일본에서 들어온 건가요?

유 : 우리 것이긴 해요. 그런데 그것은 짧은 시간에 많은 붓을 양산하기 위해 개량된 방법인데, 작년 문화재청에서 한 실사 받는 과정을 통해서, 나도 몰랐는데 알게 된 사실인데, 대부분 지방 무형문화재 보유자 분들이나, 실사에 참여하였던 분들의 표현이, "내 아버지도 이렇게 했다, 그래서 전통이다"라고 얘기하는, 그런 것이 그 방법이거든요.

정 : 그러면 작년에 있었던 문화재청 중요무형문화재 필장인가?

유 : 붓장. 같은 얘기예요.

정 : 필장 얘기를 잠깐 하죠. 처음에 몇 명이 신청했다고요?

유 : 서류는 열 명이 냈는데요, 실사는 아홉 명이 받았어요.

정 : 아홉 명 중에서 두 명이 최종 선정이 된 거였죠?

유 : 심화. 심층조사 제3장소에서. 9일 동안.

정 : 전주?

유 : 전주의 국립무형유산원.

정 : 국립무형유산원에서 며칠요?

유 : 8박9일.

정 : 팔박구일 동안 실제로 만드는 공정을?

유 : 처음부터 완성까지 9일을 준 거예요. 아홉시부터 여섯 시까지 일하는 시간을 정해가지고.

정 : 그래 가지고서 전통 방식으로. 이제.

유 : 전통 방식을 고수하기가 어려워서 나름 시간에 맞추기 위해서 평소에는 잘 쓰지 않던 조임틀이라든지, 이런 방법을 동원해서 시간에 맞췄죠.

정 : 아홉 명 중에서 최종 선정되었다는 것만으로도, 유필무 선생의 정통성이라든지 이런 것은 분명히 입증이 된 거라고 봐도 되겠네요.

유 : 제가 겪으면서 느꼈던 것은, 조사위원으로 선정되신 분들이 굉장히 정의감이나 사명감이나, 그런 것들을 갖추고 계셨던 걸로, 의욕이 있으셨는데, 결론은 부결이 되어서 아쉽기는 하지만, 저 스스로 '아직 때가 아니다, 내가 부족한 모양이다'라는 식으로 받아들이고 있습니다.

정 : 두 분 다 안 된 거잖아요? 최종 심의에 올랐던. 그 이유에 대해서는 얘기 못 들으셨어요? 특별한 이유 없이 두 분 다.

유 : 유추만 할 뿐인데 많이 시끄러웠던 것 같아요.

정 : 두 명 선정한 것을 놓고서.

유 : 네.

정 : 현재 중요무형문화재 필장은 지정이 없는 상태잖아요. 누가 있다가 끊어진 것도 아니고 애초부터 없었던 거죠? 그게 이상한 거예요. 벼루,

먹, 종이….

유 : 문방사우 중에서는 한지장이 한 분 인간문화재가 계셨었는데, 작년에 장용훈 선생 돌아가셨어요. 현재는 문방사우에 국가무형문화재는 없는 상태입니다.

정 : 그거 이상하네, 문방사우에 무형문화재를 두지 않는다는 게 언뜻 이해가 안 가는 대목이기도 해요. 그런데 어쨌거나 그래도 지정이 안 되었어도 최종심까지 올라가서 이렇게 했다는 것은 전통 제작기법에 대한 확실한 인지의 의미라는 생각이 들고요, 그런 의미에서는 다행이라는 생각이 드네요.

유 : 한편은, 제 생각인데요, 1차 공방조사 기량심사 했던 1차 심사에서 제가 만약 제외됐더라면 반대로 엄청 억울했었을 것이다.

정 : 아홉 명 중에서 나이가 제일 어렸던 거죠?

유 : 제일 어리기도 했고요. 제일 어리다는 것은 그만큼 경력이 짧다, 라는 입문 시기가 보통 십대이기 때문에, 나이가 어리다는 것은 결국 경력이 그만큼 짧다는 얘기거든요. 그런데 애써서 나름 전통을 찾아서, 구전되어 오는 그런 방법들을 연구하고 또 실행에 옮기고. 이렇게 해서 나름 전통을 찾아 제작과정이나 이런 것들을 정리해 놨는데, 이걸 아무도 안 알아줬으면 그 동안….

정 : 유필무 선생이 돋보이는 지점이 그 부분이라고 생각되는데, 나이가 제일 어린 데도 불구하고 최종심에 두 분에 올라갔다는 것은 그만큼 전통에 충실했기 때문이라는 결론이거든요. 그런 점에서는 그 동안 유필무 선생이 힘들게 걸어온 길이 마냥 헛된 것만은 아니었다. 앞으로 충분히 가치가 있다.

유 : 위로가 돼요. 제 표현으로 늘 두리번두리번, 자꾸 주변을 살피게 되죠.
왜냐면, 야인으로 세상을 살면서 위축될 대로 위축이 돼서, 주눅이 든
상태로 조명 받지도 못하고, 이를테면 그렇게 아웃사이더로 살아가고
있었는데, 그 과정을 통해 그 누군가가 개인이 아니라 국가기관에서 시
행하는 어떤 과정에서 그런 것들이 알려지게 된 것은, 제게는 존재감이
나 여지껏 내가 세상이 늘 궁금해서, 내가 잘 가고 있는 건지, 잘 살아
가고 있는 건지, 잘 걸어가고 있는 것인지 확인할 수 없어서 자꾸 두리
번거리고, 내 위치가 어디인가, 내가 지금 제대로 된 길을 가는가 늘 그
냥 주변을 살피게 되고, 또는 경제적인 활동이나 이런 쪽에서도 너무
형편없다 보니까 늘 자신감 없고 고개 숙인 가장으로 살아왔기 때문에
그랬는데, 어쨌든 그 과정을 통해서 눈에 보이는 보상은 아니지만 정신
적으로, 마음으로는 충분히 그 정도면 충분하다, 제가 지정은 되지 않
았어도, 부결되었지만, 충분히 자존을 회복한 것입니다.

정 : 지정될 수가 없었던 게, 아홉 명 중에 가장 어린 사람을 지정하면 다른
사람들이 뭐가 되겠어요?

유 : 그렇기도 하고, 실제로 그 보유자, 지방무형문화재가 다섯 명인가 있으
셨는데, 그 분들도 굉장히 승복하기 어려웠겠죠.

정 : 지방에서 무형문화재로 대접받고 있는 사람들 다 제치고 제일 어린 사
람이 중요무형문화재가 된다는 게.

유 : 인지도나, 비공식적인 얘기지만, 직간접으로 관계했던 분들의 얘기 중
에 그런 얘기가 있어요. 전혀 안중에도 없던, 평지에 돌출된 그런! 존재
감이나 이런 것들, 처음에 서류 심사할 때도 마찬가지였거든요. 내 선
생이라는 분하고 같이 경합을 하는 상태였기 때문에, 서류심사에서도

가장 문제 있는 사람! 선생하고 같이 신청서를 냈다고 해서 경우 없는 사람, 이를테면 문제 있는 사람으로까지 봤었다고 하니까. 그런데 1차 실사를 공방조사와 함께, 1차 실사 결과가 좋게 나와서 내 스스로는 굉장히 행복했죠, 기쁘기도 했고.

정 : 처음 제가 유 선생님을 뵀을 때 들은 얘기가 태모붓 얘기였거든요? 그 태모붓도 옛날부터 있었던 건가요?

유 : 전통 붓의, 늘 회자되는 붓의 한 가지 형태죠.

정 : 그런데 계속 만드는 사람이 있었어요?

유 : 재료의 제한이 있죠. 재료를 누군가 공급해 주지 않으면 사람의 머리카락, 더군다나 태아의, 엄마 복중에 있을 때부터 갖고 세상에 나온 머리카락을 배냇머리라고 하는데, 그 배냇머리라고 하는 것은 살 수도 없고.

정 : 그것을 주문받아서 만드는 사람들이 있었어요?

유 : 제가 입문했던 70년대나 듣기만 했던 얘긴데요, 서울에 유명한 유아 사진 찍는 스튜디오에서 영유아들 돌 사진이나 백일 사진을 찍어주면서 사은품으로 아이가 머리카락을 가져오면 붓을 만들어서, 태모필을 만들어서 고객에게 선물하는 형식으로.

정 : 한국 붓을 얘기하는 건가요?

유 : 그렇죠. 사진을 찍은 그 아이의 머리카락을 깎아 오면, 그걸로 자기 인연 되는 붓장에게 의뢰를 해 만들어서 기념품으로, 사은품으로 주었겠죠. 처음 태모필을 들은 것은 그런 일로 사용이 되었다는 것이구요. 나중에 알아보니까 전통 붓의 종류나 이런 것을 나열할 때 전통 붓의 하나로 태모필을 이야기하더라구요. 그리고 중국의 이를테면 CCTV나 이런 데서, 전 세계를 향해 중국이 원조라고 하고, 중국의 최고의 것들

을 소개하는 프로그램을 여러 해 전에 우연히 본 게 있는데요, 태모필을 자기들만의 문화인 것처럼 소개하는 걸 본 적이 있어요. 저는 중국이 붓의 원조라는 것조차도 인정하지 않으려는 사람입니다. 인정하고 싶지 않아요. 창원의 다호리 고분에서 일명 '다호리 붓'이라고 하는, 다섯 점이 출토가 됐는데요, 기원전 1세기경으로 추정이 되거든요. 그런데 양쪽으로 붓이 맞춰져 있었어요.

정 : 특이한 붓이네.

유 : 그런데 처음부터 붓을 발명하면서 양쪽으로 붓을 맞춰 썼으리라고는 생각할 수 없거든요. 중국 그 넓은 대륙에서 출토되는 매장문화재 중에 붓들이 있는데, 가장 오래된 것이 장사성 쪽에서 출토됐다는, 그쪽은 사막지대라는데요, 모필이 발견된 게 기원전 1세기경 진대거든요, 진시황 시절 몽염이라는 대장군이 모필, 전설처럼 되어 있는데요, 진시황의 오른팔이었다는 얘기까지도 하는, 몽염 대장군이 붓을 발명한 사람으로 되어 있어요. 연대가 정확한지는 제가 헤아려 볼 수 없지만, 비슷한 연대라고 여겨지거든요. 비슷한 연대라고 본다면, 아니 좀 더 후라고 얘기하더라도 창원 다호리 붓은 획기적인 것이거든요. 중국 어디에서 출토된 것도 양쪽으로 붓이 맞춰져 있었다는 것은 제가 알지 못해요.

정 : 기원, 이런 것에 대해서는 아직 좀 더 연구해봐야 할 부분이 있는 거니까, 일단 여기까지 하고요.

유 : 그리고 제가 아버님에 대해 한 마디만 더 하겠습니다. 저희 셋째형이 유갑무예요. 그 형 말씀이 아버진 천재였다, 이러시더라구요.

정 : 네. 그랬군요. 후손에게 그렇게 기억되기 쉽지 않은 일인데.

유 : 그리고 붓은 버리고 버리는 과정이다, 그렇게 끝없이 버리다보면 욕심

마저 버려진다는 겁니다. 저한테 해당하는 말이어서 생각이 깊어집니다. 그러면서 드는 생각은, 나는 죽을 때까지 이 짓을 할 것이다! 결국 이 길이 내 길이지 않은가 그런 생각을 합니다.

정 : 오랜 시간 내주셔서 고맙습니다.

유 : 아닙니다. 제가 고맙죠.

3 《붓과 삶》

⋮

붓은 마음의 혀, 모양도 노릇도 똑같습니다. 그 모양을 볼 것 같으면, 염통 만한 주먹에서
긴 대롱을 따라 내려와서 자유자재로 노니는 털 다발에서 그 마음이 드러나니,
이는 마치 날숨이 허파에서 비롯하여 기도(氣道)를 타고 나와서 혀끝의 발음으로
완성되는 이치와 같습니다.

《 붓의 어원 》

붓의 어원부터 알아봅니다. 붓은 원래 우리의 것이 아니고 중국에서 들어온 물건이기 때문에 어원도 거기에 따라야 합니다. 그렇지만 붓이 생기기 이전에도 어떤 부호를 표기하는 방법이 있었을 것이고, 그 방법이 붓이라는 말 속으로 모두 옮겨들었을 것입니다.

제가 국어 전공을 한 교사이기 때문에 우리말의 어원에도 관심을 지녀서 1990년대 초에 어원사전을 야심차게 준비했다가 불발로 그친 적이 있습니다. 오래 묵은 그 원고를 뒤져보니 이렇게 나오네요.

● 붓 : ① 문자는 길약말로 〈bitgan〉이고 만주말로는 〈bithe〉이며 골디말로는 〈bitx〉이다. 어근은 〈bit〉인데 이것이 문자를 나타내는 말이다. 우리말에는 〈거짓부리, 부르다, 불다, 글발〉 같은 말에서 그 자취를 볼 수 있다. 따라서 〈붓〉은 말을 문자로 옮기는 것을 말한다. '글을 베끼다'의 〈베끼〉에 그 모습이 잘 살아있다.

② 붓의 한자는 필(筆)이다. 이 필을 고대 중국에서는 〈piet〉하고 발음했는데, 이것이 그대로 들어와서 〈붓〉이 되었다. 또 일본말로 붓은 〈hude〉인데 우리말의 〈p〉는 일본말의 〈f/h〉와 대응하기 때문에 결국 같은 말이 된다.

이상의 ①을 보면 〈붓〉은 '부리' 같은 말에서 온 것임을 알 수 있고, 결국은 말을 가리키는 것과 일맥상통함을 알 수 있습니다. 말이나 글이나 뜻을 전달하는 도구이니, 그런 뜻이 반영된 것입니다. '컴퓨터'나 '버스' 같은 요즘 말처럼 통째로 수입된 것이 아니라, 그전에 있던 어떤 용도를 지닌 말과 새로 들어온 말이 결합되어 표현 도구를 나타낸 말로 자리 잡은 것임을 알 수 있습니다.

또 ②를 보면 중국어가 그대로 들어와서 정착한 흔적도 보입니다. ①이 됐든 ②가 됐든, 어쨌거나 우리말로 정착한 세월이 최소한 3천년이니, 어원을 따지는 것도 부질없는 일일지도 모릅니다.

기왕 말이 나온 김에 문방사우의 어원에 대해서도 알아보겠습니다. 음, 붓에 대해서는 앞 부분에서 알아보았으니 나머지에 대해서 알아보면 될 듯합니다. 나머지에 대한 어원을 정리하면 다음과 같습니다.

- ●벼루 : 벼루의 옛 표기는 '별, 벼로'다. '이벼랑, 바위, 바둑'과 같은 뿌리를 둔 말로 모두 어간 〈벋〉에서 변화를 일으킨 말들이다. 〈벋〉은 '밭' 같은 말에서 보듯이 흙을 뜻하는 우리말이다. 따라서 벼루는 흙으로 된 돌 중에서 바닥이 평평한 돌을 가리키는 말이다.
- ●종이 : 『훈민정음해례』에는 〈죠히〉로 나온다. 여기서 히읗(ㅎ)이 살

아나서 〈종이〉가 된다. 종이는 한나라 때 발명된 것이니, 그 기술이 우리나라에 들어오면서 말도 따라 들어와 한자말 〈紙〉에 〈이〉가 붙어서 된 말로 보인다.

● 먹 : 묵(墨)이 우리말로 들어오면서 변화를 일으켜서 '먹'으로 정착한 것이다.

원래 밖에서 들어온 말이지만 우리 사회에서 오래 쓰이다 보니 우리말로 완전히 굳어서 음운 변화까지 일으켰고, 원래의 중국어와 완전히 다른 것처럼 느껴집니다. 지명으로 가면 문방사우와 관련된 말이 생김으로써 완전히 토착화에 성공합니다. 청주에서 증평으로 가다보면 큰 언덕을 하나 넘는데, 거기 지명이 먹뱅이입니다. 회인에 가면 먹울이라는 지명이 있고, 동네 사람들은 그곳에서 먹이 났다고 하여 붙은 이름이라고 지금도 믿고 있습니다.

충주에서 제천으로 넘어가다보면 벼루박달이라는 동네가 있습니다. 그걸 한자로 표기하면 연박(硯朴)이라고 하는데, '박'은 한자가 아니라 들판을 뜻하는 우리말입니다. 벼루처럼 산 사이에 넓게 펼쳐진 동네라는 뜻이죠. 실제로 가보면 그렇게 생겼습니다. 구한말 선비 유인석이 호서의병을 일으킨 유명한 곳입니다. 이곳으로 갈 때 넘어야 하는 유명한 언덕이 바로 박달재입니다. 이런 식으로 문방사우와 관련된 지명은 전국에 지천으로 널려있습니다. 우리 사회가 과거를 통해서 입신양명하는 사회였기 때문에

> '먹울'은 '먹골'에서 기역이 탈락하여 음운변화를 일으킨 것이다. 이것을 구한말이나 일제강점기의 면서기가 머귀나무의 '머귀'와 혼동하여 오동리(梧桐里)로 번역하였다. 먹울의 행정지명은 보은군 회인면 오동리이다.

그에 대한 염원이 저절로 지명에 가서 붙은 것입니다.

붓도 마찬가지여서 웬만한 동네엔 다 문필봉이 하나씩 있습니다. 산이 뾰족해서 붓 끝을 닮았으면 예외 없이 문필봉이라는 이름을 붙였습니다. 대학자가 나오기를 바라는 마음에서 그렇게 붙인 것이겠죠.

【 붓의 기원과 역사 】

갑골문은 3천 년 전 중국 은나라에서 쓰던 문자였습니다. 주로 하늘의 뜻을 물을 때 거북의 껍질이나 짐승의 뼈에 새겼던 것이죠. 그래서 이름도 갑골문(甲骨文)입니다. 그렇다면, 여기서 아주 사소한 의문 하나! 거북 등껍질이나 짐승의 뼈에는 어떻게 글씨를 썼을까요? 이것을 생각하면 붓의 기원도 어렵지 않게 풀 수 있습니다. 뼈에 글씨를 새긴다면 아마도 칼을 썼을 것입니다. 그렇습니다. 그래서 글씨 새기는 데 쓰는 칼을 칼붓[刀筆]이라고 합니다. 이 도필은 한나라 때까지도 썼습니다.

은나라는 제사지낼 때 갑골에 글씨를 썼지만, 또한 청동기 시절의 나라였습니다. 청동기에서도 글씨가 발견됩니다. 청동기에 새긴 글씨는 쇠이기 때문에 금문(金文)이라고 합니다. 이후 철기시대로 접어들면서도 글씨를 새기는 습관은 이어집니다. 청동기에 글씨를 새긴 것을 명(銘)이라고 합니다. 그래서 자신의 행동지침으로 삼을 짧은 문장을 우리가 좌우명(座右銘)이라고 하는 것도 바로 이 청동기에 글씨를 새기는 것에서 온 말입니다.

예컨대 은나라 때는 왕이 세수를 하는 대야에다가 자신의 좌우명을 새깁니다. 세수 할 때마다 그것을 보면서 삶의 지침으로 삼는 것이죠. 그리고 행사용 세발솥에는 그 행사의 의미나 날짜 같은 것을 적어 넣습니다. 청동기에는 어떻게 글씨를 넣을까요? 쇠는 주물에 부어서 만듭니다. 그러자면 주물의 틀에 글씨를 뒤집어 새기는 것이죠. 이때도 당연히 칼로 글씨를 팝니다.

여기서 우리는 아주 중요한 결론을 얻을 수 있습니다. 붓의 기원은 칼이라는 것입니다. 그러면 붓글씨를 쓰는 방법이나 칼로 무언가를 새기는 방법은 똑같은 것이라는 점도 알 수 있습니다. 붓글씨와 검법은 같은 방법에서 출발했다는 것을 알 수 있습니다. 이 책의 맨 앞에서 영화 〈영웅〉 얘기를 했는데, 거기서 파검이 검법을 붓글씨로 완성했다는 것도 황당무계한 발상이 아니라는 것을 알 수 있습니다. 나름대로 연관이 있는 것입니다. 붓과 칼로 글씨를 쓴다고 할 때 어떤 점이 같을까요? 획을 처리하는 방법이 같을 수밖에 없습니다.

예컨대 나무에 칼로 글씨를 새긴다고 할 때 칼날을 대고서 그으면 처음 닿는 곳은 얕게 파이고 조금 진행된 곳에서부터 제대로 파일 겁니다. 즉 칼끝이 처음 닿은 부분은 깊이 들어가지 않는다는 것이죠. 칼 닿은 곳이 두부라면 처음부터 푹 들어가겠지만, 뼈나 대나무 같은 단단한 재질이라면 처음부터 생각한 깊이만큼 파고들지 못할 것이라는 말입니다. 그렇다면 획의 첫 부분을 어떻게 해야만 확실히 단단한 재료에 또렷한 칼자국을 내게 할 수 있을까요? 그 답이 바로 역입(逆入), 반입(反入)입니다. 가고자 하는 반대 방향으로 칼끝을 먼저 대고 찍어 누른 다음에 획을 긋고자하는 방향으로 다시 밀고 가는 것이죠. 붓글씨도 마찬가지입니다. 붓끝을 종이에 대고

서 그냥 끌고 가면 시작 부분은 가늘 것입니다. 그것은 우리가 볼펜 글씨를 써보면 대번에 알 수 있습니다. 볼펜의 끝 부분인 볼이 굴러야 잉크가 묻어 나오면서 종이에 확실하게 써지는 것과 같은 이치입니다.

획의 처음과 끝 부분이 확실히 마감되도록 하는 방법이 역입이고, 이 원리는 붓글씨에서만이 아니라 칼로 금을 그을 때도 해당되는 방법임을 알 수 있습니다. 붓글씨에서 칼의 원리를 보는 것은, 붓과 칼이 원래 처음부터 같은 용도로 쓰였기 때문임을 알 수 있습니다. 붓의 기원은 칼에서 시작되었습니다.

자, 여러분이 은나라 시대의 무당이고, 제사를 지낼 때 뼈에다가 글씨를 새겨야 하는 처지입니다. 언뜻 생각하기에도 단단한 뼈에 칼로 글씨를 새긴다는 것은 결코 만만하지 않은 것임을 알 수 있습니다. 대나무에 칼을 대본 사람들은 알겠지만, 단단한 표면 때문에 칼도 잘 먹지 않거니와 힘을 조금만 잘못 주면 엉뚱한 곳으로 밀려나고 맙니다. 단단한 뼈에 작은 글씨를 어떻게 하면 실수 없이 새길 수 있을까요? 미리 표시를 해둔 다음에 파면 되겠지요? 무엇으로 표시를 할까요?

부엌의 솥에 붙은 그을음을 쓰면 되겠지요. 그을음은 잘 지워지니, 건드려도 지워지지 않는 방법을 생각하면 한결 쓰기 쉬울 것입니다. 어떻게 할까요? 삼척동자도 알 수 있습니다. 풀을 먹이면 됩니다. 찹쌀 풀에 그을음을 넣어서 잘 섞은 다음에 뾰족한 나무 끝으로 찍어서 뼈에다가 먼저 그려놓는 것입니다. 그렇게 해서 말린 다음에 칼을 대고 먹 자국을 따라가면 되겠죠.

여기서 우리는 쉽게 먹의 출현을 연상할 수 있습니다. 먹이 먼저일까요? 붓이 먼저일까요? 당연히 먹이 먼저입니다. 털붓은 한참 뒤에 나옵니

다. 먹이 있다면 먹물을 담을 그릇도 있어야겠네요? 그래서 벼루 유물이 붓보다 먼저 발견되는 것입니다. 가장 오래된 벼루 유물은 7,000년 전의 것도 있습니다. 아이러니컬하게도 문방사우 중에서 벼루와 먹이 가장 먼저 발견되는 까닭도 이런 발달과정 때문에 그렇습니다. 문방사우 중에서 우리가 지금 다루는 털붓은 가장 늦게 나옵니다. 종이 이전에는 죽간이 있었고, 죽간 이전에는 갑골이 있었기 때문이죠. 만약에 털붓이 아니고 칼붓이라면 당연히 칼붓이 가장 앞설 것입니다.

털붓의 출현에 대해서 생각을 이어가보겠습니다. 칼로 파기 위해서 먼저 먹물을 찍어서 뼈에 긋습니다. 그런데 나무를 깎아서 잉크를 써본 사람은 알겠지만, 나무는 잉크를 머금지 못하기 때문에 한 획을 긋기 바쁩니다. 이 문제를 어떻게 하면 좋을까요? 여기서 가장 좋은 해결책은 풀을 찧어서 그것으로 잉크를 찍어 쓰는 것일 겁니다. 붓대와 털이 구별되지 않는 가장 쉽고 좋은 방법이죠. 유필무 붓장이 칡붓을 만들어 쓰는 것을 보면 이런 방식이 오랜 내력을 지닌 것임을 알 수 있습니다. 아마도 최초의 털붓은 식물성 섬유를 이용한 것이었을 겁니다. 여기서 짐승의 털을 이용하는 데 생각이 옮아가는 것은 순식간이었을 겁니다. 뾰족한 막대기에서 식물성 섬유를 이용하는 데까지 생각이 가는 데는 몇 십 년 몇 백 년이 걸리겠지만, 식물성 섬유에서 짐승의 털로 생각이 가는 데는 불과 몇 년이나 몇 달이면 될 것입니다. 이렇게 짧은 기간 동안에 만들어진 도구는 반드시 그것을 만든 사람에 대한 신화를 낳게 됩니다. 이때 등장하는 인물이 바로 몽염입니다.

몽염은 진나라 때의 장군입니다. 그리고 붓을 처음 만든 사람은 몽염이라는 것이 통설입니다. 그렇지만 이것은 과거의 애매모호한 사실을 분명히

기억하고픈 사람들의 무의식이 만든 것입니다. 불을 수인씨가 만들었다든가, 약초를 신농씨가 처음 구별했다든가 하는 발상들이 그런 것들입니다. 아프면 이것저것 풀을 먹어서 낫게 하는 것이 어디 한두 사람의 체험에서 나온 것이겠습니까? 그런데도 누군가 그것을 그렇게 가르쳤다는 식으로 이해하려는 것이 사람들의 간편한 발상법입니다. 그런 발상법이 붓에 적용될 때 진나라 장수 몽염이라고 정리된 것입니다. 그렇지만 붓의 시작은 털이 아니라 칼이라는 것에서부터 벌써 몽염설이 옳지 않다는 것을 보여주는 증거입니다. 칼에서 식물성 섬유로, 식물성 섬유에서 짐승의 털로 옮아가는 과정에서 몽염이 무언가 좀 큰 기여를 했다면 가능한 얘기겠지만, 붓 자체를 통째로 몽염이 만들었다고 믿는 것은 너무 순박하고 안이한 발상이라고 할 수밖에 없습니다.

자, 칼붓으로 뼈에 새길 때 미리 그어놓은 먹줄이 털붓의 시작임을 우리는 알 수 있습니다. 이 털붓 때문에 더 이상 칼붓을 쓸 필요가 없는 시점이 있었을 것입니다. 언제쯤일까요? 문자로 뜻을 사람에게 전하던 시절이라고 하면 될 듯합니다. 털붓의 시작은 글씨가 신의 뜻을 묻는 방법이 아니라 사람에게 뜻을 전하든 방법으로 쓰이던 시점이라는 말입니다. 언제일까요? 저는 갑골문 때라고 생각합니다. 갑골문이 하늘의 뜻을 묻는 방법이지만, 그것을 쓰는 무당이나 통치자는 당연히 신에게만 묻는 것이 아니라 자기들끼리도 쓸 수 있는 것입니다. 신성용이나 일상용이냐는 쓰임의 방법이 결정하지 도구 자체가 정하지 못하는 법입니다. 그러니 뼈에 새겨 신에게 물으면 신성 갑골문이 되는 것이고, 나무 조각이나 짐승 가죽 같은 데 써서 주변 사람에게 심부름을 시키면 일상 갑골문이 되는 것입니다. 신에게 묻는 방법이 있어서 뜻을 전달하는 데 간편하다면 그것이 사람에게 뜻을 전하는

방법으로 쓰이지 않을 까닭이 없습니다. 나무로 먹을 찍어서 쓰던 것이 털붓으로 찍어서 쓰는 방법으로 발전하기까지는 많은 세월이 걸렸겠지만, 칼붓을 벗어나서 털붓으로 옮겨가는 과정은 분명히 갑골문 시절부터 시작되었다는 것을 상식으로 유추할 수 있습니다. 몽염이 살던 진나라 이전의 시대에도 수많은 글들이 죽간에 적혀서 나라마다 보관되었다는 것을 보면 이는 분명한 사실입니다. 실제로 은나라의 유적인 은허에서 털붓이 발견되기도 하는 것을 보면 이런 유추는 올바른 것입니다.

일단 칼붓에서 털붓으로 붓의 형식이 변화를 일으키면 그 다음 순서는 붓을 얼마나 더 좋게 만드느냐 하는 한 가지로 생각이 집중됩니다. 그래서 2천년 넘는 발전을 거치면서 동양 사회의 문화 형태를 결정하는 수단으로 자리 잡습니다. 이렇게 확정된 붓의 형태가 몽염 시대에 자리 잡았다는 것으로, 붓 몽염 시작설의 의미를 이해하면 될 듯합니다. 요즘 학자들은 몽염의 이야기와 관련하여 그가 붓을 개선했다는 쪽으로 논의가 굳혀집니다.

우리나라에서는 기원전 1세기 경 삼한의 통치 지역이었던 창원의 다호리에서 발견된 붓이 가장 오래된 것입니다. 이 시기는 몽염의 활동 시기에서 그리 멀지 않은 시대이기 때문에 우리나라에서도 중국 못지않게 오래전부터 붓이 활용되었음을 알 수 있습니다.

이후에 삼국시대를 거쳐 고려 때까지 내려오면 많은 유적에서 붓이 발견되어 일상화되었음을 알 수 있습니다. 문자가 정착하는 시기로 접어들면 수많은 역사서와 문인들의 글에서 붓과 관련된 기록들이 나타납니다. 조선시대로 접어들면 붓을 만드는 사람들은 국가기구에 편입됩니다.『경국대전』에 보면 각 지역별로 필장이 소속되었음을 알 수 있습니다.

이런 사실과 역사에 대해 시시콜콜 따지고 드는 것은 이 책의 성격에서 벗어나는 일이어서, 붓의 역사에 대해서는 이 정도로 간단히 언급하고 넘어가겠습니다. 여기서 생략한 내용에 대해 좀 더 자세한 내용을 알고픈 분들은 권도홍의 책『문방청완』과 구중회의 책『붓은 없고 筆만 있다』를 참고하시기 바랍니다.

《좋은 붓의 4가지 덕목》

옛날부터 붓 만드는 사람들 사이에 오래도록 전해온 이야기 중에 가장 중요시한 것으로, 좋은 붓이 지녀야 할 4가지 덕목이 있습니다. 원·건·첨·제가 그것입니다.

원(圓)은 둥글다는 말입니다. 붓 맨 모양이 들쭉날쭉 하지 않고 둥그스름해야 한다는 것입니다.

건(健)은 붓털의 허리 부분이 굳셈과 부드러움을 함께 지녀야 한다는 것입니다. 이것은 붓글씨를 쓸 때 붓털이 서야 하기 때문에 탄력을 지녀야 하되 지나치게 딱딱하지 않은 조건을 갖추어야 한다는 뜻입니다. 그리고 이 허릿심이 좋아야만 글씨를 쓸 때 붓끝이 갈라지거나 펴지지 않습니다.

첨(尖)은 뾰족해야 한다는 것입니다. 붓은 뿌리 부분에서 끝으로 가면서 점차 가늘어야 합니다. 그래야 좋은 붓입니다. 끝에서 갑자기 가늘어진다든지 하는 것은 좋은 붓이 아닙니다. 붓장이들이 누구나 입을 모아서 하는 얘기가 있습니다. "아무리 큰 붓도 세자(細字)를 쓸 수 있어야 한다"는 것

입니다. 이게 가능하려면 붓이 점차로 가늘어져야 합니다.

붓끝이 갑자기 뾰족해지는 것은 당연히 수명이 짧습니다. 붓은 끝에서 부터 닳기 때문입니다. 그런데 붓끝이 갑자기 뾰족해진 붓은 종종 붓에 대해 잘 모르는 사람들이 좋은 붓으로 착각하여 붓장이에게 고맙다는 전화까지 하곤 합니다. 이유는 간단합니다. 그 전에 써온 헌 붓은 많이 닳았기 때문에 붓 끝이 갑자기 뾰족해집니다. 그래서 그런 새 붓으로 쓰면 그 전에 쓰던 헌 붓과 느낌이 비슷한 것입니다. 그래서 좋다고 착각을 하는 거죠. 그런 붓은 두세 달만 쓰면 끝이 닳아서 모이지 않습니다. 끝이 뾰족한 붓은 길들이는데 오랜 시간이 걸립니다. 까다롭죠. 그래서 붓을 잘 모르는 대중들에게는 인기가 없습니다. 좋은 붓을 만드는 장인이 점차 살기 힘들어지는 이유이기도 합니다.

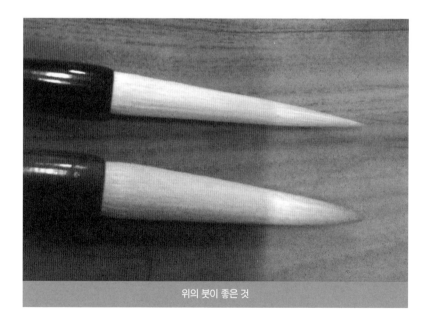

위의 붓이 좋은 것

이런 것을 알면 좋은 붓을 고를 수 있습니다. 다른 요인, 즉 원·건·제의 경우는 붓을 눈으로 봐서는 알 수 없고 실제로 써보아야 확인할 수 있습니다. 그러나 이 첨만은 눈으로 보고도 확인할 수 있습니다.

제(齊)는 붓끝이 가지런해야 한다는 뜻입니다. 붓을 눌러서 펼쳤을 때 붓끝의 털들이 같은 길이를 유지하고 있어야 합니다. 그래야 모든 붓털이 같은 힘을 받게 됩니다. 이 조건은 큰 붓에는 잘 해당되지 않습니다. 큰 붓의 경우 짧은 털을 섞기 때문입니다.

《 붓의 갈래 》

붓은 재료에 따라 모양에 따라 여러 가지 갈래로 나눌 수 있습니다. 어느 기준으로 붓을 보느냐에 따라 그 갈래는 수없이 많이 생길 수 있습니다. 여기서는 몇 가지 원칙으로 나누어보겠습니다.

01

심의 유무에 따라

심이 있으면 유심붓, 심이 없으면 무심붓이라고 합니다. 심이라는 것은 붓털이 물을 머금었을 때 빳빳한 느낌이 나도록 하는 것입니다. 이것은 성질이 서로 다른 두 붓털을 쓰기 때문에 생기는 것입니다. 당연히 속털이 있고 겉털이 있어서 서로 다른 털을 씁니다. 이렇게 속털과 겉털이 다른 두 종류의 털을 쓴 것을 유심붓이라고 하고, 단순히 한 가지 털만 써서 만든 붓을 무심붓이라고 합니다.

속털과 겉털을 각기 '심소'와 '위채'라고 합니다.

붓의 성능에 따라

붓의 기능을 글씨를 쓰는 부분이고, 붓의 본질은 종이에 닿는 것입니다. 그러므로 이 기능에 따라 갈래를 나누는 것이 가장 중요합니다. 털은 여러 가지를 비교할 때 상대에 따라서 뻣뻣한 것과 부드러운 것으로 나눌 수 있습니다. 이에 따라 나누는 것입니다.

①강호필

붓털이 뻣뻣한 편에 속하는 것을 경호라고 합니다. 탄력이 좋아서 붓끝이 단단하게 뭉칩니다. 그러므로 단단한 글씨를 쓸 때 좋습니다. 족제비꼬리털붓(낭호필), 말터럭붓(산마필), 토끼털붓(자호필), 쇠귀털붓(우이호필), 멧돼지수염붓(저종필) 같은 것이 여기에 속합니다.

②유호필

붓털이 부드러운 편에 속하는 붓을 연호라고 합니다. 경호보다 붓털에 탄력이 없기 때문에 초보자들은 쓰기 어려워합니다. 자칫 글씨가 힘이 없어 보이기 쉽습니다. 양털붓(양호필)이나 닭털붓(계호필)이 여기에 속합니다.

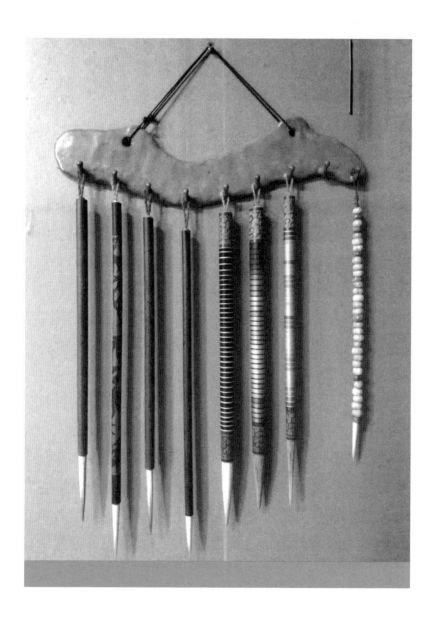

③검호필

경호와 연호의 두 가지 성질을 모두 갖춘 붓을 말합니다. 부드러우면서도 탄력이 있어서 붓이 잘 서므로 초보자에게 좋습니다. 부드러운 털과 뻣뻣한 털을 섞는 비율에 따라서 크게 3가지로 나누기도 합니다. 토끼털과 양털을 5:5로 섞은 중간치(5자5양)인 표랑호가 있고, 7:3으로 엮은 7자3양이 있고, 부드러운 편에 속하는 7양3자가 있습니다.

03
필봉에 따라

①장봉

붓털의 길이가 긴 붓입니다. 붓털이 길어지면 탄력이 떨어지기 때문에 붓을 다루기 힘듭니다. 실력이 있는 사람들이 쓰는 붓입니다.

②단봉

붓털의 길이가 짧은 붓입니다.

04
재료에 따라

재료에 따른 붓은 한정 없이 나눌 수 있습니다. 그 재료의 이름을 갖다 붙이면 되는 붓입니다.

대붓, 나무붓, 닭털붓, 쇠귓속털붓, 멧돼지수염붓, 쥐수염붓, 말총붓, 황모필, 백모필, 초필, 압모필, 공작모필

붓대에 따라

붓대는 손으로 잡는 곳이므로 붓의 성질상 본질에 해당하지 않고 멋에 해당합니다. 멋을 부리려고 붓대에 여러 가지 무늬를 넣고 재료를 여러 가지로 해서 다양한 붓이 생깁니다.

대붓, 칠조붓, 도자붓, 상아붓, 법랑붓, 목조칠붓, 명아주대붓

붓대 무늬에 따라

붓대 무늬에 따라서도 수많은 분류를 할 수 있고 이름을 붙일 수 있습니다.

불수감무늬붓, 당초무늬붓, 포도무늬붓, 단청무늬붓, 달걀껍질붓, 나전붓

【 붓 관리 】

붓도 물건인지라 쓰는 사람이 어떻게 관리하고 쓰느냐에 따라 수명이 많이 달라집니다. 그렇지만 어떻게 하면 빨리 망가지는지를 알아야 보존하는 방법도 잘 알 수 있습니다. 여기서는 중요한 몇 가지만을 알아봅니다.

붓 보관 법

처음 붓을 받아와서는 먹물을 찍어 쓰다가 빨 때가 가장 번거로웠습니다. 아파트에 살다 보니 서실을 따로 마련할 수도 없고, 천상 붓을 빨자면 목욕탕에서 물을 받아서 빨아야 합니다. 그렇지만 먹물은 한없이 나옵니다. 세면대에라도 물을 흘려서 빨아보면, 하얀 세면대에 먹물이 묻어서 잘 지지 않습니다. 그래서 나중에는 바닥의 수챗구멍 옆에 먹물 머금은 붓을 누이고 샤워기로 물을 뿌렸습니다. 그랬더니 한결 낫더군요.

물을 뿌려서 먹물이 안 나올 때쯤이면 붓을 들어서 물이 떨어지기를 기다려야 합니다. 그게 귀찮아서 붓을 살짝 뿌렸습니다. 몇 차례 뿌리면 물은 더 이상 떨어지지 않지요. 하루는 증평 붓방에 놀러갔다가 도대체 붓은 어떻게 보관해야 잘 하는 것이냐고 물었습니다. 그러면서 집에서 붓 빼는 얘기를 했더니 유 붓장은 깜짝 놀랍니다. 그러면 풀로 붙인 것이기 때문에 털이 통째로 빠지는 수가 생긴다는 것입니다. 그냥 빨아서 걸어놓는 것이 좋고, 가장 좋은 방법은 그냥 물속에 담가놓는 것이라고 합니다. 어떤 손님이 붓을 하도 잘 보관해서 방법을 물었답니다. 그랬더니, 플라스틱 페트병을 잘라서 철사로 걸이를 만들고 거기에 걸어서 붓털이 물에 잠기도록 보관했답니다. 붓장이 보기에도 정말 잘 보관이 되어서 그런 좋은 방법이 있다는 것을 소개해주더군요.

어쨌거나 붓은 빨 때 강제로 물을 빼지 않는 게 좋습니다. 그냥 걸어두든지 해서 물이 저절로 빠지도록 하는 방법이 좋습니다.

02
붓의 수명

옛 사람들은 붓을 한 번 사면 평생 썼습니다. 원래의 방법으로 털에서 기름 빼기를 해서 제대로 매면 붓털이 거친 바닥에 쓰지 않는 한 쉽게 닳을 리 없고, 그러다보니 비싼 돈 들여 어렵게 마련한 붓으로 오래 썼던 것입니다.

그렇지만 요즘은 많이 달라졌습니다. 날마다 붓글씨를 쓰는 사람들을 기준으로 할 때 서너 달 쓰고 나면 붓끝이 많이 뭉툭해집니다. 이것은 붓털

의 기름을 뺄 때 열을 가하기 때문입니다. 다듬잇돌로 눌러 놓고서 1년을 진득하게 기다릴 붓장이 없고, 그런 붓장을 기다려서 비싼 돈 들여 붓을 사 줄 사람도 없는 것입니다. 그러다 보니 불기운을 먹고 기름을 뺀 붓끝이 잘 닳아서 수명이 길지를 못한 것입니다.

이것은 단지 수명에만 관련된 것으로 그치지 않고, 붓을 쓰는 버릇까지 영향을 줍니다. 아무래도 붓은 도구이기 때문에 오래 쓰면 그 사람의 버릇에 따라서 길이 듭니다. 그러면 쓰는 사람도 편하다고 생각되는 느낌이 있기 마련입니다. 처음 산 붓은 주인을 만나 시간이 지나면서 길이 들어야 하는 법이죠. 옛날의 붓은 이 길들이는 과정이 길었고, 한 번 길이 들어 주인을 만나면 평생을 동행했습니다. 그러나 요즘의 붓은 그렇지 않아서 며칠만 쓰면 그 전부터 쓰던 붓과 느낌이 비슷해집니다. 붓끝이 빨리 닳아서 오랜 쓴 듯한 느낌이 나는 것입니다. 이런 붓을 사들고는 사람들은 아주 좋은 붓이라고 여기고 그 붓을 권해준 장사꾼에게 고맙다는 말까지 합니다.

그러나 그런 붓의 공통점은 붓의 4가지 덕목 중에서 첨(尖)의 미덕이 없습니다. 다른 3가지 덕목과 달리 이 첨의 덕목은 초보자도 쉽게 판별할 수 있습니다. 붓끝을 살펴보면 끝이 갑자기 뭉툭해지는 것이 있습니다. 이런 붓이 안 좋은 것입니다. 좋은 붓은 끝이 날카롭기가 바늘 끝 같습니다. 옛날부터 붓장이도 그렇고 붓 쓰는 사람도 그렇고, 좋은 붓을 이렇게 평가한 것입니다. 그렇지만 열처리를 한 붓털은 금방 닳아서 붓끝을 살펴보면 뭉툭하거나 둥그스름합니다. 닳았다는 증거입니다.

붓끝이 뾰족하면 길들이기가 참 힘듭니다. 시간도 걸리죠. 그래서 초보자들은 싫어합니다. 글씨가 제 뜻대로 나오지 않으니까 당연한 일입니다. 문제는 이런 붓을 만든 지가 벌써 한 세기가 지났습니다. 붓글씨의 고수들

조차도 붓의 이런 미덕을 잘 알지 못하는 세대가 되었습니다. 예컨대 붓글씨를 30~40년 쓴 분들도 대부분 열처리한 붓으로 쓴 것입니다. 그러다보니 빨리 닳는 붓에 익숙해져서 끝이 아주 뾰족한 붓을 잡으면 어딘가 불편하게 느껴집니다. 그러다보니 붓이 좋지 않다는 결론을 내리고 맙니다.

　유필무 붓방에 가서 이런저런 이야기를 듣다보면 무심코 지나온 세월과 그 세월이 만든 무뎌진 감각을 느끼게 됩니다. 누구를 탓할 수도 없는 문제이지만, 그렇다고 그런 관행을 잘했다고 인정할 수는 없다는 데 또 다른 고민이 있습니다. 붓을 쓰는 당사자들이 그렇다면 그런 것이지만, 전통이라는 이름에는 주인이 그렇다고 하여 꼭 그런 것은 아닌 아주 중요한 것들이 들어있습니다. 이제 그런 것이 소중한 것인지 아닌지 알아볼 수 있는 사람이 모두 사라질 때 비로소 새로운 전통이 생기겠지요. 그렇지만 그런 전통은 무언가 하면 할수록 허전한 느낌을 준다는 것이 문제입니다. 결국 고려청자처럼 맥이 완전히 끊어진 뒤에야, 끊어지기 전의 비법을 찾아서 온 세상을 돌아다녀야 하는 결과를 낳죠. 전통 활쏘기에서 그것을 뼈저리게 느낀 뒤, 또 다시 붓에서도 그런 것을 느낍니다. 유필무 붓장의 손끝에 한 세월의 비밀이 서렸습니다.

03
붓 탓하는 사람들

　석필원에 붓을 사러 오는 사람들은 붓에 대해 많은 말을 하고 갑니다. 대부분 불만이죠. 붓의 어떠어떠한 점이 맘에 안 든다, 그런 말들 말입니다. 그러나 그런 말들의 대부분은 붓을 쓰는 사람들 자신이 붓과 문방사우에

대해 무지해서 생기는 문제점을 제 탓이 아니라 남 탓인 붓 탓을 하는 것입니다. 그래서 유 붓장은 그런 사람들에게 최대한 붓만이 아니라 문방사우에 대한 설명도 곁들입니다.

사람들의 불만 중 하나가 붓이 모아지지 않고 벌어진다는 것입니다. 그러나 명필은 붓 탓을 하지 않고, 명궁은 궁시 탓을 하지 않는 법입니다. 붓이 모아지지 않는다는 것 자체가 글 쓰는 사람이 붓을 쓸 줄 모른다는 증거입니다. 붓털이 모아지지 않으니, 벼루에 대서 쓱쓱 문대서 붓털을 가지런히 하는 것입니다. 한 글자 쓰고 붓털 고르고, 한 글자 쓰고 붓털 고르고…. 이러니 붓이 금방 닳을 수밖에 없습니다. 생각해보십시오. 벼루는 먹을 가는 곳입니다. 돌에는 마찰이 일어납니다. 먹을 갈아서 먹물을 만드는 것이니 당연히 마찰이 생기도록 만들었습니다. 그러니 먹을 갈라고 만든 벼루에 붓을 쓱쓱 문대면 당연히 붓이 닳겠지요.

또 어떤 사람들은 먹이 안 갈린다고 벼루와 먹 탓을 합니다. 그런 사람들이 벼루와 먹 쓰는 법을 보면 그럴 수밖에 없습니다. 먹은 3가지로 만듭니다. 그을음, 풀(아교), 향이 그것입니다. 그을음을 긁어모아서 거기다가 향가루를 섞고 풀로 붙여서 돌처럼 만드는 것입니다. 그러니 먹을 갈면 저절로 풀이 먹물에 풀립니다. 한 번 쓰고 나면 대부분 벼루를 그대로 두었다가 다음날 다시 씁니다. 그렇게 해서 마른 벼루에는 당연히 그 전날 쓴 먹물의 풀이 남게 됩니다. 벼루의 바닥(봉망)이 미끌미끌해지죠. 거기다가 먹을 다시 가니, 그게 잘 갈리겠습니까? 당연히 잘 안 갈립니다. 그러니까 먹이 벼루에 잘 갈리게 하려면 붓을 날마다 빨아주듯이 벼루도 날마다 씻어주어야 한다는 얘기입니다. 그런데 대부분 그렇게 하지 않잖아요?

벼루도 그렇습니다. 벼루에도 상품, 중품, 하품이 있는데 상품은 돌의

조직이 촘촘하여 매끄러울수록 좋습니다. 당연히 먹이 잘 안 갈리겠습니다만, 물도 그만큼 덜 먹기 때문에 오래도록 먹물을 담을 수 있습니다. 가장 좋은 벼루는 유리창에 입김을 불듯이 벼룻 바닥에 '하~'하고 입김을 불어서 거기 서린 김으로도 붓글씨 몇 자를 쓸 수 있을 정도라고 합니다. 그 벼룻돌이 안 좋은 것이면 입김을 불어도 금방 돌이 흡수하겠지요.

이쯤에서 소동파의 먹물 론이 떠오릅니다. 소동파는 스스로 먹을 만들 만큼 먹에도 조예가 깊었습니다. 자신이 만든 먹에 동파먹이라고 이름 붙일 만큼 실력이 있는 사람이었습니다. 동파가 말한 최고의 먹물은 이렇습니다. 음양이론으로 볼 때 하루 중에 음과 양이 교대하는 시간이 있습니다. 하루 중 음과 양의 기준은, 밤이 가장 깊은 시간을 말합니다. 즉 자정이죠. 동경 135도를 기준으로 하는 우리나라의 경우는 실제 자정이 일본의 아카시 지방보다 32분가량 더 늦습니다. 따라서 12시 32분경이 하루가 바뀌는 시간입니다. 바로 이 시간에 먹 갈 물을 떠놓는 것입니다. 그리고 물을 재워놓습니다. 그런데 사람이 실제로 기운을 느끼는 시간은 하루의 시작으로 삼는 인시입니다. 12시진 중에서 인시는 새벽 3시를 뜻합니다. 바로 이 시간, 즉 우리네 할머니 어머니들이 새벽에 일어나 정화수를 떠놓고 기도하는 시간에 먹을 가는데, 반드시 벼루를 2개 준비합니다. 먹을 갈아서 1식경이 지나 다른 벼루에 따라놓습니다. 찌꺼기를 없애려는 것입니다. 그러면 새로 담긴 벼루에는 먹을 갈 때 생긴 찌꺼기가 없겠지요? 이렇게 해서 그 먹물로 쓰면 먹빛이 맑고 청아합니다. 그렇게 해서 만든 먹물은 단순히 새카만 게 아니라 새벽녘의 하늘에 비치는 푸르스름한 기운이 서립니다. 그런 먹물로 그림을 그리면 정말 은은한 먹빛이 감돌지요.

종이도 마찬가지입니다. 동양의 그림, 특히 수묵화는 먹의 농담이 먹어 들어가는 맛으로 그리는 것인데, 종이가 좋고 먹물이 좋아야 일정하게 번집니다. 그 번짐이 예측될 때 붓을 놀려야 화가가 의도한 그 만큼 먹물을 번지게 할 수 있습니다. 그래서 훌륭한 화가는 자신만의 종이와 먹물과 시간을 잘 감안합니다. 명화가 탄생하는 데는 이런 수많은 조건이 한꺼번에 작용해야 합니다.

《문방사우》
- 붓글씨에 필요한 도구

붓에 관한 얘기를 쓰면서 문방사우를 얘기하지 않을 수 없어 고민했습니다. 아는 것도 없는 데다가, 어디까지 얘기해야 하는가 하는 것도 알 수 없어서 앞이 캄캄했는데, 이런 고민을 말끔히 걷어준 책을 만났습니다. 권도홍의 『문방청완』(대원사, 2006)이라는 책입니다. 읽어보니 벼루에 관한 내용이 가장 많지만, 나머지에 대해서도 아주 깔끔하게 잘 정리해서 글쓴이의 내공이 절로 느껴지는 책이었습니다.

붓글씨를 쓰려면 도구를 준비해야 합니다. 붓글씨를 쓰는데 필요한 도구를 옛날부터 문방사우라고 했습니다. 붓글씨 쓸 때 빼놓을 수 없는 도구 네 가지를 말합니다. 붓, 먹, 벼루, 종이가 그것입니다.

붓은 지금까지 얘기해왔으니 새삼스럽게 더 말하지 않아도 될 듯합니다. 붓의 네 가지 덕목인 원·건·첨·제의 의미를 생각하면서 살펴보면 좋은 붓을 고르는 안목도 생깁니다. 그렇게 해서 경험을 덧보태어 안목을 키워가는 수밖에 없습니다.

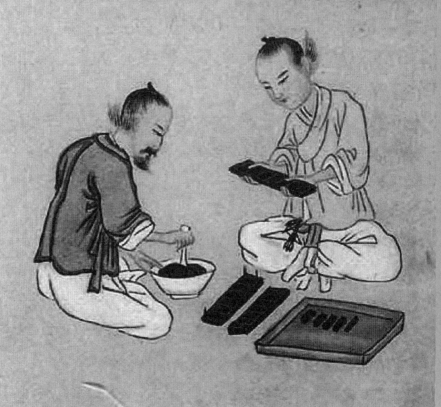

『기산풍속도』의 먹장이

1

먹

먹은, 부엌의 솥 밑에 붙은 그을음을 긁어서 풀과 섞어서 만드는 것입니다. 이 과정 또한 중국에서 시작된 것이지만, 우리나라에서도 수 천 년 이어져온 전통이 있으니, 그것 또한 누군가 정리하여 기록해야 할 것입니다. 여기서는 『문방청완』에 나온 내용을 간단히 요약하여 소개합니다.

먹은 땔감을 땔 때 나오는 그을음을 풀과 섞어서 만듭니다. 그을음에 따라서 먹이 달라집니다. 소나무에는 진이 있는데 그것이 굳은 것을 '광솔'이라고 합니다. 송진이 나무에 많이 젖어서 마른 것을 때면 아주 진한 그을음이 나옵니다. 그렇게 만든 것을 '송연묵'이라고 합니다. 다음으로는 열매로 만든 기름을 태워서 그을음을 만드는 방법도 있습니다. 오동나무 씨앗이나 삼씨, 참깨, 콩의 기름을 씁니다. 기름을 태웠다고 해서 '유연묵'이라고 합니다. 또 옻을 태워서 그을음을 만드는 방법도 있습니다. '칠연묵'이라고 합니다.

먹을 만들기에 좋은 그을음이 있습니다. 그것을 경매(輕煤)라고 합니다. 이 그을음은 불꽃과 먼 곳에 생기는 것을 말하는 것인데, 그래서 원연(遠煙)이라고도 합니다. 그을음을 받을 때 접시가 불과 가까우면 그을음이 거칠고 멀면 가볍습니다. 당연히 그을음을 받기 위한 특별한 가마를 만듭니다. 그을음의 재료인 소나무에 따라서도 질이 달라지는데, 중국에서도 유명한 것은 고려매(煤)였습니다. 고려매란, 용틀임하며 뻗은 늙은 소나무의 송진 밴 가지나 뿌리를 말합니다.

풀은 녹각 풀이 가장 좋습니다. 중국에서 최고로 친 이 녹각 풀은 사슴

뿔을 달여서 만드는데, 조선에서 만들던 법이라고 합니다. 구리 동이에 물을 붓고 물을 데워서 풀을 넣어 녹입니다. 거기다가 그을음을 넣어서 섞는 것입니다. 이렇게 잘 섞인 것을 먹 틀에 넣어서 찍어낸 다음에 말리는 것입니다.

먹장이에 따라서 여기에 약재를 더 넣기도 합니다. 어떤 약재를 넣느냐에 따라서 먹의 질이 달라지기 때문에 먹장이마다 자기네 집안에 전해오는 비법이 있었다고 합니다.

02
벼루

벼루는 돌 공장에서 돌을 깎아서 만드는 것이고 이 분야도 지방 문화재로 등록된 분야입니다. 그리고 벼루는 돌로 만들었기 때문에 문방사우 중에서 가장 많은 유물이 남았습니다. 그래서 문방사우를 모으는 사람들도 소장품으로 벼루가 가장 많습니다. 다른 것들은 닳거나 썩는 것이어서 남아있는 것을 제대로 보기가 쉽지 않습니다.

아무리 주마간산 격으로 지나가는 것이라도, 벼루의 이름 정도는 알고 넘어가야 할 듯합니다. 먼저 벼루의 구조부터 보겠습니다. 그런데 어딜 가나 어느 분야를 보나 지식인들이 부린 병폐가 너무나 많습니다. 벼루도 우리가 쓴 지 2천년은 되는 물건인데, 벼루를 소개한 책들을 보면 한결 같이 한자투성이입니다. 『문방청완』이라는 책이 좋은 이유는, 바로 이런 점까지 세심하게 신경 써서 우리말로 소개를 했다는 점입니다. 다른 책들이 따라오기 어려운 이 책의 가치 중에는 글쓴이의 이 같은 안목도 한 몫 했을 것

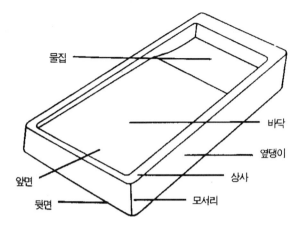

물집
바닥
옆댕이
상사
앞면
상사
뒷면
모서리

이라고 믿습니다.

먹물이 고이는 곳을 물집이라고 했네요. 아마도 벼루를 만드는 사람들 입에서 나온 것이 아닐까 추정됩니다. 고상하게 붓을 쓰는 지식인들은 될 수록 어려운 말을 골라서 썼을 겁니다. 예상대로 이런 식으로 표현했습니다. 연지(硯池), 묵지(墨池), 연해(硯海), 연야(硯冶). 마찬가지로, 먹 가는 바닥은 연당, 묵당, 연홍, 묵도라고 합니다. 상사를 연순, 연록이라고 합니다. 상사란 말은 우리말에서 무언가를 보호하기 위한 경계나 테두리를 뜻하는 말입니다. 화살에서도 촉을 끼우기 위해 살대 끝을 덮는 얇은 대롱을 상사라고 합니다. 옆댕이를 연측이라고 하고 땅에 닿는 부분을 연배, 연음, 연저라고 합니다.

우리나라의 벼루는 중국에서 해동연이라고 불렀습니다. 우리나라를 옛날에 중국인들이 해동이라고 불렀기 때문에 붙은 이름입니다. 조선 후기

에 이르면 충남 보령군의 남포석, 함경북도의 종성에서 나는 종성석, 황해
도 해주 장산곶에서 나는 해주석이 우리나라 벼루를 대표하는 지역으로 떠
오릅니다. 오늘날 우리나라를 대표하는 벼루 산지는 충남 보령의 성주산입
니다. 거기서 나는 남포(藍浦) 돌이 벼루 감으로는 가장 많이 알려졌습니다.
이곳의 장인이 무형문화재로 지정되어 벼루의 맥을 이어갑니다.

중국의 벼루로 유명한 것은 단계(端溪)석과 흡주(翕州)석인데, 당나라 때
채굴되어 중국 벼루를 대표하게 되었습니다. 물론 벼루 유물의 역사는 7천
년 전까지 거슬러 올라갑니다.

03

종이

종이에 대해서는 간단히 정리하고 넘어가는 것이 좋을 듯합니다. 서양
의 경우 종이는 파피루스가 처음으로 알려졌습니다. 이집트 시대의 이야기
이니 벌써 5천 년 전의 일이죠. 이집트는 나일 강의 비옥한 환경을 배경으
로 하여 일어선 나라이기 때문에 파피루스도 나일강가에 자라는 갈대와 부
들 같은 풀로부터 뽑아낸 것입니다. 그것을 가로로 한 줄 놓고, 그 위에 세
로로 한 줄 놓아서 그 둘을 풀로 붙인 것이죠. 투박하지만 그것이 종이 노릇
을 한 것입니다. 그렇지 않을 경우 양 가죽에 기록을 하였습니다. 대체로 파
피루스가 오래 보관하기 어렵기 때문에 양 가죽을 많이 썼습니다. 사막 지
대에서 성경이 발굴되기도 하는데, 그런 것들은 대부분 양가죽에 쓰인 것
들입니다. 서양의 기록을 엿볼 수 있는 대목입니다.

동양에서는 기록 방식이 좀 독특했습니다. 동양에서 종이를 처음 만든

것은 한나라 때의 일입니다. 채륜(?~121)이라는 사람이 나무껍질, 삼, 베 조각 같은 것으로 종이 만드는 법을 창안했고, 점차 방법이 개선되어 닥나무로 만드는 한지가 완성되기에 이릅니다. 당나라에 이르면 고급종이로 알려진 수문지(水紋紙), 분랍지(粉蠟紙), 경황지(硬黃紙), 운람지(雲藍紙) 같은 종이가 나타납니다. 그런 기술이 당나라의 서역 정벌을 통해서 유럽으로 건너갔다는 것은 익히 알려진 사실입니다. 그렇다면 한나라 이전에는 어떻게 썼을까요?

종이가 나오기 이전에는 죽간이라는 것을 썼습니다. 죽간은 대나무를 가늘고 길게 쪼갠 것입니다. 일정한 길이로 잘라서 옆으로 죽 늘어놓고 위와 아래를 가죽 끈으로 묶어 연결시킨 것입니다. 그래서 죽간에다가 한 줄씩 써나간 것입니다. 죽간 한 쪽이 한 행이 되는 것입니다. 그래서 평상시 보관할 때는 왼쪽부터 돌돌 말아서 오른쪽으로 감아갑니다. 그러면 둥근 통처럼 묶이게 되죠. 그렇게 보관하다가 꺼내어 읽을 때는 왼쪽으로 펼쳐서 오른쪽부터 읽게 됩니다. 이것이 바로 동양에서 글을 써나가는 방식과 읽는 방향을 결정한 것입니다.

옛 시대를 배경으로 한 사극이나 드라마에서 어명을 읽는다든지 신하들이 상소를 한다든지 할 때 모두 돌돌 말린 종이를 갖다 줍니다. 그러면 읽는 사람은 그 종이를 옆으로 펼쳐서 읽지요. 그것이 바로 죽간에서 쓰던 버릇이 종이의 시대로 접어들었는데도 같은 방법으로 쓴 흔적입니다.

특히 출판 인쇄의 시대로 접어들면 이 죽간의 양식이 한결 더 또렷이 나타납니다. 글자와 글자 사이에 줄을 치는데, 그것이 죽간의 사이를 표현하는 것입니다. 물론 글씨 한개 한개를 고정시켜야 하는 기능을 하도록 만든 것이기는 하지만, 그렇다고 해도 그것이 죽간을 쓰던 버릇이 없었다면

생각할 수 없는 발상이었을 것입니다.

이 죽간 때문에 독서에 관한 고사성어가 생깁니다. 공자가 말하기를 "남자는 모름지기 다섯 수레에 실을 만한 양의 책을 읽어야 한다"고 했는데, 어렸을 적에 그 말을 들은 저는 다섯 수레라고 해서 기가 팍 죽었습니다. 사람이 어찌 트럭 5대 분량의 책을 읽을 수 있단 말입니까? 그랬는데, 알고 보니 이것도 별것 아니더군요. 그러니까 다섯 수레는 종이 책이 아니라 죽간이었던 겁니다. 요즘 300쪽 분량의 책을 죽간으로 옮기면 라면 박스로 대여섯 박스는 나올 겁니다. 그러니 다섯 수레라고 해봐야 얼마나 되겠어요? 별 거 아닙니다. 그런 식으로 치면 저는 아마 50수레 분량의 책은 읽었을 겁니다. 그런데 거기서 좋은 책을 추려보니 막상 150권도 넘지 않더군요. 150권 정도를 기억하려고 50수레 분량을 읽은 것이니, 생각하면 인생은 진짜를 골라내기 위해 가짜와 벌이는 전쟁이라고 할 수도 있겠습니다.

또 공자님과 연관된 독서 사자성어 중에 위편삼절(韋編三絶)이라는 말이 있습니다. 위편이 3번이나 끊어졌다는 얘긴데, 위편은 바로 죽간을 이어서 묶는 가죽 끈을 말합니다. 공자님이 주역을 연구할 때의 일입니다. 죽간으로 된 주역 책을 계속 되풀이해서 읽다 보니까 끈이 닳아서 끊어졌다는 것입니다. 그럴 정도로 많이 읽었다는 뜻이죠. 그래서 책을 많이 읽고 공부를 열심히 한다는 뜻으로 '위편삼절'이라는 표현을 씁니다.

앞서 먹에서도 고려 매가 유명하다고 했듯이, 종이도 한국의 종이가 유명합니다. 닥나무 껍질로 만드는 방법인데, 종이가 처음 생긴 중국보다도 더 질이 좋아서 1천년을 간다고 합니다.

이것 외에도 붓글씨 쓰기 편하려면 몇 가지 더 마련해야 할 것이 있습

니다.

깔개 : 먹물은 한지 속으로 스미기 때문에 종이가 놓인 책상에도 젖습니다. 이것을 막으려고 책상에 천을 깔아둡니다.

필산(筆山) : 필가라고도 합니다. 붓이 둥글기 때문에 굴러다닙니다. 그것을 막으려면 홈이 파인 나무를 마련하여 거기에다가 붓을 베개 베듯이 눕혀놓습니다. 그것을 필산이라고 합니다. 울퉁불퉁 산모양을 닮았기 때문입니다.

문진 : 서진이라고도 하는데, 종이가 바닥에서 들리지 않도록 눌러놓는 것을 말합니다. 주로 돌이나 쇠로 만듭니다.

법첩 : 체본이라고도 하는데, 교본을 말합니다.

연적 : 물을 담아놓는 그릇을 말합니다.

이 밖에도 붓걸이, 붓꽂이, 필통, 필낭 같은 것이 있는데, 이것을 일일이 설명한다는 것은 시간낭비 같아서 이 정도에서 마칩니다.

《 붓글씨 》

붓에 관해서 말을 하는 마당이니, 붓글씨에 대해서도 몇 가지 언급하고 지나갑니다.

01

예술의 배는 두 노로 저어간다

붓글씨에 관해서 정리한 책으로 잘 알려진 것이 포세신의 『藝舟雙楫』입니다.[●] 캉유웨이가 이 책의 내용을 좀 더 보충하고 새롭게 정리하여 낸 책이 『廣藝舟雙楫』입니다.[●●]

그런데 이 책의 끝 글자 〈楫〉이 문제입니다. 이게 어떤 때는 '즙'으로 읽는데, 또 어떤 때는 '집'이라고 읽기 때문입니다. 그래서 『예주쌍즙』이

● 포세신, 『예주쌍즙』(정충락 옮김), 미술문화원, 1986.
●● 캉유웨이, 『광예주쌍집』(정세근, 정현숙 옮김), 다운샘, 2014.

라고 읽는 사람도 있고『예주쌍집』이라고 읽는 사람도 많습니다. 이 책의 최근 번역본에서는『쌍집』이라고 하는 바람에 한국에서는 거의가 '즙'이 아니라 '집'이라고 읽는 판국입니다. 이를 어쩔까요?

포세신의 책을 번역한 정충락의 책에는 원문으로 표지에 썼습니다. 그렇지만 캉유웨이의 책을 번역한 책에는『광예주쌍집』이라고 썼습니다. 물론 옥편에는 이 글자가 '즙'과 '집' 두 가지 음이 나옵니다. 그래서 두 가지 표기가 다 통용된다고 하고 그렇게 씁니다. 그렇지만 우리가 노라고 할 때는 즙이라고 읽습니다. 楫은 노 즙 자입니다. 문제는 이것을 집이라고 읽는 데는『예주쌍즙』의 즙이 노가 아니라 글 모음이라는 뜻의 집(輯)이라고 생각하는 것에 있다는 것입니다. 楫이 輯과 같은 뜻으로 쓰인 글자라면 당연히『예주쌍집』이라고 해도 될 것입니다. 과연 楫이 輯과 같은 뜻을 지닌 말일까요?

이 책에 대해 말을 하는 사람들은 그렇게 생각하는 것 같습니다. 그러면『예주쌍집』이 맞을 것입니다. 오히려『예주쌍즙』이라고 하면 안 될 일이죠. 그러나 과연 그럴까요? 楫이 輯과 같은 말이라면 앞의 藝舟에 나오는 舟는 무엇일까요? 예술의 배라는 뜻입니다. 배에는 당연히 노가 있습니다. 배가 가기 위해서는 노가 필요한 법이고, 그래서 뒷 글자에 楫이 온 것입니다. 楫은 이 책을 배에 비유한 까닭에 온 것이지 두 권으로 엮었다(輯)는 뜻 때문에 온 것이 아님을 알 수 있습니다. 그렇다면 이 책의 끝 글자는 楫이어야지 輯이어서는 안 됩니다. 따라서『예주쌍즙』이라고 읽어야 합니다.

『예주쌍즙』은, 붓글씨라는 예술을 이해하기 위한 두 권짜리 책이라는 말입니다. 1권은 붓글씨의 원리를 글로 설명한 책이고, 2권은 1권의 설명을 이해하는 데 필요한 붓글씨 도록입니다. 예술이 배라면 그곳으로 나아가기

위한 수단이 노이고, 이 경우에는 붓글씨를 설명한 이 두 권짜리 책을 의미하는 것입니다. 예술의 배는 두 노로 저어간다! 이 책을 읽기 전에 제목을 보고 저는 옛 사람들의 정신이 뿜는 향기와 그 표현 방법의 고매함에 흠뻑 빠졌고 놀랐습니다. 그리고 이런 표현을 무시하고 楫을 '노'가 아니라 '글 모음(輯)'으로 읽는 사람들의 말을 읽고는 더욱 놀랐습니다.

제 생각에, 『藝舟雙楫』은 '예주쌍즙'으로 읽어야 할 것 같습니다.

글쎄요. 이건 서예 책이니 서예의 이론으로 읽어야겠지만, 이런 서예 책 속에 무술가의 이야기가 들어있다는 것이 신기해서 활터의 무사로 살아온 저의 눈에 선뜻 들어왔습니다. 무술은 몸을 쓰는 것이고 서예도 마찬가지입니다. 같은 원리로 움직인다는 것이 신기할 따름입니다. 좀 길더라도 잠시 구경하고 가겠습니다. 온깍지활쏘기학교 카페에 이 글을 공개했더니 큰 반향이 일었습니다. 그래서 다른 분들에게도 보여드리고 싶은 마음이 일었습니다. 번역 글이 맘에 안 드는 부분은 제 멋대로 손 좀 보았습니다.

나는 두 사람의 필공(筆工) 얘기를 기록하여 써 두었다. 거기서 전부터 알고지낸(舊識) 조죽재(曺竹齋)가 권을 논하고 창을 논한 말을 생각해내어 그것을 기록하여 전한다.

조죽재는 민(푸젠성의 소수민족) 사람이다. 강회 근처의 젊은 사람으로서 그의 주먹을 이기는 사람이 없었다. 때문에 조일권(一拳)이라 불렸다. 나이는 들고 가난하여 양주의 장터에서 점치는 일로 생계를 꾸렸다. 젊은 이들이 큰 돈을 내고 그 권술을 배우겠다고 했으나 들어주지 않았다. 거기서 내가 이상하다고 생각하여 물어본 즉, 그 사람은 다음과 같이 대답을 해주었다.

이렇게 하는 것은 모두 전해야 할 그릇이 아니기 때문이다. 어찌하여 재주를 전수하여 포학에 도움이 되게 하겠는가? 권술이란 춤의 유산이다. 군자가 이것을 배우면 혈맥을 조절하여 수명을 키우고, (군자보다) 약간 못한 사람은 모욕을 막을 수가 있다. 반드시 상대가 모욕하고 나서 그리고 자신이 이것을 막는 것이다. 만약 이것을 사용하여 남을 모욕하면, 반대로 남에게 막히게 되어 자신이 패배한다. 그릇이 못되는 사람이 배우면 혈기로써 남을 욕하고 그 기는 위로 떠올라 서있는 다리는 힘이 빠진다. 때문에 대단한 세로써 달리고 있어도 상대에게 힘을 보태는 것이 되며 넘어지고 마는 것이다. 사람의 한 몸에는 두 주먹 밖에 없다. 주먹의 크기는 겨우 몇 치인데, 어찌해서 5척의 몸뚱이를 지키며 게다가 사방의 적을 맞을 수 있을까? 다만 나의 정기를 키우고 나의 몸에 널리 이르고자 한다면 상대의 수족은 나의 몸 가까이에 오고 나의 주먹은 그대로 가까워진 곳에 있다. 그 충실치 못한 기운을 가지고 나의 조용하고 충실한 기운과 만나면 자연히 이겨낼 수가 없는 것이다. 때문에 이 권술에 정통한 자에게는 두 가지의 표지가 있다. 그 하나는 정신이 관통하고 배도 등도 모두 말라서 매끈한 마른 과일과도 같은 것이다. 또 하나는 정신이나 육체가 건강하여 이마나 머리가 모두 살이 쪄서 윤기 나는 곡물과 같은 것이다. 이것은 모두 혈맥이 잘 흐르고 저절로 (정신이) 일체가 되어있기 때문이며, 내면이 충실하고 외면도 충실하여, 해를 당해도 보복을 하지 않는 자이다, 라고.

반패언(潘佩言)은 흡(翕)사람으로서 창법에 의해 유명하며 반오선생이라고 했다. 그 사람은 다음과 같이 말하는 것이다.

창의 길이는 9척, 창자루 둘레는 4~5촌이다. 그러나 창을 잡을 때는 온몸을 한결같이 창자루에 맡긴다. 때문에 반드시 마음껏 꽉 잡되 엄지와

인지 사이에서 단단히 잡으며 앞 손은 반드시 똑바로 하여 충분히 힘을 내고 그 손바닥 쪽의 손목과 윗손의 엄지와 인지 사이에서 오른손은 왼쪽으로 왼쪽 손은 오른쪽으로 꽉 틀어잡고 손가락에 힘을 넣지 않고 창을 휘두르는 것을 맡긴다. 양발도 또한 왼쪽은 힘을 넣지 않고 오른쪽은 힘을 넣으며 나아가고 물러서는 것은 제각기 추세에 맡겨 창선(槍先), 전수선, 전족선, 견선, 비선의 다섯 가지를 제각기 상대에 대하여 똑바로 하는 것이다. 5척의 몸은 저절로 몇 치의 창자루에 의해 지켜지는 것이지만, 주위를 살피는 것을 그만두면 상대의 무기가 자신을 다치게 한다. 창의 움직임에는 찌르는 동작이 있고, 치는 동작이 있다. 이 사용방법을 〈二〉라고 〈叉〉라고도 한다. 이는 사람을 치는 것이며 차는 사람을 막는 것이지만, 이 차는 곧 이이며 이 이는 곧 차인 것이어서 차와 이는 돌고 돈다. 두 개의 창 앞쪽 끝은 손가락을 살피게 하고 분촌의 사이에서 백번 들락거려도 신체에 닿게 할 수 없는 것이며, 창이 스치면 쓰러지는 사람이 있다. 때문에 천금을 가졌다 해도 한 성향(一聲響)을 살 수 없는 것이다. 솜씨가 비슷하면 눈의 싸움이고, 눈의 정도가 같다면 기력의 싸움이다. 기력의 움직임은 시간이 지남에 따라 다르고 거기서 승부가 나뉜다. 때문에 창술에서는 정(精)을 멋이라 한다. 나는 제자가 백 명 남짓 있었지만, 나의 봉술을 전할 수 있는 자는 없었다. 나의 봉술로 보자면 스승(師匠)으로부터 이어받는 것은 겨우 열 중에 셋이다. 열 중에 일곱은 법에 의지하지 않고 자득하고 뜻에 의하지 않고 자득하는 것이다. 이러하니 좋은 스승은 구하기 쉽지만 좋은 제자는 좀처럼 찾아오질 않는다. 좋은 제자의 마음은 반드시 좋은 스승을 찾는 것이지만, 넓은 천하에서 그 사람을 찾기만 하면 생각대로 안 될 것도 없으나 좋은 사람이 제자를 구할 때에 좋은 소질로써 도를 가르치는데 충분한 자를 만났

다 해도 그 사람이 하고 싶은 마음이 없으면 고생을 참고 그것을 영구히 전하게 할 수가 없는 것이다. 그렇기 때문에 백 번 가서 백번 만나보아도 제자로 받지 않고 물러나는 것이다, 라고.

조죽재는 가경 15년 경오에 양주에서 죽으니, 나이 80여세였다. 반패언은 가경 12년 정묘에 흡에서 잠시 들른 후는 끝내 소식이 끊기고 말았다. 그러나 병가는 나중에 일어서는 것을 좋다고 한다. 때문에 신중히 병사를 쓰는 자는 강하지만, 가볍게 병사를 쓰는 자는 약하다(순자 의병편)라고 하고, 또 인자의 군대에 대해서는 기계를 사용할 수 없다. 긴 것은 명자(明刺) 막사(莫邪)의 장도(長刀)와 같으며 그것에 스치면 절단되고, 예리하기는 막사의 예봉과 같아서 여기에 부딪히는 자는 찔리고 만다라고 하지만, 조죽재는 이 의미를 알고 있었던 것일까? 병의 요점은 백성을 잘 따르게 하는 것이며 몸을 창에 내맡기는 것은 그 술이니, 사물에는 신중히 하여 가벼이 기지 않고, 적에게는 신중히 하여 가벼이 여기는 일이 없게 하는 것이다. 체득한 것으로써 남을 위협함은 체득한 것이 있지 않다는 것이니, 사람이 스스로 닦아서 훌륭히 되는 데는 스승을 만나는 것이 중요하다. 스승을 찾아서 스스로 닦아 훌륭하게 되고자 할 때, 반드시 그 스승이 전하고자 하는 것을 구하고자 하나 체득할 수가 없는 것이다. 옛사람이 뜻이 낮은 것을 탄식한 것은 사물을 가벼이 보기 때문이니 사물을 가벼이 보면 도움을 구하고자 하지 않는다. 만약 (스승에게) 도움을 구하지 않는다면 어찌하여 체득하는 것이 좋은 것이라 할 수 있을까?

이상과 같이 두 사람의 봉술사의 얘기를 기록했지만, 무술을 말하는 것이 붓글씨에 관계가 없다고 한다면 창이나 봉을 사용하는 자에게는 모두 지법(指法)이 있다는 것을 알지 못하기 때문이다. 힘이 손가락에 모이면 기

는 위로 뜬다. 때문에 지법을 상당히 중히 하는 것이다. 나는 이전에 집필의 도(圖)에 전신의 정력은 터럭 끝(毫端)까지 이른다. 마음을 가라앉히는 데는 우선 양족을 편안하게 하되 몰입할(惡入)할 때는 거위(鵝) 무리가 물을 지나는 듯한 기세이다. 처음으로 5지의 힘을 균등하게 하는 (오악제력) 것의 어려움을 알았다, 라고 써둔 적이 있었다. 생각컨대 글씨를 쓸 때에는 반드시 약지를 강하게 하고 싶은데, 나는 약지를 훈련하길 수년에야 그 힘이 중지 이상이 되었고, 다시 수년 걸려 중지와 약지의 힘이 균등하게 되었다. 지금까지 글씨를 쓸 때 조금이라도 주의하지 않으면 5지의 힘에 제각기 강하고 약한 것이 되어 만호(붓끝)의 힘도 또한 거기에 따라서 강하거나 약하게 된다. 때문에 두 사람의 봉술사가 무술의 일을 말하고 있지만 깊이 붓글씨에도 합치하고 있기 때문에 여기 붙여서 싣고, 후진들에게 이에 따라 추구할 것과 구하려면 많은 선생이 있다는 것을 알릴 것이다.

요배중(姚配中)이 양주에서 정덕에 돌아간 지 십 수 년이 지났다. 금년 초여름에 그 집에 들른 즉, 요중우(仲虞)는 '智果心成頌'의 문장을 냈지만 생각컨대 이것은 글쓰기의 법을 전한 것이다. 규등법(揆鐙法)은 다만 막연히 쓰는 데는 좋지만 긴 폭의 큰 글씨에 의해 글씨를 써야 할 때는 그 서법은 심성송에 저술된 것으로 주석하는 사람은 잘못 이해하여 그것이 붓을 잡고 발을 편안히 하는 것을 말하고 있는 것인데, 어느 사람이나 모두 글자체나 필획의 모양에 대하여 설명하고 있다. 생각컨대 긴 폭을 쓸 때에는 반드시 외세가 양 날개를 펼친 듯이 양팔을 벌리는 자세가 아니면 자기 마음을 온화하게 할 수 없다. 이러하니 배의 오른쪽 반은 반드시 책상에 가깝게 한다. 오른쪽 배를 책상에 가깝게 하면 배의 반은 비스듬해지며 책상에서 멀어진다. 좌족은 여유 있게 뒤로 빼면 마음이 오른쪽에 치우치지 않고 위로 오른

다. 때문에 좌족을 여유 있게 하고 반쪽 배를 허하게 한다, 라고 하는 것이다. 오른쪽 손이 비스듬히 뻗어 뿔이 앞으로 향하고 있는 듯한 자는 오른쪽 어깨가 반드시 펴져있다. 때문에 오른쪽 어깨를 펴고 일각을 재빠르게 뺀다, 라고 하는 것이다. 요중우가 마음을 쏟아 깊이 사색하는 게 아니면 여기에 이를 순 없었으리라. 이에 따라서 더더욱 두 사람의 봉술사 말이 붓글씨에도 통한다는 것을 증명한 것이다.

아아, 나는 영화의 이병수(伊秉綬, 호는 묵경) 태수를 원포에서 처음 알았지만, 이묵경(伊墨卿)은 유용의 제자였던 것이다. 그래서 찾아가 유용의 서법을 물었다. 이태수 이르기를, 나의 스승은 서법을 가르치기를 손가락이 죽지 않으면 획은 살지 않는다 했다. 그 서법은 죽관을 대지 인지 중지의 선단에 놓고 조금은 손톱에 의해 죽관을 밖에서 도와 대지와 인지로써 둥글게(원권) 만들게 한다. 다름이 아닌 옛날 용정(龍睛)의 법인 것이다. 같은 방법으로 대지를 비스듬히 하고 인지를 마주하면 봉안(鳳眼)을 형성한다. 이 서법으로써 손가락을 죽일 수가 없다면 진정한 서법을 전하고 있다고 할 수 없는 것이다, 라고. 이태수는, 이전에 나의 스승에게서 가르침을 받았을 때 눈앞에서 글씨를 썼는데, 이 서법은 결코 거짓이 아니다, 라고 답했다.

그 뒤에 객저에서 주성(周姓)을 만났다. 이 사람은 유용이 글씨를 쓸 때에 심부름을 하고 있었던 사람으로서 열다섯 때부터 유용 집에서 먹을 갈기도 하고 종이를 펴기도 하는 일을 했다. 스물일곱이 되었을 때 유용은 이 사람을 (복건성의) 민 지역 장관으로 추천한 것이다. 나는 거기서 유용의 붓 잡는 방법에 대해서 물었다. 주성은 이르기를, 유석암(劉石菴) 선생님이 글씨를 쓸 때에는 대소에 관계없이 붓 사용은 춤을 추는 용과 같이 좌우를 누

비며 죽관은 손가락에 따라 전전하는 것이 심할 때는 죽관이 밑에 떨어지는 일이 있다, 라고. 나는 거기서 이태수가 말한 것을 말한즉, 주성은 유석암 선생님은 객을 향해서 글씨를 쓸 때에는 용정의 법을 사용한다. 스스로 득의인 양 운완(運腕)으로 쓰는 것은 실은 진짜가 아닌 것이다, 라고 답하였다. 도읍에 있게 도어서 진희조 시어를 만났다. 진시어는 유용의 고제(高弟)의 제자이다. 가르침을 받은 서법에 대해서 말하는 바는 이태수와 같은 것이었지만, 진시어는 그 서법을 지키는 것이 이태수 정도로 단단치 못했던 것이다. 때문에 그 사람의 글씨는 약간 나은 편이다.

이전에 횡운산인(橫雲山人)에게서 들은 바에 의하면, 그의 생질인 장득천의 글을 볼 때마다 하나하나 비난했다. 장득천이 필법을 배우고 싶다고 한즉 횡운산인은 고인의 글을 그대로 배우면 자연히 하는 것이다, 라 했다. 장득천은 거기서 횡운산인의 작서루에 숨어서 3일 지났을 때 횡운산인이 나타나 먼저 제자에게서 먹을 갈게 하고 곧장 먹을 간 사람을 밖으로 내보내고 입구에 자물쇠를 채우고, 그리고 상자를 열고 끈을 대들보에서 팔꿈치에 묶은 후 글씨를 썼다. 장득천은 그곳을 나와 그 서법을 흉내 내어 글씨를 쓰고 수개월이 지나서 다시 쓴 글씨를 보인즉, 횡운산인은 웃으면서 너는 어째서 내가 글씨 쓰는 것을 보았는가? 옛사람도 필법을 스스로 비밀로 하지 않는 자가 없었다. 더욱이 심하게 비밀로 하기 때문에 배우려는 자는 그것만 생각하여 고심했지만 한 번 그 필법을 체득하면 반드시 훌륭한 작품을 쓸 수가 있었던 것이다. 금후 나의 서법을 체득하려고 한 자에게는 신중히 하여 비밀로 하지 않고 가볍게 보인다거나 해서는 안 된다, 라고 했다 한다. 도광 24년 갑진 8월 26일 권옹(倦翁) 이를 적다.(183~188쪽)

붓글씨 용어

붓으로 쓰는 글씨를 우리말로 '붓글씨'라고 합니다. 세상에 이보다 더 아름다운 말이 있을까요? 있다고 생각하는 분들은 남의 말의 노예입니다. 붓으로 쓴 글씨를 붓글씨라고 하지 뭐라고 한단 말입니까? 다른 말은 모두 이 우리말을 대신하기 위한 방편에 지나지 않습니다. 붓으로 쓴 글씨라는 뜻 이외에 다른 그 어떤 의미를 부여하려고 '붓글씨' 외의 다른 말을 쓴다면 모두 개수작에 지나지 않습니다. 어떤 용어를 써도 붓글씨라는 말을 대체할 수는 없습니다.

그렇지만 우리가 우리 소리를 적을 수 있는 것은 15세기 세종 때에 발명되었으니, 그 전에는 어쩔 수 없이 남의 말을 빌려 썼겠지요. 그것이 한자 표기입니다. 붓글씨 쓰는 버릇이 중국에서 수입된 것인 만큼 당연히 그것을 가리키는 말도 따라 들어왔을 것입니다. 그 말이 바로 서예와 서법입니다.

붓글씨를 기술이나 검술처럼 서술(書術)이라고 하지 않고, 서예라고 한 것은 참 이상합니다. 예는 재주가 한껏 무르익은 상태를 가리키는 말입니다. '저 사람 춤 참 예술이다.' 라고 표현할 때의 감정을 담는 말입니다. 이미 중국에서 표기 수단을 넘어서서 예술의 단계로 접어들 때에 우리말로 흘러들었다는 증거입니다.

예술은 일정한 법칙과 훈련을 거칠 때 비로소 이루어집니다. 우연으로만 이루어진 예술은 없습니다. 그 분야에서 만들어진 독특한 질서를 몸에 익힌 뒤에 그를 바탕으로 새로운 단계로 올라설 때 우리는 그것을 예술이라고 합니다. 그러니 그렇게 새로운 단계로 나가기 전에는 그 전에 있던 법

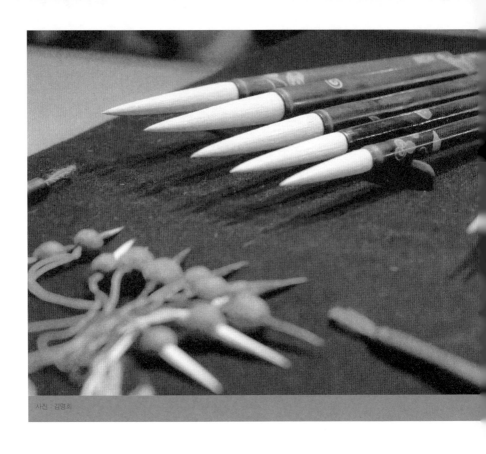

칙들을 배워야 합니다. 그럴 때를 붓글씨에서는 서법이라고 합니다.

그렇지만 이 모두 붓글씨를 대신하는 외래어에 지나지 않습니다. 한글을 쓰는 우리에게는 어떤 경우에도 '붓글씨'를 넘어설 말은 없습니다.

근래에 일본에서 서도(書道)라는 말이 생겼습니다. 그것이 일제강점기에 한국에 들어와서 붓글씨에 우리가 모르는 무슨 대단한 정신세계라도 있다는 듯이 고상을 떨었습니다. 붓글씨가 과연 도일까요? 붓글씨가 예술이지, 개뿔! 무슨 도란 말입니까? 붓글씨를 도로 규정하려는 성향은 일본 사람들의 사고방식과 생활습성입니다. 수묵화를 필름 통에 담는다고 해서 서양화가 되지 않습니다. 붓글씨를 서도라고 한다고 해서 붓글씨에 그

때까지 없던 어떤 형이상학이나 고상함이 생기지 않습니다. 그러니 서도는 '도'의 개념을 잘못 이해한 일본 사람들의 말버릇에 지나지 않습니다. 거기에 맞장구 쳐서 서도라는 말을 쓰는 사람들은 크게 반성할 일입니다. 붓글씨에 도라는 의미를 넣고 싶었다면 우리 조상들이 벌써부터 넣었을 것입니다. 붓글씨 따위에 '도'라는 말을 넣지 않는 것은, 다 그럴 만한 이유가 있기 때문입니다. 우리 전통에서 '도'란 인류가 도달해야 할 궁극의 깨달음을 말합니다. 그 궁극의 깨달음이 어찌 붓글씨 따위에 있단 말입니까? 그런 깨달음을 붓글씨로 '표현'할 수는 있겠지요. 그렇다고 해서 붓글씨가 '도'가 되지는 않습니다. 앞뒤 순서를 뒤집어 보는 것은 왜곡의 전주곡입니다. 신발을 좌우로 바꿔 신고 멋 부린다고 나서는 것과 다르지 않습니다.

자신들의 행위에 '도'의 의미를 넣고 싶어 하는 일본 사람들의 버릇은 스포츠에서부터 시작되었습니다. 1930년대 접어들어 살인 방법이 총포의 등장으로 무의미해지자 그것을 건강 수련의 수단으로 바꾸면서 당시 유행하던 일본 제국주의 신민을 만들기 위한 근대 교육 제도로 편입시킨 것이고, 그 무렵에 이름을 붙인 것입니다. 주짓수(유술)를 유도로 바꾸는 것에서 시작해서, 검술, 궁술, 모두 마찬가지로 근대 일본 제국주의를 만드는 교육 체제로 전환되면서 궁도, 검도로 포장됩니다. 한 번 이렇게 되자 모든 스포츠에 도가 붙는 유행이 생깁니다. 이런 영향이 일제강점기부터 일본 유학을 갔다 온 사람들에 따라 우리나라로 들어오면서 '도' 일색으로 변한 것입니다. 합기도, 당수도, 태권도…. 심지어는 삼국시대부터 수련

했다는 운동에도 이런 이름이 붙었습니다. 국선도, 일월도, 해동검도…. 온 세상이 도 닦는 사람으로 넘쳐납니다. 이런 성향은 지금도 계속되어 꽃꽂이도 일본에서는 화도(花道)라고 하는 지경에 이르렀습니다.

그들의 그런 습성을 비난할 필요는 없습니다. 그들은 그들 나름대로 그런 세월이 있고 절차와 문화가 있기 때문입니다. 문제는 그런 용어를 아무런 생각 없이 들여다 쓰면서 마치 뭐라도 있는 듯이 착각하는 어설픈 우리네 행태들입니다.

중국과 우리는 용어 사용에 큰 차이가 없습니다. 유독 일본 사람들만 용어를 그런 식으로 묘하게 만들어 씁니다. 서예나 서법이라는 말은 중국과 우리나라에서 흔히 쓰는 용어입니다. 우리나라에서는 특히 '예'라는 말을 좋아하는 듯합니다. 활쏘기에서도 궁술이라는 말 이외에 사예, 궁예라는 식으로 썼습니다. 무예도 마찬가지죠. 우리 조상들은 여러 곳에서 '예'를 참 즐겨 씁니다. 아마도 예술로 승화되는 기술의 비등점에 애착을 지닌 듯합니다. 그런 것을 칭찬하고 격려하려는 성향은 일본이나 중국과 다른 우리 겨레의 특징이라면 특징이라고 봐야겠죠.

이 용어 문제는 국궁계에서도 1990년대 들어 한 바탕 큰 바람이 몰아쳤습니다. '궁도' 어쩌고 하면서 활쏘기에 심오한 뜻이 있다는 식의 억지 해석으로 40년 가까이 써왔는데, 어느 날 문득 알고 보니 일본군국주의의 잔재가 서린 끔찍한 용어였던 것이죠. 실제로 일제강점기 때의 신문 자료를 보면 활쏘기 모임을 모두 '궁술대회'라고 했고, 일제강점기 말기에 들어 '궁도대회'라는 말이 간간이 나타납니다. 사람이 진실을 알면 그것을 고치면 되는데, 그게 쉽지 않습니다. 자신들이 수십 년간 모르고 써온 말이 입에 착 붙어서, 하루아침에 버리자니 입에서 도저히 안 떨어지

는 겁니다. 그래서 어떻게든 계속해서 쓰려는 관성 때문에 갖가지 그럴싸한 해석을 갖다 붙이며 물고 늘어집니다. 그렇지만 그러면 그럴수록 궤변으로 치닫게 마련이죠. 말의 거울에 비친 자신의 몰골이 어떤지 막상 그 말을 쓸 때는 알기가 참 힘듭니다. 일본말 '궁도'는 전 세계 활쏘기의 종주국인 한국의 활터에서 아직도 전통 활을 표현하는 말로 버젓이 쓰입니다. 말이란 게 그런 겁니다. 궁도 용어에 대한 반성과 비판이 시작된 후에 벌어진 국궁계의 다양한 반응을 보면 앞으로 서예계에 나타날 갖가지 반응도 익히 예상됩니다. 서도라 붓글씨에 도가 있다. 도(道) 도대체 도가 뭐길래?

서도라는 말을 쓰는 분은 이 도에 대해 정확히 대답해야 합니다. 일본의 도가 아닌 우리의 도를 말이죠. 근데 그게 쉽지 않을 걸요? 제가 알아보니까 적어도 노장사상과 성리학에 대해 도통하지 않으면 알기 어려운 말입니다. 성리학을 알려면 불교까지 알아야 하니, 앞이 아득해집니다. 한 동안 송명이학사나 도가 류의 책을 찾아서 사고전서 정도는 뒤적거려야 할 겁니다. 그러니 이 정도에서 '도'에 대한 논의를 마칠까 합니다. 저는 붓글씨 속에 있다는 그따위 도에는 관심 없습니다.

중요한 건 아니지만, 일본 검도는 용어 자체가 잘못되었다는 사실도 모르는 듯합니다. 도(刀)와 검(劍)은 다릅니다. 도는 한쪽에만 날이 있는 칼을 말하는 것이고, 검은 양쪽에 다 날이 있는 칼을 말하는 것입니다. 도는 도끼로 장작 패듯이 자르는 데 쓰는 무기이고, 검은 찌르는 무기입니다. 당연히 도보다 검이 다루기 훨씬 더 어려운 무기입니다. 이 기준으로 본다면 일본의 칼은 도일까요, 검일까

● 박제가 백동수 외, 『무예도보통지』(심우성 주해), 동문선, 1987.

요? 당연히 도입니다. 여기에 도(道)를 붙이려면 도도(刀道)라고 해야 합니다. 그들이 쓰는 칼 모양으로 보아 검도(劍道)일 수가 없습니다. 그런데도 검도라고 하는 것은 검과 도를 구별하지 못한 데서 오는 해프닝에 지나지 않습니다. 일본의 검술계는 지금이라도 '검도'를 버리고 '도도'로 바꾸어야 합니다.

03
붓글씨의 서체

붓글씨에서 쓰는 서체는 크게 5가지입니다. 전서, 예서, 해서, 행서, 초서.

전서는 소전과 대전으로 나뉘는데, 대체로 진나라 때 등장하는 예서가 쓰이기 이전의 글씨들을 말합니다. 주로 주나라와 춘추전국시대에 많이 쓰인 글씨입니다. 전서 이전에 있던 글씨로는 은나라 때의 갑골문과 주나라 때의 금문이 있습니다. 갑골문은 쇠뼈나 거북이 껍질에 표시를 하여 점치는 데 썼던 글씨입니다. 금문은 청동기와 철기가 만들어지면서 그릇 같은 곳에 주로 새겨 넣었던 글씨들을 말합니다.

예서는 진나라 때 주로 형성되었다고 보는 글씨입니다. 진시황이 6국을 통일하고 여러 가지 제도를 정비하였는데, 그 중에 각 나라마다 달랐던 글씨를 통일제국에 맞게 하나로 기준을 정하여 쓰게 한 것입니다. 누구나 쉽게 쓸 수 있도록 하기 위하여 노예들도 알아볼 수 있는 글씨라고 하여 이름을 노예 예(隷) 자를 써서 예서라고 했다는 말도 있습니다.

해서는 예서의 전통을 이어받아서 남북조 시대에 이루어졌고, 수당 시대에 완성을 본 글씨체입니다. 가장 표준이 되는 글씨체로 구양순과 안진

경의 글씨체가 유명하여 지금껏 해서 배우는 사람들을 둘로 가르는 기원이 된 글씨입니다.

행서는 왕희지의 글씨로 이름난 서체입니다. 빠르게 쓰느라고 획과 획이 이어지는 듯한 느낌이 드는 글씨입니다. 또박또박 쓰는 해서 다음에 나왔을 것 같은데, 행서를 완성한 왕희지와 왕헌지 부자는 서진 시대 사람이어서, 당나라 때의 구양순이나 안진경보다 더 앞선 시대의 사람입니다.

일이 이렇게 된 데는 사연이 있습니다. 예서가 나온 후 글씨의 형식이 갖춰지자 사람들이 빨리 쓰게 되었고, 그렇게 해서 나온 글씨체가 초서입니다. 그런데 초서는 알아보기가 힘듭니다. 그래서 초서를 원래의 예서로 돌리려고 가닥을 잡아서 쓴 글씨체가 나타나게 됩니다. 그것이 행서입니다. 약간 흘려 쓴 듯한 서체죠. 그러고 나서 또박또박 쓴 해서가 나타나게 됩니다. 따라서 서체의 모양을 보면 전-예-해-행-초의 순서가 맞지만, 실제로 발생 과정을 보면 전-예-초-행-해의 순서가 됩니다. 해서의 왕희지가 나오고 그 뒤를 이어 행서의 구양순, 안진경이 나타난 것입니다.

초서는 흘려 쓰는 글씨체입니다. 글씨의 원형을 알아보기 힘들만큼 많이 흘려 써서 보통 글씨만을 아는 사람은 보기 힘든 글씨체입니다. 그런 만큼 개인의 특성이 가장 잘 나타나면서도 내면의 질서를 터득하지 못하면 자칫 조잡해 보이는 위험한 글씨이기도 합니다.

한글 붓글씨는 우리나라만의 독특한 전통이 있는 글씨입니다. 세종 때 한글이 창제되었으니, 당연히 그 후에 생긴 서체이지요. 주로 평민과 아녀자들이 썼기 때문에 사람마다 필적이 다르지만, 그래도 가장 품격 있는 글씨는 궁중에서 궁녀들이 쓰던 글씨였습니다. 그래서 궁체라는 글씨가 만들어졌습니다.

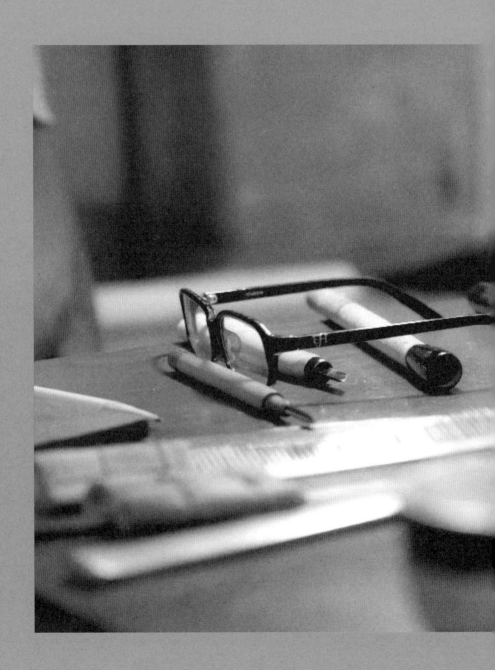

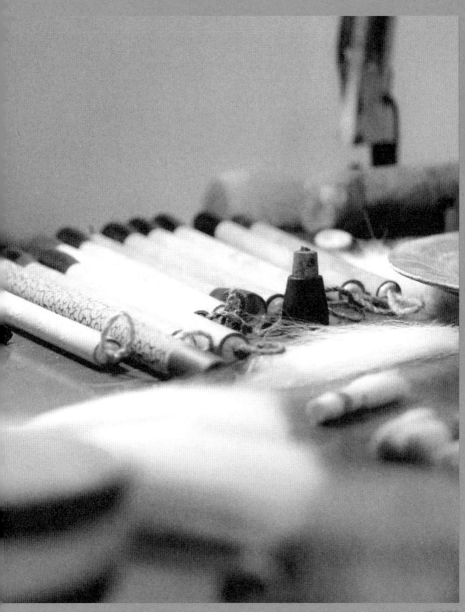

한글에도 위에서 말한 5가지 서체를 다 쓸 수 있습니다. 또박또박 쓸 수도 있고, 흘려 쓸 수도 있습니다.

특이한 것은, 서예계에서는 한글과 한문을 섞어 쓰지 않는다는 것입니다. 마치 현대시에서도 시와 시조가 섞이지 않고 서로 다른 갈래를 꾸준히 지키는 것과 같은 현상입니다.

운필의 대원칙 : 누우면 세워라

붓 놀리는 것을 운필이라고 합니다. 붓글씨를 쓸 때 붓을 움직이는 것을 말합니다. 붓글씨에서 붓털은 반드시 나아가는 반대방향으로 먼저 갔다가 뜻한 방향으로 움직여야 합니다. 이렇게 거꾸로 들어가는 것을 역입 또는 반입이라고 하지요. 그런데 한 방향으로 붓을 끌고 가다보면 둥근 붓털이 당연히 빗자루처럼 납작하게 한쪽으로 펴집니다. 이렇게 펴진 채로 바닥에서 떼면 붓털이 미얄 붓처럼 펴진 채 허공으로 들립니다. 이렇게 되는 것을 경계해야 합니다. 붓은 반드시 어느 곳에서든 둥글게 말려야 합니다. 그래서 가로획을 그을 때도 한 번에 긋는 것이 아니라 붓털이 획을 그리기 시작하면서 바닥에 누우면 잠시 후에 붓을 살짝 멈추어서 들어 올립니다. 그러면 바닥에 펴졌던 붓털이 먹물의 표면장력 때문에 동글게 오므라듭니다. 이렇게 잠시 기다렸다가 다시 눌러서 끌고 갑니다. 이러다 보니 잘 쓴 붓글씨의 획에는 마디(節)가 보입니다. 겉으로는 잘 안 보이는 것도 빛에 종이를 비춰보면 붓이 잠시 머문 자취를 확인할 수 있습니다.

이렇게 붓을 잠시 세워서 붓털을 모으지 않고 한 달음에 그은 획에는 마디가 없고, 붓을 세우지 않으면 글씨를 다 쓰고 다음 글씨로 넘어갈 때 처음 세웠던 붓털의 모양이 나오지 않습니다. 그러니까 글씨를 다 쓰고 나서 붓을 들었을 때, 첫 획을 쓸 때의 붓 모양으로 돌아와 있어야만 완벽한 것입니다. 글씨를 다 썼을 때 붓은 언제나 쓰기 전의 모양으로 돌아와야 합니다. 이렇게 하려면 붓을 중간 중간에 세워야 합니다. 이렇게 붓털이 언제나 가는 방향으로 눕는 것을 중봉이라고 합니다. 붓을 세우지 않으면 붓털이 가는 방향으로 누워서 써지는 것이 아니라 붓털의 옆쪽으로 써지거나 (측봉), 비틀려서 말린 모양으로 써집니다.(편봉) 이런 현상은 동그라미를 그려보면 대번에 알 수 있습니다. 동그라미를 그릴 때도 당연히 붓대를 돌리지 않습니다. 그 상태에서 동그라미를 그리면 붓털이 한쪽으로 쏠리면서 옆으로 획을 그리게 됩니다. 그리고 붓털도 비틀리면서 말리죠. 이렇게 되지 않고 중봉이 되려면 붓을 잠시 세워서 붓털이 제 모양으로 돌아오도록 기다려주어야 합니다. 그러다보니 제대로 쓴 붓글씨의 둥근 획에서는 붓이 잠시 머무르느라 먹물이 맺힌 마디(節)가 나타나는 것입니다.

획을 마칠 때도 당연히 잠시 붓을 멈추어서 붓털을 중봉으로 세운 다음에 글씨를 마쳐야 합니다. 이렇게 기본기를 충분히 연습해야만 글씨를 쓸 때 저절로 그런 동작이 나옵니다. 획을 시작하는 역입이나 획을 마무리하는 환필이 몸에 길들어서 미립이 나면 운필을 빨리 해도 그것이 그대로 적용됩니다. 종이에서 이루어지지 않으면 종이에 닿기 전에 허공에서 이루어집니다. 허공에서 이루어진 것과 그렇지 않은 것은 글씨 모양과 기운이 완전히 다릅니다.

서예 공부에 관한 단상

제가 1994년에 집궁을 했는데, 놀라운 사실을 한 가지 발견했습니다. 활터 어디에도 활쏘기 교재가 없는 것입니다. 그래서 제가 활 관련 책을 몇 권 썼습니다. 활 책을 쓰려고 자료를 찾다 보니 이미 1929년에 『조선의 궁술』이라는 훌륭한 책이 나왔더군요. 그런데도 활터에서는 그런 책이 있는 지조차도 모르고 사범이 가르쳐주는 대로 배우고 또 가르치는 것이었습니다. 모두 주먹구구 식 교육이 될 수밖에 없죠. 그러는 사이 5천년을 갈고 닦아온 사법은 조금씩 변질되어갔습니다. 양궁 식으로 다 바뀐 국궁 사법이 30년 넘게 활터를 뒤덮었다가 1998년 인터넷에 『조선의 궁술』 원문이 공개되면서 지금은 국궁계의 한 귀퉁이에서 『조선의 궁술』로 돌아가자는 운동이 벌어지는 중입니다.

서예의 경우는 어떨까요? 옛 사람들이 배운 서법과 오늘날 사람들이 배우는 서법은 어느 쪽이 더 유리할까요? 옛 사람들은 볼펜이나 만년필 같은 서양의 필기도구를 본 적이 없는 사람들입니다. 그들에게 필기도구란 문방사우가 다였던 시절이 5천년입니다. 오른손잡이가 오른손을 못 쓰게 되기 전까지는 왼손 쓰기를 배우기가 어려운 것처럼 태어나면서 붓을 잡은 옛 사람들은 뼛속의 힘으로 붓글씨를 쓰게 됩니다. 이 점, 이런 저런 잡다한 도구에 익숙해진 현대인들이 도저히 따라갈 수 없는, 옛 사람들의 경지가 옛 글씨에서 느껴지곤 합니다.

그렇지만 이런 엄연한 사실로도 덮을 수 없는 것이 있습니다. 즉 서체의 실상을 말하는 것입니다. 옛 사람들 중에 과연 〈난정서〉를 직접 본 사람

이 몇이나 될까요? 아마도 우리나라에서는 거의 없었을 것입니다. 있다면 사신이나 중국 가는 사람들을 통해서 얻어온 탁본 같은 것이 전부겠지요. 그런데 중국의 탁본이나 법첩은 가짜도 많고 정확한 고증을 거치지 않은 것도 많습니다. 만약에 정보가 많지 않던 시절에 그런 것을 진짜로 알고 죽어라 붓글씨를 쓴다면 어떻게 될까요? 그가 얻은 것이 과연 올바른 서법일까요?

추사 김정희를 보면 이런 사실들의 실상을 알 수 있습니다. 추사 김정희가 괜히 명필이 아닙니다. 추사는 서예가이기 이전에 금석문의 대가였습니다. 북한산의 진흥왕비를 발견한 것도 추사 김정희였다는 것은 아주 잘 알려진 사실입니다. 그가 금석문의 대가였다는 것은, 수많은 금석문을 비교할 수 있는 '정보'를 소유하고 있다는 것입니다. 어째서 그럴까요? 김정희는 어려서 천재로 소문이 났고, 중국에 가서 그곳의 내로라하는 선비들과 교유를 하였습니다. 저 유명한 〈세한도〉도 중국의 친구들에게 보내서 글을 받아온 작품입니다. 이게 무슨 소리냐? 자신이 원하는 정보를 얼마든지 중국 친구들을 통해서 구할 수 있었다는 얘기입니다. 그러다 보니 어떤 서체가 어떤 과정을 거쳐서 형성되었으며, 뒤의 글씨가 앞 글씨의 어떤 문제점을 극복하면서 태어났는가 하는 것을 아주 잘 알았던 것입니다. 그런 맥락의 연장선에서 자신만의 길을 갔고, 조선말의 후진 정치판도가 그를 유배로 몰아대면서 더욱 자신의 내면을 다질 수밖에 없는 조건에서, 요즘 장례식장의 병풍 글씨로 단골 대접을 받는 그의 유명한 서체가 탄생한 것입니다.

이런 점에서는 옛 사람들보다 오늘날의 사람들이 훨씬 유리한 위치에 있습니다. 추사 김정희는 붓글씨에 관한 정보를 독점하였지만, 오늘날은 손

가락 몇 번만 까딱하면 인터넷을 통해 모든 정보를 구할 수 있습니다. 심지어는 액정화면에다가 대충 휘둘러대면 그 글씨가 그대로 화면에 그려지면서 그 글자를 닮은 모든 서체가 나타나는 놀라운 앱도 개발되었습니다. 당연히 중국인들이 만든 앱입니다.

부산 사직정의 이석희 사두는 평생 무인으로 살아온 사람입니다. 한 10 몇 년 전에 느닷없이 붓글씨를 배운다고 하더니 몇 년 꾸준히 붓글씨를 썼습니다. 무인으로서 '문'을 해보고 싶다는 것이 붓글씨를 배운 이유였습니다. 그런데 붓글씨를 배우면서 서실 사람들에게 중국 공자 사당에 가서 붓글씨를 탁본 떠오자는 희한한 제안을 했습니다. 지금이야 어림 반 푼어치도 없지만, 옛날에는 그게 돈 몇 푼으로 가능한 일이었습니다. 공자 사당에는 역대 유명한 명필들의 글씨가 벽마다 새겨져있습니다. 그런 글씨를 탁본 떠온다면 그야말로 모든 명필들을 한 자리에 불러모은 것이 되겠지요. 얼마나 통쾌하고 상쾌한 일입니까? 그래서 서실 분들에게 돈 좀 마련해서 놀러가자고 '뽐뿌질' 한다고 하기에 막 웃은 적이 있습니다. 실제로 가서 그렇게 했는지는 모르겠지만, 붓글씨 공부를 한 단계 확 올리는 방법임은 분명합니다.

올바른 서법을 통해 참 붓글씨의 세계로 접근하는 방법은 옛날보다 요즘이 훨씬 더 편합니다. 옛 사람들이 오늘날의 사람들보다 붓글씨를 더 잘 썼다는 것은 반드시 옳지 않습니다. 오히려 요즘 사람들이 옛 사람들보다 더 빨리 배울 수 있습니다. 그러나 다른 간편한 필기도구가 산더미처럼 쌓인 조건에서 그런 것들을 버리고 굳이 불편한 붓으로 들어가서 한 세계를 이룬다는 것은, 옛 사람들이 마주치지 않았던 오늘날의 사람들 앞에 놓인 뜻밖의 재앙입니다.

오늘날 붓글씨를 배운다는 것은, 많은 고민을 떠안게 됨을 뜻합니다. 생각 없이 쓰는 붓글씨는 낙서만도 못한 것이 됩니다. 자신이 애써 하는 붓글씨를 낙서로 만들지 않는 그 무엇이 있지 않다면 오늘날 붓글씨 공부는 허망한 것이 됩니다. 자신의 붓글씨가 낙서가 아닌 이유를 알아야 하는 어려운 숙제가 모든 서예인들 앞에 놓인 시대가 되었습니다. 그러므로 이렇게 물어야 합니다.

붓글씨, 왜 하는가?

《붓과 사람들》
– 인사동 붓방 이야기

붓을 만드는 사람과 쓰는 사람 사이에 그것을 사고파는 장사꾼이 있습니다. 이들에 관한 이야기들을 모읍니다.

01

팔목 후리기

옛날이야기입니다.

붓을 매는 사람들은 서울에만 있는 것이 아닙니다. 지방에도 많았습니다. 그렇지만 그게 팔리려면 큰 시장인 서울로 올라와야 팔기 쉽습니다. 가장 큰 시장은 서울이기 때문입니다.

옛날에 붓 매는 사람들은 붓 매는 일로만 먹고 산 것이 아니었습니다. 시골에서는 농사를 짓다가 농한기에 붓을 매서 생계를 꾸리는 사람들이 많았습니다. 그런 사람들이 붓을 매서 서울로 올라오면 벌써 서울 인사동 붓

장사들 사이에 소문이 확 돕니다. 그러면 서울의 붓 장사들끼리 연락하여 붓을 사지 않도록 합니다. 담합을 하는 거죠.

시골 붓 장사가 올라와서 여기저기 돌아다녀 봐도 사겠다는 사람이 없습니다. 그러면 하루 묵어야 하죠. 그런 사람들이 묵는 곳이 동신여관입니다. 문방사우와 관련하여 인사동 골목을 돌아다니는 사람들이 한 데 모이기 마련인데, 인사동의 동신여관이 바로 그런 사람들의 숙박지 노릇을 한 것입니다. 여러 가지로 이로운 점이 있지요.

그러면 거기서 하루 묵으면 비용이 더 들어갑니다. 그런데 그 다음날 팔렸으면 좋겠는데, 다음 날도 붓을 사겠다는 사람이 없습니다. 허탕을 칩니다. 이렇게 서울 장사꾼들이 담합하여 계속 허탕 치도록 만듭니다. 그런 날이 하루 이틀에 끝나는 것이 아니라 심지어는 열흘까지도 갑니다. 그러면 숙박비용만 더 들어가고 붓은 팔리지 않고…. 이리하여 촌사람의 똥줄이 타들어갑니다.

이럴 때 한 장사꾼이 나서서 다방이나 식당이라도 데리고 가서 먹을 것을 사주며 은근히 달랩니다. 내가 꼭 필요한 붓은 아니지만, 그래도 그렇게 고생하는 당신을 보니 안 됐어서 사줄 테니 좀 적당한 값에 나한테 넘겨라, 하는 식입니다. 지옥에서 보살을 만난 사람의 심정이 이렇겠지요. 이렇게 해서 아주 싼 값에 붓을 사서 제값을 받고 파는 것입니다.

이렇게 하는 것을 팔목 후리기라고 합니다. 지금 같으면 공정거래위원회에 고발하면 엄청난 벌금을 물겠지만, 옛날에는 그런 게 없어서 서울 사람들이 촌놈들 골탕 먹이기도 했습니다.

옛날, 그러니까 한중수교로 값싼 중국 붓이 들어와서 한국의 붓 시장을 박살내기 이전에는, 붓 값은 아주 좋았습니다. 붓을 한 상자 들고 나가면 돈

을 한 상자 가득 들고 돌아온다는 말이 있을 정도였습니다. 그래서 많은 젊은이들이 붓 매는 것을 배우려고 했습니다. 붓을 배우면 먹고 사는 데는 지장이 없고 또 나중에는 돈을 벌 수도 있기 때문입니다.

붓 값은 세 번 깎인다

'붓 값은 세번 깎는다'는 말이 있습니다.

붓을 파는 필방 장사꾼들이 붓장이들을 등쳐먹는 방법입니다. 붓 값을 깎는 방법은 이렇습니다. 먼저 붓 장사들은 붓장이들에게 절대로 먼저 주문을 하지 않습니다. 아쉬운 건 붓 만들어 생계를 꾸리는 붓장이들이지, 그것을 팔아주는 자신들이 아니라는 것을 분명히 하려는 것입니다. 그래서 붓장이들이 붓을 만들어 보따리 째 들고 와서 사 달라고 하기 전에는 절대로 주문하지 않는 것입니다.

이렇게 갑을관계를 형성한 다음에 주문을 하게 됩니다. 먼저 정보를 흘리는 것입니다. 우리가 붓을 많이 한꺼번에 만들어서 대량으로 팔 꺼니까 값을 깎아달라는 것입니다. 이렇게 해서 대량 선주문을 하는 것으로 일단 값을 한 번 깎습니다.

그런 다음에 붓을 만들어서 가져오면 트집을 잡습니다. 수많은 붓 중에서 임의로 한두 개를 골라서 해체해보는 겁니다. 그러면서 붓이 매인 상태라든가 재질 상태를 꼼꼼히 뜯어보면서 트집을 잡는 겁니다. 이렇게 매가지고 붓이 얼마나 오래 가겠나? 붓을 이따위로밖에 못 만드나? 하는 식으로 생트집을 잡아냅니다. 트집 잡으려는 사람 앞에서는 당하지 않을 재

간이 없습니다. 심지어 털을 손톱으로 뜯기도 합니다. 그래서 당신들이 붓을 시원찮게 만들었다는 식으로 또 한 차례 값을 깎습니다.

다음으로는 결재방법을 선택하게 합니다. 외상으로 주고 갈래? 가계수표를 받아갈래? 현금으로 받아 갈래? 이렇게 묻는 겁니다. 외상은 돈을 언제 줄지 모르는 것이니 당연히 제쳐놓을 것입니다. 가계수표는 6개월 뒤에 돈이 돌아옵니다. 그러니 지금 당장 현금이 필요한 붓 공방 사람들로서는 현찰로 달라고 하죠. 그러면 현찰은 5% 정도 깎아야 한다고 합니다. 외상이나 수표로 두는 것보다는 조금 깎아서 현찰이 낫죠. 이렇게 해서 장사꾼들에게 뜯깁니다.

그렇게 하면 남는 게 있냐, 하고 물었더니, 유 붓장은 막 웃으면서, 그래도 남는 게 있으니까 만들죠! 하면서 크게 웃습니다.

03
—
낙찰계

계는 우리가 생활 속에서 목돈을 모으는 가장 간단한 방법입니다. 계에는 계주가 있습니다. 그 계를 주관하는 당사자로 다른 사람들의 신임을 얻을 수 있는 지위에 있는 사람이 주로 했습니다. 이 사람이 배신을 하여 돈을 챙겨 도망가면 바로 뉴스에 뜨는 겁니다. 사기꾼이 되는 것이죠.

일반 계는 계원이 모두 공평하게 같은 액수를 냅니다. 예컨대 1000만 원을 만드는데 10명이 모여서 1달에 100만원씩 걷어서 순서대로 주는 것이죠. 그러면 10달 안에 모두 목돈을 만질 수 있습니다.

그러나 목돈이 급한 사람이 있기 마련입니다. 그래서 급한 대로 순서가

정해집니다. 앞 순서에 계를 타려고 하는 것은, 돈이 급한 것도 있지만, 뒤로 갈수록 그 계에 대한 위험부담이 있기 때문입니다. 앞에서 사고가 나면 뒤에 있는 사람일수록 그 사고에 노출될 위험이 크죠. 그래서 될수록 앞에서 타려고 하는 것입니다.

이런 심리를 이용해서 부담액을 공평하게 하는 방법이 있습니다. 즉, 앞서 타는 사람이 더 많은 돈을 부담하고 뒤로 갈수록 액수를 줄여주는 방식입니다. 1000만원 목돈을 만드는데 10명이 모이면 각 개인이 부담할 돈은 100만원씩입니다. 그러면 앞쪽으로 부담을 더 주는 것입니다. 예컨대 이렇게 하면 되겠지요.

순서	1	2	3	4	5	6	7	8	9	10
액수	110	108	106	104	100	98	96	94	92	90

매달 이렇게 부담하게 하면 맨 처음 탄 사람은 10회에 걸쳐 100만원을 더 부담하게 됩니다. 반대로 맨 나중에 타는 사람은 매달 90만원만 내고서 10달 후에 1000만원을 받게 됩니다. 위험부담을 감수하면 적은 돈으로 더 많은 돈을 받게 됩니다.

이 순서는 주로 계를 하자는 쪽에서 결정합니다. 급전이 필요한 사람이 있으면 자신의 부담액을 늘려서 순서를 앞으로 당기는 것이죠. 그래서 계주가 계원들에게 자신이 부담할 수 있는 액수를 적어내라고 하는 것입니다. 급한 사람일수록 많은 액수를 적어내겠지요. 계주는 그렇게 해서 적어낸 액수를 보고 많이 적어낸 사람부터 계를 탈 수 있도록 결정하는 것입니다. 이렇게 남이 얼마나 적어내는지 모르게 적어내는 방법을 낙찰이라고 하는 것이고, 그래서 이렇게 이루어진 계를 낙찰계라고 합니다.

목돈이 필요한 사람들은 이렇게 모여서 낙찰계를 했습니다. 붓방에서는 털을 비롯하여 붓대 감 같은 여러 가지 재료를 구할 때 목돈이 필요합니다. 이럴 때 같은 업종에 있는 사람들이 서로 모여서 믿을 만한 관계일 때 이런 계를 많이 했습니다. 꼭 재료 구하는 일만이 아니고, 전세 비용이 필요하다든지 할 때도 마찬가지입니다. 그래서 계원들끼리는 믿음이 있어야 했습니다. 이게 깨지면 그 분야 전체가 흔들립니다. 그래서 믿을 수 있는 사람들끼리 했고 그런 유대를 통해서 서로 친분을 더욱 강화했습니다.

【 문방사우에 관한 나의 시 】

저는 명색이 시인입니다. 시집도 몇 권 냈습니다. 제가 낸 시집 중에 문방사우에 관한 시가 있어서 여기 소개합니다. 졸작이지만, 버리긴 아까운 시이기도 합니다.

연적찬(硯滴讚)

01

나는 찬(讚)이라고 하는 양식을 잘 모른다. 하지만 사람한테 무엇인가 이로움을 주는 것들의 공덕을 칭찬한다면 그 또한 '기린다'는 뜻에 가깝지 않겠는가? 요 며칠 붓글씨를 쓰다가 연적에 관하여 문득 느낀 바 있어 여기 몇 자 적고, '찬'이라 하다.

같은 물이라도 소가 마시면 젖이 되고 뱀이 마시면 독이 되니, 그렇다면 연적이 마시는 물은 무엇이 될 것인가? 생각컨대, 그것은 마음이다. 연적에 들어가기 전까지 물은 젖이 될 수도 있고 독이 될 수도 있는 일이지만, 일단 연적에 들어가면 물은 모두 벼루에 떨어져 사람의 온갖 마음을 나타내는 글이 되고 그림이 되어 다시 태어나니, 이것이야말로 소도 뱀도 할 수 없는 연적의 덕이라 할 만하다. 그러므로 연적이 물을 마시면 마음을 낳는다고 한 것이다.

작은 것이라면 마음보다 더한 것이 없고, 큰 것이라면 또한 마음보다 더 큰 것이 없다. 이로 보면 연적보다 더 큰 것도 없고, 연적보다 더 작은 것도 있을 수 없다. 이와 같이 작은 덩치로도 무한히 큰 세계를 안고 있어, 이른바 "거두면 품속에 넣을 수 있고, 펼치면 육합(六合)을 덮을 수 있다"는 중용(中庸)의 덕이란, 이 연적을 두고 한 말이 아닐 수 없다.

퍼내고 또 퍼내도 마르지 않는 것은 샘이다. 그러므로 시작은 비록 한 잔 크기이나 내를 이루고, 가람을 열어 마침내 바다에 닿는 것이다. 이로 본다면 사람의 마음속으로 흐르는 생각 또한 연적에서 나와서 바다와 같이 커다란 사상을 이루니, 이른바 남상(濫觴)의 덕이란 연적을 두고 한 말이 아닐 수 없다.

흙탕물을 담으나 맑은 물을 담으나 연적에서 나온 물은 사람의 마음을 나타내주기엔 변함이 없어, 가장 더러운 색인 검정에 스스로 물들여서 다른 모든 빛을 드러내주니, 스스로 낮은 곳에 처하여 남을 돕는 상선약수(上善若水)의 덕이란 연적을 두고 한 말이 아닐 수 없다.

비운 만큼 남에게 이롭게 쓰이는 것은 아무나 이룰 수 있는 경지가 아

니다. 비우지 않고서는 채울 수도 없어, 비움으로 스스로를 완성하는 해탈문(解脫門)이나, 스스로를 버려서 온 세상을 완성하는 살신성인(殺身成仁)의 덕이란 연적을 두고 한 말이 아닐 수 없다.

드는 것이 음이라면 나는 것은 양이다. 한쪽으로 공기가 들어가야 다른 쪽으로 물이 나오니, 구멍이 둘 뿐인 것은 물이 나고 드는 것을 돕고자 함이다. 하지만 드는 구멍과 나는 구멍이 다르다고 해도, 한쪽이 막히면 다른 쪽도 막혀, 두 구멍은 서로 남남일 수 없으니, 이와 같이 태극(太極)과 음양(陰陽)의 덕이란 연적을 두고 한 말이 아닐 수 없다.

문방사우(文房四友)에 끼진 못하나 이것이 없으면 문방사우의 꼴이 문득 궁색해지니, 스스로는 꼭 있어야 하는 것이 아니면서도 없으면 전체가 허전해지는, 이른바 쓰임 없는 쓰임(無用之用)의 덕이란 연적을 두고 한 말이 아닐 수 없다.

그 모양도 가지가지여서, 두꺼비를 닮은 것도 있고, 강아지를 닮은 것도 있고, 연꽃을 닮은 것도 있다. 하나같이 서로 다른 모습들이 또한 물을 따르기 위한 한 가지 목적을 잃지 않고 있으니 해를 중심으로 모든 별들이 돌아가는 우주(宇宙)의 덕이란 연적을 두고 한 말이 아닐 수 없다.

03

연적의 한쪽 구멍이 열린다.
마음이 비로소 길을 찾으니
바로 거기에서 우주가 열린다.

4331. 12. 8.

붓

붓은 마음의 혀, 모양도 노릇도 똑같다.

그 모양을 볼 것 같으면, 염통 만한 주먹에서 긴 대롱을 따라 내려와서 자유자재로 노니는 털 다발에서 그 마음이 드러나니, 이는 마치 날숨이 허파에서 비롯하여 기도(氣道)를 타고 나와서 혀끝의 발음으로 완성되는 이치와 같다. 먹물을 종이에 내뱉기만 할 뿐 들이킬 수 없는 것은 혀가 소리를 낼 때 날숨만을 이용할 뿐 들숨을 이용할 수 없는 것과 같다. 닮은 점은 이뿐이 아니다. 바람에 온몸이 휠 만큼 부드럽지만 평생을 써도 닳거나 없어지지 않는 것이 서로 같으며, 살아있는 한 늘 축축하게 젖어있는 것까지도 같다.

붓이 지닌 음양의 덕이 또한 혀와 같다.

붓이 나아가면 양(陽)이며 머물면 음(陰)이 되니, 들숨은 음이 되고 날숨은 양이 되는 것과 같다. 이와 같이 붓도 음과 양이 어울려 다시 다섯 가지 붓놀림을 낳으니, 혀가 오성(伍聲)을 낳는 것과 같다. 이것이 음양이 오행을 낳는다는 것이다. 그러므로 태극은 동정을 낳고 동정은 다시 오행을 낳으며, 오행에서 만물이 비로소 생겨난다. 붓의 놀림은 본디 오행을 본딴 것이니, 붓은 반드시 동서남북 어느 한 방향으로 나아가기 때문이다. 동쪽으로 나아가면 목(木)이 되고, 서쪽으로 나아가면 금(金)이 되고, 남쪽으로 나아가면 화(火)가 되고, 북쪽으로 나아가면 수(水)가 되며, 제자리에 머물면 토(土)

가 된다. 그러므로 소리도 각기 오행에 따라 어금닛소리(牙音), 혓소리(舌音), 입술소리(脣音), 잇소리(齒音), 목구멍소리(喉音)가 있는 것이다. 그러므로 붓놀림 하나하나가 음양오행의 덕으로 나타나는 것은 혀의 모양에 따라 이 같은 소리가 나는 것과 같다.

03

붓이 달려가는 기세에 따라서 글씨체가 달리 나타나는 것은 분위기에 따라서 목소리가 달라지는 것과 같다. 그러므로 서체도 다섯 가지로 나타나니, 글씨가 처음 한 체로 선 전서(篆書)는 봄이 되어 만물이 처음 돋아나듯이 목의 덕을 이었다 할 수 있으며, 전서의 복잡함을 버리고 간결함을 취한 예서(隷書)는 한 가지 목적을 향해서 불꽃같이 오르는 화의 덕을 이었다 할 수 있으며, 단아하고 균형이 잘 잡혀서 사람들이 가장 많이 쓰는 해서(楷書)는 뭇사람을 중화시키는 토의 덕을 이었다 할 수 있으며, 해서의 단아한 모습 한 끝자락을 뾰족하게 세우는 행서(行書)는 날카로움을 자랑하는 금의 덕을 이었다 할 수 있으며, 한 번 시작되면 끝을 모르고 달려가는 초서(草書)는 냇물처럼 끝없이 흘러가는 수의 덕을 이었다 할 수 있다. 이러므로 서체를 잘 들여다보면 거기서는 소리가 나니

전서(篆書)에서는 노자를 신고 함곡관(函谷關)을 막 빠져나가는 노새의 목에서 딸랑거리는 방울소리가 나고

예서(隷書)에서는 강호의 한적한 다락으로 올라가며 섬돌을 딛는 은일(隱逸)의 청려장(靑藜杖) 소리가 나며

해서(楷書)에서는 거문고로 어부가를 타는 선비 앞의 연못에서 잠시 뛰어오른 잉어가 물방울 퉁기는 소리가 들리며

행서(行書)에서는 천지를 달려온 큰 강이 이제 막 바다에 이르러 몸을 뒤트는 소리가 들리고

초서(草書)에서는 춘향가의 어사출도 한 대목에서 휘몰이로 숨넘어갈 듯한 모흥갑(牟興甲)의 판소리가 들린다.

04

체(體)와 용(用)을 갖춘 것은 또한 삶과 같다. 마음이 체요 몸이 용인 것처럼, 붓대가 체라면 붓털은 용이다. 붓털은 붓대를 따라 움직일 수 없지만, 붓대의 움직임대로만 놀지 않는 법이어서, 때로 붓대는 붓털을 따라야 할 때도 있다. 마음먹은 대로 움직이지 않는 것이 몸뚱이어니, 마음과 몸 사이의 부조화를 조율하는 것이 인생이라면 붓은 또한 이 인생을 닮았다. 이러므로 붓놀림의 묘미가 이 체와 용의 조화에 있다면 이는 삶과 다를 바 없다.

05

할 일 많은 사람의 몸이 한 가지만 한다면 무슨 보람이 있을 것인가? 그러므로 코는 숨만 쉬는 것이 아니요 냄새도 맡고, 눈은 보기만 하는 것이 아니요 눈물도 흘리는 것이다. 그러므로 말은 뜻만 나타내는 것이 아니어서 뜻으로는 담지 못하는 감정도 싣고 나가니, 붓이 글씨만 쓰는 것이 아님이 곧 이와 같다. 목소리는 말도 되고 노래도 되고 울음도 되듯이 때에 따라 붓은 그 섬세한 끝으로 난도 치고, 국화향도 피우며, 매화 가지에 새도 깃들고, 나아가 만물을 낳는다.

붓은 혀와 같아서, 그 끝에서 나오는 모든 것은 말이다. 그 말을 타면 두려울 것이 없다. 천지를 치달리며, 우주를 부릴 수 있기 때문이다.

4331. 12. 21.

벼루

영춘의 붉은 돌로 만든 벼루가 좋다기에, 그 돌 한 덩이를 얻어다가, 다듬지 않고서 생긴 대로 먹 가는 곳만을 파서 벼루로 썼다.

연지(硯池) 밖은 모두 울퉁불퉁해, 자세히 보면 굳이 수석이 아니라도 거기 산봉우리들이 있고, 골짜기가 흐르고, 비탈이 있고 들판도 있어, 그런 대로 자연의 모습을 갖추었다.

그래서 그런 겔까? 그 벼루에 먹을 갈아서 붓글씨를 쓴 날부터 내 천(川)자를 쓰면 꿈 많은 하류로 졸졸졸 흘러가는 시냇물 소리가 들리고, 송(松)자를 쓰면 황장봉산 정상에서 맞던 솔바람 이마를 스치며, 구름 운(雲)자라거나 호수 호(湖)자를 쓰면 잔잔한 물위로 구름이 일었다.

붓을 잡는다. 벼룻돌 속의 세계가 붓을 타고 옮겨와 종이 위에 꿈을 낳고 자연을 낳는다. 벼루가 토해내는 먹물의 향기 속에서 내가 본받아야 할 모든 것들을 읽는다.

4331. 12. 22.

01

땅의 덕은 그 무한한 생산성에 있다. 겉으로 보기에는 아무런 움직임도 없고 그저 편편하게 누워있을 따름이나, 사시에 맞춰 저절로 풀을 키우고, 곡식을 자라게 하며, 시간으로 하여금 열매를 거두고, 나아가 날것과 길것들을 먹여 키우는데 한 치 오차도 없으니, 이와 같이 정교하고 풍성한 덕은 땅이 아니고는 할 수 없는 일이다.

벼루가 꼭 이와 같다. 네모반듯한 모습으로 누워 움직이지도 않고, 무슨 눈길을 끄는 재주를 부리지 않아도 거기서는 나오지 않는 것이 없으니, 스스로는 그 무엇을 하려 하지 않으면서도 또한 이루지 못하는 것이 없는 땅의 덕 그것이다.

02

땅이 스스로 그 품에 만물을 키우되, 만물 스스로 땅을 이용하도록 허용하는 너그러움을 베풀었으니, 그 너그러움 때문에 비로소 만물이 산다. 사람 또한 땅의 덕을 좀 더 풍성하게 하기 위하여 곡식을 기르니, 그 터전을 밭(田)이라고 한다. 그러므로 밭이 네모난 모양을 지향하는 것은 땅을 좀 더 잘 부리려는 하늘의 뜻이라 할 수 있다. 이를 일러 인위(人爲)라고 한다. 네모난 것에서 모든 것이 나온다. 그러므로 땅은 네모난 것이며 이를 일러 천원지방(天圓地方)이라고 한 것이다.

벼루 또한 이와 같다. 농부가 괭이와 따비로 밭을 갈고 파듯이 먹으로 벼루를 일구면 사람한테 필요한 모든 것이 나온다. 이와 같이 벼루가 네모난 것은 우연이 아니니, 천원지방의 덕을 벼루보다 더 잘 보여주는 것도 없을 것이다.

혹자는 지방(地方)은 맞아도 천원(天圓)은 알 수 없지 않느냐고 반문할지 모른다. 그러나 사람의 삶은 행위 속에서 이루어지고, 행위를 통하여 그 완성을 보나니, 먹을 갈 때는 먹을 잡은 손의 동작은 어김없이 둥근 모양으로 돌아간다. 이를 일러 천원(天圓)이라고 하는 것이다. 그러므로 행위 속에서 삶을 이해하지 않으면 그것은 밭 모양만 만들어 놓고서 농사를 짓지 않음과 같다. 삶은 곧 행위이다. 천원지방이란 이와 같은 이치를 말하는 것이다.

03

땅이 만물을 낳을 수 있는 것은 물 때문이니, 물이 있어야 땅의 덕도 완성된다 하겠다. 그러므로 옛 성현들은 벼루에도 연못을 파놓고 연지(硯池)라 이름 한 것이다. 연지가 있어 붓으로 붓글씨를 퍼 올려도 샘은 마르지 않는 것이다. 가뭄에도 마르지 않고 바다에 이른다는 샘이 깊은 물의 덕이란 이를 두고 이름 한 것이다. 한 치가 채 안 되는 만큼만 파였으되, 곧 사람의 마음과 같아서 그 깊이는 알 수 없다.

04

벼루는 땅이다.
그대 슬기를 하늘로 삼아 땅을 갈아엎으면
만물이 거기서 화생한다.

4332. 1. 6.

입춘방

붓글씨를 쓰기 시작한 지 한 달만에
입춘이 우리 집을 찾아왔습니다.
그 봄을 위하여
내가 기꺼이 붓을 잡은 것은
그 집에서 붓글씨가 가장 서툰 사람이
방(榜)을 쓰는 법이라 한 까닭입니다.
입춘대길(立春大吉),
건양다경(建陽多慶)
오는 봄을 맞자고
붓은 내가 놀리지만
먹은 온 식구가 돌아가며 갑니다.
큰 아이와 아내, 그리고 막내의 손을 거치며
먹이 벼루마당을 스삭슥삭 도는 동안
봄은 어느새 안방까지 와있습니다.
올 봄은 우리 집 먹물 속으로 와서
대문에 우뚝 나붙었습니다.

4332. 2. 4.

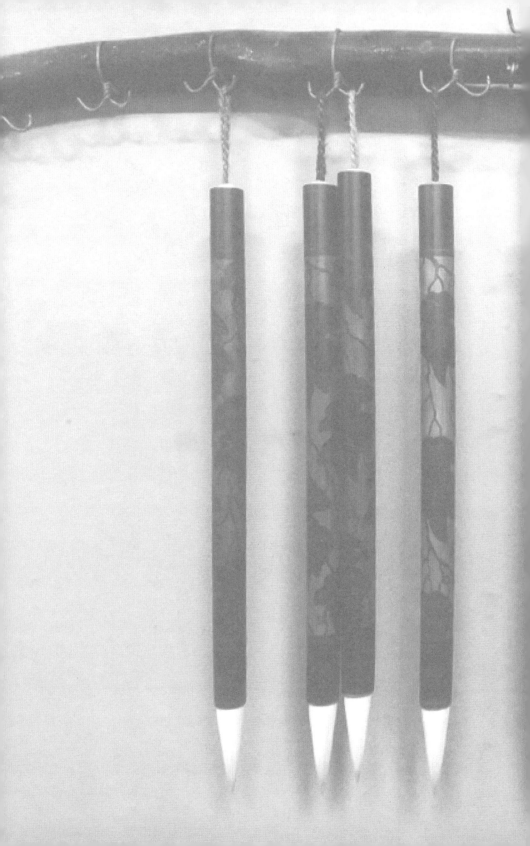

4

《붓에 관한 말》

：

붓을 만드는 사람 쪽에서는 이런 말들보다 '털장이'라는 말을 많이 썼습니다.
그들 스스로 '우리 털장이들은 말이야~' 하는 식으로 자신을 지칭했습니다. 붓장이들을
중심으로 놓고 보면 그들의 용어가 주인이 되어야 하지 않을까 싶기도 하지만, 세상에
가장 많이 알려진 말은 '붓장이'입니다.

《붓에 관한 말》

붓에 관해서는 지금까지 용어가 정리된 적이 없습니다. 그러므로 여기서 처음으로 붓과 관련된 용어를 정리합니다. 당연히 부족한 부분이 생기겠지만, 그것은 이후의 연구자들이 보충하여 완성할 것이라고 믿고, 일단 급한 대로 여기 정리합니다.

용어는 단순히 낱말 정리 같지만, 그 분야의 철학과 논리를 집대성하는 것이어서 결코 단순한 작업이 아닙니다. 그러자면 먼저 정리해야 할 것이 있습니다. 우선 붓을 만드는 사람을 가리키는 용어부터 혼란스럽기 그지없습니다. 붓장이, 필공, 필장 같은 말들이 특별한 기준 없이 쓰이면서 어느 것으로 기준을 정해야 할지 난감한 상황입니다. 게다가 이런 말들이 당사자들의 말인지, 그것을 밖에서 구경한 사람들의 말인지조차도 구별되지 않은 채로 쓰입니다.

붓을 만드는 사람 쪽에서는 이런 말들보다 '털장이'라는 말을 많이 썼습니다. 그들 스스로 '우리 털장이들은 말이야~' 하는 식으로 자신을 지칭

했습니다. 그러니 붓장이들을 중심으로 놓고 보면 그들의 용어가 주인이 되어야 하지 않을까 싶기도 합니다. 그렇지만 세상에 가장 많이 알려진 말은 '붓장이'입니다. 이런 혼란을 걷어내기 위해서라도 이런 말들의 흔적을 찾아볼 필요가 있습니다.

그러자면 먼저 조선시대의 관청 용어부터 살펴야 할 것 같습니다. 송나라의 사신으로 왔던 서긍이 쓴 『고려도경』에는 붓을 가리키는 말로 '筆'이라고 나오는데, 이에 해당하는 고려의 말은 적지 않았습니다. 이로 보아 고려 때에는 붓을 가리키는 말로 중국어 수입어인 필이라는 말을 많이 쓴 것 같습니다. 조선시대의 책인 『훈몽자회』나 『천자문』 같은 곳을 살펴보면 『붇』으로 나와서 지금과 다르지 않았음을 알 수 있습니다.

이 글을 거의 다 써 갈 무렵에 붓에 관한 단행본이 나왔다는 사실을 알게 되었습니다. 급히 사보았는데 구중회의 『붓은 없고 筆만 있다』(국학자료원, 2014)입니다. 우리의 옛 자료는 물론 중국 측의 자료까지 총동원하여 동양 붓의 실상을 집대성한 좋은 책입니다. 붓에 관한 최초의 단행본이 아닐까 싶습니다. 여기에서도 붓의 명칭에 대해 다루었습니다. 중국에는 붓을 가리키는 말이 두 갈래가 있었습니다. '필(筆)'이라고 하는 지역과 '불률(弗律)'이라고 하는 지역으로 나뉘었습니다. 이 중에서 불률이라고 하는 말은 초나라 지역의 사투리였는데, 이런 영향이 우리나라로 들어와서 1음절로 줄어서 '붓'으로 정착했다는 것이 이 책의 결론(30쪽)입니다. 지금까지 제가 접한 이런저런 자료 중에서 가장 정확한 논리성과 역사성을 갖춘 주장입니다. 붓과 관련된 각 민족의 명칭은 중국에서 시작되어 주변으로 퍼져가면서 형성된 말로 보입니다.

정도전이 완성한 조선시대의 법전인 『경국대전』을 보면 공조에 속한

각종 기술자들을 가리키는 말이 두 가지로 나타납니다. 장(匠)과 인(人)이 그것입니다. 대부분의 기술자들에 대해 '장'이라고 불렀는데, 유독 활 만드는 사람과 화살 만드는 사람에 대해서만 인(人)을 붙여서 각기 궁인(弓人), 시인(矢人)이라고 했습니다. 같은 분야인 시위 매는 사람에 대해서도 궁현장(弓弦匠)이라고 하여 '장'을 붙인 것은 활 만드는 사람과 화살 만드는 사람에 대해서만큼은 특별한 대우를 했음을 알 수 있습니다. 실제로 왕조실록에 보면 양반들도 활을 만든다고 한 대화가 보여서● 조선시대의 가장 중요한 무기를 만드는 사람들에 대해서는 다른 사람과 격을 달리 하였음을 알 수 있습니다.

따라서 이런 상황을 살펴보면 기술자를 가리키는 말 중에서도 가장 지위가 높은 층을 인(人)이라고 했고, 그 아래 등급을 장(匠)이라고 했음을 알 수 있습니다.

이 밖에도 또 한 가지 용어가 공(工)입니다. 악공(樂工)이나 기공(技工) 같은 경우가 그렇습니다. 이 공은 장과 거의 같은 뜻으로 쓰인 듯합니다. 붓과 관련지어 보면, 붓 만드는 사람을 필장(筆匠)이라고 했는데, 〈기산풍속도〉의 그림에 쓴 이름으로는 '필공이'라고 썼습니다. 먹 만드는 사람을 '먹장이'라고 쓴 것을 보면, 먹 만드는 사람과 구별하려고 한 것 같습니다. 그렇지만 『경국대전』에서는 먹 만드는 사람을 묵장(墨匠)이라고 하여 먹장이라고 불렀음을 알 수 있습니다. 따라서 『경국대전』과 〈기산풍속도〉를 비교해보면 공(工)과 장(匠)은 같은 수준에서 쓴 용어임을 알 수 있습니다.

● 1990년대 후반, 시디로 번역된 조선왕조실록을 주마간산 격으로 한 번 읽은 적이 있다. 그때 읽은 내용으로 기억나는데, 나중에 왕조실록이 데이터베이스화되어 공개된 뒤에 이 내용을 책이나 논문에 인용하려고 검색을 해보아도 좀처럼 찾을 수 없다.

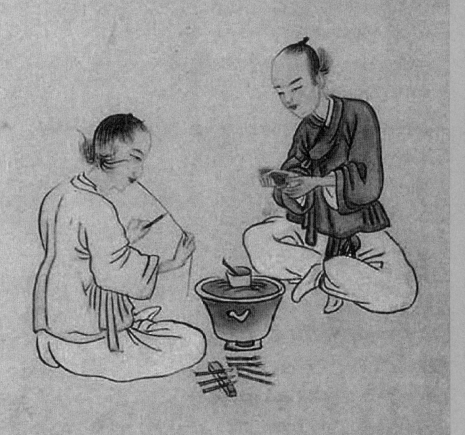

〈기산풍속도〉 필공이

그렇지만 현대로 내려오면서 이런 등급에 대한 자각이 없이 제도화 되는 바람에 문화재청에서 지정한 활과 화살 만드는 사람은 궁인이나 시인이 아니라 궁장과 시장입니다. 그런데 후대로 내려오면 활과 화살에도 장이가 붙습니다. 궁장이, 살장이라고 붙죠. 활에는 한자말 궁(弓)이 붙었고, 화살에는 한자가 붙지 않고 우리말로 쓰였습니다. 양반들조차도 활과 화살 만드는 것을 점차 기피했음을 알 수 있습니다.

이런 혼란은 붓 쪽에서도 그대로 되풀이됩니다. 이제는 붓과 관련된 사람을 부르는 이름에 대해 알아보겠습니다.

가장 흔한 말은 '붓장이'입니다. 이외에도 붓 만드는 사람들은 스스로를 '털쟁이'라고 부릅니다. 또 〈기산풍속도〉에서 본 '필공이'도 있고, 『경국대전』의 '필장'도 있습니다. 문화재청에서 이름붙인 '필장'은 조선시대 『경국대전』에서 부른 호칭임을 알 수 있습니다. 그렇지만 일상생활에서 붓 만드는 사람을 '필장이'라고 부르는 경우는 없습니다. 이것은 문헌에만 존재하는 말입니다. '필'이라는 말이 대중 속으로 들어올 때는 '필공이'라고 했음을 〈기산풍속도〉의 그림이 알려줍니다.

오히려 대중들이 많이 쓰는 말은 붓장이, 붓쟁이입니다. 그러니 관청용어로 쓸 일이 아니라면 일상생활에서는 붓장이라고 부르는 것이 가장 적절합니다. 이 책에서 붓 만드는 사람을 붓장이라고 자꾸 말한 이유도 이것입니다. 여기서 붓 만드는 사람들의 쓴 내부 용어는 '털쟁이'입니다. 이 또한 붓 만드는 사람들을 가리키는 영역에서는 응당 써야 할 좋은 우리말로 보입니다.

장이, 쟁이는 우리나라에서 기술자를 가리키는 사람입니다. 물건 만드는 사람들이 4계층 중에서 3번째 아래에 있었기 때문에 천한 직업으로 분

류되었고, 사람들도 그렇게 간주되었습니다. 그래서 당사자들은 신분시대의 안 좋은 어감이 있는 장이를 꺼려서 한자말로 대체하려고 하는 성향을 띠었습니다. 오늘날 백정의 후예가 우리 사회에서 종적을 감춘 것도 그런 까닭입니다.

그렇지만 신분제가 사라진 지금에는 그런 기분을 떨어낼 필요가 있습니다. 오히려 자기 분야에서 전통을 지킨다는 자부심을 가져야 할 일입니다. 그런 점에서 '장이, 쟁이'는 오히려 전통을 계승하는 사람들이 스스로를 자랑스럽게 불러야 할 말로 새롭게 자리 잡아야 할 일이기도 합니다. 그런 점에서 붓장이라는 말보다 더 좋은 말도 없습니다.

여기서는 붓장이들이 쓰는 말을 중심으로 용어를 정리할 것입니다. 서예 하는 사람들의 생각과는 조금 다를 수 있습니다.

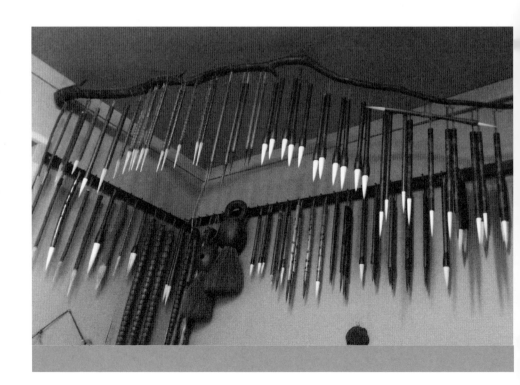

《여러가지 붓에 관한 말》

간필(簡筆)　대필과 초필의 중간 크기 붓. 편지 쓰기에 알맞은 크기이다.

갈대붓　갈필, 노필.

갈필(葛筆)　갈대로 만든 붓. 노필이라고도 함.

강모필(剛毛筆)　강호필.

강호필(强豪筆)　탄력이 강한 붓.

겸호필(兼毫筆)　뻣뻣한 털과 부드러운 털을 섞어서 만든 붓.

계모필(鷄毛筆)　닭털로 만든 붓. 계호필이라고도 함.

고필(藁筆)　볏짚으로 만든 붓.

공작모필(孔雀毛筆)　공작의 깃털로 만든 붓.

공작털붓　공작모필.

나전붓(螺鈿-)　붓대를 나전칠기로 만든 붓.

낭호필(狼虎筆)　족제비꼬리털로 만든 붓.

노루털붓　장액필.

노필(蘆筆)　갈대로 만든 붓.

닭털붓　계모필.

대붓　대나무를 깎아서 그 날에 먹물을 묻혀 쓰는 붓. 죽필. 붓대를 대나무
　　로 만든 붓.

대필(大筆)　큰 붓.

도자붓(陶瓷-)　붓대를 도자기로 만든 붓.

마필(麻筆)　삼대로 만든 붓.

말터럭붓　산마필.

매듭　세필 중에서도 아주 작은 붓으로, 대중소 세 가지로 나눔.

면상필(面相筆) : 가는 붓인데, 굵기에 비해서 길이가 긴 붓으로, 초상화 같은
　　그림을 그릴 때 쓰는 붓.

멧돼지털붓　저종필.

목조붓(木彫-)　붓대를 나무로 하여 무늬를 아로새겨 만든 붓.

무심필(無心筆)　한 가지 털로 만들어서 속심과 겉심이 같은 붓.

배냇머리붓　태모붓.

백규　흰 고양이 등줄기 털로 만든 붓으로, 붓 중에서도 가장 작은 극세필
　　에 속하며 가닥수도 몇 개 안 되고 촉의 길이도 1cm가 채 안 되는 아주
　　작은 붓임.

백필(白筆)　양모필.

법랑붓(琺瑯-)　붓대를 법랑으로 만든 붓.

붓　글씨를 쓰는 도구.

사경필(寫經筆)　경전을 베낄 때 쓰는 작은 붓.

사군자필(四君子筆)　사군자 그림 그릴 때 쓰는 붓.

산마필(山馬筆) 말터럭으로 만든 붓.

상아붓(象牙-) 붓대를 상아로 만든 붓.

서수필(鼠鬚筆) 쥐의 수염으로 만든 붓.

세필(細筆) 작은 붓.

쇠귀털붓 우이호필.

수모필(獸毛筆) 짐승의 털로 만든 붓.

습자필(習字筆) 평상시 붓글씨 연습에 많이 쓰이는 보통 붓.

압모필(鴨毛筆) 오리나 기러기 털로 만든 붓.

양모필(羊毛筆) 백필(白筆)이라고도 하는데, 염소 털로 만든 붓. 요즘은 양 털로 많이 만든다.

양수필(羊鬚筆) 양의 수염으로 만든 붓.

양호필(羊毫筆) 양털로 만든 붓.

연필(連筆) 한꺼번에 넓은 면적을 칠하기 위하여 붓의 각통을 나란히 이 어붙인 붓.

우이호필(牛耳毫筆) 소의 귓속에 난 털로 만든 붓.

유심필(有心筆) 속털과 겉털을 달리해서 만든 붓.

유호필(柔毫筆) 탄력이 적은 붓. 잘 휘어서 다루기 힘들다. 연호필이라고도 함.

인모필(人毛筆) 사람의 머리털로 만든 붓.

인장필(印章筆) 돌 같은 재질에 도장을 새길 때 쓰는 붓으로, 대 중 소로 나눔.

자호필(紫毫筆) 토끼털로 만든 붓. 토끼털 빛깔이 자줏빛이 나기 때문에 붙 은 이름.

장액필(獐腋筆) 노루의 겨드랑이 털로 만든 붓.

저종필(猪鬃筆) 멧돼지수염으로 만든 붓.

족제비꼬리털붓 낭호필. 황모필.

주련붓 족제비꼬리의 끝부분 털로 만든 붓으로 주련을 쓰는 데 좋은 붓.
족제비꼬리 끝부분의 털을 황모대필이라고 하는데, 족제비털 중에서
가장 길기 때문에 '장치'라고 하고 가장 값이 비쌈.

죽필(竹筆) 대나무로 만든 붓. 대붓.

쥐수염붓 서수필.

청서필(靑鼠筆) 쥐 수염으로 만든 붓.

초미필(貂尾筆) 담비꼬리로 만든 붓.

초필(抄筆) 잔글씨를 쓰는 가는 붓.

초필(草筆) 글을 베껴 쓸 때 사용하는 가느다란 붓. 또는 풀이나 나무로 만
든 붓.

칠조붓(漆彫-) 붓대에 무늬를 새겨서 옻칠을 한 붓.

태모붓(胎母-) 갓난아기의 머리털로 만든 기념용 붓. 배냇머리 붓.

토끼털붓 자호필.

토모필(兎毛筆) 토호필과 같은 말.

토호필(兎毫筆) 토끼털로 만든 붓. 토모필이라고도 한다.

편액필(片額筆) 주련이나 편액을 쓸 때 쓰는 붓.

황규 황모로 만든 극세필로, 백규와 비슷한 크기임.

황모필(黃毛筆) 족제비 꼬리털로 만든 붓. 족제비 털빛이 누르스름해서 황
모라고 한다. 털 길이가 짧아서 주로 세필을 만드는 데 쓴다.

황필(黃筆) 황모필.

《붓 만드는 도구에 관한 말》

가새 털 잘라내는 데 쓰는 가위.

고무줄 털을 종류별로 묶어놓을 때 쓰는 고무 밴드.

그무개칼 대나무에 금을 긋는 칼.

금분 은분 붓대의 상감에 쓰이는 재료.

깔개가죽 털 작업하기 위해 바닥에 까는 가죽.

남비 풀(해초) 끓이는 데 쓰는 도구.

다리미 기름을 빨리 빼기 위해 두꺼운 철판으로 만든 장비. 숯불로 하다가 열선을 넣어서 열을 일으킴. 40×25×6cm 정도. 사람이나 용도에 따라 크기는 자유롭게 만듦.

대잡이 대나무에 불을 보여서 바로 잡는 도구.

도모칼 대나무로 만든 털 고르는 칼로, 같은 칼을 공정 단계에 따라 다르게 부름.

망치 식물성 초가리를 만들 때 쓰는 망치. 나무망치, 고무망치, 쇠망치가

있다.

면봉 금분 은분을 칠하여 붓대에 입힐 때 씀.

몽침이 대나무 작업에 쓰이는 나무 받침대. 35(가로)×15(세로)×10(높이) cm. 위에 가죽을 대서 대나무가 밀리지 않게 한다.

물그릇 물끝보기 용 그릇.

물끝보기칼 대나무로 만든 털 고르는 칼.

물뿌리개 정전기 방지하려고 쓰는 분무기.

물종지 손끝에 물을 적시기 위해 스펀지나 솜을 채워서 물을 담아놓는 작은 그릇. 은행에서 돈을 세려고 손끝에 물을 적시는 것과 똑같은 기능을 한다.

물풀 종이 붙일 때 쓰는 풀.

밀랍 벌집 녹인 것. 목실에 칠하는 것.

밀판 밀을 녹일 때 쓰는 낮은 접시. 초가리 뒤에 밀을 녹여서 찍어 쓴다.

빗 털 고르는 데 쓰는 빗. 치게빗, 얼레빗이라고도 함.

사포 붓대를 매끈하게 다듬을 때 쓰는 도구.

상사칼 대나무 모서리의 각을 죽이는 데 쓰는 칼. '상사 딴다', 또는 '상사 친다'고 표현한다.

성냥 불붙일 때 씀. 라이터를 쓰기도 한다.

숯 대나무 구울 때 쓰는 숯불 재료. 토치로도 대용한다.

얼기미 털을 정리하는 아주 고운 체.

위채빗 빗살이 촘촘한 빗.

인두 초가리 뒤에 밀랍을 먹이기 위해 쓰는 도구. 숯불에 달구어서 밀랍 묻은 초가리 뒤에 대면 밀랍이 녹으면서 털 사이로 스며든다.

자 크기를 재는 도구. 줄자, 막대자, 내경 재는 자가 있다.

작업대 작업이 이루어지는 커다란 책상.

작편종이 작편한 털을 묶어두는 종이 띠.

재 왕겨를 태운 재. 털의 기름을 빼기 위해 뿌리는 것. 콩대 숯을 쓰기도 한다.

재단 칼 대나무를 자를 때 쓰는 칼.

접시 물에 적신 초가리를 가지런히 놓아두는 그릇.

접시저울 털의 무게를 다는 데 쓰는 접시저울.

조각칼 붓대에 무늬 넣는 칼.

조임틀 털 기름 빼기 위해 조이는 틀.

체 털을 정리하는 아주 고운 체. 얼기미라고도 함.

치대기가죽 기름 뺀 털을 감아서 치대는 쇠가죽. 35×35cm 정도.

치분 손에 땀이 많이 날 때 쓰는 분가루. 가루치약이나 베이비파우더, 또는 재를 씀.

치죽칼 대나무 다듬는 데 쓰는 칼.

칠그릇 칠 붓에 필요한 칠을 담아두는 그릇.

칠붓 옻 칠할 때 쓰는 붓. 인모 붓.

칠숟가락 칠을 퍼서 각통 속에 바르는 것.

칠젓가락 칠을 잘 섞는 데 쓰는 젓가락 모양의 대나무.

칠주걱 칠을 퍼 옮기거나 정리하는 데 쓰는 나무주걱. '헤라'라고도 함.

칠장 칠하여 건조시키는 장비.

판때기 정모 때 털을 추겨서 정리하는 판자. 한 손에 들어오는 크기로, 8×15Cm 정도.

한지 털 기름을 빼기 위해 감아두는 종이.

호비칼 대나무 속을 파내는 도구. 조각칼 중에서 둥근 칼을 한 귀를 도려내어 만들면 편하다.

《붓 재료에 관한 말》

공작털(孔雀毛) 공작털 붓을 만들 때 쓰는 털.

너구리 털 너구리의 가죽에 붙은 털. 가죽을 큰 통에 세제와 함께 넣어서 며칠 썩힌 뒤 털을 뽑는데, 냄새가 역겹고 독해서 깊은 산 속에 가서 작업을 함.

닭털(鷄毛) 닭털 붓을 만들 때 쓰는 닭의 털.

대황 족제비 중에서 특별히 큰 놈의 꼬리를 가리키는 말.

말터럭(山馬) 말터럭붓을 만들 때 쓰는 말의 털.

말총 말총붓을 만들 때 쓰는 말총.

멧돼지다리털(猪踵毛) 멧돼지의 다리에 붙은 털.

붓대 붓에서 손으로 잡는 부분.

쇠귓속털(牛耳毛) 쇠귓속털붓을 만들 때 쓰는 털.

시누대 화살이나 붓대를 만들 때 쓰이는 가늘고 곧은 대나무.

양모(羊毛) 붓 만드는 데 쓰이는 흰 염소의 털. 양호라고도 함.

양호(羊毫) 붓 만드는 데 쓰이는 흰 염소의 털. 양모라고도 함.

애물 어린 족제비의 꼬리를 가리키는 말.

오리털(鴨毛) 오리털 붓을 만드는 데 쓰이는 오리의 털.

오죽(烏竹) 붓대에 쓰이는 검은 빛이 나는 대나무.

왕대 큰 대나무. 특별히 굵은 붓을 만들 때 쓰임.

족제비꼬리털 황모붓을 만들 때 쓰이는 족제비 꼬리에 붙은 털.

쥐수염(鼠鬚) 쥐수염붓을 만드는 데 쓰이는 쥐의 수염.

토끼털(紫毫) 토끼털붓을 만들 때 쓰이는 토끼의 털.

황모(黃毛) 족제비 꼬리에 붙은 털. 황호라고도 함.

황호(黃毫) 족제비 꼬리에 붙은 털. 황모라고도 함.

《붓 만들 때 쓰는 말》

가죽 원모에 붙은 채로 오는 작은 짐승가죽.

각통 붓대보다 더 굵은 붓을 만들 때 붓털을 끼우는 통.

각통대 각통이 달린 붓대.

강호(强豪) 성질이 강한 털. 주로 족제비털을 말함.

겸호(兼毫) 강함과 부드러움을 함께 갖춘 것을 말함.

기름빼기 털의 기름을 빼내는 것.

기장 붓털의 길이.

꼭지 꼭지 끈을 고정시킬 수 있도록 붓 끝에 모자처럼 붙인 덮개.

꼭지끈 붓을 못에 걸 수 있도록 붓 끝에 매단 고리 끈.

낙모(落毛) 원모 고르는 과정에서 나오는 잔 부스러기 털.

난호(亂毫) 끝이 없거나 중간이 끊긴 털.

난호 정모 때 추겨도 잘 안 추겨지는 아주 좋은 털. 다른 털 사이로 삐져나 온 털이라는 뜻.

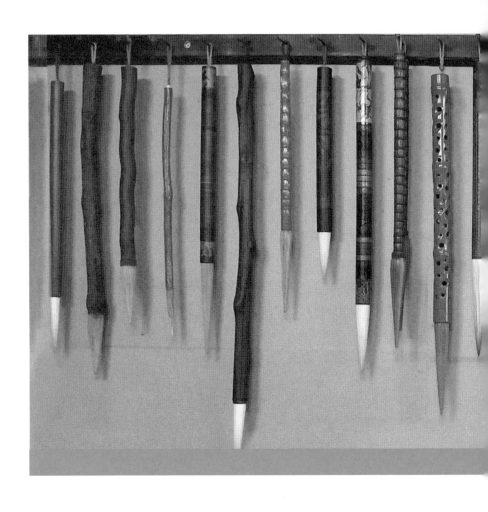

다대기 작업　털끝이 서로 다른 방향으로 뒤섞였을 때 정리하는 방법. '다지
　　다'와 '대다'의 합성어.

다듬잇돌　털의 기름을 뺄 때 쓰는 다듬이용 돌.

다리미　근대에 들어 털의 기름을 빼기 위해 사용된 전기다리미. 다듬잇돌
　　크기로 만들고 그 안에 열선을 넣어서 특수 제작한다.

단 털　필요한 양만큼 떼어서 저울에 달아 따로 묶어놓은 털.

도모(倒毛)　방향이 거꾸로 선 털.

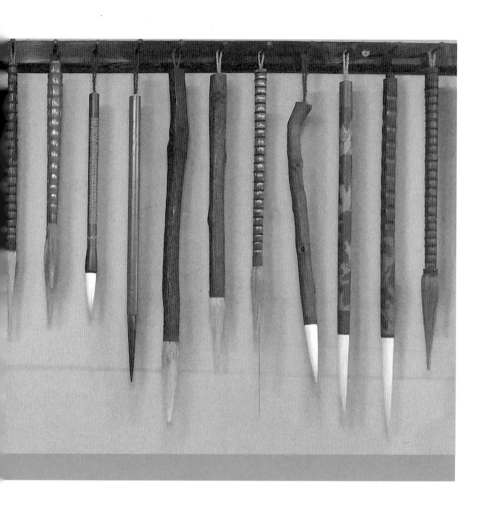

딱지 털에 붙은 작은 가죽을 가리키는 말.

딱지 솜털 털어내기 딱지나 솜털을 떨어내는 것.

뚜껑 붓털을 보호하기 위해 덮어 끼우는 통.

만호제력(萬毫齊力) 털 길이가 모두 같은 붓으로, 모든 털이 초가리 모양을 닮아서 전체를 합쳐도 붓 모양이 나오는 털로 된 붓. 가장 좋은 붓을 가리키는 말. 만호제착이라고도 함.

만호제착(萬毫齊着) 만호제력과 같은 말.

몰아매기 위채와 심소 구분 없이 한 가지 재료로만 만든 붓.

물끝보기 붓털의 절반가량 물을 적셔서 마지막으로 털을 손보는 것.

민대 각통이 달리지 않은, 나무만으로 된 붓대.

밀 묻히기 밀랍 녹인 물에 뿌리를 묻히는 것.

밀 지지기 밀랍이 군은 뒤에 불인두로 지져서 털을 고정시키는 것.

백붓 평필을 가리키는 말.

버리기 나쁜 털을 뽑아서 버리는 것을 말함. 붓 공정 전체에 걸쳐 꾸준히 일어나는 일임.

봉(鋒) 붓털의 끝 뾰족한 부분. 끝 쪽의 1/3 부분을 가리키는 말.

분무기(噴霧器) 털타기 할 때 건조하면 정전기 때문에 털이 손에 달라붙는 데, 그것을 막으려고 습기를 줄 때 물방울을 뿌리는 장비.

뿌리 털이 가죽에 붙은 쪽을 가리키는 말. 뿌리 쪽, 호 쪽이라고 표현함.

붓 한자어 '筆'이 오랜 세월에 걸쳐 우리말로 군어진 것.

빗질 딱지나 가죽을 벗겨내기 위해 치게 빗으로 털을 빗는 것. 이물질을 떼어내는 것이므로 무수히 되풀이한다. 그 과정에서 동작에 특유의 리듬이 생긴다.

사타구니 털 염소의 사타구니 털을 붓으로 가장 많이 쓴다.

3차 선별 원모 고르기는 3차에 걸쳐 진행되는데, 세 번째 하는 작업을 가리키는 말. 2차 선별에서 상품과 중품에 해당되는 것을 상질과 하질로 나누는 것.

선별 털을 상중하 3품질로 고르는 것을 말함. 3차례에 걸쳐 이루어짐.

손 바꾸기 털 뽑기에서 뽑은 털을 새로 잡기 위해 털을 내려놓고 다시 잡는 것.

솔　붓과 견주어서 페인트 칠 용 붓을 가리킬 때 쓰는 말.

솜털　가죽이나 털 사이에 붙은 아주 작은 털.

순지　털의 기름을 뺄 때 쓰이는 한지.

상품(上品)　올이 가늘고 섬세한 털.

심소　털의 심으로 쓰이는 것. 심의 속에서 '속'의 기역(ㄱ)이 떨어진 형태.

심소털　심소에 쓰이는 털. 위채 털에 견주면 질이 조금 떨어지는 털.

쇠빗질　쇠빗으로 털을 빗는 것.

아시 정모　정모는 2차례 이루어지는데, 맨 먼저 하는 정모과정.

악모(惡毛)　붓 만들기에 좋지 않은 털의 총칭.

양발꿈치털 붓　양발꿈치털로 만든 붓. 그림용으로 쓰는데 좋은 털이다.

양손 밀기　기름 뺀 털을 쇠가죽에 싸서 단단하게 말아서 양손으로 미는
　　것. 털의 질을 좋게 하기 위해서 하는 동작.

양털　흰 염소 털을 가리키는 말. 면양이 아니라 산양의 털을 붓털로 쓰는
　　데, 우리나라에서는 흰 염소 털을 썼다.

재　왕겨의 재. 털의 기름을 뺄 때 쓰인다.

온기장　축 전체의 길이에 해당하는 털 길이.

완정모(完整毛)　재단이 끝난 털을 뿌리 쪽으로 맞추는 것을 말함.

원모　붓에 적절한 털을 고르기 전의 털 전체를 가리키는 말.

원모 고르기　대량으로 구해온 털 감에서 필요한 털을 고르는 것을 말함.

위채털　털 중에서 질이 좋은 것을 가리키는 말. 유심붓에서 털의 겉을 싸
　　는 데 쓰인다.

유호(柔毫)　성질이 부드러운 털. 주로 양털을 말함.

의채　겉털. 衣體라고 한자로 쓰는 것은 잘못이다.

1차선별　원모 고르기는 3차에 걸쳐 진행되는데, 맨 먼저 하는 작업을 가리키는 말. 원모를 상중하 세 등급으로 나누는 것.

2차선별　원모 고르기는 3차에 걸쳐 진행되는데, 두 번째로 하는 작업을 가리키는 말. 길이별로 나누는 작업. 3~5가지 정도의 길이로 나눈다.

장봉　길이 9cm 되는 긴 털을 가리키는 말. 보통 지름 16mm 붓을 만드는 데 쓰인다.

재단(裁斷)　가지런히 정리한 털을 호 길이에 맞게 자르는 것.

저울　털의 무게를 재는 접시 저울.

중봉　길이 7~8cm 되는 긴 털을 가리키는 말. 보통 지름 12~14mm 붓을 만드는 데 쓰인다.

장치　특별히 긴 털.

중품(中品)　상품 다음으로 좋은 털.

체질　눈이 아주 고운 체로 나쁜 털을 걸러내는 것.

초가리　붓의 털 부분을 가리키는 말. 〈촉+아리〉의 구성을 보이는 말. '촉'은 새싹의 촉이나 화살촉 같은 말에서 보이는 말이고, '아리'는 '아지'와 같은 접미사.

초가리 굳히기　실로 묶은 초가리를 밀로 지져서 빠지지 않도록 굳히는 것.

초가리 묶기　목실로 초가리의 뿌리 부분을 돌려서 끈으로 묶는 것.

추기기　붓털을 정리하는 동작을 가리키는 말. 판대기에 털끝을 대고서 손을 추키면서 정렬함.

추호(秋毫)　가을 무렵에 짐승이 겨울나기를 위해 새로 털을 가는데, 그때의 털이 가장 가늘다. 그래서 적은 양을 가리키는 말로도 쓰인다.

치게빗　솜털이나 가죽을 떨어내는 데 쓰이는 빗.

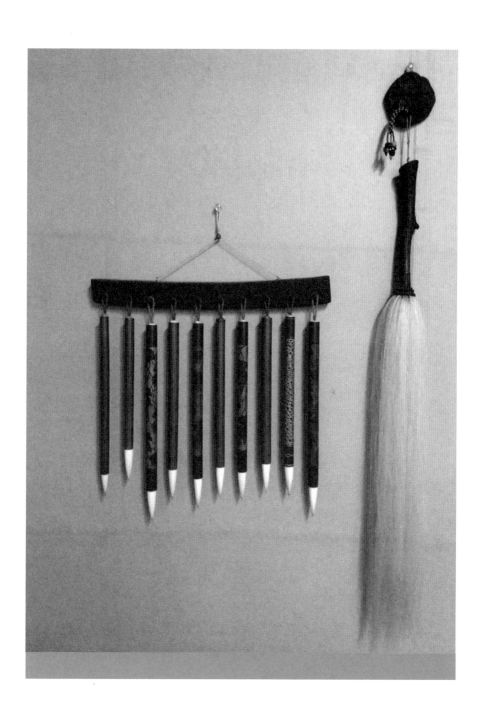

칼 위 털 물끝보기에서 대칼의 위로 뜨는 털. 안 좋은 털이므로 뽑아낸다.

칼 밑 털 물끝보기에서 대칼의 밑으로 눌린 털.

칼질 체질로도 뽑아내지 못한 털을 제거하는 방법. 대나무 칼로 끝을 눌러서 잡아 뽑는다.

털 달기 털을 필요한 양만큼 떼어서 저울에 다는 것.

털빼기 털타기 하기 전에 먼저 털 뭉치에서 조금씩 빼서 바닥에 늘어놓는 것. 네 손가락의 끝이 엄지 뿌리인 반바닥에 닿도록 잡아서 뽑는다.

털타기 정모한 털을 잘 섞이도록 섞는 것. 털은 박힌 곳에 따라 특징이 다른데, 이런 다양한 털들을 섞어야만 좋은 붓이 된다.

특대장봉 길이 11cm 이상 되는 긴 털을 가리키는 말. 보통 지름 20mm 붓을 만드는 데 쓰인다.

특장봉 길이 10cm 되는 긴 털을 가리키는 말. 보통 지름 18mm 붓을 만드는 데 쓰인다.

평필 백붓을 가리키는 말.

하품(下品) 중간치에도 끼지 못하는 털.

한글용 털의 길이 6cm 정도 되는 털을 가리키는데, 지름 11mm 붓을 만든다.

허리 붓털의 중간 부분.

호(毫) 붓털.

《붓 관련된 사람에 관한 말》

털쟁이 붓 만드는 사람들은 자신을 털쟁이라고 불렀다. 붓 만드는 공정의
　　　　80% 이상이 털 다루는 것이기 때문이다. 활 만드는 사람을 '궁장이',
　　　　화살 만드는 사람을 '살장이'라고 한 것과 같은 조어법이다.

붓장이 붓 만드는 사람.

필공이 붓 만드는 사람.

먹장이 먹 만드는 사람.

【붓글씨에 관한 말】

개칠　쓴 글씨 위에 먹물을 더 입혀서 고치는 것을 이르는 말. 덧칠. 붓글씨
　　　에서는 해서는 안 될 가장 나쁜 짓으로 여겨짐.

구궁격(九宮格)　글씨 하나가 차지하는 공간을 가로 세로로 3등분하여 모
　　　두 9개 영역으로 나눈 다음, 전체의 균형을 파악하는 방법. 이와 비슷
　　　한 방법으로 미자격(米子格), 전(田)자격, 방(方)격, 대각선격이 있다.

노봉(露鋒)　필법의 한 가지로, 붓끝이 드러나는 필법, 장봉과 짝을 이루는
　　　개념.

단구법(單鉤法)　엄지 포함 두 가락으로 붓대를 잡는 법.

덧칠　쓴 글씨 위에 붓을 다시 대어 고치는 것을 이르는 말.

독첩(讀帖)　명필들의 글씨를 눈으로 보면서 그 특성을 이해하는 방법.

모서(摹書)　글씨본 위에 반투명 종이를 대고 그 위에 그대로 쓰는 방법. 먹
　　　물이 번지지 않게 기름종이를 중간에 덧대야 한다.

묘홍(描紅)　명필들의 글씨가 쓰인 붉은 색 바탕 글씨에 그대로 흉내 내어

덮어쓰는 방법으로 글씨를 익히는 것.

문방사우(文房四友) 붓글씨에 꼭 필요한 4가지 도구. 붓, 먹, 벼루, 종이. 문방사보(文房四寶)라고도 함.

반입(反入) 역봉, 또는 역입의 다른 말.

배임(背臨) 임은 정면으로 마주본다는 말뜻이므로, 배임은 원래 뒤돌아서서 본다는 뜻이어서 보지 않고 시험을 치르는 방식이다. 따라서 명필들의 글씨를 머릿속으로 떠올려 기억해서 보지 않고 그대로 베껴 써보는 방식이다.

쌍구법(雙鉤法) 엄지 검지 중지로 붓대를 잡는 법.

서체(書體) 글씨 쓰는 방법에 따라 나눈 글씨체. 전서, 예서, 해서, 행서, 초서.

악관법(握管法) 다섯 손가락으로 붓대를 움켜잡듯이 잡는 법.

안(按) 운필법에서, 붓의 방향을 바꿀 때 둥글게 하지 않고 모난 모양으로 꺾는(折) 것.

역봉(逆鋒) 획의 첫 부분을 쓰고자 하는 반대 방향으로 붓을 끌어가는 방법. 역입, 또는 반입이라고도 함.

영자팔법(永字八法) 붓글씨를 배울 때 모든 획 처리 방식을 다양하게 배우기 위해 '永'자를 쓸 때 필요한 8가지 붓글씨 방법. 점(點)인 측(側), 가로획(橫)인 늑(勒), 세로획(竪)인 노(弩), 갈고리(鉤)인 적(趯), 들어 올려 긋는 획(挑)인 책(策), 긴 뻗침(撇)인 략(掠), 짧은 삐침인 탁(啄), 파임(捺)인 책(磔)을 말한다.

예서(隸書) 진시황의 중원 통일 후, 나라별로 다양한 문자를 한 가지로 통일하여 생긴 글씨. 서체가 전서에 비해 단순하고 쉬운 특징이 있다.

완운법(腕運法) 운필법의 하나로, 붓대 잡은 손의 팔꿈치를 책상바닥에 대

고 쓰는 것.

운필(運筆)　붓을 움직여 글씨 쓰는 것. 지운법, 완운법, 주운법 3가지 방법이 있다.

일파삼절(一波三折)　갈지(之) 자의 마지막 획을 쓸 때 붓의 방향이 3차례 꺾이는 것을 가리키는 말.

임서(臨書)　글씨본을 옆에 놓고서 보고 그대로 따라 써보는 것.

잠두안미(蠶頭雁尾)　예서에서 잘 써진 가로 획이 시작 부분은 누에머리를 닮고 끝부분은 기러기 꼬리를 닮았다고 하여 표현하는 말.

장법(章法)　글자와 글자, 행과 행 사이가 서로 호응하고 연결되는 조화를 가리키는 말.

장봉(藏鋒)　필봉의 한 가지로, 필획의 끝이 글씨에서 감추어져 드러나지 않는 것. 노봉에 견주면 뭉툭해 보임.

전서(篆書)　예서가 형성되기 전에 쓰였던 글씨체. 대전과 소전이 있다.

제(提)　운필법에서, 붓의 방향을 바꿀 때 꺾지 않고 둥글게(轉) 하는 것. •

주운법(肘運法)　운필법의 하나로, 팔꿈치를 책상에서 떼어 팔 전체를 움직여서 쓰는 것.

중봉(中鋒)　붓털의 한 가운데가 획의 한 가운데로 지나가도록 쓰는 방법.

지운법(指運法)　운필법의 하나로, 붓대 잡은 손목 밑에 다른 손을 받치고 쓰는 것.

> ● 서예 안내서의 설명에 따랐으나, 제(提)나 안(按)은 방향성보다는 운필의 경중(輕重)으로 설명되는 개념이다.

집필법(執筆法)　붓 잡는 방법으로 단구법, 쌍구법, 악관법 같은 여러 가지가 있다.

초서(草書)　글씨 모양을 간략하게 하

고 빠르게 흘려 쓰는 글씨체. 전한 때의 장초, 후한 말의 금초, 당나라 때의 광초가 있다.

측봉(側鋒)　붓털의 한 쪽으로 치우쳐서 글씨가 써지는 것.

편봉(偏鋒)　획이 붓대와 일치하지 않는 모양으로 그려지는 것. 중봉과 상대되는 개념으로 붓끝이 획의 가장자리에 닿아 운필되는 것.

필봉(筆鋒)　붓털의 끝부분을 글씨 쓸 때 가리키는 말. 노봉과 장봉이 있다.

필의(筆意)　붓글씨에서 느껴지는 글쓴이의 개성. 의취 기운 풍격 같은 것을 가리키는 말.

해서(楷書)　바르게 또박또박 쓰는 글씨. 구양순체와 안진경체가 유명하다.

행서(行書)　해서의 획을 약간 흘려 쓴 듯한 글씨체. 왕희지의 〈난정서(蘭亭序)〉가 유명하다.

회봉(回鋒)　운필의 한 가지 방법으로 점획이 끝나는 곳에서 왔던 길을 되돌아 거두어 나아감을 뜻함.

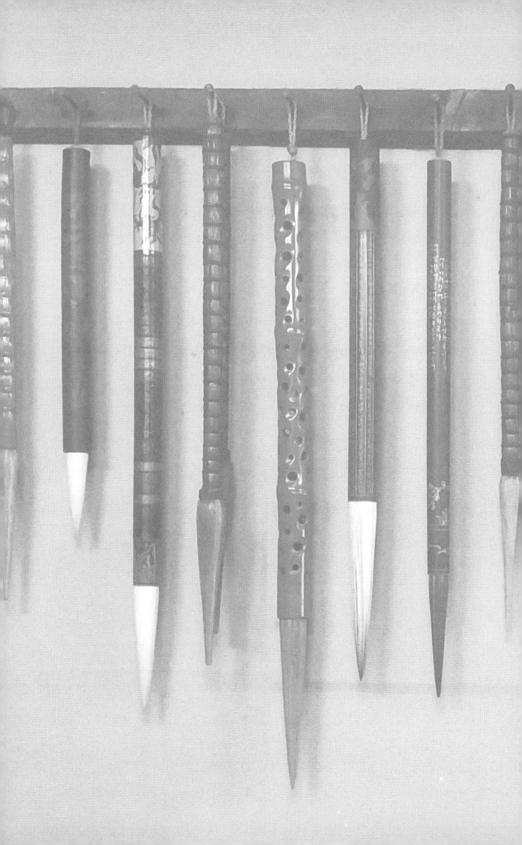

5

남은 이야기

⋮

얼은 말에 담깁니다. 말은 얼의 그릇입니다.

우리의 전통은 우리의 말에 담겨야 합니다.

〖 말과 얼 〗

이 글을 쓰면서 머릿속을 내내 맴돈 것이 말과 얼의 관계였습니다. 붓 매는 것은 사람의 행위입니다. 그 행위를 하는 사람은 말을 합니다. 그 말은 어느 말일까요? 그들이 한문으로 말할까요? 영어로 말할까요? 그들은 우리 말로 합니다. 그러나 그들의 말을 받아 적는 사람들은 먹물들입니다. 외국 어로 사고를 단련한 사람들에게 이런 밑바닥의 언어들은 제대로 들리지 않 습니다. 게다가 특별히 우리말에 고민하지 않은 사람들은 한문이나 영어에 자신도 모르는 사이 익숙해져 전문용어를 더 편하게 느끼는 까닭에 정작 우리말을 잘 모릅니다. 학자라고 해서 예외일 수 없고, 오히려 학자들일수 록 더합니다.

우리나라의 각 분야에 기초를 놓은 사람들은, 첫 세대가 한문 세대였 고, 그 다음 세대가 일본어였으며, 그 다음 세대는 영어였습니다. 그래서 지 금은 거의 모든 학술 용어가 한문, 일본어, 영어가 뒤범벅이 된 상황입니다. 관청용어는 말할 것도 없고 방송용어까지도 점차 이런 외래어에 침식을 당

하는 지경입니다.

국어교육과를 나온 제가 대학에 몸 담았을 때 국어음운론을 허웅 교수의 책으로 배웠습니다. 그 책에는 모든 문법 용어가 순 우리말이었습니다. 명사, 대명사가 아니라 이름씨, 대이름씨였고, 토씨, 그림씨, 움직씨, 닿소리, 버금홀소리였습니다. 그렇지만 제가 현직에 교사로 발령받아서 나왔을 때는 이런 낱말이 교실에서 사라졌습니다. 우리말을 설명하는 용어가 한자로 모두 대체되었습니다. 벌써 30여 년 전의 일입니다.

그런데 이상한 일이 벌어졌습니다. 우리말을 잘 하는 학생들이 우리 문법을 엄청 어려워하는 것입니다. 우리 문법이 영어와 달라서 그럴 수도 있습니다. 그러나 제가 학생들 곁에서 자세히 관찰해본 결과, 문법 자체가 어려워서 그런 것이 아니라 문법을 설명하는 용어가 한자여서 그런 것이었습니다. 접미사, 자음접변, 음운동화, 동음이의어와 다의어…. 돌이켜보십시오. 이런 말들이 얼마나 끔찍한 흉기였는지를! 우리는 그나마 어릴 때부터 한문을 접해온 세대입니다. 그런데 요즘 학생들은 한자를 전혀 모릅니다. 우리에게 한자가 익숙한 만큼 아이들에게는 영어가 익숙합니다. 그런 아이들에게 문법을 영어로 말해주면 오히려 쉽게 알아듣습니다. 이 모든 재앙은, 우리말의 기본 용어를 남의 말로 지었기 때문입니다. 남의 말로 우리말을 이해하려고 하니 머릿속에서 한 차례 재주꼴뚜기를 넘어야만 겨우 와 닿게 되는 것입니다.

우리나라는 지금 한자 용어가 영어 용어로 재빠르게 대체되는 상황입니다. 한자 용어의 영어화가 진행되자 이제는 영어에 익숙지 않은 우리 세대가 낯설고 힘들어집니다. 결국 우리는 한자말로 말을 하고, 자식 세대는 영어로 말

이오덕, 『우리글 바로 쓰기』, 한길사, 1996
허웅, 『국어음운학』, 샘문화사, 1985

을 하여, 마침내 말씨는 세대를 가르는 분기점이 되면서 갈등이 촉발되는 스위치 같은 것이 되었습니다.

문제는 이제나 저제나 전통 문화의 현장에서 죽어라고 일하는 사람들에게는 낯선 언어를 구사하는 사람들이 찾아와서 현장의 언어를 정리한다는 것입니다. 이런 사람들은 현장에서 일하는 사람들의 말을 있는 그대로 듣기가 참 힘듭니다. 현장에서 그들이 그들의 말을 해도 듣는 사람은 자신의 말과 앎의 틀로 받아들입니다.

저는 평생 우리말을 가르치며 살아온 사람입니다. 시골의 농사꾼 아들로 태어나서 시골의 말을 쓰며 살아왔습니다. 그런데 그 순수한 시골말이 쪽팔려서 못 쓰는 말로 전락하는 것을 많이 보아야 했습니다. 촌놈들이 나중에 도시의 중산층이 되어 자신의 어릴 적 기억을 속이면서 고상한 언어를 쓰는 문화인인 척하는 것입니다. 이빨이 짐승의 이를 가리킨다면서 치아라는 말로 바꿔치기 하려는 고상한 분들의 주장이 과연 온당한가, 하는 정말 김빠지는 일들이 국어를 전공한 제 주변에서 끝없이 일어납니다.

학문이 객관성을 보장받으려면 현장의 실상을 있는 그대로 기록해야 합니다. 현장에서는 그들이 쓰는 말이 있고 동작이 있습니다. 그것을 있는 그대로 옮겨야 합니다. 이 엄연한 사실을 깜빡 하고 놓치는 순간, 학문은 학문이 아니라 사기극이 됩니다. 정말 순식간에 그런 사기극 속으로 빨려듭니다.

얼은 말에 담깁니다. 말은 얼의 그릇입니다. 우리의 전통은 우리의 말에 담겨야 합니다. 학자들의 용어에 담겨서는 안 됩니다. 이것이 붓 공방에서 새삼 절실해지는 저의 느낌입니다.

정진명, 『'청소년을 위한' 우리철학 이야기』, 학민사, 2016.

《쟁이의 삶과 말》

아시다시피 조선시대는 신분이 4계급이었습니다. 사, 농, 공, 상. 이들은 서로 신분이 달라서 자신의 위치를 스스로 알아 서로 넘나들려하지 않았습니다. 사회도 그런 넘나듦을 허락하지 않았습니다. 특히 쟁이들은 장사치들처럼 돈 벌 기회도 없어서 돈으로 양반을 사던 시절에도 신분상승의 기회가 거의 없었습니다. 그래서 남의 눈치 보지 않고 자신들의 정체성을 유지하며 살았습니다. 내가 백정집 자식으로 태어났으면 백정으로 평생을 살아야 한다는 운명을 자연스럽게 받아들였다는 말입니다. 농사꾼은 농사를 자신의 운명으로 알고, 쟁이들은 기술을 자신의 운명으로 알고, 장사치는 돈 버는 것을 자신의 운명으로 알고 받아들였다는 말입니다.

이렇게 되면 자연스럽게 한 가지 원칙이 생깁니다. 자신들의 삶을 살면 그뿐, 남의 삶을 흉내 낼 필요가 없다는 것입니다. 즉 자신들의 계층과 본분에 대한 정체성이 뚜렷하다는 얘기입니다. 이것은 곧 그들만의 생활문화를

형성하여 독특한 계층문화가 성립합니다. 말도 자신들만이 알아들을 수 있는 특별한 말을 많이 쓰게 됩니다. 계층별로 그들만이 쓰는 독특한 용어가 생기고 그에 따라 기술발전과 관련된 자신들의 특수성이 자손대대로 이어지게 됩니다.

조선이 망하고 근대화가 급격하게 진행되면서 신분제도가 사라집니다. 이에 따라 모든 사람들은 신분상승을 꿈꾸고, 천대 받던 자신의 계층으로부터 빠져나오려고 몸부림칩니다. 일제 강점기에 형평사를 꾸렸던 강력한 백정 단체가 해방 후에 자취도 없이 사라진 것이 그 명백한 증거입니다. 이렇게 되면 백정들의 언어가 동시에 사라집니다. 그들의 삶을 풍요롭게 가득 채웠던 수많은 풍속이 일거에 사라집니다. 그들의 애달픈 마음을 모를 것은 아니지만, 이럼으로써 수백 년 이어져오던 백정의 전통문화와 언어가 깡그리 사라지고 만 것입니다. 백정을 낮보던 시절의 일이어서 백정들이 쓰던 언어나 그들의 풍속을 기록한 자료도 남아있지 않습니다. 백정의 삶을 복원할 길이 없습니다.

조선시대의 계층에서 공과 상이 가장 낮은 계층이었다는 것은, 계층이 사라지면서 가장 먼저 없어질 문화가 되었다는 뜻입니다. 공과 상을 통해 돈을 번 사람들은 자신들의 과거와 신분을 세탁하기 위하여 자신들의 언어와 풍속을 버리는 일에 앞장서기 마련입니다. 점잖은 사회 지도층 인사로 거듭나려면 자신들의 과거를 씻어버려야 합니다. 이때 제일 먼저 버려야 할 것이 말투입니다. 그렇게 표준어를 쓰고 표준어를 닮으려 한 세월이 벌써 100년 가까이 흘렀습니다.

신분계급이 사라진지 벌써 100년이 지났습니다. 지금은 공예에 종사하는 분들이 오히려 여러 가지로 대접을 받는 시대입니다. 그 대접을 사회

로부터 받아야지 자신의 콤플렉스로부터 보상 받으려고 하면 안 됩니다. 어떤 경우에도 자신의 언어를 버리면 안 됩니다. 남의 눈치를 보며 살 필요가 없습니다. 지금 내가 쓰는 말들이 이 분야의 전통이요 정통이라는 자부심이 있어야 합니다. 요즘 지식인의 언어는 한자와 영어 범벅이고, 기술 쪽에서는 일본어투성이입니다. 옛날 기술자들이 이런 용어를 썼을 리 없습니다. 이런 용어를 썼다면 그것은 옛날의 낮은 신분으로부터 벗어나고 픈 쟁이들 자신이 좀 더 뭔가 있어 보이는 남의 말을 일부러 끌어다 썼기 때문입니다. 우리나라 기술 용어가 일본어로 범벅이 된 것은, 원래 여러 기술이 근대화 과정을 거치면서 일본으로부터 들어와서 그런 것도 있지만, 기술자가 대접받는 일본의 분위기에 편승하여 자신의 신분을 올리려는 무의식이 작용한 탓도 있다고 봅니다.

그렇지만 그런 어두운 시대는 갔습니다. 이제는 오히려 기술자가 대접을 받는 세상입니다. 그러니, 이제부터라도 선배들이 저질러놓은 그런 오류를 걷어내고 쟁이로서 자부심을 갖고 본래의 말과 풍속을 살리려고 애써야 합니다. 우리의 전통 건축에서도 일본 용어가 뒤섞여서 우리말인지 일본 말인지 구별이 안 되는 것이 많습니다. 어렵게 견뎌왔던 옛날 어른들이 아직 살아있는 지금 이 작업을 해놓지 않는다면 우리는 우리의 본래 모습을 영원히 못 볼 지도 모릅니다.

말은 얼입니다. 그 말을 쓰는 주인이 자신의 말을 부끄러워한다면 말은 제 빛깔을 잃다가 마침내 사라집니다. 뒤이어 정신도 사라지고 국적불명의 손재주만 남습니다. 전통 공예에서 이보다 더 두려운 일이 없습니다.

기술은 나라의 미래입니다. 백성을 먹여 살리는 일입니다. 우연히

그런 일에 몸담았다는 것이 부끄러움이 아니라 가슴 뿌듯한 자부심으로 마음속에 자리 잡을 때 수백 년을 이어온 전통도 활짝 꽃피울 것입니다. 오늘도 그런 자부심으로 자신의 일을 사랑하는 '쟁이'님들께 존경을 바칩니다.

《 전통의 앞날 》

이야기를 활쏘기로 시작했으니 마무리도 활쏘기로 하려 합니다.

요즘 활터에 올라가면 이상한 걸 한 가지 발견합니다. 즉 사람들이 과녁 맞추는 데 혈안이 된 것입니다. 활터가 과녁 맞추는 곳인가요? 언뜻 들으면 당연한 얘기 같습니다. 그러나 활터에 처음 올라온 사람들에게 과녁 맞추러 왔습니까, 하고 물으면 그렇다고 대답하는 사람은 단 한 명도 없습니다. 대부분 건강 때문에 왔다고 대답합니다. 그렇게 대답한 지 불과 1년이 못 되어 자신의 처음 목적을 잊고 과녁에 살이 맞느냐 안 맞느냐에 따라 희비가 엇갈리고 감정이 팥죽 끓듯이 합니다. 이렇게 과녁 맞추기에 골몰하면 지난 몇 백년간 이어져온 활터의 문화가 눈 녹듯이 사라집니다. 위계질서는 물론 활터 안에서 벌어지던 수많은 겸양과 예절이 사라져버립니다. 잘 맞추는 놈이 최고이고, 그의 행동과 말이 곧 법입니다.

그러나 활터는 활만 쏜 곳이 아닙니다. 다른 사회와 긴밀하게 맞물려서 근대 이전의 오랜 세월 동안 상류사회의 풍류와 고품격 문화가 깃든 곳이

었습니다. 백성들에게는 활 백일장이 있고, 양반들에게는 획창이라는 소리가 있고 편사가 있으며, 고을 우두머리에게는 향사례가 있고, 임금에게는 대사례가 있었습니다. 장비만 하더라도 각궁장과 시장, 전통장이 국가무형문화재로 지정된 상태입니다. 그런데 활터의 기능을 과녁 맞추기 하나로 축소하는 순간, 다른 사회의 여러 분야와 맞물렸던 풍속이 하루아침에 사라져버립니다. 과녁 맞추는 데 각궁(角弓)이 필요 없고, 죽시(竹矢)가 필요 없고, 전통(箭筒)도 필요 없습니다. 모두 화공제품으로 만든 개량 장비를 쓰면 됩니다. 오히려 편합니다. 그래서 개량궁에 카본살을 씁니다. 모두 양궁 재질로 만든 국궁 용품입니다.

우리의 전통 활쏘기에서 이게 과연 온당한 일일까요? 한눈에도 그렇지 않다는 것이 느껴질 것입니다. 이렇게 되지 않도록 무언가 보존할 필요가 있습니다. 어떻게 해야 할까요?

이 대책에 대해서는 대체로 두 가지가 필요합니다. 전통에 대한 활꾼들의 의식이 깨어있어야 한다는 점과, 그런 그들을 뒷받침할 정책이 있어야 한다는 것입니다. 의식 문제는 본인들의 영역이지만, 그것을 뒷받침하는 정책은 단체나 나라의 몫입니다. 아무 생각 없이 문화재로 지정하고 푼돈 던져놓으면 해당 영역은 하루아침에 난장판으로 변합니다. 그 분야 전체가 쑥대밭으로 변하는 것은 시간문제입니다. 벌써 활터에서는 이런 일을 겪었습니다.

이렇게 되지 않으려면 현장의 모습이 있는 그대로 정리되어야 합니다. 그 첫걸음이 현장조사이고, 그 조사를 담당할 사람들을 제대로 뽑아서 시행하는 것입니다. 전통을 지키려 몸부림치는 과정에서 말썽 생길 것을 두려워하면 참된 문화는 궤멸하고 맙니다. 전통은 바꾸어야 할 것보다는 바

뀌어서는 안 될 것이 더 많은 곳입니다. 그런 영역에서 뜬금없이 한 가지 목적을 정해놓고 그 목적 달성에 거추장스러운 것을 몽땅 걷어내는 행위는 전통을 죽이는 가장 빠른 길입니다. 우리나라에서는 이미 1970년대의 근대화 정책을 통해서 절실하게 겪은 일입니다. 나라가 개입할 곳과 개입해서는 안 될 곳을 가리고, 최소한의 개입으로 전통 문화 각 부분이 자신의 자리에서 생명을 보존하도록 시책을 추진해야 합니다. 그런 결정과정에서 미리 정해진 결론이 아니라, 어떤 결론을 향해 가는 사람들의 상식을 따르면 됩니다. 가장 위대한 건 상식입니다. 학위나 지위가 아니라 해당 영역에 대한 정확한 정보와 지식을 존중할 줄 아는 지혜입니다. 현장의 사실로부터 연역된 상식이 전통을 지키는 큰 힘입니다. 이런 상식을 거스르면 문화를 발전시키려는 정책이 거꾸로 문화를 찍어 누르고 압살하는 결과를 초래합니다. 그래서 사라지고 뭉개진 것들이 활터에는 널렸습니다.

지금까지 활 얘기를 했습니다. 여기서 '활' 대신 '붓'으로 바꿔놓으면 토씨 하나 바꾸지 않아도 같은 얘기가 될 것입니다.

그리고 붓 얘기만도 아닐 것입니다. 전통 문화의 어떤 영역으로 조금만 파고들면 이런 불편한 현상은 얼마든지 나타납니다. 이런 것으로 비춰보면 우리 사회는 지금 수많은 영역에서 전환기를 맞았다는 확실한 증거가 됩니다. 이런 시기를 어설프게 보냈다가는 천년을 이어 내려온 전통의 숨통을 끊는 결과에 이릅니다. 앞으로는 할 수 없는 일이 지금 이 순간에도 소멸의 블랙홀 속으로 시시각각 빨려드는 중입니다. 서둘러야 할 일입니다.

고맙습니다.